녹우당
綠雨堂

녹우당
綠雨堂

해남윤씨 댁의 역사와 문화예술

글 정윤섭 사진 서헌강

열화당

한 문화재 종가宗家의 참된 기록을 향하여

2012년 4월, 해남윤씨海南尹氏 댁 녹우당綠雨堂 주인이신 윤형식尹亨植 선생이 파주 열화당悅話堂으로 나를 찾아오셨다. 연세는 나보다 몇 년 위지만 같은 시대를 살아온 한 종가宗家의 종손이 멀리 해남에서 오셨으니, 친밀한 동료의식이 우러나 반가운 마음으로 맞이했다.

그 무렵은 나의 본향本鄕인 강릉 선교장船橋莊을 소개하는 책자가 차장섭車長燮 강원대 교수의 집필과 사진작업 끝에 열화당에서 출간한 직후였는데, 녹우당 어른이 그 책을 들고 찾아오신 것이다. "우리 녹우당도 이 책처럼 만들어 주셔야겠소이다."

그분의 짧은 이 한마디 말씀 속에 여러 의미가 함축되어 있었고, 또한 녹우당 주인 된 삶의 곤고困苦함이 묻어나고 있음이 감지되었다. 격변기에 놓인 큰 집안의, 이른바 대갓집의 종손이 짊어지고 있는 힘든 표정이 보였다. 종손으로서 뭔가 해야 하는데, 전통의 관습이 날로 변하는 사회환경과 조화를 이루지 못하는 상태에서 어정쩡하게 엉거주춤, 옛 건물의 외태外態만을 유지하면서 힘겹게 영위해 나가야 하는, 그 어른의 답답해하시는 모습이 눈에 밟혔던 것이다.

나의 그 연민에 찬 시선은, 해남윤씨 녹우당을 포함하여 우리나라의 어느 종갓집도 나의 종가 선교장의 처지와 크게 다르지 않음을 잘 알고 있다는 데에서 기인한다. 강릉 선교장을 어렵게 지키고 꾸려 가고 있는

나의 당질堂姪들을 생각해도 마찬가지 감정이다.

어느 종가든, 그 외태를 관리 보존하는 것이 매우 힘든 일임은 분명하다. 하지만 외형의 보존 관리뿐 아니라, 종가의 실체라 할 수 있는, 오랜 세월 그 집안에 서려 온 큰 생각, 즉 가풍家風을 이어 나가는 일이 더해져야 하며, 이 두 가지가 조화를 이룰 때 비로소 그 종가의 가치가 제대로 빛을 발할 수 있을 것이다. 외태 또한 눈에 보이는 그럴듯한 건물 외형만이 아니라, 집안 구석구석의 작은 요소들, 즉 문짝 하나, 댓돌 한 개, 방 안의 벽지며 창호지며 장판지, 부엌의 수많은 종류의 세간들, 그리고 그 기물器物의 놓임새, 나아가 집을 둘러싸고 있는 나무나 숲 등 자연환경에 이르기까지, 돌보고 간수하고 관리해야 할 것이 한둘이 아니다. 이렇듯 종가 주인의 삶이 여간 어려운 일이 아님을 잘 알고 있기에, 해남 윤씨 댁 그 어른의 복잡미묘한 표정을 읽어낸 것이다.

종가란 허세가 아니라 문화와 전통의 실체實體를 보여 주는 문화재이다. 그 문화재는 육신(형식)과 정신(내용)이라는, 안팎을 두루 갖춘 존재인 것은 위와 같다. 다른 분야도 비슷하지만, 우리 근대사의 흐름, 근대화의 격랑 속에서 종가라는 문화재가 안팎을 두루 갖추기는 불가능에 가까웠다.

나는 종종, 한 국가가 존립하기 위해서는 국민, 영토, 주권의 세 조건이 갖추어져야 하듯이, 종가가 존재하기 위해서는 종산宗山과 종인宗人들, 그리고 그들의 종가정신宗家精神 즉 종혼宗魂이랄까, 이 세 조건이 갖추어지지 않으면 안 된다는 나의 생각을 강조하곤 했다. 이 생각은 지당했다.

윤형식 종손의 표정에서 읽히는 곤고함은 이 세 조건을 갖추지 못한 부조화에서 나오는 그늘이다. 우리나라 여타의 종가와 종주 들에게서 받는 느낌 역시 대동소이하다. 그러한 난색難色을 해소하는 데 이런 책들이 필요할까. 아마 도움이 되리라는 생각이 들었고, 지금엔 확신에 차

있다. 종손들이 자신감을 가지고 생각하고 말하고 일하는 데 디딤돌이
될 수 있겠다는 생각이다. 따라서 이 책은, 자신의 역사와 뿌리의 가치
에 대한 확신을 가지고 종혼의 삶을 사는 데 디딤돌이 되도록 만들어져
야 했다.

『선교장』은 나의 집안에 관한 책이다. 이 책을 만드는 동안 나는 매우
고통스러웠다. 저자의 뜻을 거스를 수도 없고, 나의 집안 얘기들의 서술
에 그저 방관만 할 수도 없었기 때문이다. 집안 내력을 기록한 많은 책
들이 터무니없이 과장되거나 부풀려 기록되고 있다. 경계해야 할 터이
나, 막상 글쓴이들은 모호한 근거들을 뜬금없이 덧붙여 기록하고 있다.
쓸 거리가 많지 않음에도 써서 채워야 한다는, 위선의 글쓰기가 문제이
다. 『선교장』의 경우에도, 최초의 원고에서는 다소 과장되거나 불분명
한 내용이 사실로 표현되는 등의 문제가 적지 않았다. 출간 직전까지 저
자와 상의해 가며 확인에 확인을 거듭해야 했고, 원고를 보고 또 보며
계속해서 지나친 수식修飾을 덜어내야 했다.

우리나라 기록문화의 위선과 허영을 익히 알고 있는 터라 고민이 많
았다. 이러한 걱정을 안고 이 책『녹우당』발간 업무에 착수한 것이 그해
9월부터였다. 아홉 개 대단원으로 구성된, 이백자 원고지 구백여 매의
원고 내용과 관련 사진 백이십여 점에 대한 개괄적인 내용을 검토한 편
집실에서는, 녹우당에 관한 다양한 내용을 수집하여 정리한 저자의 노
력은 돋보이나, 원고 서술에서 중복이 허다하고 과장된 서술 또한 적잖
이 발견된다는 검토 의견을 개진했다. 또한 고유명사의 한자漢字 표기,
인물의 생몰년生沒年 및 경력 내용에 관한 오류도 많이 발견되어, 실무
작업이 쉽지 않을 것임이 예견되었다. 뿐만 아니라 사진자료도 그 구도
나 화질 등이 기대에 미치지 못해, 이대로는 단시일 내에 편집작업에 들
어가기 힘들겠다는 판단이 자체 검토회의에서 내려졌다. 우려했던 여러

문제들이 현실로 나타난 것이다.

　열화당 편집실에서는 원고 내용 하나하나에 대한 철저한 검토와 검증 작업을 자체적으로 하기로 계획하고, 이 책의 부록으로 녹우당 연표를 수록하는 것이 좋겠다는 의견을 개진하여 연표 작성을 의뢰했으며, 본문에 수록될 해남윤씨가 가계도家系圖의 정확한 확인도 의뢰했다. 이때가 2012년 12월 말이었다.

　새해를 맞아서도 원고에 대한 검토 및 확인 등의 실무작업은 계속되었고, 사진자료는 녹우당 측과 협의하여 전통가옥 전문 사진작가 서헌강徐憲康 선생에게 촬영을 의뢰하기로 하여, 5월부터 해남 녹우당에 출장 촬영하기로 했다. 그러나 아직도 원고의 완성도는 떨어지는 상태였는데, 그렇다고 편집자가 글을 함부로 손대기가 어려웠고, 글쓴 분도 자신의 글을 대폭 수정하거나 요구에 맞게 개필改筆하기에는 여러 모로 한계를 느끼는 눈치였다.

　이에 열화당에서는 그 방안의 하나로 윤형식 종손의 손녀인 윤지영 양에게 원고 윤문을 의뢰하는 계획을 세우게 되었다. 윤지영 양은 서울에서 대학생활을 하고 있었는데, 고등학교 때부터 글쓰기에 두각을 나타내 주위의 칭찬과 인정을 받았고 대학에서도 문학을 전공하고 있었다. 종손을 비롯한 집안 분들과 상의 끝에 윤문 작업이 진행되었다. 본인도 처음에는 부담감 때문에 사양했으나, 이 일은 해남윤씨 집안의 일이기도 하므로 그 구성원의 일원으로서 집안의 역사와 문화에 대해 배운다는 자세로 임해 주었다. 두 달여의 검토 작업은, 자연히 가까운 집안 어른들과 원고에 관해 상의하며 진행하게 될 터였으므로, 본인은 물론이요 집안 사람들이 이 책에 관심을 갖고 참여하게 되는 큰 효과도 있었다.

이러한 윤지영 양의 윤문작업이 끝난 후에도 열화당 편집실에서의 원고 교열 작업은 계속되었고, 총 이 년 반이 넘는 오랜 시간의 편집디자인 작업을 거쳐 그야말로 우여곡절 끝에 우리나라의 대표적인 종가에 대한 책 한 권이 세상에 나와 햇볕을 보게 되었다. 힘들고 어려웠던 지난 일보다는, 앞으로 이 책이 어떤 평가를 받게 될까 두려움과 기대감이 교차한다. 발간에 도움을 주신 해남윤씨 종친회와 윤고산장학회에 감사드리면서, 모쪼록 강호제현江湖諸賢의 질정을 바란다.

　2015년 5월
　이기웅李起雄

A Summary

Nogudang, a Villa in Green,
Where Nature and Humans Are in Harmony

Haenam, the end of the land in the south west of Korea, includes Nogudang, the head house of the Eochoeun branch of Haenam Yun clan. Nogudang is a place where the family of Haenam Yun, which is representative of the father of Korean literature, Gosan Yun Seon-do, has succeeded in the family business for more than 500 years by settling in this Yeondong Village. As Nogudang plays an active role in the cultural arts of Honam region by enhancing academic research based on its abundant economic wealth and takes the lead in creating new cultural arts, the place has a significant meaning as a cultural space.

Coming into the house, visitors can feel the magnificence of the site where nature and humans are united. Like the preference of Gosan, who dreamed of making the unity with nature part of it, those living in Nogudang have undergone all sorts of changes over 500 years since they settled in the place.

The name "Nogudang" suits this family very well, who have conducted academic researches and engaged in cultural arts while residing on this ideal spot of the nature. The name of house, "Nogudang" (綠雨堂), was created by Okdong Yi Seo (1662-1723), the brother of a scholar of the Silhak (the Realist School of Confucianism) in the late Joseon Dynasty, Seongho Yi Ik, and it has become the official name of this house. Since the house is located in a land area 500,000 *pyeong* (approx. 1.65 km²) in size surrounded by nature with the main mountain Deogeumsan Mountain in the background, it reminds one of a kind of utopia where humans and the nature live in balance. Hence its name—"Villa in Green."

The people in Nogudang, described in this book, have spent the time fruitfully by pursuing new studies and arts with an open mind. Approximately 5,000 ancient items of literature and relics that has been handed down for generations and a valuable cultural heritage has been produced in this open place. The people in Nogudang did not live by the rigid and high-handed norms of Neo-Confucianism of the time. They rather always embraced and engaged in new studies and ways of thinking. From the profound knowledge pursued by Gosan Yun Seon-do based on the practical ethics of *Sohak* (小學) starting from Yun Hyo-jeong, the practical academic tradition and artistic world led by Gongjae Yun Du-seo in the 18th century, to Yun Ji-chung who became the first Catholic martyr in Korea influenced by Jeong Yak-jeon and Jeong Yak-yong brother, the flow of the studies handed down from the ancestors is regarded as a result of the unique family tradition of the people in Nogudang.

The people in Nogudang were able to leave such a rich cultural and artistic life thanks to their creativity that created new values and by embracing new studies and ways of thinking without mindlessly accepting the ruling ideology of Joseon, Neo-Confucianism.

This book has compiled the history of the Haenam Yun clan's Nogudang, the records of the figures who distinguished themselves at Nogudang, their world of literature and cultural arts and, above all, Nogudang as a place of living where nature and humans are united, based on the collected stories from the people in the head house over a long time, after referring to various literature and data. This book possesses a great significance, as it is a comprehensive story that reveals the images of the time based on traces of the history of Nogudang, a house belonging to one of the representative families in Korea as well as showing time and people, studies and cultural arts were formed and in what kinds of relationships.

차례

제1장

가업家業의 터를 닦다

1. 사람과 자연이 조화를 이룬 집

최고의 터에 자리한 종택

사람이 살기 좋은 길지吉地로서의 터는 어떤 곳일까. 풍수지리에서 흔히 제기되는 이러한 물음은 안락하고 풍요로운 곳에서 행복하게 살고자 하는 사람들의 보편적인 심리가 반영된 것이다. 또한 관직官職 진출을 통해 집안을 명문가로 일으키고자 하는 전통적인 출세관도 들어 있다.

풍수사상은 비록 현실과 꼭 맞지 않는다 하더라도 수천 년을 살아온 선조들의 지혜와 이 땅의 기운이 뿌리내린 인문적 정서가 함유되어 있다고 볼 수 있다. 자연환경과 사람의 살터는 조화로움이 있어야 하며 풍수사상은 이러한 자연과 인간이 하나가 되려는 생각에서 나타난 사상체계라 할 수 있다.

우리나라 서남해 맨 끝에 자리한 해남에는 오백 년 넘게 종가의 가업을 지켜 오고 있는 해남윤씨海南尹氏 어초은파漁樵隱派의 녹우당綠雨堂 종택이 있다. 덕음산德蔭山을 뒤로 두고 연동蓮洞마을에 아늑하게 자리한 녹우당 영역에 들어서면 사람이 살기 좋은 터가 어떤 곳인가를 실감하게 된다.

우리 조상들은 집자리와 묏자리를 잘 잡아야 자손이 번창하고 집안이 잘된다는 풍수지리사상을 중요하게 생각했다. 과학적 논리를 떠나 마을 뒤로 주산이 보듬듯 듬직하게 받치고 있고, 마을 앞으로 내[川]가 흐르는 배산임수背山臨水의 형국이 사람을 정서적으로 안락하고 편안하게 해 주기 때문일 것이다. 이런 곳에 산다면 당연히 품성이 바르고 학문에 힘써

훌륭한 인물이 배출될 것으로 생각했다.

이곳의 자연지리적 경관은 고택과 주변의 숲이 조화를 이루는 하나의 완성된 원림공간을 형성한다. 이는 고산孤山 윤선도尹善道(1587-1671)가 문학세계와 일상을 통해 추구했던 '자연과의 일치'와도 상통한다.

특히 신록이 푸르른 오월에 가장 아름답고 장엄한 자연의 기운을 내뿜는다. 비단 오월뿐만 아니라 고택 뒤로 자리한 낙락장송의 소나무를 비롯하여 비자나무 · 동백나무 · 국활나무 · 대나무 등은 늘 푸르름을 머금고 있어 사계절이 충만하다.

풍수적으로 최고의 명당자리에 위치한 녹우당은 주산인 덕음산 뒤로 오십만 평에 달하는 자연에 둘러싸여 있어 가히 '녹색의 장원'¹이라 할 만큼 인간과 자연이 조화를 이루며 공존하고 있는 이상향을 느끼게 한다.

'선비의 절개'를 품은 당호

녹우당 고택 앞에 서면 지난 역사를 증거해 주는 오백 년 된 은행나무를 만나게 된다. 수백 명의 종가 사람들이 태어났다가 자연으로 돌아간 것을 묵묵히 지켜보았을 나무다. 아직도 늠름한 모습으로 서 있는 이 나무를 보면 인생의 무상함이 느껴진다. 만약 이 은행나무가 말을 할 수 있다면, 이 고택에서 살다 간 고산 윤선도나 공재恭齋 윤두서尹斗緖(1668-1715)는 어떤 사람이었을지 이야기해 줄 것만 같다.

아직도 기력이 왕성하여 가지마다 은행이 주렁주렁 열리는 이 나무는 늦가을이면 노랗게 물든 은행잎이 바닥에 융단처럼 쌓인다. 이 은행나무는 녹우당에 처음 터를 잡은 어초은漁樵隱 윤효정尹孝貞(1476-1543)이 아들의 과거 합격을 기념하여 심었다고 전해진다. 관료 사회인 조선시대에 과거에 합격하여 관직에 진출하는 것은 사대부 집안에서 가장 중요한 일이었다. 윤효정의 큰아들 구衢가 1516년 과거에 합격하고 이어

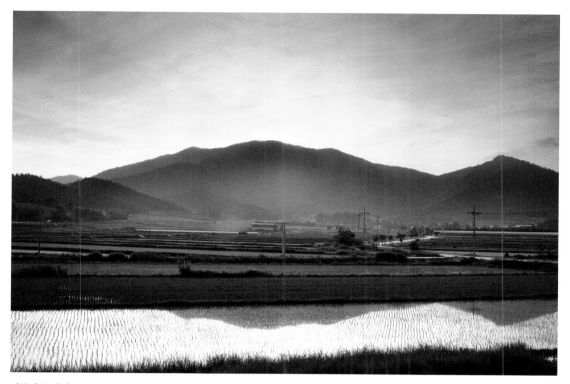

연동마을 전경.
덕음산 아래에 아늑하게
자리잡은 연동마을은 사람이
살기 좋은 길지吉地로
평가받고 있다.

서 행行·복復 형제도 과거에 차례로 합격하였으니, 그의 기쁨은 이루 말로 다할 수 없었을 것이다.

아들들의 과거 합격과 집안의 융성으로 인해 비로소 '해남海南'이라는 본本을 얻고 일약 명문 사대부가로 성장한 것을 보면, 이 은행나무는 녹우당의 상징이며 살아 있는 역사라고 해도 될 듯하다.

고산 사당 옆으로 비슷한 연수年樹의 은행나무가 두 그루 더 있다. 종가에서는 고택 앞의 은행나무는 장남인 윤구를 기념하고, 사당 옆의 두 그루는 윤행과 윤복을 기념하여 심은 것으로 전해진다고 한다.

은행나무를 지나 솟을대문을 들어서면 사랑채가 나온다. 마당에는 계절마다 피어나는 화초와 여러 종류의 나무가 자리하고 있다. 마당에서 한 단 높은 기단 위에 자리한 사랑채 가운데쯤에 이 집안의 당호堂號인

'綠雨堂'이라는 현판이 붙어 있다. 날렵한 행서체의 이 현판은 옥동玉洞
이서李漵(1662-1723)가 이름 지어 써 준 것으로, 이 집안의 분위기를 상
징적으로 말해 준다.

　우리나라에는 많은 종가가 있는데, 어느 집이든 활동의 중심은 사랑
채다. 그 집을 상징하는 당호 역시 사랑채에 붙어 있다. 강원도 강릉의
전주이씨 고택인 선교장船橋莊에는 열화당悅話堂이라는 사랑채가 있다.
'열화悅話'는 "친척과 정다운 얘기를 나누며 기뻐한다悅親戚之情話"는 의미
로, 중국 진晉나라의 시인 도연명陶淵明의「귀거래사歸去來辭」에서 차용한
것이라고 한다. 이곳은 학문과 예술의 담론이 이루어지던 곳으로 많은
문객門客들이 모여 시회詩會를 여는 등 만남과 교류의 공간이자 문화의 생
산처였다. 경주에 있는 옥산서원玉山書院 독락당獨樂堂은 회재晦齋 이언적李
彦迪(1491-1553)이 벼슬을 그만두고 고향에 돌아온 후 거처하며 여러 문

녹우당 고택 앞 은행나무.
녹우당의 역사와 함께
오백 년을 묵묵히 살아온
이 나무는 윤효정이 장남
윤구의 과거 합격을 기념하여
심은 것으로 전해진다.

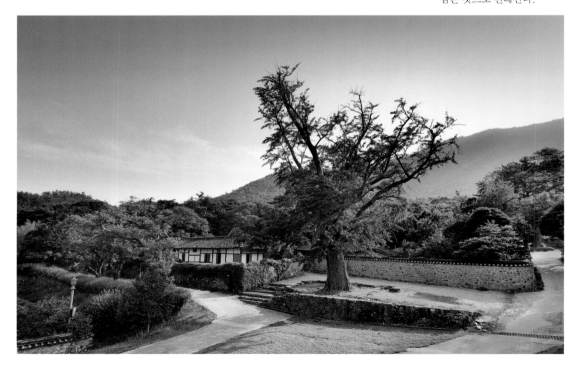

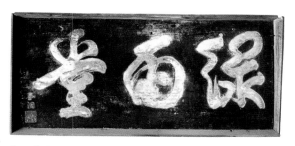

녹우당 사랑채 현판.
'녹우당'은 원래 이 집
사랑채의 이름으로,
윤두서와 절친한 사이였던
이서가 짓고 써 준 당호다.

인들과 교류하고 학문에 힘썼던 곳이다. 이
처럼 양반 사대부가의 생활과 문화가 집합
되어 있는 곳이 사랑채이다.

　당호는 그 집안의 학문과 사상, 가풍, 문
화적 취향 등을 상징하는 뜻으로 지어지곤
한다. '녹우당'이라는 당호를 짓고 써 준 옥
동 이서는 조선 후기 실학實學의 거두인 성호星湖 이익李瀷(1681-1763)의
형으로, 공재恭齋 윤두서尹斗緖와 절친한 사이였다. 또한 같은 남인南人이
라는 정치적 동료의식을 가지고 있었을 뿐만 아니라, 두 사람 모두 실학
을 수용하고 있었다. 이를 보면 옥동 이서는 이 집안의 학문 · 문화 · 예
술의 상징적 의미, 나아가서는 공간적 정서까지도 잘 이해하고 있었을
것이라 생각된다.

　지금까지 녹우당 당호의 의미에 대해 여러 가지 견해가 있었다. 일반
적으로는, 바람이 불면 고택 앞의 은행나무에서 '잎이 비처럼 떨어진다'
는 데에서 유래되었다고 한다. 녹우綠雨가 '푸른 비'라는 뜻이니 가장 직
설적인 해석이다. 이와 함께 뒤뜰 대나무 숲이나 뒷산 비자나무 숲에서
나는 바람 소리에 연유하여 지어진 것이라는 설명도 있다.

　그러나 당호가 그 집안의 철학과 학문적 사유의 의미를 담고 있다고
볼 때, 녹우당을 좀 더 다른 상징적인 뜻으로 해석할 수도 있다. 계절적
인 이치로 보면 녹우는 늦봄에서 여름 사이에 풀과 나무가 푸를 때 내리
는 비를 말하는데, 이때는 대지의 모든 생물들이 신록新綠으로 물들어
'녹색'으로 변해 가는 시기이다. 푸른색은 사대부의 지조나 절개를 의
미한다고 할 수 있다. 고산 윤선도가 '오우가五友歌'를 통해 대상으로 삼
은 소나무나 대나무는 이를 상징한다. 그러므로 녹우당은 사계절 푸른
이곳 장원莊園의 원림과 사대부의 지조, 절개를 비유하여 상징적으로 표
현한 것이라 생각해 볼 수도 있다.

해남윤씨 가계의 형성

녹우당 해남윤씨는 어떤 과정을 통해 해남에서 본本을 형성하고 양반 사대부 집안으로 성장하여 지금까지 오랜 역사를 이어 올 수 있었을까. 해남윤씨의 가계家系를 살펴보면 시조始祖는 윤존부尹存富다. 그는 고려 중엽의 인물로 추정되며, 그로부터 육세손인 윤환尹桓까지는 출생 존몰存沒, 주거지, 묘소 등이 확인되지 않고 있다.

해남윤씨는 칠세손인 윤녹화尹祿和 대에 와서야 가문의 행적에 대한 기록을 찾아볼 수 있다. 윤녹화는 진사進士를 지냈으며 성균생원成均生員 윤구첨尹具瞻의 딸과 혼인했음이 『해남윤씨족보海南尹氏族譜』와 『만가보萬家譜』 등을 통해 확인된다.

팔세손인 중시조中始祖 윤광전尹光琠 대에는 신흥 무관으로 부상하는 계기를 맞게 된다. 이들이 지낸 관직을 보면 윤광전의 아들인 단봉丹鳳은 대호군大護軍을, 단학丹鶴은 군기소윤軍器小尹을, 손자 사보思甫는 교위校尉를 지냈고, 손자 사서思瑞에게는 사후에 병조참의兵曹參議가 증직되었다. 또한 증손자 종種은 호군護軍을, 경耕은 진위장군振威將軍을 지내는 등 주로 하급 무관직을 역임했다.

고려 말 윤광전은 명문가였던 함양박씨咸陽朴氏와 혼인함으로써 동정직同正職으로 관계에 진출할 수 있었다. 함양박씨 부인의 아버지는 대호군大護軍을 지낸 박환朴環이었고, 조부인 박지량朴之亮은 원나라의 일본 정벌 연합군의 김방경金方慶 휘하에서 지중군병마사知中軍兵馬使로 출전하여 대마도對馬島와 일기도壹岐島를 친 공으로 원나라로부터 무덕장군武德將軍의 벼슬과 금패인金牌印을 하사받고 판삼사사判三司事에 올랐던 인물이다.[2]

윤광전이 혼인할 때 함양박씨가 시집오면서 노비를 데리고 왔는데, 이와 관련한 기록이 「노비허여문기奴婢許與文記」로 남아 있다. 이 문서가 「지정 14년 노비문서至正十四年奴婢文書」(보물 제483호)로, 지정 14년 즉

1354년(공민왕 3년) 윤광전이 처가 데리고 온 노비를 아들 단학에게 증여한 사실이 기록되어 있다. 이 문서는 해남윤씨가 처음 탐진耽津(지금의 강진 도암)에 터를 잡고 살았음을 확인해 주는 문서이기도 하다.

해남윤씨는 십일세손인 윤경尹耕 대에 와서 효인孝仁(지석파), 효의孝義(부춘파), 효례孝禮(항촌파), 효지孝智(평양平壤 이거), 효원孝元(용산파), 효정孝貞(어초은파) 등 많은 형제를 낳고 이들이 여러 분파를 형성하게 된다. 이 중 가장 족세族勢가 번성한 파가 윤효정의 어초은파漁樵隱派다. 해남윤씨는 이때 본관을 '해남海南'으로 정하고 가문의 기반을 확립했다. 따라서 어초은을 '득관조得貫祖'라 부른다.

십이세손인 윤효정은 해남정씨海南鄭氏와 혼인하여 정귀영鄭貴瑛의 사위가 된다. 이를 계기로 당시 해남의 대부호이자 향족이었던 해남정씨로부터 막대한 재산을 물려받아, 재지양반在地兩班 사족으로 성장할 수 있는 경제적 기반을 마련했다. 『세종실록지리지世宗實錄地理志』를 보면, 해남정씨는 해남 지역의 성씨 중에서 첫번째로 기록되어 있어, 고려 후기 이래 해남 지역을 중심으로 강력한 기반을 가졌던 향리층이었음을 알 수 있다. 해남정씨는 정재전鄭在田이 1412년(태종 12년) 진도와 해남을 합친 해진군海珍郡의 관아와 객사를 지을 때 사재私財를 대어 향역鄕役을 면제받았다. 또한 해진군이 다시 해남과 진도로 나눌 때 노비 예순두 구口를 바친 공으로 그의 자손도 향역에서 면제받아 향족이 된 집안이었다.

녹우당에 세거해 온 해남윤씨는 윤효정으로부터 시작된 어초은공파다. 윤효정은 터를 잡은 후 성리학적性理學的 세계의 완성을 위해 자연을 조영하고 자식들을 잘 교육시켜 관직에 진출시키는 등 녹우당이 번창해 나가는 데 큰 역할을 한 인물이다. 이 때문에 해남윤씨의 중흥조로 일컬어지고 있다.

해남윤씨 가계도

*회색 선은 양자養子로 보내진 표시임.

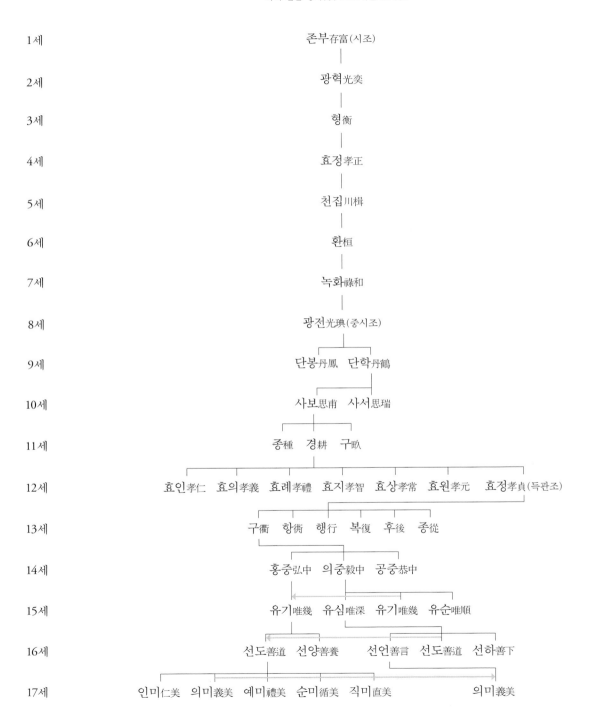

1세	존부存富 (시조)
2세	광혁光奕
3세	형형衡
4세	효정孝正
5세	천집川楫
6세	환桓
7세	녹화祿和
8세	광전光琠 (중시조)
9세	단봉丹鳳 단학丹鶴
10세	사보思甫 사서思瑞
11세	종種 경耕 구畂
12세	효인孝仁 효의孝義 효례孝禮 효지孝智 효상孝常 효원孝元 효정孝貞 (득관조)
13세	구衢 항衖 행行 복復 후後 종從
14세	홍중弘中 의중毅中 공중恭中
15세	유기唯幾 유심唯深 유기唯幾 유순唯順
16세	선도善道 선양善養 선언善言 선도善道 선하善下
17세	인미仁美 의미義美 예미禮美 순미循美 직미直美 의미義美

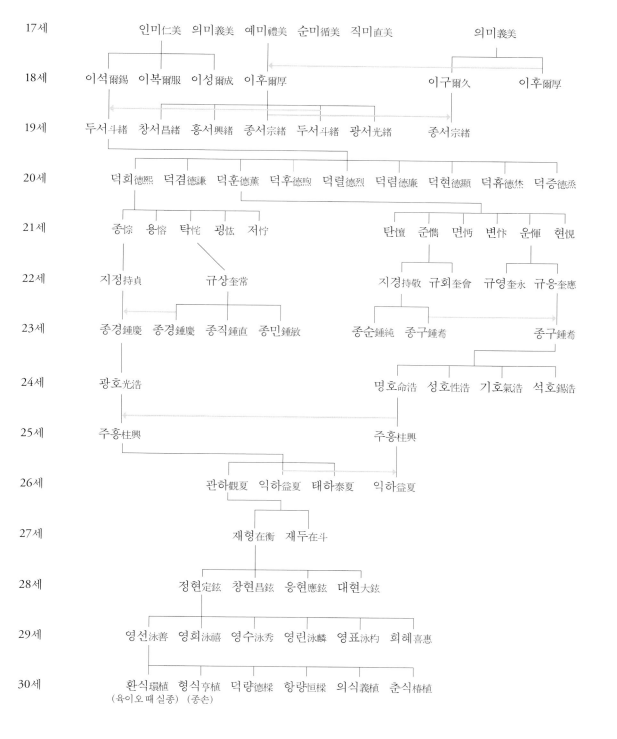

17세　　　인미仁美　의미義美　예미禮美　순미循美　직미直美　　　　　　　의미義美

18세　이석爾錫　이복爾服　이성爾成　이후爾厚　　　　　　　이구爾久　　　이후爾厚

19세　두서斗緖　창서昌緖　홍서興緖　종서宗緖　두서斗緖　광서光緖　　종서宗緖

20세　덕희德熙　덕겸德謙　덕훈德薰　덕후德煦　덕렬德烈　덕렴德廉　덕현德顯　덕휴德烋　덕증德烝

21세　　종悰　용용熔　탁侂　굉竑　저佇　　　　　탄僤　준儁　면㤌　변忭　운惲　현愬

22세　지정持貞　　　규상奎常　　　　지경持敬　규회奎會　규영奎永　규응奎應

23세　종경鍾慶　종경鍾慶　종직鍾直　종민鍾敏　　종순鍾純　종구鍾耉　　　　종구鍾耉

24세　광호光浩　　　　　　명호命浩　성호性浩　기호氣浩　석호錫浩

25세　주흥柱興　　　　　　　　주흥柱興

26세　관하觀夏　익하益夏　태하泰夏　익하益夏

27세　재형在衡　재두在斗

28세　정현定鉉　창현昌鉉　응현應鉉　대현大鉉

29세　영선泳善　영희泳禧　영수泳秀　영린泳麟　영표泳杓　희혜喜惠

30세　환식環植　형식亨植　덕량德樑　항량恒樑　의식義植　춘식椿植
　　　（육이오 때 실종）（종손）

2. 시조를 모신 곳, 도선산 한천동

풍수의 화룡점정

해남윤씨 가계의 시원을 찾으려면 해남과 인접한 강진康津 땅으로 가야
한다. 해남에서 넓은 옥천벌을 지나 강진으로 가려면 '병치재'를 넘어야
하는데, 병치재는 강진과 해남의 경계를 이루는 고개로, 이 고개를 넘으
면 강진군 도암면이 나온다. 이곳에서 십여 킬로미터쯤 가다 보면 도암
면 계라리마을이 나타난다. 강진군 도암면에는 해남윤씨 일족들이 많이
모여 사는 동족마을이 여러 곳 있다. 또한 강진의 그 밖의 여러 지역에
도 해남윤씨들이 많이 퍼져 살고 있다. 이곳 도암면 계라리 한천동寒泉洞
은 해남윤씨의 시조를 모시고 있는 곳이다.

해남윤씨는 세 곳의 중심 영역이 있다. 첫번째는 해남읍 연동마을에
자리한 '녹우당'으로, 어초은 윤효정 이래 지금까지 오백여 년간 가업을
지켜 오고 있는 곳이다. 두번째는 해남윤씨의 시조인 윤존부尹存富를 비
롯하여 중시조인 윤광전尹光琠과 그의 아들 단학丹鶴에 이르는 인물들이
모셔져 있는, 강진군 도암면 계라리 '한천동'이다. 이곳은 시조가 모셔
져 있어 도선산都先山이라 부른다. 마지막으로 윤효정이 태어나고 그의
부친 윤경尹耕과 조부 윤사보尹思甫가 모셔져 있는 곳인, 도암면 강정리
'덕정동德井洞'이 있다. 이곳은 해남윤씨의 '세거시원지世居始原地'라고 할
수 있다.

한천동에 처음 들어서면, 뒷산의 작은 규모 때문인지는 몰라도, 해남

윤씨의 시조를 모시고 있는 곳임에도 듬직하고 장대한 산세山勢에 들어서 있는 명당 같은 느낌을 주지는 않는다. 그러나 영모당永慕堂과 선대의 묘역 그리고 주변 형국이 풍수지리의 산세를 잘 갖추고 있는 것을 찬찬히 둘러보면, 왜 이곳에 자리하고 있는지 고개가 끄덕여진다.

　조선시대 양반 사대부의 일반적인 취향이기도 하지만, 해남윤씨의 유거지幽居地를 찾아가면서 항상 느끼는 점은, 세거지나 묘역이 풍수지리의 원리를 잘 반영한 터에 자리잡고 있다는 것이다. 이러한 풍수사상의 반영은 보다 쾌적하고 안락한 장소와 산천이 수려한 자연 속에서 살고자 하는 인간의 본성이자 열망이라고 할 수 있을 것이다. 이러한 자연친화사상을 문학적으로나 사상적으로 잘 보여 준 인물이 윤선도다. 그때부터 발현된 가풍이 후대까지 자연스럽게 이어진 것이 아닌가 생각된다.

　영모당이 자리하고 있는 한천동의 지형을 살펴보면, 영봉 덕암산德巖山을 주산으로 하고, 좌청룡 우백호가 겹으로 잘 짜여진 석문산石門山과 덕룡산德龍山이 둘러서 있으며, 동편에서 흐르는 맑은 물이 한천동을 감아 돌고 있다. 덕암산은 녹우당이 있는 덕음산과 이름이 비슷한데, 유독 '덕德' 자와 인연이 깊은 이 집안의 분위기가 느껴진다.

　한천동은 산세와 형국이 잘 짜여져 있고 산자수명山紫水明하여 명지名地로 꼽힌다. 한천동의 중심 전각인 영모당 뒤로는 그리 높지 않은 산이 받쳐 주고, 양편으로는 낮은 산줄기가 감싸고 있다. 그 낮은 산줄기에는 푸른 소나무들에 둘러싸여 있는 선대의 묘역이 있다. 해남윤씨의 중시조인 윤광전과 영모당을 세운 윤유익尹唯益의 묘역이 양쪽에 자리하고 있다. 특히 윤유익의 묘 앞에 서 있는 소나무는 품격 있고 고고한 선비의 모습처럼 일품이다.

　영모당 앞으로는 계단식 논들이 낮아지면서 멀리 덕룡산 줄기까지 작은 영봉들이 펼쳐진다. 그래서 이곳에 있으면 마음이 편안하고 아늑해져,

좋은 땅에 묘역을 정하고 조상을 모시려는 이들의 마음까지 짐작된다.

연지蓮池로 풍수 형국을 완성하다

해남윤씨의 유거지幽居地를 보면 자연에 인공을 가해 좀 더 완벽한 자연을 조영造營하여 풍수 형국을 완성하고 있다. 이런 취지에서 보완하여 만든 것이 연못이다.

예로부터 배산임수背山臨水의 전형적 풍수 형국을 갖추려는데 물이 취약하거나 멀 경우, 연못을 인위적으로 조성했다. 이러한 연못의 조영은 사대부가에서나 가능한 일이었다. 현재 대표적인 원림園林 유적으로 남아 있는 녹우당과 금쇄동金鎖洞, 보길도甫吉島의 세연정洗然亭처럼 터를 잡고 살고 있는 마을이나 집 앞에 연못이 조성되어 있는 것을 볼 수 있다.

강진 한천동 입구 연지蓮池. 영모당永慕堂으로 들어가는 입구에 풍수적인 요건을 고려하여 조성했을 것으로 짐작된다.

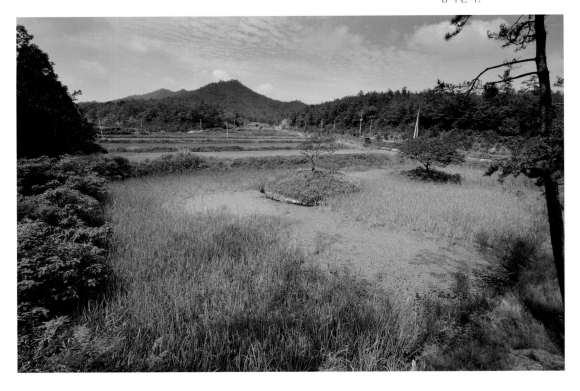

해남윤씨 세거지.

1. 연동마을의 녹우당.
2. 덕정동의 해남윤씨 추원당.
3. 한천동의 해남윤씨 영모당.
4. 백포마을의 공재 윤두서 고택.
5. 보길도 부용동의 윤선도 별서지.
6. 진도 굴포 간척지.
7. 맹골도 해남윤씨 도장島庄.

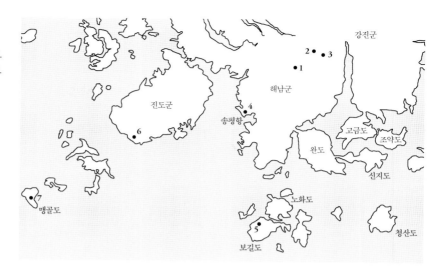

이를 통해 자연을 적극 이용하여 풍수를 완성해 가고자 했던 선인들의 의지를 느낄 수 있다.

영모당 입구의 연지蓮池는 경사진 지형에 들어서 있는 계단식 논의 맨 아래쪽에 조성되어 있다. 거리상으로는 영모당과 상당히 떨어져 있다. 이 연못은 지형적 조건을 이용해 조성한 탓인지, 아래쪽에 둑을 쌓고 그 둑에 동백나무와 소나무 등을 심어 조경의 효과와 함께 입구가 훤히 트여 허한 지형을 보완해 주는 비보裨補 역할까지 하고 있다. 이는 녹우당의 백련지白蓮池 앞에 심겨 있는 소나무 숲과 같은 형식이다. 사방형의 연못 가운데에는 석축을 쌓아 만든 둥근 섬이 두 곳 있고, 섬 안에는 백일홍나무가 심겨 있다.

연지에서 보면, 낮은 구릉성 산과도 같은 곳에 자리하고 있는 영모당이 무척 아늑해 보인다. 낮은 산자락 사이의 지형이 사람의 마음을 더 따뜻하게 하고 안정감을 느끼게 하는 풍경이다. 이 일대를 보통 한천동寒泉洞이라 부르는데, 한천寒泉은 '차가운 샘'이라는 뜻이다. 1789년(정조 13년) 『호구총수戶口總數』에는 '천동泉洞'으로 기록되어 있으며, 이곳 연못 옆에는 오래전부터 명천名泉이 있어 '참샘'이라 불렀다. 한천동 앞 도

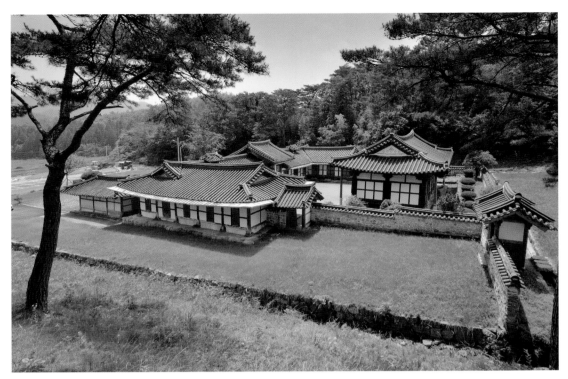

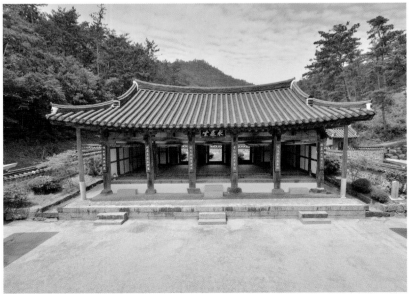

해남윤씨 영모당永慕堂
일원(위)과 내부에서 바라본
영모당 건물(아래).
1687년 강진 한천동에
건립된 것으로, 중시조인
윤광전과 아들 단봉, 단학
삼부자를 제향하고 있다.
규모와 격식을 잘 갖춘
유교건축의 전형적인
모습이다.

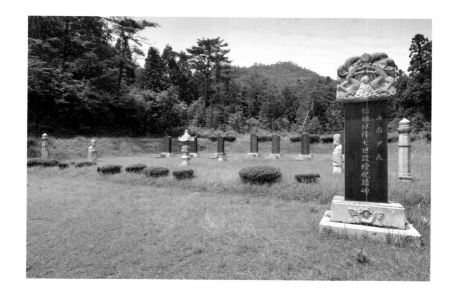

강진 한천동의
해남윤씨 선대 묘.
생몰연대가 확인되지 않은
1세부터 7세까지의 묘로,
봉분 없이 묘비만을
세워 놓았다.

로가 정비되기 전까지는 고갯마루인 이곳에 주막 같은 집이 있어 행인
들이 시원한 샘물로 목을 축이며 잠시 쉬어 가기도 했다.

사대부가의 문중 재각, 영모당

한천동에는 조선시대 사대부 집안의 전형적 문중門中 재각齋閣인 영모당
永慕堂이 있다. 한천동의 중심 건물인 영모당으로 가기 위해서는 들머리
의 연못과 왼편의 계단식 논들을 지나야 한다. 이 논들은 영모당을 관리
하기 위해 마련한 문중의 답畓으로, 보통 제祭지기들이 관리한다.

재각이 마을과 떨어진 산중에 있기 때문에 제지기를 '산지기'라 부르
기도 했으며, 이러한 호칭은 문중의 묘와 산을 관리하며 살기 때문에 붙
여졌다. 제지기는 보통 문중의 답을 일정 부분 양도받아 이를 기반으로
생활하며 살아갔다. 예전에는 대부분의 재각에 제지기가 있었으나, 지
금은 제지기가 살고 있는 곳을 찾아보기 어렵다. 영모당의 제지기는 팔
십 마지기 정도의 문중 답을 소작한다고 한다. 지금도 팔십 마지기는 적

지 않은 규모이지만, 옛날에는 매우 큰 규모의 농사였다.

영모당은 재각의 규모도 크고 웅장하지만, 전체적으로 사대부 집안으로서 재각의 형식을 잘 갖추고 있다. 영모당은 1687년(숙종 13년)에 건립된 것으로, 중시조인 윤광전尹光琠과 아들 단봉丹鳳, 단학丹鶴 삼부자를 제향하고 있다. 이곳에 영모당을 건립하게 된 것은, 윤효정의 증손자인 유익唯益이 이곳에 은둔하면서였다고 한다. 윤유익은, 광해군 때 권신 이이첨李爾瞻이 인목왕후仁穆王后의 폐비를 도모할 무렵 자신의 형 윤유겸尹唯謙이 이같은 패륜의 일에 동조하려 하자 안 된다고 눈물로 간청했으나, 이를 듣지 않자 형제간의 의를 끊고 고향으로 돌아와 한천동에 초옥을 짓고 살았다고 한다. 이를 계기로, 윤유익이 중심이 되어 묘소를 새롭게 수축하고 영모당을 짓게 되었다.

영모당의 내부는 큰 강당 형식의 통간通間으로, 널찍한 대청마루를 연상시킨다. 문을 열어 위로 올릴 경우 바깥 공간과 자연스럽게 연결되어 매우 시원하고 탁 트인 느낌이 든다. 여름에 이곳에서 전통문화 강연회라도 연다면 안성맞춤일 것 같다. 영모당 바로 뒤편은 시조 윤존부尹存富로부터 행적을 알 수 없는 여러 인물들을 모신 선대의 묘역이다. 일종의 신성구역으로, 생몰연대와 묘가 확인되지 않고 있기 때문에 봉분 없이 묘비만 세워져 있다. 한천동 영모당에서는 해마다 음력 9월 10일에 전국의 해남윤씨 문중 각 종파의 사람들이 모여 시제時祭를 올린다.

3. 세거시원지世居始原地 덕정동

해남윤씨의 본향

해남윤씨의 시조가 모셔져 있어 한천동을 도선산都先山이라 한다면, 강진군 도암면 강정리에 자리한 덕정동德井洞은 해남윤씨의 세거시원지世居始原地라고 할 수 있다.[3] 강진에서도 해남과 경계를 이루고 있는 마을로, 여기서 병치재 고개 하나만 넘으면 바로 강정리이다. 덕정동 역시 한천동처럼 그리 크지도 높지도 않은 작은 산을 배경으로 골짜기 여기저기에 묘역과 재각들이 자리잡고 있다.

덕정동으로 들어서는 입구에는 해남윤씨의 세거지임을 알리는, '海南尹氏阡'이라고 씌어진 비가 세워져 있다. 나중에 세워진 것이지만, 해남윤씨의 세도처럼 거창하다. 그리 넓지 않은 영역에 자리잡은 덕정동에는 여러 동의 재각들이 흩어져 있어, 가히 '재각의 마을'처럼 느껴진다. 추원당追遠堂으로 들어오는 입구에는 인공적으로 조영한 연못이 있어, 이곳도 풍수 원리가 반영되어 있음을 알 수 있다.

추원당은 이곳의 중심 재각으로, 윤효정의 조부인 윤사보尹思甫와 아버지 윤경尹耕을 모시고 있다. 또 윤사보와 같은 형제였던 사서思瑞의 재각도 덕정동 입구에 있으며, 주변에는 윤효정의 형제들인 효인孝仁·효의孝義·효례孝禮·효지孝智·효상孝常·효원孝元의 무덤과 재각들이 흩어져 있다.

윤광전으로부터 봉사조奉祀條로 노비를 물려받은 윤단학尹丹鶴은 사보

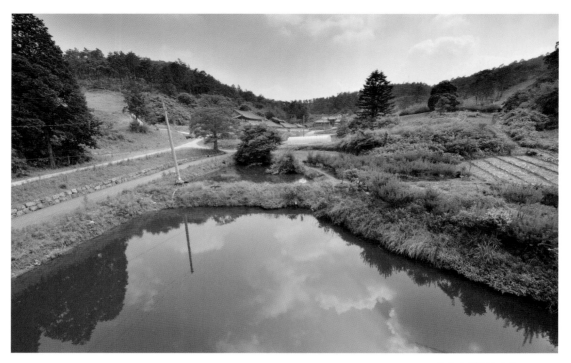

와 사서 두 아들을 두었으며, 이 중 사보는 또 종種과 경耕, 구畎를 두었
다. 한편 윤경은 칠형제를 두었는데 막내 아들인 윤효정이 해남으로 넘
어와 해남정씨海南鄭氏의 사위가 됨으로써 정착하게 된다.

추원당과 『임오보』

추원당追遠堂은 해남윤씨 재각齋閣의 본당에 해당하는 건물로, 한천동의
영모당永慕堂과 함께 재각의 위용을 잘 느낄 수 있는 건물이다. 영모당이
거의 평지에 자리잡고 있는 데 반해 추원당은 경사진 지형에 위치하여,
이를 중심으로 행랑채와 바깥행랑채 등 부속 건물이 자리하고 있다. 영
모당이 정면에서는 그 위용을 쉽게 느낄 수 없는 것에 비해, 약간 경사
진 지형에 자리잡은 추원당은 그 웅장함이 바로 느껴진다.

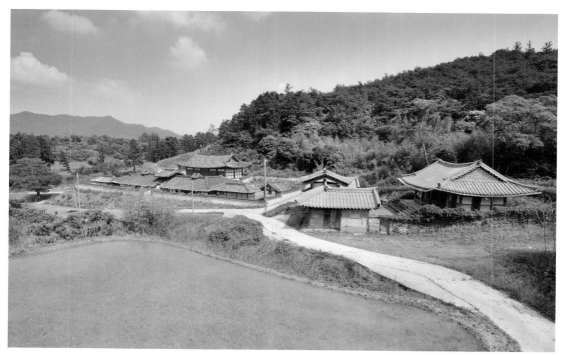

해남윤씨 **추원당**追遠堂 일원.
강진군 도암면 강정리
덕정동에 있는 해남윤씨
세거시원지다.

추원당의 본당 지붕은, 건물 뒤에서 보면 우리나라 건축물의 특징이기도 한 처마선의 아름다움을 잘 보여 주고 있다. 비교하기는 어렵겠지만, 부석사浮石寺 무량수전無量壽殿을 연상케 하는 겹처마 팔작지붕의 구조와 처마선이 재각의 위풍을 느끼기에 충분하다.

추원당이 만들어진 계기는 고산 윤선도와 관련이 깊다. 고산은 1635년부터 이듬해까지 지금의 경상북도 성주의 성산현감星山縣監으로 있으면서 해남윤씨 덕정동파의 직계 선조인 통례공通禮公 윤사보와 병조참의공兵曹參議公 윤경에 대한 향사享祀를 계획하다가 1649년(인조 27년) 스스로 주축이 되어 추원당을 건립했다고 한다.

추원당 앞은 석축을 쌓아 단을 만들었고, 내부로 들어서면 넓게 트인 강당으로 되어 있는, 단순하면서도 위엄이 느껴지는 건물이다. 특히 대들보는 규모가 매우 커 추원당의 웅장함을 잘 느끼게 한다.

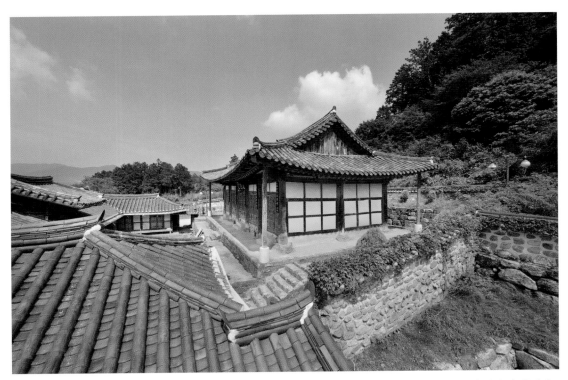

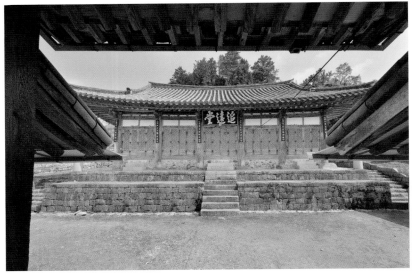

측면(위)과 정면(아래)에서
바라본 해남윤씨 추원당.
경사진 지형에 본당인
추원당을 중심으로
행랑채와 바깥행랑채 등의
부속 건물이 자리잡고
있다.
고산 윤선도가 주축이 되어
1649년 건립한 것으로,
재각의 위용에서 유교적인
격식을 느낄 수 있다.

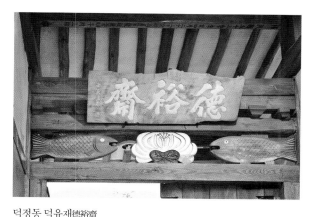

덕정동 덕유재德裕齋
대문의 조각.
재각에서 흔히 보기 어려운.
구슬을 물고 있는 물고기와
연꽃 조각이 장식되어 있다.

추원당에는 건립 경위나 운영에 관한 비교적 충실한 기록이 남아 있다. 특히 17세기 중반은 조선사회의 씨족 또는 친족 조직이 변모하던 시기였는데 추원당이 그 양상을 일정하게 반영하고 있다. 한 예로 이곳에는 문중 결속과 친족 간의 유대를 도모하기 위해 제작한 해남윤씨 족보族譜 목판이 보관되어 있다. 우리나라에서는 숙종 연간(1675-1720)에 이르러 많은 씨족들이 족보를 펴내게 되는데, 해남윤씨 족보도 이때 처음 만들어졌다. 윤선도의 외손인 심단이 1702년(숙종 28년) 임오년壬午年에 완성한 『임오보壬午譜』는 문중의 동족의식을 잘 보여 주고 있으며, 그 제작 시기가 친족 변화의 과도기에 해당된다는 점에서 당대 연구에 좋은 자료가 되고 있다.

덕유재의 물고기 조각

이곳 덕정동에서 재미있게 살펴볼 수 있는 것이 윤효정의 바로 위 형인 윤효원尹孝元의 재각 덕유재德裕齋이다. 추원당 바로 옆에 있는 덕유재의 출입문 문간에는 두 마리의 물고기가 구슬을 물고 서로 마주 보고 있는 조각상이 있다. 일반 재각의 어디에서도 찾아보기 어려운 모습인데, 두 마리의 물고기에 바다와 관련있는 해남윤씨 집안의 이야기가 담겨 있거나 바다와 가까운 강진 땅의 숨겨진 이야기가 서려 있는 듯하다.

이곳 서남해 일대에는 오래전부터 바다와의 교류를 말해 주는 여러 설화나 전설들이 사찰과 포구 등에 전해 오고 있다. 김해의 김수로왕金首露王과 관련된 허황후許皇后 설화의 쌍어문雙魚文처럼, 이곳도 바다나 물고기와의 관련성을 생각하게 한다.

더욱이 윤효원의 바로 아랫동생인 윤효정의 호가 물고기와 인연이 깊은 어초은漁樵隱인 것을 보면, 이러한 연관성은 더 많은 상상력을 불러일으킨다. 두 마리의 물고기가 마주 보고 있는 가운데에는 연꽃이 그려져 있다. 녹우당이 있는 마을은 연동蓮洞이며, 보길도 부용동芙蓉洞은 마치 연꽃 봉오리가 반쯤 벌어진 것 같아 지어진 이름이다. 고산은 금쇄동에 기거할 때에도 연蓮을 심고 이를 감상했다. 이처럼 유독 연과 관련이 많은 이 집안의 독특함이 묻어난다.

제2장

재지양반在地兩班 가문으로 성장하다

1. 중흥조 윤효정의 해남 입향

강진에서 해남으로

자손을 많이 낳아 크게 번창하는 것은 모든 집안이나 문중의 바람이었다. 어초은漁樵隱 윤효정尹孝貞은 해남에 정착하면서 가문이 크게 번창하는 계기를 마련했다.

윤광전尹光琠을 중시조로 한다면 중흥조라고 할 수 있는 인물은 바로 윤효정이다. 윤효정이 강진에서 해남으로 입향하게 되는 과정에는 다음과 같은 이야기가 전해지고 있다.

당시 해남에는 호장직戶長職의 향족인 해남정씨海南鄭氏가 살았는데, 해남정씨 귀영貴瑛은 사람을 볼 줄 아는 안목이 있었던 것 같다. 어느 날 정호장이 대청마루에서 낮잠을 자다가 해남으로 넘어오는 우슬재 고갯마루에서 밝은 빛이 나는 기이한 꿈을 꾸게 된다. 잠에서 깨어나 꿈이 이상하다고 생각한 정 호장은 하인을 시켜 우슬재 고갯마루에 가면 한 아이가 있을 것이니 데려오라고 하였다. 하인이 가 보니 그곳에는 정말로 한 소년이 지게를 등에 지고 잠을 자고 있었다. 그는 이웃인 강진에 사는 소년으로 이곳 우슬재까지 나무를 하러 왔다가 잠깐 잠이 든 것이었다. 기이하게 여긴 하인은 소년을 데려왔다. 정 호장이 보니 행색은 초라했지만 영특해 보이는 소년이었다. 게다가 새 옷으로 갈아입히고 나니 어디에 내놓아도 손색이 없는 인물이었다. 정 호장은 이후 소년을 잘 가르쳐 사위로 삼았다는 이야기다.

윤효정이 살았던 강진 덕정동에서 땔나무를 해 오던 우슬재까지는 걸어서도 한 시간이면 충분히 당도할 수 있는 거리여서 꽤 신빙성있는 이야기 같다. 또한 윤효정의 호는 어초은漁樵隱이다. 그 뜻을 풀이해 보면, 고기를 잡고 땔나무를 하면서 은둔하겠다는, 다분히 도가적道家的인 취향으로 자연을 벗 삼아 강촌에 살겠다는 심정이 담겨 있다. 윤선도尹善道의 호 또한 고산孤山(외로운 산) 또는 해옹海翁(바다 늙은이)이라 한 것을 보면, 호에서도 이 집안의 자연주의적 취향을 느낄 수 있다.

하지만 이 이야기는 다분히 설화적인 요소가 가미된 것처럼 보인다. 좀 더 사실에 가깝게 추론해 보면, 윤효정은 당시 해남에 학문의 뿌리를 내린 금남錦南 최보崔溥(1454-1504)[4]의 문하에서 글을 배우기 위해 해남을 오가고 있었는데, 그 영특함이 정 호장의 눈에 띄어 사위가 된 것은 아닐까. 실제로 이 당시 최보의 문하에 많은 문인들이 모여들었으며, 이들 중 상당수가 해남정씨와 통혼관계를 맺게 된다.

우슬재는 해남으로 들어오는 관문이라고 할 수 있는 고개다. 이 고개를 넘으면 진산鎭山인 금강산金剛山(481미터)을 뒤로 두고 산들이 호위하고 있는 듯한 넓은 들판에 해남고을이 자리하고 있다. 지금은 우슬재 아래로 해남 터널이 뚫려 격세지감이 느껴지지만, 해남고을을 감싸고 있는 이러한 형국을 풍수가들은 옥녀가 거문고를 타고 있는 형국이라 하여 '옥녀탄금형玉女彈琴型'이라고 부른다. 이러한 뛰어난 형국 때문에 해남에서 많은 인물들이 배출되었으며, 토호土豪들의 텃세도 드셌다고 말한다.

당시 해남지역은 토호들의 등살에, 현감縣監이 부임을 해 와도 제대로 임기를 채우고 가는 이가 많지 않았다고 한다. 그런데 김서구金敍九라는, 풍수지리에 밝은 현감이 부임하였는데, 해남의 금강산에 올라가 주위를 둘러보니 과연 청룡·백호·주작·현무의 명형국 탓에 항상 토호 세력들의 기세에 눌린다는 것을 알았다. 그는 이 형국을 깨뜨려야 토호들을 휘

어잡을 수 있다고 생각하고 우슬재를 석 자 세 치씩 깎아 내리자 그제서야 토호들의 세력이 꺾였다는 이야기가 전해져 온다.

역사적으로 보면 해남현은 1409년(태종 9년) 진도군과 통합하여 해진현海珍縣이 되었다가 1437년(세종 19년) 다시 해남현으로 분리되어 지금의 해남읍에 치소治所가 정해지고 현감이 파견되었다. 윤효정이 태어난 1476년은 해남현이 치소를 정하고 점차 자리를 잡아 가는 시기로, 해남정씨 정 호장은 이 시기 관아 건물을 짓는 데 도움을 주고 관노官奴를 헌납하는 등 치소가 자리를 잡는 데 큰 역할을 하였다. 이 때문에 관으로부터 자신뿐만 아니라 자손까지도 향역鄕役을 면제받게 된다.

아들 삼형제의 과거 합격

조선 초기 무렵 재지사족在地士族으로 성장할 수 있는 가장 빠른 방법은 사족 집안과 혼맥婚脈을 형성하거나 관직으로 진출하는 것이었다. 윤효정은 해남정씨와의 혼맥을 통해 부를 축적했을 뿐만 아니라, 금남 최보와의 학맥學脈을 통해 관직으로 진출할 수 있는 교두보를 확보하는 등, 중앙 관직에 진출하여 양반 사족으로 성장할 수 있는 기틀을 마련한다.

윤효정의 혼인은 곧 경제적 부와 연결되었다. 윤효정은 해남정씨 정귀영의 사위가 되고, 또 해남에 거주하던 최보와 사승師承 관계를 맺음으로써 경제적으로 그리고 학문적으로 성장할 수 있는 디딤돌을 마련하였다.

조선사회에서 가장 빨리 성공하기 위해서는 일단 과거를 통해 관직에 진출해야 했다. 윤효정은 자신의 세 아들 구衢·행行·복復을 모두 문과에 급제시킴으로써 일시에 집안의 기틀을 다져 나간다.

윤효정의 큰아들 구衢(1495-1549)는 1516년(중종 11년) 문과에 을과로 급제한 후 홍문관弘文館 부교리副校理를 지냈으며 기묘사화己卯士禍 때 영

암에 유배되었다가 풀려난 기묘명현己卯名賢의 한 사람이다. 또한 윤구는 해남육현海南六賢의 한 사람으로 해촌사海村祠에 배향되어 있다. 동생 행行도 문과에 급제한 후 동래부사·나주목사·광주목사 등 여덟 주의 목사를 두루 지내고, 후에 가선대부 동지중추부사에 올랐으며, 복復은 1538년(중종 33년) 문과 을과에 급제한 후 충청도 관찰사를 역임했다.

윤복의 묘는 현재 강진군 도암면 용흥리에 신도비와 함께 있으며, 윤복신도비는 전라남도 기념물 제203호로 지정되어 있다.

이들 삼형제로 인해 더욱 빛을 보게 된 해남윤씨는 그 후에도 별시문과 병과에 급제하여 도승지, 경상도 관찰사, 예조판서 등을 지낸 윤의중尹毅中 등 여러 인물을 배출한다. 또한 윤선도는 문학뿐만 아니라 정치사적으로도 두각을 나타냈으며 해남윤씨 중에 가장 널리 알려진 인물이기도 하다.

해남윤씨는 이후 16세기 사림정치기士林政治期를 통해 많은 인물들이 관직에 진출함과 아울러 경제적 기반도 착실히 다져, 해남지역을 기반으로 하는 명문 양반 가문으로 성장해 간다.

적선積善의 가풍

윤효정은 아들 셋을 한꺼번에 과거에 합격시킬 만큼 훈육에 남달랐다. 그는 실천적인 『소학小學』을 강조했는데, 조선시대에 『소학』은 필수 교재라 할 만큼 학생들의 교과서로 사용되고 있었다.

윤효정이 『소학』을 통해 강조한 것이 바로 '적선積善'이다. 적선은 곧 있는 자가 없는 자에게 베푸는 것으로, 해남윤씨의 족보 맨 앞 '어초은 공漁樵隱公' 편을 보면 '삼개옥문三開獄門 적선지가積善之家'로 표현하고 있다.

이때 큰 흉년이 들어 백성들이 세미稅米를 내지 못하여 옥에 갇히는 무

리들이 많아 옥 안이 가득 찼다. 이에 효정 공이 미곡을 내서 관부官府에 대신 바쳐 이들을 풀어 주었는데, 이렇게 하기를 세 번이나 하여 '삼개 옥문'이라 칭하였다.[5]

　세미를 내지 못한 백성을 대신해 세미를 내주고 감옥에서 나올 수 있게 해 주었다는 이야기로, 이후 '적선'은 이 집안 가풍의 밑바탕이 된다. 오늘날의 '자선'이나 '기부'를 전통 유교윤리인 적선에서 찾아볼 수 있다. 적선은 '자선을 베푼다'는 것쯤으로 이해할 수 있으나, 조선 신분사회에서 지배계층을 형성했던 양반 사대부들에게는 적선이 성리학을 통해 실천해야 할 사회윤리였다. 적선은 오늘날 서구에서 말하는 일종의 '노블레스 오블리주'로 비교될 수 있다. 이는 높은 사회적 신분이나 부를 가진 자에게 그에 걸맞은 도덕적 의무를 요구하는 것으로, 본래 로마시대에 사회 고위층의 공공 봉사와 기부, 헌납의 전통에서 시작되었다고 한다.

　적선은 주로 가훈家訓을 통해 전통으로 이어지는데, 경주 최부잣집의 가훈은 다음과 같다. 첫째 과거를 보되 진사進士 이상은 하지 마라. 둘째, 재산은 만 석 이상 소유하지 마라. 셋째, 과객은 후하게 대접하라. 넷째, 흉년기에는 땅을 사지 마라. 다섯째, 며느리들은 시집온 후 삼 년 동안 무명옷을 입어라. 여섯째, 사방 백 리 안에 굶어 죽는 사람이 없게 하라는 것이었다.[6]

　서구의 '노블레스 오블리주'의 의미가 위의 여러 항목에 잘 나타나 있다. 최부잣집에서는 일 년 농사의 삼분의 일을 손님이나 이웃을 위해 베풀었으며, 그렇게 베풀고도 십 대에 걸쳐 만 석을 유지했다고 한다. 오늘날의 기업가나 소위 사회 지도층이 새겨들어야 할 이야기이기도 하다. 아들이나 장손에게 재산을 상속하는 경우가 많은 우리나라에서는 아직도 재산을 사회에 환원하고 기부하는 문화가 보편적이지 못하지만,

최부잣집은 일찍부터 이러한 기부 문화를 실천했다.

우리 전통 방식의 기부인 적선은 경제 논리가 이윤의 극대화에만 있는 것이 아니라, 사회와의 공유 속에서 지속적인 성장이 가능하다는 교훈을 준다. 인위적으로 모두가 평등한 세상을 만들기는 어렵겠지만, 최소한 없는 자에 대한 배려가 사회윤리로 자리잡아야 한다고 강조한다. 있는 사람이 없는 사람에게 베푼다는 것은 더불어 함께 살아간다는 의미이고, 이른바 서구의 '노블레스 오블리주' 사상이 우리의 전통윤리 속에도 있음을 말해 준다.

2. 해남정씨海南鄭氏의 사위가 된 사람들

많은 학자를 배출하다

해남윤씨의 중흥조 윤효정은 조선이 건국되어 그 기초를 착실히 다져 가고 있을 무렵 태어났다. 왕조가 바뀌면 가장 먼저 행정 체제나 군사 편제가 바뀌고 새로운 시스템이 도입되듯이, 한반도 서남 해안의 가장 변방인 해남도 새로운 군현郡縣 체제가 실시되고 이를 주도하는 인물이 등장하게 된다. 또한 이러한 변화 속에서 새로운 왕조에 걸맞은 사상과 이념, 그리고 그에 따르는 세력이 형성되기 마련이다.

한양이 새 도읍으로 정해지고 궁궐을 비롯한 행정 시스템이 갖추어지 듯, 해남 또한 읍 치소를 정하고 성을 쌓는 등 갖가지 정비가 이루어지 고 있었다. 이 시기 해남에서 거부巨富라 할 정도의 경제적 기반을 닦고 큰 영향력을 행사하고 있었던 집안은 해남정씨海南鄭氏였다.

당시 해남정씨가 살았던 곳은 해남읍 해리海里 지역이었던 것으로 보 인다. '바다 해海'자가 들어가는 마을인 것을 보면, 바다와 인접했던 곳 임을 알 수 있다. 지금은 간척사업에 의해 해남읍이 바다와 멀어졌지만, 옛 지도를 보면 해남현 치소治所 바로 앞까지 바닷물이 들어왔던 것을 알 수 있다.

한양(서울)도 서해를 통해 수로가 내륙으로 길게 연결되고 있듯이, 바닷길이 중요했던 옛날에는 육로와 바닷길을 연결하기 좋은 곳에 고을 터를 잡고 있다. 내륙이 아닌 해안과 접해 있는 고을에 치소를 정한 것

을 보면 거의 이러한 지리적 여건을 고려하여 자리하고 있음을 알 수 있고, 해남고을은 이런 조건을 잘 갖춘 천혜의 요지라 할 수 있다.

해남현은 1437년(세종 19년) 해남의 진산鎭山인 금강산金剛山 아래에 현 치소를 정한다. 이곳 금강산의 동쪽 금강곡에서 발원하여 흘러내리는 물은 해남읍을 가로지르며 배산임수의 형국을 충족시킨다. 지금 보아도 금강산 앞으로 펼쳐진 들판은 한 고을이 자리잡기에 좋은 조건을 갖추고 있다. 지금의 행정수도인 세종시처럼 군사적 지리적 요건보다는 교통 조건이 더 고려되지만, 당시에는 풍수 조건을 더 많이 중시했음을 알 수 있다.

이곳 해리 지역은 미암眉巖 유희춘柳希春(1510-1577)이나 금남錦南 최보崔溥와 같은 해남의 유력한 인물들이 살았던 곳으로, 기록에 따라 그 범위를 좁혀 보면, 해남군청을 뒤로한 향교 일대의 지역이었을 것으로 추측된다. 유희춘의 『미암일기眉巖日記』(보물 제260호)를 보면 해남과 관련된 기록이 많아, 당시 해남의 여러 상황들을 짐작해 볼 수 있다.

보통 양반들의 주거공간이 읍성 바깥 뒤편에 자리한다는 점을 고려할 때, 해남은 해남정씨를 비롯한 금남 최보, 미암 유희춘과 같은 인물들이 진산인 금강산을 뒤로하고 향교와 옛길들이 들어서 있는 이곳에 모여 살았을 것으로 생각된다.

실제로 치소가 정해진 후 해남정씨는 해남읍성 밖 해리海里에 터를 잡고 살았다. 해남윤씨「당악문헌」에는 정 호장이 금강산 석봉石峯 아래에 자리를 잡고 살았으며, 이곳에서 석천石川 임억령林億齡, 귤정橘亭 윤구尹衢, 미암 유희춘과 같은 인물이 등과登科했음을 말해 주고 있다.

정 호장은 일찍이 본 현에 점을 쳐서 터를 정했는데, 동문 밖 금강산 석봉 아래다. 오세형제五世兄弟가 계적桂籍에 연속하여 등과登科하였는데, 임석천 형제, 윤귤정 삼형제, 유미암 형제의 등과 역시 그 터에서 나오

니…, 만약 정 호장이 없었다면 그 내외 자손이 누대에 걸쳐 높은 벼슬을 할 수 있었으며 한곳에 모일 수 있었겠는가.[7]

석봉石峯은 마치 사람의 눈썹같이 생겨 '미암眉巖바위'라고도 부르는데, 유희춘의 호가 이 바위에서 유래했다고 한다. 해남윤씨 집안에서 펴낸 『녹우당의 가보』「어초은漁樵隱 편」 연혁에는 어초은이 결혼 후 해남의 수성동(해남군청 뒤)에서 현재의 연동마을로 왔다는 기록이 있어, 이 일대를 중심으로 세거했을 것으로 짐작된다.

해남육현海南六賢에 속한 이 인물들의 해남정씨와의 통혼 관계는, 조선 초 해남이 치소를 해남읍에 정하고 나서의 상황을 잘 말해 준다. 새로운 터가 정해지고 기초를 닦아 갈 무렵, 해남정씨를 중심으로 해남의 여러 인물들이 성장하는 기반이 조성되던 당시의 상황을 그려 볼 수 있다.

해남 인물사人物史를 놓고 볼 때, 조선시대 이전에는 해남을 대표할 만한 인물이 등장하지 않고 있다. 이는 해남이 변방에 위치했다는 지리적 요건과, 정치적 인물을 양성할 만한 학문적 여건이 부족했던 이유에서였을 것이다.

그런데 조선 초, 진도와 합군合郡하여 해진군海珍郡이었던 해남이 다시 해남현으로 분리되고 이곳 해남읍이 현縣 치소治所로 터를 잡으면서, 금남 최보를 필두로 그가 매개가 되어 귤정 윤구, 미암 유희춘, 석천 임억령 등 많은 문인, 학자들이 등장하기 시작한 것이다.

혼맥婚脈을 통한 집안의 형성

이 시기에 주목할 사항은, 해남의 많은 인물들이 해남정씨 집안을 중심으로 혼맥이 형성되고 있다는 점이다. 해남 지역 학문의 연원淵源으로, 해남을 문헌 지방으로 만들었다는 『표해록漂海錄』의 저자 금남 최보, 『미

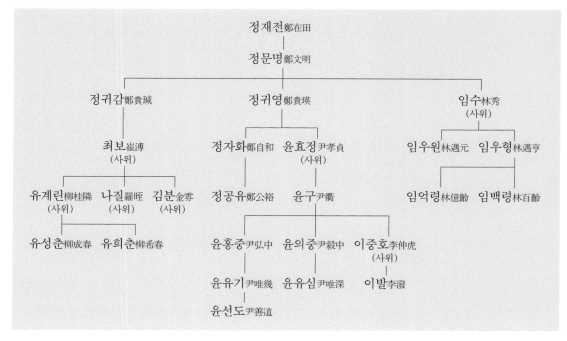

정재전鄭在田

정문명鄭文明

정귀감鄭貴瑊　　　　　　　정귀영鄭貴瑛　　　　　　　임수林秀
　　　　　　　　　　　　　　　　　　　　　　　　　　　　(사위)

최보崔溥　　　　　정자화鄭自和　윤효정尹孝貞　　임우원林遇元　임우형林遇亨
(사위)　　　　　　　　　　　　　(사위)

유계린柳桂隣　나질羅晊　김분金雰　정공유鄭公裕　윤구尹衢　　임억령林億齡　임백령林百齡
(사위)　　　(사위)　　(사위)

유성춘柳成春　유희춘柳希春　　윤홍중尹弘中　윤의중尹毅中　이중호李仲虎
　　　　　　　　　　　　　　　　　　　　　　　　　　　　(사위)

　　　　　　　　　　　　　　윤유기尹唯幾　윤유심尹唯深　이발李潑

　　　　　　　　　　　　　　윤선도尹善道

해남정씨와의 혼인관계도.

『미암일기眉巖日記』의 저자인 미암 유희춘의 부친 유계린柳桂隣, 녹우당에 처음 터를 닦은 어초은 윤효정, 여흥민씨驪興閔氏 해남 입향조인 민중건閔仲騫, 석천 임억령의 조부인 임수林秀 등 쟁쟁한 인물들이 모두 해남정씨와 혼인 관계를 맺고 이 가문을 기반으로 성장해 간다.[8]

　이처럼 많은 인물들이 해남정씨를 중심으로 성장할 수 있었던 것은 무엇 때문이었을까. 해남정씨는 현재 거의 잊혀진 성씨로, 해남윤씨 족보에도 초계정씨草溪鄭氏로 소개되어 있다. 또한 해남정씨의 묘라고 하는 곳의 묘비에도 '초계정씨'로 기록되어 있다. 해남정씨는 조선 초 『세종실록지리지』에 제일 첫번째 성으로 나와 있으나, 이후 『동국여지승람東國輿地勝覽』 등에는 보이지 않는다. 해남정씨는 조선 초 해남 지역에서 세도를 누리다가 이후 자손을 제대로 잇지 못하고, 관계官界로도 진출하지 못하게 되자 쇠락하여 사라진 집안임을 알 수 있다.

　당시만 해도 아들이나 딸 모두 재산을 똑같이 나누어 주는 남녀 균분

상속제로 인해, 해남정씨는 재산을 사위들에게 모두 나누어주어, 결국 자신의 집안은 지키지 못해 경제적으로 몰락의 길을 걷게 된다. 『해남윤씨문헌』의 나두동羅斗冬이 찬한 「보략譜略」에 의하면, 해남정씨의 시조 정원기鄭元琪는 여말선초의 인물로 고려시대 이래 조선 초까지 대대로 호장직戶長職을 세습한 가문이며 해남 일대의 많은 토지와 노비를 소유한 부호였다는 기록이 나온다.

이같은 점을 볼 때 해남정씨는 해남읍에 치소를 정할 무렵 향족으로서 두각을 나타내어 막강한 경제력을 가지고 힘을 발휘한 집안이었음을 알 수 있다. 해남정씨는 자신의 경제력과 정치력을 통해 명석하고 뛰어난 인물들을 후원하거나 사위를 삼음으로써 훌륭한 인물로 키워낸 것이다.

3. 연동마을에 뿌리를 내리다

성리학적 이상세계의 반영

윤효정은 그의 세거지인 강진 덕정동에서 해남정씨 귀영貴瑛의 사위가 되어 해남에 자리를 잡는다. 그는 읍 치소에서 살다 처가살이를 마치고 분가하면서 새로운 터를 찾게 되는데, 그때 잡은 터전이 지금의 연동마을이다. 연동은 읍내에서 차로 십 분 정도 걸리는 곳으로, 행정구역은 해남읍에 속해 있다.

　당시 남귀여가혼男歸女家婚(처가살이)이라는 결혼 풍습은 자연스러운 것이었다. 윤효정 역시 처가살이를 하다가 분가하면서 막대한 재산을 물려받게 된다. 남녀 균분 상속제에 의해 딸에게도 재산을 똑같이 분배하는 것이 관례였는데, 정 호장의 딸은 아버지에게 재산의 절반을 달라며 온갖 떼를 써 결국 많은 재산을 물려받았다는 이야기가 전한다.

　그 땅이 연동마을 앞을 비롯한 옆 마을인 신안마을 앞 들판으로, 지금도 이곳 일대 많은 땅이 녹우당의 소유로 되어 있다. 이 토지는 이후 해남윤씨 집안이 경제적 기틀을 잡는 데 중요한 기반이 된다. 윤효정이 터를 잡기 전 연동마을에는 도강김씨道康金氏들이 들어와 살고 있었다고 한다. 도강은 강진의 고려 때 명칭이다. 전국에서도 최고 길지 중 한 곳으로 꼽히는 연동마을을 선택한 것을 보면 윤효정의 안목이 매우 뛰어났음을 알 수 있다.

　연동에 터를 잡은 윤효정이 철저하게 실천하고 완성하려 했던 것은

성리학적 세계였다. 성리학에 바탕을 둔 유교적 이상사회의 건설을 목표로 삼았던 조선사회에서 16세기를 중심으로 한 사림정치기는 그 정점이었다. 풍수사상이 잘 반영된 연동의 자연과 원림을 택한 것은 성리학적 세계를 구현하기 위한 것이었고, 집안의 학문과 사상 역시 성리학의 실천을 위한 것이었다.

백련동에는 윤효정의 유교적 이상향의 세계관이 들어 있다고 할 수 있다. 그는 이십육 세인 1501년(연산군 7년) 성균관 생원시에 합격하지만, 벼슬에 오르지 않고 오직 농사와 자손 교육에만 힘쓰며 살아간다. 고기 잡고 땔나무나 하면서 살겠다는 어초은漁樵隱이라는 그의 호가 그런 도가적 취향을 잘 말해 준다. 윤효정은 성리학의 실천적 사고를 자연환경에도 반영하여, 전통 풍수사상에 따라 백련지白蓮池를 꾸미고 원림을 조성함으로써 자손들의 바람직한 인격 형성에 도움이 되도록 했다.

연동마을은 '하얀 연꽃이 피어 있는 마을'이라 하여 본래 '백련동白蓮洞'이라 불렀다. 마을 입구에는, 잘 조성된 소나무 숲 앞에 '백련동'이라는 이름을 갖게 한 연지蓮池가 자리하고 있다. 이곳은 녹우당 사랑채에서 내려다보이는 장원의 중심이자 덕음산의 기운이 합일合—되는 장소에 해당한다.

윤효정은, 유교의 철학적 사고는 마음에서 비롯된다고 보았다. 그는 '이理'와 '기氣'를 바르게 세우기 위해, 덕음산을 바라보기 가장 좋은 위치에 '마음 심心'자 동산을 쌓아 올려 덕德의 기상이 내면의 일상생활과 행동에 물처럼 자연스럽게 스며들도록 백련지를 조성했다고 한다. 이는 맑고 깨끗한 기품과 향기로 심신을 맑게 하고 자연을 닮고자 하는 뜻이 담겨 있다.

연蓮을 상징하는 지명들은 해남윤씨의 여러 유거지에서 발견된다. 이는 해남윤씨의 독특한 성리학적 취향이라 할 수 있다. 고산孤山의 대표적인 원림지이자 은둔처인 금쇄동金鎖洞과 보길도甫吉島의 세연정洗然亭에서

도 볼 수 있듯이, 고산은 은둔처마다 연지를 조성하고 그곳에 백련을 키웠다. 고산은 연과 매우 밀접한 인연을 갖는다. 출생지는 서울의 연화방蓮花坊이고, 녹우당의 종택이 자리한 곳은 연동蓮洞, 보길도 부용동芙蓉洞은 연꽃 봉오리가 반쯤 벌어진 것 같다 하여 이름 지어졌다.

연은 흔히 불교의 상징적인 꽃으로 이야기된다. 하지만 예컨대 경복궁景福宮 안에서 볼 수 있는 여러 연꽃무늬처럼, 이는 유학에서 효의 상징으로, 군자君子로 일컬어지는 유교의 이상적 인간상의 상징으로 사용되기도 한다. 연은 성리학자의 숭고함에 대한 취향을 잘 반영하고 있기 때문에, 고산을 비롯한 해남윤씨의 여러 인물들은 성리학적 실천을 위해 연을 심은 것이다.

천문과 풍수의 조화

녹우당에 서서 앞쪽을 바라보면, 오른쪽으로 산봉우리 하나가 눈에 들어온다. 마을 주민들은 이 산을 '말뫼봉'이라 부른다. 주변 봉우리 중에서 가장 눈에 띄는 봉우리로, 풍수에서 말하는 문필봉文筆峰이다. '문필'은 유교사회에서 큰 비중을 차지하는 용어로, 이는 많은 학자를 배출할 형국의 의미로 해석된다. 일제강점기 때 일본 사람들이 이 고장에서 큰 인물이 배출되는 것을 막기 위해 문필봉 정상 부분을 깎아내렸다는 이야기가 전해 오고 있다.

해남윤씨 일가에는 법조계를 비롯하여 학계와 정계에 진출한 이들이 많다. 현 녹우당 주인인 윤형식尹亨植 종손의 부친 윤영선尹泳善은 제2대 국회의원을 지냈으며, 윤관尹錧 전 대법관을 비롯하여 감사원장 후보 물망에 올랐던 윤성식尹成植 등 여러 분야에서 뛰어난 인물이 배출된 걸 보면, 풍수의 영향이 후손들에까지 끼친 게 아닌가 하는 생각도 든다. 후손들이 잘되려면 양택陽宅과 음택陰宅의 자리를 잘 잡아야 발복發福한다는

녹우당에서 바라본
덕음산德蔭山.
연동마을의 주산主山으로,
녹우당을 듬직하게
받쳐 주고 있다.

풍수사상에 대한 되새김이다.

보통 풍수에서 남쪽의 주작朱雀에 해당하는 산을 안산案山이라고 부른
다. 안산은 좌정했을 때 정면에 마주 보이는 산이다. 녹우당에서 바라다
보이는 안산인 옥녀봉玉女峰은 높지도 낮지도 않은 적당한 높이로, 해남
현 치소治所의 풍수 형국에서도 한가운데인 핵심에 위치하는 산이다. 특
히 옥녀봉에는 마한시대馬韓時代로 추정하는 고대의 토성土城이 존재하고
있어, 당시 사람들에게도 지정학적으로 중요한 요충지로 인식되고 있었
음을 알 수 있다.

녹우당은 주변 자연과 조화를 이루면서도 호방한 맛과 격이 느껴지는
곳이다. 그 격은 건물 자체뿐만 아니라 고택이 자리잡고 있는 터에서도
전해지며, 풍수에서 말하는 사신사四神砂인 청룡靑龍·백호白虎·주작朱雀·
현무玄武가 둘러싸고 있는 형국에서도 느낄 수 있다. 고택은 주변을 포함
하여 약 일만여 평에 달한다. 그러나 주변 사신사의 형국이 갖추어진 곳
까지 포함하면 약 오십만 평에 이른다. 대장원이라 이를 만한 규모다.

이곳은 현무玄武에 해당하는 뒷산도 아주 잘생겼다. 뒷산인 덕음산德蔭山(192미터)은 규모가 너무 높지도 낮지도 않다. 해남윤씨의 유거지는, '덕德' 자와도 관련이 깊은데, 윤효정의 부친과 선조들이 모셔져 있는 강진 덕정동德井洞, 한천동 영모당 뒤편의 덕암산德巖山 등이 그러하다. 덕음산은 중후하고 세련된 신사의 인품을 보는 것 같다.

덕음산을 굳이 해석하자면, '덕의 그늘'이란 의미로, 산 이름에 '덕德' 자를 붙인 이유는 풍수적 맥락이자 유가적 취향이라고도 할 수 있겠다. 풍수가들에 의하면, 덕음산은 토체土體의 형상을 하고 있다. 산의 정상부가 'ㅡ'자처럼 평평한 산을 풍수에서 토체라고 부르는데, 흔히 두부를 잘라놓은 것 같다고 일컫기도 한다. 음양오행에서 '토土'는 덕을 상징하며, 어느 한쪽에 치우지지 않으므로 균형 감각이 있다고 보는데, 여기서도 성리학적 세계의 가치관이 자연의 지명을 통해 자연스럽게 나타났음을 알 수 있다.

덕음산은 돌출된 바위나 울퉁불퉁한 기복이 없어, 전체적으로 단정함과 온화함이 돋보인다. 한마디로 덕스럽게 생겼다. 일설에 의하면, 윤선도가 돌출된 바위가 없는 산으로 만들기 위해 산 중턱에 비자나무 숲을 조성했다고 한다. 이와 같이 산 하나에도 다양한 풍수적 조영사상이 담겨 있는 것이다.

4. 녹우당의 공간구성

전형적인 사대부가의 가옥 양식

녹우당의 역사는 해남윤씨 어초은파漁樵隱派의 파시조인 윤효정이 현재의 연동마을에 자리를 잡으면서 시작되었다. 정확한 건축 연대는 알 수 없으나, 윤효정이 이곳에 들어와 터를 잡은 시기는 15세기 후반쯤으로 추정된다.

녹우당은 호남지방의 대표적인 양반 사대부가 고택으로, 규모가 크고 구조와 양식의 구성 요소도 풍부하여, 지금까지 건축뿐만 아니라 다양한 분야에서 연구의 대상이 되어 오고 있다. 이곳은 제사와 같은 유교적 행위나 농업의 생산적 공간으로서도 이 지역의 중심 역할을 해 왔다. 또

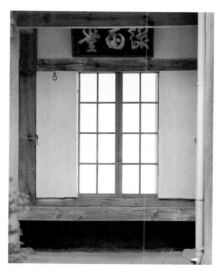

사랑채의
'운업芸業'(왼쪽 위)과
'정관靜觀'(왼쪽 아래) 현판.
녹우당 당주들의 예술과
학문 세계를 느낄 수 있다.
'정관'은 원교 이광사의
글씨다.

'녹우당' 현판이 걸려 있는
사랑채.(오른쪽)

앞마당에서 바라본 녹우당
사랑채.(pp.58-59)

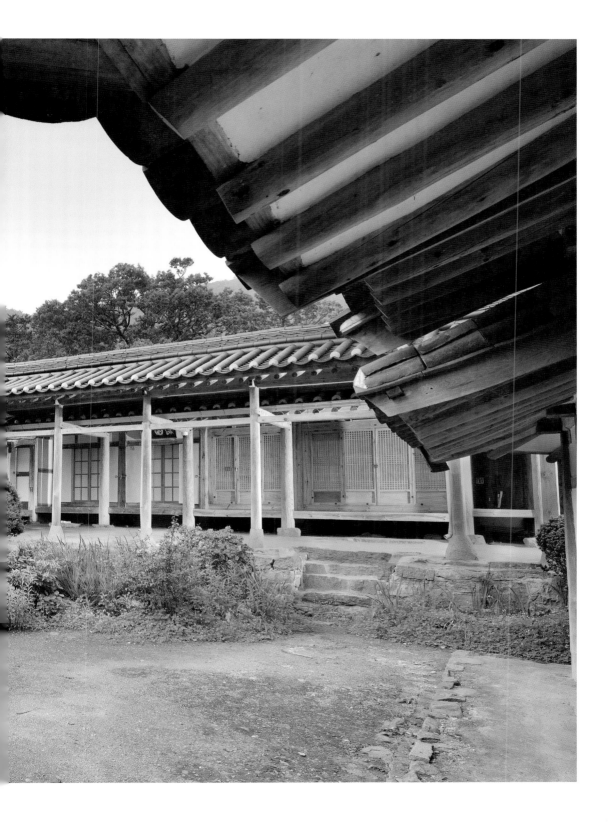

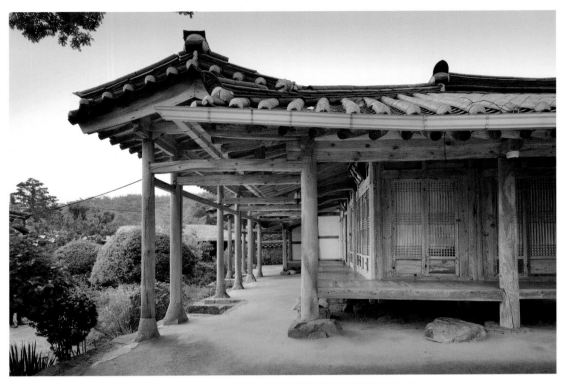

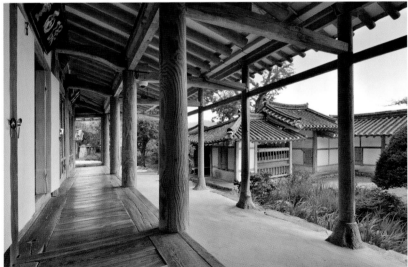

사랑채.
녹우당 사랑채는
대군 시절의 스승이었던
윤선도에게 효종이 하사한
건물로, 전통가옥에서는
쉽게 볼 수 없는 겹처마
양식의 독특한 차양이
설치돼 있다.

한 건축적 공간구성에서도 조선시대 양반 사대부가의 생활공간 구조를 잘 보여 주고 있다.

공간구성은, 담장을 경계로 안쪽에는 사랑채, 안채, 행랑채, 헛간과 안 사당이, 바깥 쪽으로는 어초은 사당, 고산 사당 등이 자리하고 있으며, 북쪽 숲에는 어초은 추원당이 자연과 어우러져 배치되어 있다.

호남 양반집의 건축양식은 보통 'ㄱ'자형 또는 'ㅡ'자형 집이 많으나, 녹우당은 사랑채가 들어서면서 서울지방이나 중부지방의 양반가처럼 'ㅁ'자형을 이루게 되었다. 'ㅁ'자형 건축양식은 같은 해남윤씨 집안의 고택인 해남 현산면 백포白浦마을의 윤두서尹斗緖 고택이나 초호草湖마을의 윤탁尹鐸 가옥에서도 볼 수 있다. 이들은 녹우당의 건축양식에서 영향 받은 것처럼 보인다. 한때 아흔아홉 칸에 달하던 녹우당은 현재 쉰다섯 칸 정도만 남아 있다.

녹우당의 상징, 사랑채

늙은 은행나무를 지나 높다란 솟을대문을 들어서면 녹우당의 상징적 공간이자 건축미를 잘 느낄 수 있는 사랑채가 나온다. 이 사랑채는 효종이 자신의 대군 시절 스승이었던 고산을 위해 수원에 하사한 건물이다. 고산의 나이 여든두 살 되던 1668년(현종 9년), 뱃길을 통해 사랑채를 그대로 옮겨와 지었다.

사랑채에는 당호인 '綠雨堂'을 비롯하여 '芸業' '靜觀' 같은 명필들의 현판이 여러 점 걸려 있어 공간의 운치를 더해 준다. 녹우당 현판 오른편에 걸린 '운업芸業'은 이 집안의 학문과 사상적 기상을 잘 나타내고 있는데, '운芸'은 "잡초를 가려 뽑아 숲을 무성하게 한다"라는 의미를, '업業'은 "일이나 직업·학문·기예"의 뜻을 지니고 있다. 이는 '늘 곧고 푸르며 강직한 선비'라는 의미로, 선대 당주堂主들의 이상과 뜻을 잘 담고

있다. 또한 '정관靜觀'은 "선비는 조용히 홀로 있을 때에도 자신의 흐트러진 내면의 세계를 살펴 고친다"는 뜻으로, 광초狂草로 불리던 명필 원교圓嶠 이광사李匡師(1705-1777)의 글씨다.

사랑채 건물 앞에는 전통가옥에서는 쉽게 볼 수 없는 독특한 차양(겹처마)이 설치되어 있는데, 이러한 구조물은 사대부가에서 흔하게 볼 수 없는 것으로, 서향을 하고 있는 사랑채의 일광을 차단하기 위해 설치한 것으로 추정된다. 사랑채는 접빈의 공간이기 때문에 차양 시설이 햇빛과 눈비를 가리는 기능을 할 뿐 아니라, 높게 덧댄 구조가 종택의 위엄을 느끼게 해 주는 역할도 하고 있다.

녹우당 사랑채와 같은 차양 시설은 어초은 추원당追遠堂이나 고산 재각 등 해남윤씨 관련 건물에서 공통적으로 나타나고 있다. 사랑채 공간을 행랑채가 막아 주면서 앞마당에 갖가지 나무들과 화초들이 심겨 있어 단조롭지 않으면서도 아늑하게 느껴지는데, 풍수가들은 이 사랑채 앞마당이 기氣가 가장 많이 모이는 곳이라 말한다.

안주인의 주거공간, 안채

사랑채가 남성들의 주 거처공간인 데 비해 안채는 여성들의 공간이다. 사랑채 오른편으로 난 중문을 지나 안채에 들어서면 'ㅁ'자형 마당이 나온다. 사방이 닫힌 탓에 넓어 보이지는 않지만, 외부로부터 차단되어 아늑함과 안정감을 느낄 수 있다.

안마당 입구에는 작은 화단과 굴뚝이 자리잡고 있다. 화단에는 사계절 꽃이 피는 다양한 화초가 심어져 있어 이 작은 공간에서도 자연을 느낄 수 있다. 현재 안채는 고산 윤선도로부터 십오세 종손인 윤형식尹亨植 씨 내외가 거처하고 있다. 사랑채와 안채를 주 거처공간으로 하면서, 손님이 오면 주로 사랑채에서 맞이하고 있다.

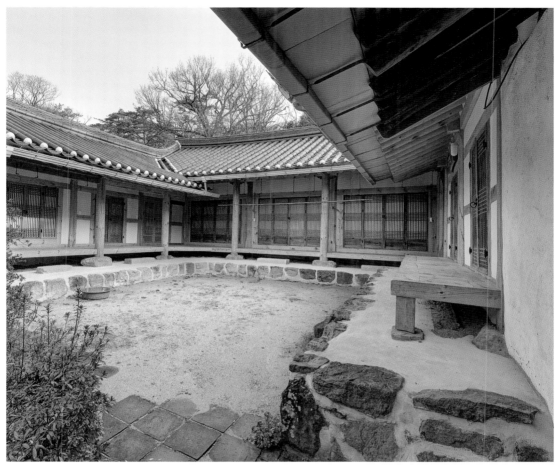

안채.
대청 마루에는 손재형이
써 준, 고산의 정신이 깃든
'忠憲世家' 라는 현판이
걸려 있다.

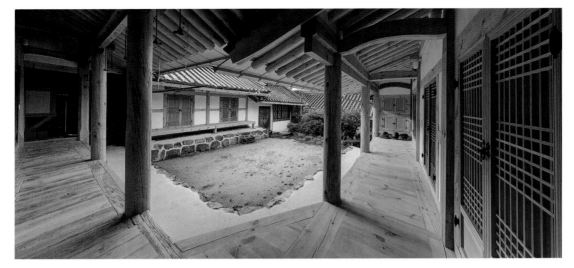

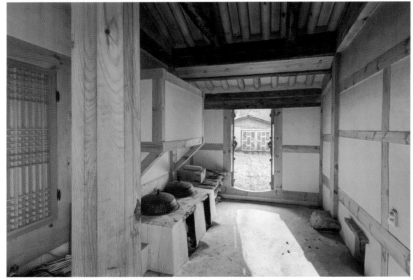

안채(위)와 안채에
딸려 있는 부엌(아래).
대청마루 양쪽으로 방과
부엌, 창고 등이 적절히
배치돼 있다.

　안채의 중앙에는 세 칸의 넓은 대청마루가 깔려 있다. 이곳은 사랑방
처럼 손님을 접대하는 공간으로 사용되기도 한다. 대청마루에는 고산의
가업을 이어받은 집안임을 말해 주는 '忠憲世家'라는 현판이 걸려 있다.
글씨는 서예가 소전小田 손재형孫在馨(1903-1981)이 써 준 것이라고 한다.
　대청마루 양쪽으로는 방과 부엌, 창고 등이 적절히 배치되어 있다. 이

안채 부엌의 지붕에 환기 구멍과 같은 것이 솟아 있는데, 부엌에서 불을 피울 경우 연기가 갇히지 않고 위로 빠져나가도록 설치한 이색적인 구조물이다.

유교적 삶의 실천, 사당과 재각

주거공간으로서 사랑채와 안채가 있다면, 제사공간의 건축물로는 사당祠堂이 있다. 녹우당은 현재 고택과 사당이 같은 일원에 배치되어 있다. 산 자의 생활공간과 죽은 자의 공간인 사당이 자연스럽게 이어져 있어, 사당에서 지내는 제사를 통해 조상과 후손들은 시공을 초월하여 만나고 있는 셈이다.

녹우당에는 세 동의 사당이 있다. 안채 뒤편에 안 사당이, 담장 밖으로 고산 사당과 어초은 사당이 자리하고 있다. 안 사당은 정면 세 칸, 측면 한 칸 반의 맞배지붕 집으로, 1821년(순조 21년)에 세워져 이곳에서 4대조까지 제사를 모시고 있다.

녹우당에서는 고산과 어초은을 불천지위不遷之位로 모시고 있는 점이 특징이다. 고산 사당은 안채의 담장 밖 오른쪽 뒤편에 큰 소나무와 잘 어우러져 있어, 공간적으로 후원으로서의 정취와 편안하고 정연한 느낌이 들게 한다. 고산 사당은 1727년(영조 3년) 국가로부터 '불천위不遷位' 사당으로 지정받았다.

일반적으로 사대부 집에는 안 사당이 있고 특별한 경우 집 바깥에 불천위 사당이 있지만, 불천위 사당이 두 곳 있는 경우는 드물다. 보통 학덕이 높은 현조賢祖, 국가에 공이 커서 시호를 받았거나, 서원에 배향되었거나 또는 쇠락한 가문을 일으킨 중흥조 등 영세불가망永世不可忘의 조상을 계속하여 제향하기 위해 불천위 조상으로 모신다. 불천위 제사가 있다는 것 자체가 그 집안이 명문가임을 나타내기도 한다.

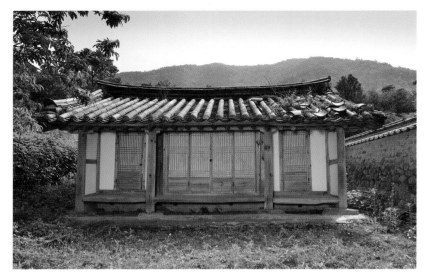

안 사당 전면(위)과
내부(아래).
안채 뒤편 담의 경계 안에
있다. 1821년에 세워져,
4대조까지 제사를 모시고
있다.

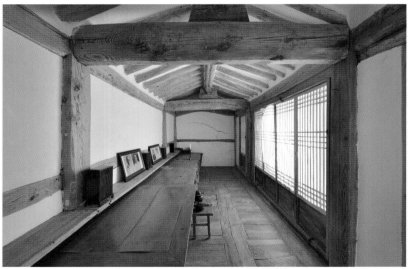

　고산 사당 바로 위쪽의 어초은 사당도 불천위 사당으로 모셔지고 있
다. 국가로부터 지정받은 것은 아니지만, 집안의 중흥조로서 문중에서
불천위로 모신 향불천鄕不遷의 성격이 짙다.
　어초은 사당에서 위쪽으로 약 이백 미터쯤 떨어진 숲에 자리한 어초
은의 묘는 유교의 위계질서에 의한 공간 배치로 조상숭배사상을 잘 드

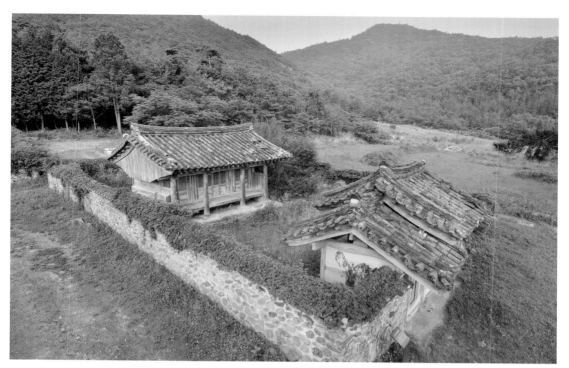

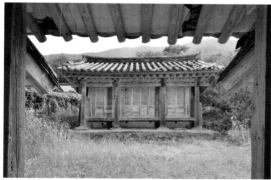

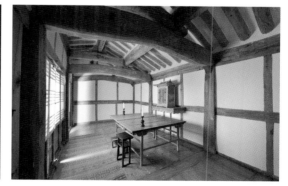

고산 사당 영역.(위)
녹우당에는, 고산 사당과 안 사당, 어초은 사당이 하나의 영역 안에 자리하고 있다. 고산 사당 앞의 소나무는
고산의 삶을 보여 주듯 곧게 하늘로 뻗어 올라가 있다.

고산 사당의 전면(아래 왼쪽)과 내부(아래 오른쪽).
고산 사당은 나라로부터 불천위不遷位로 지정받은 것으로, 내부에는 고산의 위패가 모셔져 있다.

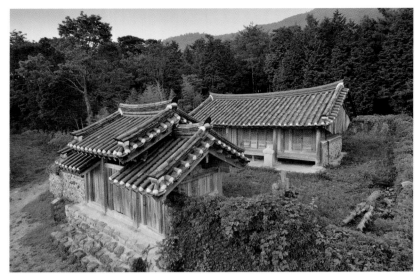

어초은 사당.(위)
고산 사당과 함께
불천위 사당으로
모셔지고 있다.

윤효정의 묘.(아래)
이곳에 처음 터를 잡은
득관조 윤효정의 묘로,
유교적 위계질서를 말해 주듯
녹우당의 가장 위쪽에
자리잡고 있다.

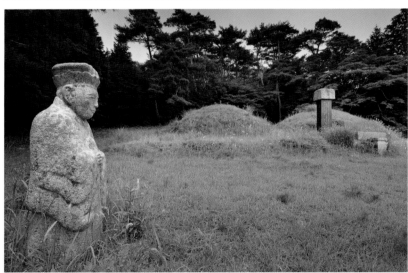

러내 주고 있다. 전체적으로 보면 어초은 사당과 어초은 추원당, 고택
뒤편 숲속의 어초은 묘역은 마치 녹우당을 보호하듯 감싸 안고 있는 형
국을 하고 있다. 대대손손 '만년불파지萬年不破地'처럼 조상과 후손이 녹
우당을 지키려는 의지가 느껴진다.

　고택에서 북쪽으로 약 오십 미터 정도 떨어진 숲에 있는 추원당追遠堂

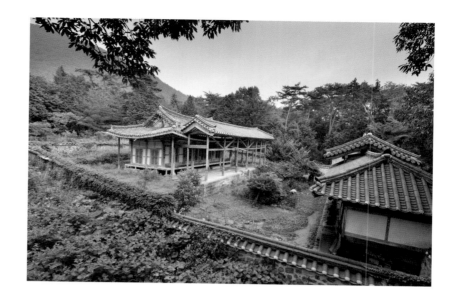

어초은 추원당追遠堂 재각.
녹우당에 터를 잡은
어초은 윤효정을 배향하기
위해 윤정현이 세운
재각이다.

도 어초은파의 시조인 윤효정을 모시기 위해 세운 재각이다. 윤형식 종
손의 조부인 윤정현尹定鉉(1882-1950)에 의해 일제강점기에 지어진 것
으로, 건물의 역사는 그리 오래되지 않았지만 주변이 울창한 숲으로 둘
러싸여 있고 앞에는 잘 조성된 차밭이 있어, 자연경관으로서 잘 꾸며진
공간이다. 명칭이 같은 강진 덕정동의 추원당(전라남도 민속자료 제29
호)은 윤효정의 부친 윤경尹耕을 모시고 있다.

　녹우당은 유교적 삶을 생활 속에서 실천하기 위해 의도된 공간으로
구성되었다고 할 수 있다. 자손들은 공동 제사를 통해 조상을 봉양하고
가문의 영속성을 다지는 조상숭배사상을 실천하고 있다. 녹우당이 종가
로서의 위치를 지금까지 유지할 수 있었던 것은, 막강한 경제적 권한을
가지고 조상을 봉양하는 봉제사奉祭祀의 역할이 부여되어 왔기 때문이라
고 할 수 있다. 제사를 받들기 위한 큰 규모의 위토답位土畓 관리권을 가
지고 있었기 때문에 종가의 경제력이 지속적으로 유지될 수 있었던 것
이다.

　이러한 봉제사의 역할은 지금도 이 집안 사람들이 결속하는 계기가

되고 있다. 때문에 종손에겐 사당과 재각의 정비와 조상에게 제사를 지내는 것이 중요한 일 중 하나다. 예전보다 모이는 수가 적어지긴 했지만, 현재도 일 년에 이십여 차례 지내는 제사를 매개로 문중과 일가친척들이 지속적으로 모여 관계의 끈을 이어 가고 있다.

녹우당의 생활공간 구조

녹우당의 생활공간 구조를 보면, 가족 구성원의 위계와 역할의 중요도에 따라 사용하는 공간의 위치나 크기, 이름 등에 차이가 있다. 가족 구성원 중에 남자는 사랑채, 여자는 안채에서 주로 기거하고, 가족 외에 바깥일을 하는 사람들은 문간채와 행랑채에서 주로 생활했다. 이같은

사랑채에서 본 행랑채.
솟을대문을 사이에 두고
들어선 행랑채는
외부와의 경계이기도 하다.

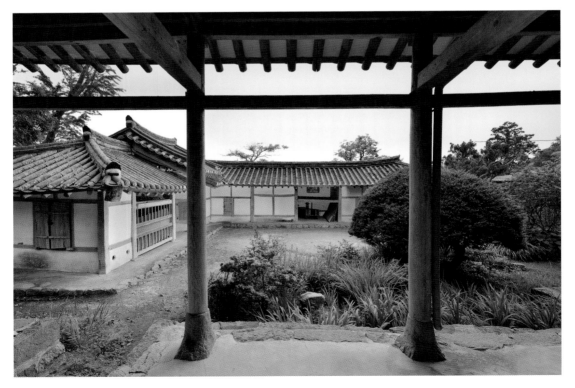

구분에 따라 큰사랑방은 당주堂主인 주인이, 작은사랑방은 장남이, 공부방은 차남이 사용했다. 또한 안채에서 안방은 안주인이, 건넌방은 시어머니가, 작은방이었던 모방은 며느리가 거처했다고 한다. 모방은 모서리에 위치한다 하여 부르는 한 칸쯤의 작은 방이다.

전통적인 양반 사대부가에서 그 집의 주인이 생활하는 공간은 집의 중심에 있는 사랑채의 사랑방과 대청이었다. 녹우당 사랑채는 안채와 문간채, 행랑채의 중간에서 집안 전체의 가사를 관리하고 통솔하는 데 적절한 역할을 할 수 있는 곳에 위치하고 있다.

사랑 대청에서는 중문과 사랑 대문, 안 대문이 다 보여, 주인이 사람들의 출입을 한눈에 알 수 있다. 윗방·아랫방·골방으로 되어 있는 큰사랑채는 주인의 일상적인 생활공간이면서 중요한 손님이 오면 접대하는 공간이기도 했다. 녹우당에서 종손인 당주는 고령이 되어 대외적으로 활동이 어려워질 때까지 대표권을 넘겨주지 않고 당주로서 역할을 했다. 반면, 종부인 안주인은 어느 정도 나이가 들면(약 육십 세) 며느리에게 살림권을 넘겨주고 방을 바꿔 생활했다고 한다.

안살림을 넘겨준 시어머니는 주로 윗방과 아랫방에서 거처하였다. 그리고 건넌방에서는 분가해 살면서 찾아오는 자손들이나 여자 친척들을 맞이했다. 새로 시집온 며느리는 모방에서 생활하면서 안주인을 도와 집안일을 했다. 『규한록閨恨錄』을 지은 광주이씨廣州李氏 부인처럼 집안의 며느리가 거처했던 공간으로, 당시 종부 며느리의 생활공간 모습을 짐작하게 한다.

제3장

원림園林을 경영하다

1. 사계절 푸른 녹우당 원림

자연과 조화 이룬 대장원大莊園

신록이 절정으로 치닫는 오월 무렵의 녹우당은 덕음산德陰山을 배경으로 울창한 숲에 자리잡고 있어 '녹색의 장원莊園'임을 실감하게 한다. 우리나라의 여러 고택과 종택 중에는 주변의 자연과 잘 조화를 이루면서 원림을 이루고 있는 곳이 있지만, 그 규모 면에서는 녹우당이 단연 압권이다. 풍수사상에 따라 종택을 중심으로 자연과의 조화를 꾀하는 것이 조선시대 사대부들의 취향이기는 했지만, 어느 집안이나 이러한 여건을 갖추기는 어려웠다.

　예로부터 우리나라에서는 정원의 의미로 '원림園林' 또는 '원림苑林'이라는 말을 썼다. 고산이 기거하며 조영했던 해남 금쇄동金鎖洞이나 보길도甫吉島의 세연정洗然亭도 원림이라 표현하고 있다. 원림은 고려 때부터 사용되어 온 말로, 우리의 전통적인 조경의 개념이라고 할 수 있다. 원림은 보통 동산이나 숲의 자연 상태를 그대로 이용하거나 인공을 가해 조경하고 적절한 위치에 집이나 정자를 배치해 놓은, 그런 곳을 말한다. 전통적으로 우리나라는 자연을 거역하거나 훼손하면서 정원을 꾸미고 건물을 짓지 않았다. 녹우당은 이러한 사상을 잘 실천한 원림지라고 할 수 있으며, 고산 윤선도는 이를 대표하는 인물이다.

　서구적 개념의 장원은 봉건제 아래에서 중세 귀족이나 사원에 딸린 넓은 토지를 말한다. 국부國富라는 말을 들을 정도로 많은 토지를 소유한

해남윤씨였던 만큼, 이러한 서구적 개념의 장원도 틀리지는 않을 것 같다. 그러나 녹우당은 좀 더 포괄적으로 자연의 개념을 담고 있다. 이것은 고산이 순수 자연에 인공미를 약간 가하여 자연과의 일치를 이루고자 추구했던 공간 개념이기도 하다.

백련지와 해송대

녹우당 입구의 백련지白蓮池는 사랑채에서 내려다보이는 장원의 중심부로, 덕음산의 기운이 합일되는 곳이다. 한편, 마을 입구의 횅한 벌판을 가로막으면서, 백련지를 받쳐 주듯이 조성된 소나무 숲이 해송대海松帶인데, 여기에서 자연미와 더불어 인위적으로 조성된 원림의 조화로움을 느낄 수 있다.

　풍수사상에 의해 사람이 거처하는 곳을 보완하는 방법으로 흔히 자연을 이용하여 원림을 조영하곤 하는데, 백련동에서 이러한 인위적 조영 자연을 가장 잘 느낄 수 있는 곳이 백련지와 해송대다. 해송대는 풍수에

녹우당 입구에 조성된 해송대海松帶. 백련지를 조성하면서 심었을 것으로 보이며, 풍수지리에 의해 마을 입구의 허한 곳을 보완하기 위한 비보裨補의 기능으로 조성된 숲이다.

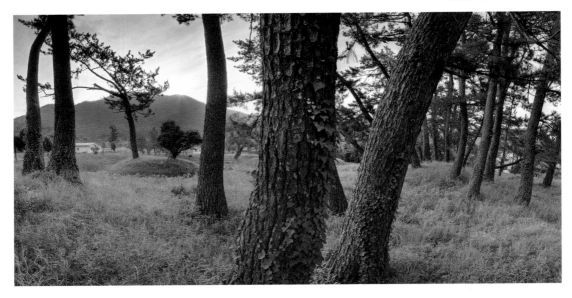

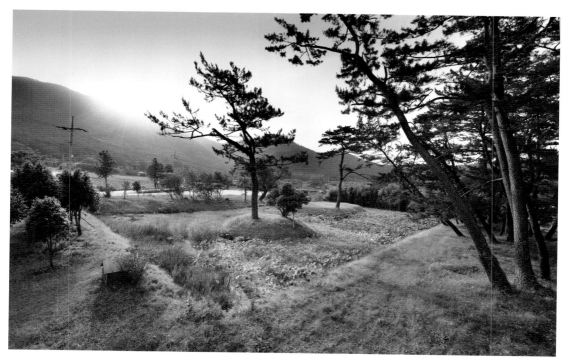

녹우당 입구에 조성된
백련지白蓮池.
백련지는 부족한 물을 얻기
위해 조성하였다고 한다.

서 말하는 '비보裨補'로, 마을의 허한 곳을 막아 주기 위해 인위적으로 나
무를 심어 조성한 것이다.

고산이 보길도에 조영한 세연정洗然亭에도 연못 안에 섬을 만들고 소나
무를 심었으며, 금쇄동 산 정상에 조영한 연지에도 나무가 있는 조그마
한 섬을 조성하고 있어, 여기서도 풍수에 의한 원림 조영을 확인할 수
있다. 풍수風水라는 말이 '바람을 막고 물을 얻는다'는 장풍득수藏風得水의
준말인 것처럼, 전주작前朱雀에 해당하는 녹우당 앞에 물이 없는 것을 보
완하기 위해 조성한 것이 바로 백련지이다.

또한 백련지는 윤효정이 선비의 지조와 절개를 상징하는 연꽃을 심어
성리학적 이상세계를 구현하고자 조영한 것이기도 하다.

이러한 형국에서 백련지를 받쳐 주듯 막아서고 있는 것이 해송대이
다. 여러 개의 작은 무덤과도 같이 흙을 쌓아 올린 곳에 무리지어 소나

윤효정의 묘 일원.
이 묘역을 중심으로 조성된
적송 숲은 오랜 시간 주변
자연과 어우러지면서
원시림을 이루고 있다.

무가 심어져 있는데, 공재恭齋 윤두서尹斗緖가 사랑하는 말이 죽자 이곳에
묻어 '말 무덤'이라고 한다는 이야기도 전해 내려오지만, 실은 백련지를
파면서 생긴 흙을 쌓아 그 위에 소나무를 심은 것이라 한다.

해송대는 마을 아래에서 불어오는 여름철의 습한 기운을 걸러 줌으로
써 녹우당 일대가 맑고 청정한 기운을 갖게 해 주는 역할도 한다. 실제
로 여름이면 마을 사람들이 이곳에서 더위를 피하곤 한다.

적송 숲과 비자나무 숲

다음으로 녹우당 원림에서 자연을 잘 느낄 수 있는 곳은 고택 뒤 숲과 어
초은 묘역을 중심으로 한 공간이다. 이곳 어초은 묘역과 추원당追遠堂 일

덕음산 비자나무 숲.
덕음산의 바위가 드러나지
않게 우묵한 골짜기를 따라
조성되어 있어, 덕음산이
더욱 푸르게 느껴진다.

대는 적송을 비롯한 동백나무와 대나무, 국활나무 등 여러 수종이 원시림을 이루듯 분포하고 있다. 특히 어초은 묘역을 중심으로 조성된 적송 숲은 선비의 절개를 상징하는 소나무가 곧게 뻗어 올라간 모습이 일품이다. 이 적송들은 오랜 시간 주변 자연과 어우러져 울창한 숲을 이루고 있다.

마을 입구의 해송대와 함께 덕음산에 조성한 비자나무 숲도 인공적으로 조영한 원림이다. "뒷산의 바위가 드러나면 마을이 가난해진다"는 윤효정의 유훈遺訓에 따라, 윤선도와 후손들이 비자나무를 심고 숲의 보호에 힘써 오늘날의 모습을 유지할 수 있게 되었다고 한다.

현재 덕음산은 비자나무 숲으로 인해 바위가 드러나지 않고 어머니의 품과 같은 덕스런 느낌을 갖게 한다. 이 비자림榧子林은 특히 겨울에 주변

의 낙엽 진 나무들 속에서 더욱 푸르게 빛을 발하고 있어, '녹색의 장원' 녹우당을 상징적으로 드러내 주고 있다. 덕음산 중턱쯤에 밀집해 있는 비자나무는 직경 일 미터 정도의 거목으로, 수령 삼백여 년 이상의 나무들이다. 현재 약 구천 평의 면적에 사백여 그루의 비자나무가 분포하고 있다. 이 비자나무 숲은 문화적 생태학적으로 보존가치가 높아 1972년 7월 천연기념물 제241호로 지정되어 보호되고 있다.

이처럼 녹우당은 성리학적 이상향을 지향하는 이곳 당주堂主에 의해 철저히 풍수를 반영한 원림이 조성되어 왔음을 알 수 있다. 해송대를 비롯하여 어초은 묘역 부근의 적송 숲, 덕음산 중턱의 비자림 등은 풍수를 반영한 인공적인 원림으로, 오랜 세월 속에서 자연과 조화를 이루고 있다.

당주의 안목에 의해 자연을 얼마나 잘 가꾸고 조영하느냐에 따라 사람과 조화를 이룬 원림이 어떻게 만들어지는지 가히 짐작할 수 있다. 이처럼 녹우당은 우리나라 최고의 원림이자 장원이 되었다. 있는 그대로의 자연만이 아니라, 자연 속에 '현실을 반영한 자연' '이상적 세계를 표현한 자연' '조화와 질서를 이룬 자연'을 꿈꾼 녹우당 사람들의 높은 안목이 새삼 느껴진다.

2. 유배지에서 돌아와 구축한 원림, 수정동

은둔지에 원림을 경영하다

고산 윤선도가 자연을 경영하며 이룩한 원림 문화는 다른 곳에서는 쉽
게 찾아보기 어려운 독특한 것이었다. 해남 수정동水晶洞과 금쇄동金鎖洞,
그리고 완도 보길도甫吉島 등지에 조영해 놓은 원림은 고산의 자연사상
과 예술관, 그리고 철학이 그대로 담겨 있으며, 또한 그의 은둔생활과
밀접한 연관을 맺고 있다. 수정동은 금쇄동과 함께 고산의 대표작인 「산
중신곡山中新曲」의 무대가 되었던 곳이다. 해남읍 연동리 녹우당 종가를
지나 대흥사大興寺로 들어서기 전 오른편으로 금쇄동 가는 길이 있다. 가
파른 언덕의 산중으로 가는 산길의 초입으로, 지금은 잘 포장돼 있다.
고산은 이런 길을 하인을 데리고 나귀를 타고 고개를 넘어 다녔으리라.
　수정동이나 금쇄동 등 고산의 유거지를 찾아갈 때마다 항상 생각하게
되는 것은 어떻게 이런 천혜의 장소를 찾게 되었을까 하는 궁금증이다.
이는 풍수지리에 밝았던 고산의 예지력 때문이었을 것이다. 고산은 금
쇄동과 수정동, 문소동을 '일동삼승一洞三勝'이라 불렀다. 이 일동삼승 중
에서 고산이 가장 먼저 들어간 곳이 수정동이다.
　그는 왜 이 깊은 산중에 자신만의 공간을 만들려고 했을까. 세상을 멀
리하고 산속에 은거하려 했던 것은 다분히 도가적道家的인 취향을 느끼
게 한다. 당시 양반 사대부 중에는 당쟁의 와중에 벼슬을 거부하고 산림
처사山林處士를 고집하면서 개인의 완성을 통해 사회를 도학道學으로써 바

로 세우겠다는 목표를 가진 이들이 있었다. 정치적으로 소외된 남인南人이었던 고산은 이러한 생각이 더 깊었을 것이다. 원림 조영의 목표 역시 요산요수樂山樂水의 취미와 일맥상통하고 있는데, 고산의 원림관園林觀은 자신과 자연의 성리性理를 통한 도학적 완성, 이를 위한 하나의 수단이었다고 생각한다.

고산은 파란만장한 정치적 역정을 보냈고, 또 인생의 절반을 유배와 은둔의 시간으로 보냈다. 그의 문학이나 그가 조영한 원림은 파란 많은 인생을 배경으로 태어난 것들이다.

산거생활을 위한 원림

고산은 쉰셋 되던 해 2월 경상도 영덕의 귀양살이에서 풀려나 해남 연동蓮洞의 종가에 돌아온 후 아들 인미仁美에게 집안 살림을 맡기고 자신은 산거생활山居生活을 하게 되는데, 그때 찾은 곳이 바로 수정동이다. 수정동은 해남군 현산면 만안萬安 저수지 위쪽 골짜기의 작은 계곡에 위치한다. 현재 수정동 입구는 채석장으로 변해 있다. 이 채석장을 지나 계곡을 따라 조금만 올라가다 보면 비가 올 때나 흐르는 실개천이 나오고, 이 실개천을 활용하여 고산이 조영한 수정동 원림 유적이 나온다.

이곳은 수원水源을 형성하고 있는 맨 위 연못인 상연지上蓮池, 중간쯤의 병풍바위를 중심으로 한 곳, 그리고 아래 연못인 하연지下蓮池를 중심으로 한 곳 등 세 영역으로 이루어져 있다. 이곳에서 높이 십 미터, 길이 오십 미터 정도의 병풍바위를 볼 수 있다. 병풍처럼 길게 펼쳐져 있어 이렇게 이름 붙여졌는데, 상연지에서 흘러내린 물이 병풍바위를 거치면서 비폭飛瀑이 되어 흐른다. 특히 비 온 직후에는 장관을 이룬다. 병풍바위에서 떨어지는 비폭을 바라보며 시상詩想에 잠겼을 고산이 떠오르면서, 그의 낭만적인 조영 감각에 놀라지 않을 수 없다.

고산이 금쇄동에 회심당會心堂·불훤료不諼寮·교의재敎義齋 등을 짓고 연못을 파 연꽃과 고기를 길렀다는 기록이 『고산연보孤山年譜』의 오십삼 세 때 기록에 나온다. 산성 안에는 고산이 기거하던 곳인 회심당 터를 비롯하여 연지와 건물 터, 성곽과 관련 유지遺址의 흔적들이 그대로 남아 있다.

스물두 개의 지명

현산면 만안마을에서 조그마한 언덕을 하나 넘으면 금쇄동 전경이 한눈에 들어온다. 금쇄동이 있는 산은 외관상 그리 높지도 웅장하지도 않고, 바위나 절벽이 기묘하지도 않지만, 산 아래로 다가서면 사뭇 그 느낌이 다르다.

병풍산 줄기를 따라가다 보면 금쇄동 산 아래에 민가 한 채가 있는데, 금쇄동을 오르려면 이곳에서 작은 하천을 건너 좁은 길을 따라가야 한다. 고산은 그의 수필집 『금쇄동기金鎖洞記』에서 금쇄동의 경관을 자세히 서술하고 있다. 『금쇄동기』가 문학작품집이라는 점을 감안하더라도, 금

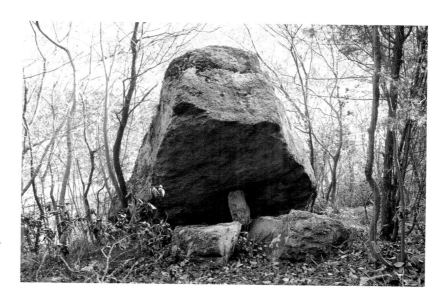

금쇄동 불차不差.
『금쇄동기金鎖洞記』에 나오는
스물두 개 지명 중
첫 관문과도 같은 곳이다.

쇄동의 모습을 매우 사실적으로 묘사하고 있어 그의 뛰어난 관찰력에 감탄하게 된다.

금쇄동을 오르다 보면 고산이 직접 명명한 불차不差·하휴下休·기구대棄拘臺·중휴中休·쇄풍灑風·지일至一 등 스물두 개의 지명들이 차례로 나타나는데, 주변 자연의 형상과 문학적 상상력으로 지어 붙인 이름이다.

이 지명들 중 첫 관문이 바로 '불차'다. 고산은 『금쇄동기』에서 "그 모양이 심히 이상하여 큰 돌이 문 가운데로 가로질러 세인世人들의 수레를 막고 있는 것 같은데, 금쇄동으로 가는 길이 틀림없어 위로 통할 수 있으니 '불차不差'라 이름 짓는다" 하였다. 불차는 자연적으로 형성되었다고 보기 어려울 정도로 기묘한 바위 형상을 하고 있다.

불차를 지나 가파른 산길을 오르다 보면 잠시 쉬어 갈 수 있는 널찍한 바위가 나온다. 바위 하나에도 대臺의 의미를 부여하고 조영 자연의 일부로 삼은 것이다. 이렇게 고산이 부여한 지명을 따라 올라가다 보면, 주변 자연과 산세 높고 웅장한 두륜산頭輪山의 원경이 시시각각 새로운 모습으로 눈앞에 펼쳐진다.

폭포가 있는 곳은 고산이 명명한 '휘수정揮手亭' 일대다. 자연경관으로 따지면 이곳이 가장 아름다운 절경을 보여 준다. 바로 앞에는 십 미터가 넘는 비폭飛瀑이 떨어지고, 난가대爛柯臺의 기묘한 바위, 멀리 대흥사大興寺가 있는 두륜산의 전경이 한눈에 들어온다. 고산은 이곳을 선경仙境이라 하여, 인간계人間界와 선계仙界의 경계로 표현했다.

또한 겨울에도 바람이 불지 않을 만큼 아늑한 지형이어서 '휴식공간'이자 '문학적 영감처'로 적합했다. 『금쇄동기』에서는 휘수정에 관해 다음과 같이 기술하고 있다.

내가 작은 정자를 병풍屏風 아래 평암 위에 지으려 함은, 겨울비와 폭설에도 낭패를 면할 수 있으며, 꽃피는 아침과 달뜨는 밤에 마음 따라

금쇄동 전경.
윤선도가 산중의 자연에 들어
은둔생활을 하며 「산중신곡」,
『금쇄동기』 등의 작품을
남겼던 곳이다.

거닐다 보면 저절로 나의 수석水石의 낙을 얻을 수 있고, 이로 인하여 시인 묵객들이 노니는 휴식처가 된다면 이 또한 하나의 큰 기이한 일이다. 인간 세상으로부터 찾아오는 자가 이곳에 이른다면, 이미 지경地境이 고요하여 정신의 상쾌함을 깨닫고 문득 세상을 떠날 뜻이 있을 것이므로 휘수揮手라 이름 지었다.[11]

이곳 주변의 축대 구조를 보면 금쇄동 산성의 외성外城으로 쌓은 것으로, 고산이 이곳에 들어오기 전에 축조된 것으로 보인다. 고산이 이 산성을 이용하여 금쇄동을 조성한 것처럼, 휘수정도 처음엔 성벽으로 쌓은 축대를 정자를 짓기 위해 초석으로 이용한 것이 아닌가 추측된다.

수정동 병풍바위의 비폭처럼, 휘수정의 폭포 역시 선경이다. 비가 많이 내린 후에 오면 장관이 연출되어 신선이라도 된 듯한 느낌이다. 휘수

『금쇄동집고金鎖洞集古』.
고산윤선도유물전시관.
윤선도가 금쇄동에서
은둔생활을 하면서 펴낸
시문집이다.

정의 폭포 암벽에서는 물줄기를 바로잡기 위해 인위적으로 조성한 것으로 보이는 흔적도 찾을 수 있어, 자연을 취향대로 이용했던 고산의 조영 감각을 읽을 수 있다.

휘수정에서 다시 좀 더 오르면 허물어진 금쇄동 산성의 성벽이 나타난다. 산성 안의 양몽와養夢窩 인근에서 발원한 물이 이 성벽의 수구水口를 지나 바로 아래 휘수정 암벽에서 떨어진다. 성벽을 따라 북쪽으로 올라가다 보면 산성을 이곳에 쌓은 이유를 금방 알게 된다. 북문 쪽 멀리 해남현이 자리잡은 읍내가 한눈에 내려다보이고, 산 아래로는 고대 문화 유적들이 산재한 해창만海倉灣이 내륙으로 깊숙이 들어와 있어, 그 지리적 중요성을 알 수 있다.

금쇄동 산성의 축조 연대와 이유에 대한 정확한 기록은 없으나, 고려 말 왜구들이 날뛰는 서남해의 어지러운 상황 속에서, 해남현의 치소治所를 새로운 곳으로 옮기던 중에 왜적을 방어하기 위해 쌓은 것으로 추정하고 있다. 성을 쌓았다가 이후 방치되어 있던 것을 고산이 발견, 은둔처로서 자신만의 이상적 공간으로 가꾼 것이다.

　　당시의 상황과 고산 정도의 인물이라면 산성이 이곳에 있다는 건 미
리 인지하고 있었을 것이다. 이는 적어도 수백 명의 사람이 살 수 있는
공간과 생활 여건을 갖추고 있다는 것을 의미한다. 고산은 성 안의 터나
유구遺構를 그대로 이용하여 자신의 은둔 거처지로 삼고 원림을 조성한
것이다.

　　산성 안에 조성된 연못과 정자, 집터 등은 이러한 입지적 여건이 갖추
어져 있었기 때문에 가능했으며, 지형적 조건을 이용한 여러 구조물들
이 가꾸어질 수 있었다.

금쇄동에 조성된 유거지幽居地

금쇄동 산성 내 삼만여 평의 분지에는 고산이 주 거처지로 삼은 회심당
會心堂을 비롯하여 그를 따르던 후학들이 숙식했던 곳으로 여겨지는 교
의재敎義齋, 주변에 연못을 파고 휴식공간으로 이용한 불훤료不諼寮 등 이
곳의 자연경관과 공간을 이용하여 조영한 여러 흔적들이 남아 있다.

로 추천하지만, 받아들여지지는 않았다. 송시열宋時烈과 송준길宋浚吉 등이 반대했기 때문이다. 훗날 정조는 고산이 추천한 곳의 진가를 알아보고 아버지 사도세자思悼世子의 묘를 이곳으로 이장하는데, 그곳이 바로 수원 옆 화성의 융릉隆陵이다.

고산의 금쇄동 묘 터에는 조선 중기의 풍수가 이의신李懿信과 관련된 일화가 전해 온다. 이의신은 1600년(선조 33년) 선조宣祖의 부인 의인왕후懿仁王后 박씨가 세상을 떴을 때 왕릉 선정에 참여하여 선조에게 인정받았으며, 광해군光海君 때는 경기도 파주 교하로 도읍지를 옮기자는 '교하천도론交河遷都論'을 주장해 몇 년 동안 조정에서 논란을 일으킨 장본인이다.

일화에 의하면, 고산과 함께 녹우당에서 기거하던 이의신이 밤중에 나귀를 타고 나갔다 새벽에 들어오곤 했다. 이를 이상하게 여긴 고산이 하루는 그에게 술을 먹여 취하게 하고는, 이의신의 나귀를 앞세워 그곳에 가게 되었다. 나귀는 평소 가던 길을 그대로 가다가 어느 한 지점에 멈춰 섰는데, 산세를 살펴보니 천하의 명당 자리였다. 그는 그 자리에다 말뚝을 박아 놓고 다음 날 이의신에게 자기가 봐 둔 좋은 곳이 있으니 함께 가 보자고 말했다. 이의신이 고산을 따라 도착한 곳은 자기가 나귀를 타고 와 점 찍어 둔 자리였다. 이의신은 '명당은 역시 임자가 따로 있구나' 하고 한탄하며 이 자리를 고산에게 양보했다고 한다. 고산은 금쇄동에서 오랜 시간 거처했기에 누구보다 이곳의 지리를 잘 알아 자신의 묏자리를 정했으리

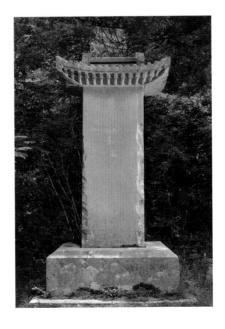

금쇄동의 고산 신도비.
윤선도 묘로 오르는 길목에
허목許穆이 비문을 쓴
이 신도비가 세워져 있다.

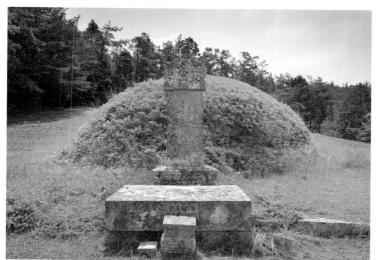

금쇄동의 윤선도 묘(왼쪽)와
묘 앞의 문인석(오른쪽).
윤선도는, 생전에 자신이
잡아 놓은 묘 터에
묻혔다.

라 생각되지만, 그만큼 이곳이 명당 자리여서 이러한 일화가 생겨나지
않았나 생각된다.

고산이 금쇄동 산중에 은둔의 거처를 정한 이유는 무엇이었을까. 자신
만의 풍류적 생활이나 명리를 위해서였을까. 아니면 정치적으로 소외된
자신의 처지를 자연 속에서 위로받고자 함이었을까. 당시 거부巨富가 아
니면 조성하기 어려운 원림을 자신만의 세계로 구축한 것을 보면 그의 남
다른 자연관이 느껴진다.

높은 산 정상에 조성된 금쇄동에 대해 오늘날의 사람들은 여러 가지
생각을 할 수 있을 것이다. '금쇄동을 조성하기 위해 얼마나 많은 사람들
이 노역에 참여했을까' '고산은 참으로 자연을 경영할 줄 알았던 빼어난
조영 감각을 지녔던 사람이다' 「산중신곡山中新曲」과 같은 작품의 문학적
상상력이 발현될 수 있었던 것은 금쇄동이 있었기 때문일 것이다' 등.

고산은 금쇄동을 조성하면서 경제적 어려움을 겪었던 것으로 보이는
데, 『금쇄동기』의 말미에 당시의 상황을 다음과 같이 설명하고 있다.

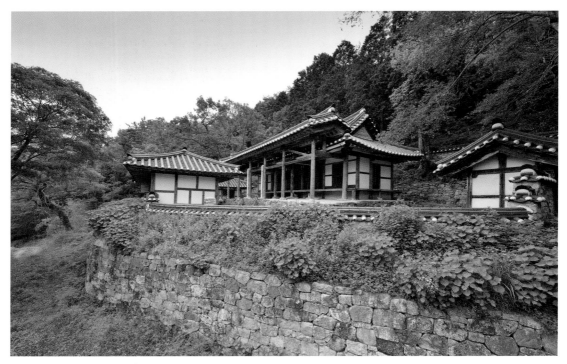

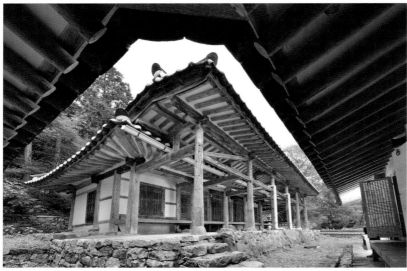

금쇄동 고산 재각의
원경(위)과 근경(아래).
고산 재각도 겹처마 양식의
구조로 되어 있다. 여기서
윤선도의 묘가 내다보인다.

내가 휘수揮手와 회심會心을 경영한 것은 배고프고 목마른 자가 음식을 생각함과 같음인데, 그 시절에 마침 크게 흉년이 들어 많은 사람이 굶주림에 허덕이므로, 공사工事할 식량을 마련할 계책이 없어서 재산을 팔아 인부 몇 사람을 사서 이 일을 착공하였으니, 천석泉石은 역시 마음속의 일일뿐만 아니라 재정財政이 있어야 도모할 수 있는 것이다.12

그리고 많은 사람들의 물음에 대한 해답 같은 자기 고백으로 『금쇄동기』를 끝낸다.

나의 산수山水를 사랑하는 버릇이 너무 지나치지 않은가. 반드시 사람들의 웃음거리가 될 것이요, 나 또한 스스로 비웃음을 면치 못할 것이다. 그러나 옛 사람이 이르기를 "고기가 없으면 사람을 여위게 하고, 음악이 없으면 사람을 속되게 한다"고 하였으니, 재산은 비유컨대 고기이고, 천석泉石은 비유컨대 음악과 같다. 나의 취하고 버림이 진실로 이러한 뜻에 있으니, 후세의 군자들이 반드시 이를 말할 사람이 있을 것이다.13

4. 고산 원림의 완성, 보길도

고도孤島에 조성한 이상세계

고산에게 완도의 보길도甫吉島는 문학적 생산지이자 이상적 은둔지이며 원림의 완성지라고 할 수 있다. 보길도는 서남해에 흩어져 있는 수백 개의 섬 중 자연과 더불어 사람이 살아가기에 가장 적합한 지리적 형국을 갖추고 있다.

고산이 1637년(인조 15년) 이곳에 들어와 "물외物外의 가경佳境이요 선경仙境"이라고 했던 것처럼, 보길도의 부용동芙蓉洞 일대는 거의 완벽한 풍수적 형국을 갖추고 있다. 보길도 입구인 황원포黃原浦에서 세연정洗然亭까지, 그리고 다시 세연정에서 격자봉格紫峰 중허리의 낙서재樂書齋까지의 거리는 각각 약 이 킬로미터로, 이 일대가 부용동에 해당한다.

부용동은 남과 북으로 뻗은 해발 삼백 미터 내외의 산맥이 병풍처럼 아늑히 감싸고 있으며, 북동쪽을 향해 골짜기가 열려 있어 태풍이 와도 피해가 없고, 겨울에는 북풍을 막아 주어 따뜻한 기온이 유지된다.

고산은 『보길도지甫吉島識』에서 "사방을 두루 살펴보면 푸른색 아지랑이가 창울하게 떠오르고 첩첩이 나열한 봉만이 반쯤 핀 연꽃 같아, 부용芙蓉이라는 이름을 얻게 된 것도 이에서 연유한 것"이라고 말하며 보길도의 핵심 영역인 부용동 일대를 자신의 원림 경영처로 삼았음을 밝히고 있다.

부용동의 지세地勢를 보면, 격자봉을 중심으로 정북방 혈전穴田에 낙서재 터가 있다. 격자봉을 중심으로 서쪽으로 뻗어 내린 산세는 낭음계朗吟

溪·미전薇田·석애石崖·석전石田으로 되었으며, 내룡內龍의 지세를 형성하고 있다.

격자봉의 북으로 뻗어 낙서재의 오른쪽을 곱게 감싸고 도는 하한대夏寒臺는 낙서재에서 볼 때 우측이 되어 백호白虎의 지세를 형성하고 있다. 격자봉에서 이 킬로미터쯤 떨어진 거리에 있는 안산案山은 높게 솟은 세 봉우리로 이루어져 있으며, 동천석실洞天石室과 승룡대升龍臺가 이 지역에 있다. 낙서재 쪽에서 보면 좌측에는 미전과 석애, 우측에는 하한대와 혁희대赫羲臺, 그리고 안산이 보인다.

주거와 강학의 공간, 낙서재

낙서재樂書齋는 고산의 주거공간이라고 할 수 있는 곳이다. 보길도의 주봉인 격자봉 바로 아래 기슭에 소은병小隱屛이란 바위가 있다. 1637년(인조 15년) 이 바위 밑에 초가를 지었다가 그 뒤 잡목을 베어 다시 지은 세 칸 집이 바로 낙서재다. 그리고 1653년(효종 4년) 2월 낙서재 남쪽에 잠을 자는 한 칸 집을 짓고, 세상을 등지고 번민 없이 산다는 뜻의 무민당無悶堂 편액을 달았다. 무민당 옆에는 못을 파고 연꽃을 심었으며, 낙서재와 무민당 사이에는 동와東窩와 서와西窩 각 한 칸 집을 지었다. 고산은 낙서재에서 제자들을 가르치며 자연 속 한정閑情을 즐겼다. 『보길도지』에는 고산과 관련된 몇몇 인물들이 언급된다.

곡수曲水 남쪽 두 골짜기 안에 예부터 서재가 있었는데, 지금은 빈터마저 찾아보기 힘들다. 당시에 이곳의 낙서재 아래 서재에서 학유공 정유악鄭維岳, 심진사 단檀, 이처사 보만保晩, 안생원 서익瑞翼이 학관學官 등 몇 명과 더불어 과업課業을 강학할 적에는, 언제나 닭이 울면 함께 일어나 지팡이를 끌고 낙서재 침소寢所에 이르러 공이 관대를 갖추기를 기다려

문안을 드린 뒤, 차례로 들어가 배송背誦하고 구수口授를 받고 나오면 그 이하 몇 명도 각기 나아가 강講을 받았다.[14]

이곳에서는 공부를 하다가도 부름을 받으면 고산을 모시고 세연정을 유람하는 등 강학講學과 소요逍遙의 시간이 일상적으로 반복되는 생활이었을 것이다. 『보길도지』에 등장하는 인물들 중에 정유악鄭維岳(1632-?)은 1666년(현종 7년) 별시문과에 병과로 급제한 후 북한산성의 축조를 맡았고, 뒤에 좌승지와 공조참판, 도승지에 오른 인물로, 1689년(숙종 15년) 기사환국己巳換局으로 남인이 정권을 잡자 경기도 관찰사와 형조판서를 지냈으나 1694년(숙종 20년) 갑술옥사甲戌獄事로 진도에 유배되기도 했다.

정유악은 수개월에 한 번씩 고산을 찾아 보길도로 왔다. 고산은 정유악이 온다는 소식을 들으면 사람을 보내 북을 울려 호응케 하고 노복奴僕을 시켜 황원포에 나가 맞이하게 하였으며, 지팡이를 짚고 나와 직접 맞이할 만큼 우애가 돈독하였다. 당시 정유악이 어느 시기에 보길도에 있었는지는 확인하기 어렵지만, 같은 남인으로서 보길도에 있는 고산을 찾아 강학을 하고 세상 일에 대해서도 서로 주고받았으리라 짐작해 볼 수 있다.

또한 고산의 외손자인 심단沈檀(1645-1730)은 해남 백련동에서 태어나 세 살 때 아버지를 여의고 외조부 밑에서 자라 고산의 영향을 많이 받은 인물이다. 고산이 보길도에 있을 때 심단이 외조부를 찾아가 그를 보필했으리라는 것을 쉽게 짐작할 수 있다.

한편, 이보만李保晩은 고산의 사위로, 인조仁祖가 청나라에 항복한 1636년(인조 14년) 이후로는 벼슬하지 않고 숨어 살았다. 고산이 보길도로 들어가자 이보만도 가족을 이끌고 강진의 백도白道로 내려가 광주이씨廣州李氏의 입향조가 되었다. 『청죽별지聽竹別識』에 의하면 이보만은 거문고

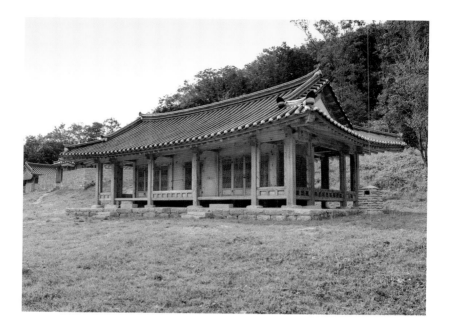

보길도 부용동의
낙서재樂書齋.
윤선도가 부용동에서
생활할 때 제자들을
가르치거나 주거공간으로
사용했던 곳이다.

를 잘 탔다고 하는데, 이 또한 고산의 영향을 많이 받은 것으로 보이며,
보길도에 있을 때 고산을 보필했던 인물 중 하나다.

또한 안서익安瑞翼은 고산의 아들 인미의 사위로 본관이 강진이며, 문
장을 일찍 이루었으나 여러 번 과거에 응시하던 중 기사환국이 일어나
자 이를 풍자하는 시를 짓고 농사를 지으며 살았다. 그도 고산과 뜻을
같이하여 이곳 보길도에 머물렀던 것으로 보인다. 이를 통해 볼 때 보길
도에서 고산의 생활은 제자들을 강학하거나 지인들과의 교류, 시작詩作
과 같은 문학과 풍류적 안빈낙도安貧樂道의 생활이었음을 알 수 있다.

자연 조영의 완성처, 세연정

세연정洗然亭은 부용동의 핵심적인 원림공간이다. 고산은 자연을 이용하
여 축보築堡의 원리를 통해 연지를 조성하고는, 자신의 휴식공간이자 문
학적 영감처로 삼아 자연 조영의 최고 완성미를 보여 주고 있다. 이로

보길도 세연정洗然亭.
윤선도가 조성한 것으로,
부용동 일대 원림 조영의
핵심적인 곳이다.

인해 세연정은 현재 우리나라 전통조경의 가장 대표적인 곳 중 하나로 꼽히고 있다.[15] 세연洗然이란 "주변 경관이 물에 씻은 듯 깨끗하고 단정하여 기분이 상쾌해지는 곳"이란 뜻으로, 고산은 세연정 지역을 "번화하고 청정하여 낭묘廊廟(재상)의 그릇이 될 만한 곳"이라고 했다.

세연정은 부용동 영역에서 입구인 황원포와 주 거처지인 낙서재의 중

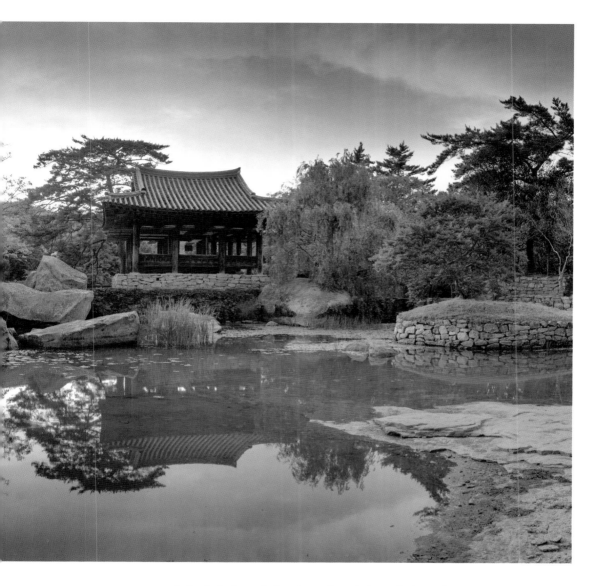

간에 자리하고 있다. 상류 계곡에서 골짜기를 따라 흘러 내려온 물 한 줄기를 이곳으로 끌어온 다음, 아래쪽에 판석보板石洑를 막아 계원溪苑을 만들었다. 과학적 원리에 따라 만들어진 판석보는 우리나라 어디에서도 찾아보기 힘들다.

　평소에는 물이 판석보 사이를 통해 서서히 흐르다가 장마철과 같은

우기에는 판석보 위를 흘러가게 하여 자연적으로 수위를 조절하고, 폭포를 이루어 흘러내릴 때는 멋진 자연경관을 연출한다. 고산이 보길도와 인접한 노화도蘆花島에 약 일백삼십 정보를 간척한 것도 이러한 축조기술이 응용된 것이 아닌가 생각된다.

세연정의 과학적인 축조 기술은 다른 곳에서도 발견할 수 있다. 계원溪苑을 이루고 있는 계담溪潭 쪽에서 세연정 옆의 인공 연지인 회수담回水潭으로 물을 넣기 위해 만든 수구 시설을 보면, 오입삼출五入三出의 구조로 되어 있다. 이 수구 시설은 계담 쪽에서 인공 연지로 물이 들어갈 때 수압을 높여 빨리 들어가지만, 거꾸로는 쉽게 나올 수 없는 구조로, 회수담에 모인 물은 아래쪽의 수구를 통해 서서히 빠져나간다.

세연정은 정자亭子와 대臺, 그리고 물과 바위·소나무·대나무 등이 어우러진 공간으로, 고산의 기발한 조원造園 기법을 엿볼 수 있다. 세연정의 중심에는 정자가 들어선 대臺가 만들어져 있으며, 정자에서 조망하는 주변 자연의 모습이 가히 신선이 된 듯한 기분을 느끼게 해「어부사시사漁父四時詞」를 지었던 고산의 시적 감흥을 실감하게 한다.

『보길도지』를 보면, 세연정에는 동서남북 각 방향으로 편액을 걸었다고 한다. 중앙에는 세연정洗然亭, 남쪽에는 낙기란樂飢欄, 서쪽에는 동하각同何閣, 동쪽에는 호광루呼光樓이다. 또한 서쪽에는 칠암헌七嵒軒이라는 편액을 따로 걸었다. 세연지는 방형方形에 가깝고, 넓이는 이백오십여 평이며, 계담과 인공 연못을 아우르고 있다.

세연지 안에는 크고 작은 바위가 자연스럽게 배치되어 있다. 세연지 계류의 바닥은 암반으로 되어 있으며, 물 위에 드러나 있거나 속에 잠겨 있거나 혹은 호안과 계담에 걸쳐 있는 칠암七嵒의 바위는 주변 경관과 잘 조화를 이룬다. 이러한 천혜의 산수경관 때문인지, 고산은 이곳을 부용동 옥외 생활의 중심적인 공간으로 활용했다.

『보길도지』에는, 고산은 늘 무민당無悶堂에 거처하면서 닭이 울면 경옥

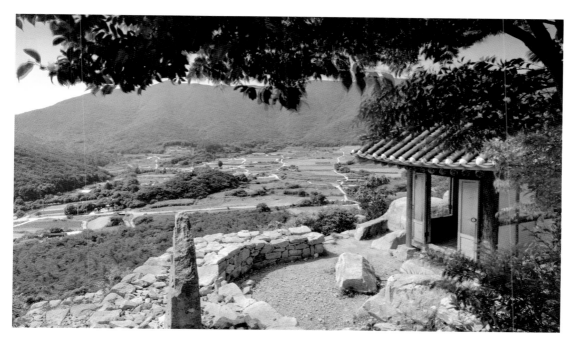

보길도 부용동의
동천석실洞天石室.
산의 중턱쯤에 자리잡은
부용동 제일의 절승지이다.

주瓊玉酒 한 잔을 마신 다음 세수하고 단정히 앉아 자제들의 강학을 살폈
으며, 아침식사 뒤에는 사륜거를 타고 풍악이 뒤따르는 가운데 곡수曲水
에서 놀거나 석실石室에 올랐다가 날씨가 청화하면 반드시 세연정을 거
쳐 정성암靜成庵에서 휴식을 취하곤 했다고 기록돼 있다.

이때 고산은 「어부수조漁父水調」 등의 가사를 완만한 곡조로 노래 부르
게 하고, 당상堂上에서 관현악을 연주하게 하였으며, 자신의 시조를 직접
노래(산조)로 만들어 부르게 했다고 한다. 현재 고산윤선도유물전시관
에는 고산이 직접 만든 거문고인 고산유금孤山遺琴이 소장돼 있는데, 그
는 거문고의 제작과 사용방법을 수록해 놓은 『회명정측晦暝霆側』을 지었
을 만큼 음악에도 해박한 지식을 가지고 있었다.

고산유금은 국립국악원이 지난 2009년 고산윤선도유물전시관에 전
시되어 있던 '아양峨洋'이라 불리는 거문고를 육 개월의 작업을 통해 복
원하여 전시관에 기증한 것이다. 집안에는 '아양'과 '고산유금'이라는

문구가 새겨진 두 개의 악기가 유품으로 전해내려 온다. 우리 국문학사의 걸작 중 하나인 「어부사시사」도 세연정의 이러한 생활과 감흥 속에서 탄생했다.

부용동 원림을 언급할 때 빠뜨릴 수 없는 공간이 동천석실洞天石室이다. 낙서재에서 서쪽으로 바라보이는 곳이자 세연정에서 격자봉이 있는 산 안쪽으로 일 킬로미터쯤 되는 산자락에 위치하고 있다. 경사진 암산 해발 백 미터쯤의 중턱에 이르면 일천여 평의 공간에 돌계단과 석문石門 · 석담石潭 · 석천石泉 · 석폭石瀑, 그리고 희황교羲皇橋 유적이 있다. 석문 안에는 두어 칸 되는 반석盤石, 고산이 다도茶道를 즐기던 바위, 그리고 정자가 복원되어 있다. 고산은 이곳을 부용동 제일의 절승이라고 말했다.

건물이 있는 벼랑 옆에는 석실공간이 있는데, 이곳에 암벽 사이에서 흐르는 석간수石間水를 받아 모으는 작은 석지石池가 있다. 고산은 이곳에서 더위를 피하고 남쪽의 격자봉格子峰과 연산連山, 그리고 북쪽 기슭에 조성된 낙서재樂書齋와 낭음계朗吟溪 중심의 경역景域을 조망하며 신선된 기분으로 세상사를 잊으려 했다.

보길도 부용동 원림은 유학자적 선비관에 입각한 고산이 조선시대의 전통적인 조원 기법을 통해 자연 속에서 자신의 이상적 세계로 구축한 곳이다. 조선시대의 서원書院이나 별서지別墅地의 조원공간은 동양적 자연관과 은둔의 행동양식이 숨어 있다고 할 수 있는데, 이러한 세계관이 여실히 표현된 곳이 부용동이다. 고산은 부용동을 경영할 때 낙서재는 학문을 강론하고 거처하는 공간으로 삼았으며, 세연정은 자족을 얻는 일상의 소요 공간으로 만들었다. 또한 동천석실은 속세를 떠나 선경에 머물고자 했던 공간으로, 고산의 초월적 세계관을 엿볼 수 있다.

해남 녹우당이 오랜 세월 동안 대대로 이어져 온 종택의 원림공간으로서 의미를 가진다면, 해남 금쇄동은 산중에 구축한 은둔지로서의 원림지라고 할 수 있다. 또한 보길도는 해중海中에 조성한 공간으로, 고산

원림의 완성처이자 그가 추구한 도가적 세계의 완전한 구축이 이루어진 곳이 바로 부용동 원림인 것이다.

　고산은 보길도에서 약 십삼 년간 머물다 팔십오 세를 일기로 낙서재에서 숨을 거둔다. 온갖 정치적 격랑 속에서 속세와 명리를 떠나 자연과의 합일을 꿈꾼 그가 생의 마지막을 이곳에서 마친 것을 보면, 자연과의 일치를 꿈꾸었던 그에게는 이곳이 가장 편안한 안식처였는지도 모른다.

5. 윤선도의 유배생활

「병진소」로 시작된 유배

조선시대의 유배流配는 중한 형벌의 하나로, 죄의 많고 적음에 따라 유배지가 정해졌다. 그래서 죄가 무거울수록 한양(서울)에서 먼 변방으로 유배되었는데, 이때 유배지로 가장 많이 선택되었던 곳이 북쪽의 변방이라 할 수 있는 함경도 경원慶源을 비롯한 지역과 제주도를 비롯한 서남해의 여러 섬이었다. 왕이 사는 서울을 중심으로 죄의 무게에 따라 천리, 이천 리 등의 거리로 유배지가 결정되었던 것이다.

제주도는 사형을 겨우 면한 중죄인이 가는 곳으로, 배를 타고 유배길을 떠나는 것 자체가 목숨을 걸고 가는 길이었다. 조선시대의 유배지 중에는 섬이 가장 많았다. 섬으로의 유배는 한 사람의 생활을 사회적으로 완전히 격리하고자 했던 것으로, 시대를 떠나 얼마나 고통스런 형벌이었는가를 알 수 있다.

그런데 유배는 때로 뛰어난 문학적 학문적 업적을 남기게 하는 배경이 되기도 했다. 다산茶山 정약용丁若鏞이 강진 유배 시절에 수백 권의 저술 활동을 통해 실학을 완성시킨 것처럼, 이렇게 탄생한 학문적 문학적 업적은 유배문화의 소산이다. 윤선도 또한 유배지와 은둔지에서 수려한 문학작품을 남겼을 뿐만 아니라, 원림 조영을 통해 인간이 고독한 자신과의 싸움을 어떻게 생산적으로 만들어내느냐에 따라 그 결과가 아주 달라진다는 것을 보여 주었다.

조선시대의 유배는 건국 초기의 정권 창출 시기에 많이 나타났지만, 대부분은 16세기 사림정치 이후 사화士禍 때 많은 정치인들이 유배길에 오르게 된다. 윤선도의 삶 또한 정치적 격변 속에서 유배로 점철되는 생을 살다 갔다. 당시 그는 정치적으로 남인에 속해 있었는데, 남인은 효종 때를 비롯하여 몇 차례 집권하기도 하였으나, 대부분 집권보다는 재야 사족士族에 머무르고 있었다.

고산이 정치적으로 유배라는 형벌을 처음 맞이하게 된 것은 1616년(광해군 8년) 성균관 유생의 신분으로 올린 탄핵 상소인「병진소丙辰疏」로부터 시작된다. 당시 광해군 때의 집권파인 이이첨李爾瞻 일파의 난정亂政을 맹렬하게 비판하는 상소를 아주 직설적인 논법으로 올려 조정을 발칵 뒤집어 놓은 것이다.

고산은 이 상소 때문에 다음 해인 1617년(광해군 9년) 삼십일 세에 유배자의 몸이 되어 함경도 경원慶源으로 먼 길을 떠나게 된다. 이 일로 양부養父인 윤유기尹唯幾도 일종의 연좌제에 의해 관직을 삭탈당한다. 고산은 1월 9일 유배지가 결정되어 압송된 후 한 달 가까이 지난 2월에야 경원에 도착했는데, 이를 보면 유배의 여정이 얼마나 힘들었는지 짐작할수 있다.

고산의 삶은 이때부터 유배와 은둔이 일상화된 생활로 접어들게 된다. 고산의 유배 기간을 보면, 제일 처음 유배길에 오른 함경도 경원에서 이 년, 경상도 기장機張으로 이배되어 사 년 이 개월을 보낸다. 두번째 유배는 경상도 영덕盈德에서 팔 개월을, 세번째 유배는 함경도 삼수三手에서 사 년 구 개월을, 그러다 칠십구 세에 전라도 광양光陽으로 이배되어 이 년 사 개월을 보내게 된다. 유배지에서 보낸 세월만 해도 십오 년 가까이 되며, 그의 적거지謫居地는 전국 곳곳에 퍼져 있다. 유배가 아니고서는 겪어 보기 어려운 삶을 산 것이다.

이로써 우리는 유배지에서 형성된 그의 가족 생활, 토지 소유의 관계

를 통해 당시 조선의 사회상을 살펴볼 수도 있다. 고산에게 유배생활은 곧 문학 창작의 시간이었고, 그가 국문학의 최고봉으로 불리는 것 또한 유배지와 은둔지에서 남긴 창작의 결실 때문이다. 그는 경원의 유배지에서 한글시조 「견회요遣懷謠」 다섯 수, 「우후요雨後謠」 한 수 등을 비롯하여 한문시 서른세 수 등의 작품을 남겼다. 이때 쓴 시를 고산의 초기 시로 보고 있다.

말년까지 이어진 유배생활

고산이 첫 유배지에서 풀려난 것은 삼십칠 세인 1623년(인조 1년) 인조반정仁祖反正으로 광해군이 폐위되고 대사면이 내려지고 나서였다. 이후 사십이 세에는 봉림대군鳳林大君(효종)의 스승이 되는 등 정치적으로나 학문적으로 전성기를 맞게 된다. 그러나 오십이 세인 1638년(인조 16년) 6월에는 경상도 영덕으로 유배길을 떠나게 된다. 병자호란丙子胡亂 당시 임금을 제대로 호위하지 않고 배알하지 않았다는 이유에서였다. 이때는 죄의 과오가 그리 크지 않았던지, 일 년이 채 안 된 1639년(인조 17년) 2월 유배에서 풀려난다.

고산은 칠십사 세인 1660년(현종 1년)에 세번째 유배길을 떠난다. 지금도 칠십사 세면 고령의 나이인데, 가장 변방인 함경도 삼수三手로 유배길에 올라야 했으니 당시에는 나이가 고려의 대상이 아니었던 듯하다.

한편, 고산은 그의 정치적 위상 때문인지, 유배가 결정되는 과정에서 상소가 몇 차례 올려지는 등 적지 않은 논란이 일었다. 세번째 이후의 유배생활은 석방과 이배移配를 놓고 한 차례 논란이 벌어졌다. 칠십구 세인 1665년(현종 6년) 2월 21일 유학幼學 성대경成大經이 고산을 석방해야 된다고 상소했으며, 2월 25일에는 이배 장소를 놓고 논란이 일다가 27일 전라도 광양光陽으로 결정된다. 그런데 여기서 일종의 해프닝 같은 일이 발생한다. 그것은 고산의 이배 과정에서 벌어지는 예우 문제 때문이었다. 고산은 4월 함경도 삼수에서 출발하여 광양으로 이배되는데, 함경도 수령 중에 노비 사십여 명과 말 이십여 필을 제공하고 또 가마꾼들을 각 접경 지역에 대기시켜 기다리도록 연로沿路에 통지를 했다. 그 당시 각 고을 수령들이 고산孤山 대접하기를 봉명사신奉命使臣의 행차를 모시는 듯했다고 한다.

이 때문에 사간司諫 김만기金萬基 등이 각 고을 수령들이 법을 어기고 지나치게 대접했다며 처벌을 구하자, 왕은 속전贖錢(벌과금)을 받도록 한다. 나이가 많기도 하지만 정치적으로 비중이 컸던 고산에게 지방의 수령들이 전관예우를 했던 것이 지나쳤던 모양이다.

고산이 세번째 유배에서 해배解配된 것은 팔십일 세였다. 그는 인생의 말년까지 유배지에서 보내면서도 최고의 문학작품과 원림유적과 같은 문화유산의 자취를 남겨 오늘날 많은 사람들의 기억 속에 남아 있다.

제4장

학문과 문화예술을 꽃피우다

1. 문화예술의 교유공간, 녹우당

문인文人, 화사畵師들의 교유처였던 사랑채

남성들의 생활공간이자 손님들을 맞이하는 접대공간이었던 사랑채는 여러 계층의 사람들이 오가며 문화와 예술이 향유되는 공간으로 이용되었다. 특히 부잣집 사랑채는 누구에게나 숙식이 무료로 보장되었고, 떠날 때는 노잣돈까지 주었기 때문에, 자연히 많은 사람들이 찾아들었다. 아마도 조선시대에는 부잣집 사랑채만 돌아다녀도 전국 무전여행이 가능했을 것이다. 김삿갓이라 불린 김병연金炳淵처럼 시문詩文을 읊으며 방랑생활을 하는 문객門客들이나, 그림을 그리는 화공畵工들이 며칠씩 머물 수 있었던 것도 이러한 사랑채 문화가 있었기 때문이다.

경주 최부잣집은 일 년 농사를 지은 소득의 삼분의 일을 사랑채를 찾는 손님을 접대하기 위해 사용했다고 한다. 집안의 여섯 가지 가훈 중에 "과객은 후히 대하라"고 할 만큼 찾아온 손님들을 잘 대접하고 문화적인 활동의 공간으로 제공하였다.

또한 강릉 선교장船橋莊은, 강릉이 대관령을 넘어 관동팔경과 금강산 유람의 길목에 자리하고 있어서 전국의 풍류객들이 모여들었는데, 열화당悅話堂 등 여러 공간을 여행객과 과객들에게 제공하면서 문화예술인을 적극적으로 후원했다. 이들을 통해 중앙과 지속적으로 소통하고 새로운 문화가 생성될 수 있도록 한 것이다.[16]

이같은 사랑채 공간에는 해당 지역의 문화적 특성이 녹아 있다. 녹우

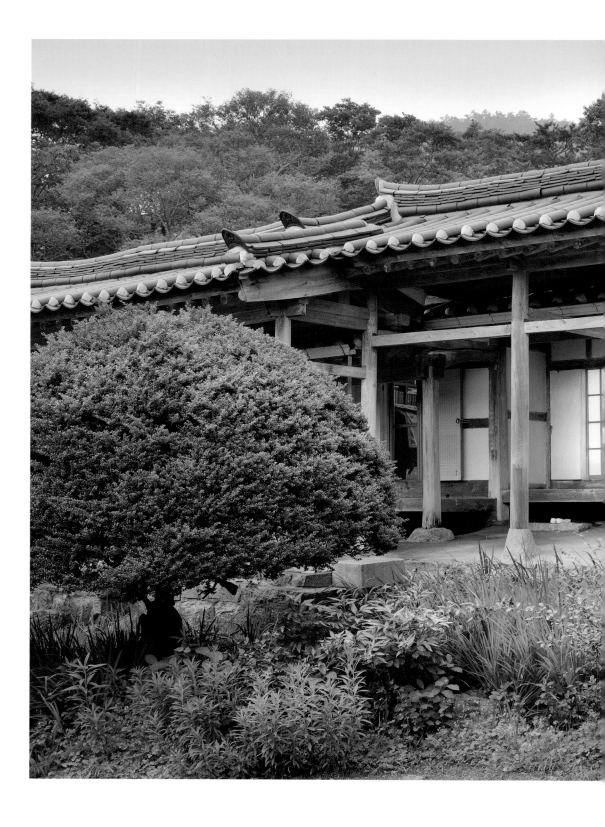

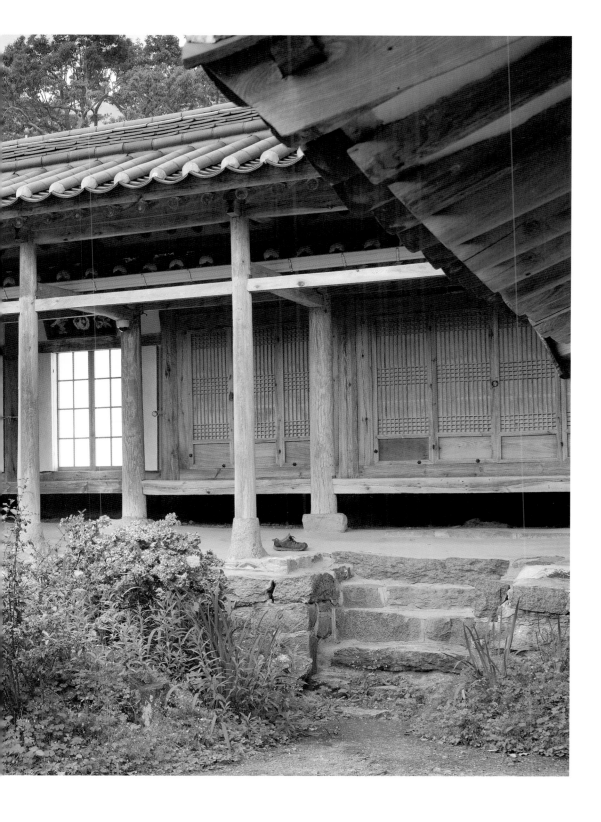

당 사랑채는 호남의 문화적 특성을 잘 나타내며, 조선 후기 새로운 학문과 문화예술이 생성되는 공간으로 이용되었다. 18세기 실학實學이 주도하던 시대에 선비화가였던 공재恭齋 윤두서尹斗緖는 집안의 실학적 학풍을 주도하며 강진에서 유배생활을 하고 있던 외손 정약용丁若鏞(1762-1836)에게 영향을 미쳐 그가 실학을 완성하는 데 도움을 주었다.

녹우당과 해남 대흥사大興寺는 추사秋史 김정희金正喜(1786-1856)와 다성茶聖이라 일컫는 초의선사草衣禪師 의순意恂(1786-1866), 남종문인화의 대가였던 소치小痴 허련許鍊(1809-1892) 등의 석학들이 학문과 예술적 공감대를 이루며 교유했던 곳으로, 후대에 끼친 문화적 영향력이 아주 컸다. 그 중심에서 녹우당 사랑채는 새로운 문화의 한 축을 담당했던 것이다.

18세기는 실학이라는 새로운 학문이 자리를 잡아 가는 시기이기도 했지만, 녹우당 사람들에게는 윤두서와 윤덕희尹德熙, 윤용尹愹에 이르기까지 학문과 예술 활동이 이어지며, 대대로 내려온 집안의 고문헌들을 정리하고 집대성해 가는, 문화적으로 가장 왕성한 시기였다. 지금까지 녹

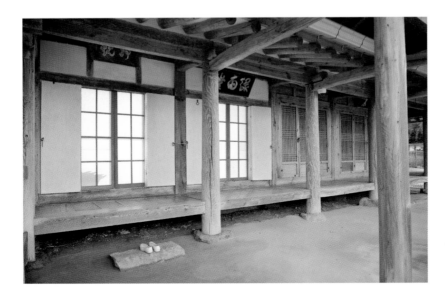

녹우당 사랑채.(pp.116-118)
많은 문객들이 오고 가는
문화의 공간이었다.

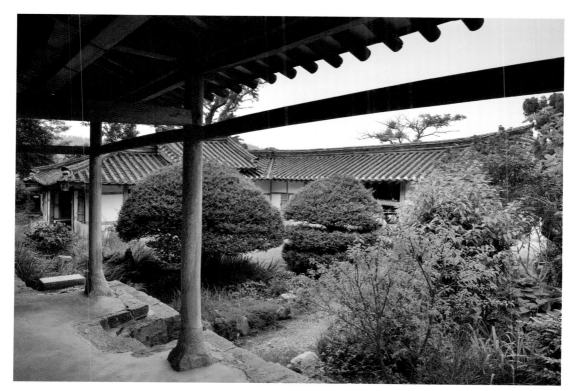

녹우당 사랑채 마당.
한 단 높은 사랑채 아래
마당에는 갖가지 화초가
심겨 있으며, 기가 가장 많이
모이는 곳이기도 하다.

우당에 이처럼 많은 문화유산이 남아 있는 것도 이 당시에 문적文籍들을
잘 정리하고 새롭게 꾸민 덕이라고 할 수 있다.

해남윤씨가 왕성하게 학문과 예술 활동을 전개할 수 있었던 것은 선
대로부터 이어져 온 집안의 넉넉한 경제력이 뒷받침된 덕분이기도 하지
만, 정치적으로는 소외된 남인南人이라는 한계 때문에 관직 진출 대신 향
촌에서 예술 활동에 전념한 측면도 있다. 그 중심이 녹우당 사랑채였던
것이다.

다산 정약용이 실학을 집대성할 수 있었던 데에는 여러 배경이 있을
수 있지만, 남인이라는 정치적 배경과 함께 다산의 외가인 해남윤씨와
의 관계 또한 크다고 할 수 있다. 다산의 어머니 해남윤씨는 공재 윤두
서의 손녀였으며, 따라서 공재는 다산의 외증조가 된다.

공재는 서울의 중심지인 종현(지금의 종로)에 집이 있었다. 어린 시절 다산은 어머니를 따라 종현에 있는 외갓집에 자주 가, 이곳에서 일찍이 선대 고산의 글과 외증조부 공재가 그린 그림들, 중국으로부터 들어온 귀한 책들을 가까이 접할 수 있었다. 외갓집에는 모든 것이 풍족했지만, 특히 귀한 책들이 서가에 수천 권 빽빽이 꽂혀 있었다. 그것은 집안 대대로 물려받아 잘 보관된 유산들이었다.

해남윤씨를 적극 후원한 정조

이 시기에 새롭게 조명해 볼 수 있는 것이 호학好學의 군주인 정조와 해남윤씨와의 관계다. 영·정조 시대는 수많은 편찬사업과 지원이 이루어지고, 실학이 새로운 학문의 사조로 자리를 잡아 간 문예부흥의 시대였다.

정조는 1791년(정조 15년) 6월 전라감사 서유린徐有鄰을 시켜 『고산집孤山集』을 간행케 했다. 그러나 틀린 곳과 빠진 것이 있다 하여 1798년(정조 22년) 3월에 다시 전라감사 서정수徐鼎修를 시켜 해남 고산 본가의 정확한 자료를 통해 보완케 한 다음, 6권 6책으로 된 『고산유고』 열다섯 질을 발간하여 규장각奎章閣에 보관토록 하고 자손들에게도 하사했다. 유달리 학문 진흥에 힘썼던 정조였기에 가능했지만, 고산과의 특별한 인연이 작용한 때문이기도 하다.

고산은 효종이 죽자 「산릉의山陵議」를 통해 수원 땅을 가장 좋은 왕릉 자리로 추천하지만, 송시열宋時烈의 주장대로 건원릉健元陵 옆에 조성된다. 후에 여주로 이장하게 되지만, 고산이 추천했던 수원의 땅은 그로부터 백삼십 년 후 정조의 아버지인 사도세자思悼世子의 융릉隆陵으로 쓰인다. 정조는 사도세자의 묘를 이장하는 과정에서 수원의 땅이 길지임을 알아본 고산을 높이 평가하여 몇 번이나 그를 칭찬했다. 뿐만 아니라 고

『고산유고孤山遺稿』
6권 6책(위)과
이 책의 목판(아래).
고산윤선도유물전시관.
정조의 명에 따라 1798년
전라감사 서정수로 하여금
발간케 한 것이다. 정조는
윤선도를 높게 평가하여
해남윤씨 후손들을
적극 후원했다.

산의 후손들에게 벼슬을 주거나 능의 조성으로 옮겨진 수원에 집터를
사 줄 정도였다.

　정조는 수원에 중국과도 교통할 수 있는 거대 상업 시장을 조성하고,
이를 활성화하기 위해 각 지역의 상인들을 모집하고 이를 후원할 수 있
는 양반 사대부 세력을 찾았는데, 그 집안이 바로 해남윤씨였다. 이는
고산과의 특별한 관계도 있었겠지만, 실용적인 학문과 사상을 추구해
왔던 해남윤씨 집안의 경영 능력을 높이 산 때문이 아닌가 생각된다.

　이 시기에 정조는 해남윤씨 윤지범尹持範을 규장각 초계문신抄啓文臣으
로 선발하여 정약용丁若鏞·이가환李家煥 등과 함께 조선의 개혁에 앞장서

게 했다. 이에 따라 윤지범은 정조의 개혁정치를 돕기 위해 해남윤씨 일가를 수원으로 불러들였다. 『정조실록正祖實錄』 14년조에는 이때 윤지홍尹持弘 · 윤지철尹持哲 · 윤지운尹持運 · 윤지상尹持常 등 해남윤씨가 여러 인물들이 해남에서 올라와 정착하였고, 이를 기뻐한 정조가 일천 냥을 무상으로 지원하여 집을 짓고 마을을 이루도록 했다고 기록되어 있다.

근일 시권試券에 녹명錄名한 사람을 살펴보면 윤지홍 · 윤지철 · 윤지운 · 윤지섬 · 윤지상 · 윤지익 · 윤지민 · 윤지식 팔 인의 성명이 있고, 이 밖에 권솔이 녹명에 들어 있지 않은 사람도 반드시 있을 것이다. 그렇다면 천리길에서 운반하느라 아직까지 정거定居하지 못한 것을 미루어 알 수 있다. 식목조植木條 별록전別錄錢 천 냥을 특별히 획급劃給하되 경이 친히 감독과 시찰을 집행하여, 혹 집을 사서 주기도 하고 혹은 물력物力을 사서 주기도 하여 곧 가옥이 즐비한 마을이 이루어지도록 하라.[17]

해남윤씨 집안에서는 이같은 인연 때문인지 이 내용을 『명수록銘髓錄』으로 정리하여 후대에 전하고 있다. 녹우당의 사랑채는 수원에 있는 고산에게 효종이 하사한 집을 그대로 이건移建한 것이다.

조선 후기 남도 문화예술의 산실

우리나라에서 한국적 화풍이 뚜렷이 나타나게 된 것은 조선 후기인 18-19세기 무렵이다. 이때는 남종문인화南宗文人畵의 영향이 뚜렷한 시기였으나 화풍畵風과 화제畵題에서 조선 화풍의 시대이기도 했다.

다산 정약용과 추사 김정희, 초의선사로 대표되는 석학들은 녹우당과 인근 대흥사를 무대로 서로 교류하며 학문과 예술 활동을 활발히 했다. 강진에 유배되어 있던 정약용과 대흥사 일지암一枝庵에 기거하던 초의선

사가 수시로 만나 교류한 것이나, 김정희가 제주도 유배길에 막역한 사이였던 초의선사를 찾는 등 밀접하게 교류한 일은 잘 알려진 사실이다. 현재 녹우당과 대흥사에는 추사의 글씨가 남아 있어 이들의 관계를 짐작할 수 있다.

한편, 녹우당에 와서 공재恭齋 윤두서尹斗緖의 그림을 보며 그림을 익히기 시작한 소치小痴 허련許鍊은 삼십대 초반에 초의선사의 소개로 추사 김정희 문하에 들어갔다. 그러다 1839년(헌종 9년) 상경하여 본격적으로 서화 수업을 받았으며, 추사를 통해 왕공王公 사대부들과 폭넓게 교류하였다. 그가 접촉했던 인물로는 해남의 우수사右水使 신관호申觀浩, 정약용의 아들 정학연丁學淵, 권돈인權敦仁, 흥선대원군 이하응李昰應, 민영익閔泳翊 등 당대의 유명인들이었다. 스승인 추사는 "압록강 동쪽으로 소치를 따를 만한 화가가 없다"고 할 정도로 그를 높게 평가했다. 헌종에게 올린 산수화첩 등 소치의 초기 작품에는 윤두서로부터 계승된 전통 화풍의 잔영이 남아 있다.

산수화를 비롯한 소치의 회화는 중국 남종화와 스승인 김정희에게서 섭렵한 것이지만, 그가 개척한 독창적인 화법이 만년의 산수화에 잘 드러나 이로써 남종문인화의 대가로 평가받고 있다. 소치가 공재의 산수화를 모사하던 수습 단계에 남겼던 〈방석도산수도倣石濤山水圖〉〈선면산수도扇面山水圖〉 등의 초기 그림들도 뛰어났다.

조선 후기 녹우당은 학문뿐만 아니라 예술의 분야에까지 많은 학자들과 서화가들이 교류를 이어 간 문화예술의 산실이었다.

2. 우리말의 아름다움을 살려낸 윤선도의 문학

우리글로 읊은 시조

16세기 사림정치기를 거쳐 양반 사족으로 성장하면서 정치적 기반과 경제력을 겸비하게 된 해남윤씨는 여러 방면에서 예술적으로 뛰어난 인물들을 배출한다.

고산 윤선도나 공재 윤두서의 예술세계는 남인이라는 정치적 한계에 부딪혀 자연에 은둔하거나 유배지에 고립되어 있다가 창작해낸 산물의 성격도 있지만, 이들의 예술적 재능이 없었다면 불가능했을 것이다. 이 중 고산은 정치적으로 숱한 역경과 논란의 중심에 서 있으면서도 우리말의 아름다움을 살린 뛰어난 시가작품을 남겨 시조문학의 최고봉으로 평가받는다.

당시 대부분의 사대부들이 한문학과 경직된 사회 구조의 틀 속에 갇혀 있을 때, 고산은 우리말의 아름다움을 살려 섬세하고 미려한 시조들을 지어냈다. 명문 양반 사대부 집에서 이렇듯 실험적이라 할 만큼 굳이 한글로 작품을 써야 할 이유는 없었을 것이다. 그러나 「어부사시사」와 '오우가'를 통해서도 알 수 있듯이, 그가 한문으로 작품을 표현하지 않고 우리글로 멋진 시를 표현해낸 것은 그의 뛰어난 시적 감성 때문이었으리라.

고산의 생애는 한마디로 유배와 은둔이 거듭된 굴곡의 연속이었지만, 자신의 굴곡진 삶과 시름을 시문詩文을 통해 흥興과 원願으로 풀어냈다.

「어부사시사漁父四時詞」(위)와
『고산연보孤山年譜』(아래).
고산윤선도유물전시관.
「어부사시사」는 윤선도가
보길도에 머물며 어촌의
사계를 노래한 사십 수의
단가로, 『고산유고』에 실려
전해 온다. 『고산연보』에는
윤선도의 행적이 자세하게
기록되어 있다.

정치적으로 불우했지만, 문학적으로는 매우 뜻 깊은 시대를 살다 간 시인이었다고 볼 수 있다. 그는 몸집은 작고 체질도 연약한 편이었지만, 어려서부터 엄숙하고 단정한 몸가짐을 가진 꼬장꼬장한 선비였다. 그가 평생을 통해 쏟아낸 엄청난 시문으로 하여 우리 국문학사는 커다란 분수령을 맞이한다. 창작의 산실이 유배지나 은둔지였기에, 그의 작품들은 공간적인 배경이나 그 공간에 처하게 된 동기와 깊은 관련을 맺고 있다.

고산이 택한 은둔지는 해남의 금쇄동金鎖洞과 완도의 보길도甫吉島였다. 금쇄동은 첩첩산중 육로를 거쳐 찾아야 할 산수 자연이요, 보길도는 배를 타고 찾아가야 할 해중 자연이라는 점에서 서로 대조되는 삶의 공간이었다. 해남에서 문학 생활의 주 무대는 해남 현산면에 있는 금쇄동과 수정동水晶洞, 문소동聞簫洞이었다. 여기서 십 년을 번갈아 머물면서 「산중신곡山中新曲」『금쇄동기金鎖洞記』(보물 제482호)를 썼고, 보길도 부용동에서는 일곱 차례에 걸쳐 약 십이 년간을 자연 속에 은둔하며 살았다.

고산의 작품들은 첫번째 유배지인 함경도 경원에서 지은 「견회요遣懷謠」와 「우후요雨後謠」로 대표되는 초기 작품, 해남의 금쇄동과 완도의 보길도 등지에 머물며 지은 「산중신곡山中新曲」과 「산중속신곡山中續新曲」, 그리고 「어부사시사漁父四時詞」와 같은 중기 작품, 경기도 양주(현 남양주시)에서 지은 「몽천요夢天謠」로 대표되는 후기 작품으로 구분된다. 전기 작품이 현실 참여가 박탈된 유배지에서 씌어졌다면, 중기에는 은거지에

서 이상적인 절대 공간을 노래했다. 따라서 각 작품들은 공간에 따라 현실정치 참여에 대한 동경과 갈망, 자연에의 안주와 몰입 등 상반된 욕구를 읽어낼 수 있다.

고산에게 해남은 그의 음영陰影 짙은 내면 풍경과 삶의 흔적을 더듬어 볼 수 있는 곳이다. 그는 이곳 금쇄동에서 물[水], 돌[石], 소나무[松], 대나무[竹], 달[月]을 대상으로 한 '오우가五友歌'를 지었다. 작품을 통해 볼 때 고산은 자연에 은둔하며 현실적 좌절을 위로받는 은자의 모습이지만, 좌절을 극복하고 더욱 절제되고 심오한 시세계를 보여 주었다.

시련과 극복, 고난과 개척이 교차된 삶

고산은 1587년(선조 20년) 6월 22일 한성부 동부, 현 서울의 종로구 연지동에서 아버지 윤유심尹唯深과 어머니 순흥안씨順興安氏의 둘째 아들로 태어났다. 고산은 종가에 아들이 없자 여덟 살 때 큰집인 윤유기尹唯幾의 양자로 입양돼 해남윤씨의 대종大宗을 잇는다. 그는 천성적으로 강직하여 불의를 보면 참지 못하는 성격 때문에 일생이 순탄하지 못했다.

이십육 세에 진사시험에 합격하지만, 당시는 광해군이 다스리던 시기로 왕에게 아첨하는 권세가들의 횡포가 극에 달했다. 이때 고산은 이이첨李爾瞻 일파의 불의를 비난하는 「병진소丙辰疏」를 올렸다가 간신들의 모함으로 함경도 경원에 첫 유배를 당하게 되는데, 이후 고산은 평생에 걸쳐 십오 년가량의 귀양살이를 해야 했다.

그러다 사십이 세가 되어서야 출사出仕의 꿈을 펼치게 된다. 별시초시에 장원급제하고, 봉림대군鳳林大君과 인평대군麟坪大君의 사부가 되는 등 칠 년간 요직을 두루 거치며 정치적 경륜을 쌓는다. 그러나 사십팔 세에 성산현감星山縣監으로 좌천되어 경세經世의 뜻이 좌절되자 다음 해 현감직을 사임하고 해남으로 다시 돌아왔다.

1636년(인조 14년) 고산의 나이 오십 세 때 병자호란이 일어난다. 남달리 애국의 정이 깊었던 고산은 향촌의 자제와 가솔 수백 명을 이끌고 선편으로 강화도까지 가게 된다. 그러나 이미 왕자들은 붙잡히고 인조는 삼전도三田渡에서 치욕적인 화의를 맺고 말았다는 소식을 듣고 세상을 개탄하며 평생 초야에 묻혀 살 것을 결심하고 뱃머리를 돌려 제주도로 향한다. 이때 배를 타고 남하하다 도착한 곳이 「어부사시사漁父四時詞」의 배경이 된 완도의 보길도甫吉島다. 그는 이곳을, 산이 사방으로 둘려 있어 바닷소리가 들리지 않으며 수려한 풍광이 아름다워 '물외物外의 가경佳境'이라고 감탄하며 머물게 된다. 고산은 격자봉格紫峰 아래에 은거지를 정하고 이곳을 부용동芙蓉洞이라 이름 지었으며, 낙서재樂書齋를 세우고 생활의 터로 삼으며 자연에 묻혀 「어부사시사」를 지었다. 이곳은 그가 마지막으로 숨을 거둔 땅이 된다.

　　고산은 관직에 있던 기간에 비해 유배와 은둔의 생활이 생애의 많은 부분을 차지할 정도로 '시련과 극복' '득의와 풍류' '고난과 개척'이 교차된 삶을 살았다.

3. 기구한 운명 속에서 피어난 꽃, 윤이후

성리학적 질서의 등장

가부장적 질서와 장자長子를 중시하며 여필종부女必從夫를 사회윤리의 절
대가치로 내세운 것은 조선 후기 무렵부터다. 그것도 17세기를 넘어서
면서 장자를 중시하는 종법宗法 질서가 이루어진 것이다. 지금 생각하면
오래전부터 이어져 온 전통이나 관습으로 생각되지만, 아주 먼 옛날 일
도 아니다.

이러한 가부장적 사회질서를 만드는 데 큰 역할을 한 것은 성리학적
윤리관이었다. 충忠과 효孝를 지배 질서의 주요 이념으로 내세우는 조선
사회에서 국가에 충성하고 부모에 효도하며 여인들에게는 남자에 대한
복종을 강요하는 사상은 성리학에서 내세우는 중요한 가치였다.

조선 전기까지만 해도 남녀 균분의 상속제와 윤회봉사輪回奉祀가 이루
어지고 있었지만, 16세기 사림정치士林政治가 시작되고 조선 후기로 넘어
가면서 종법 질서가 강요되자, 조선의 여인들은 지조를 절대가치로 강
요받으며 살아야 했다. 열녀를 배출한 집안은 문중의 자랑으로 여겨졌
으며, 삼강록三綱錄에 오르고 열녀비가 세워지기도 했다.

양반사대부가로서 성리학을 실천하며 살았던 해남윤씨 집안 또한 이
러한 사회질서 속에서 살아야 했는데, 고산 윤선도의 손자인 윤이후尹爾
厚(1636-1699)의 출생을 통해 당시의 사회상을 들여다볼 수 있다.

조부인 고산의 가르침을 받은 윤이후는 과거에 급제하여 관직에 오르

고, 오남일녀를 낳았으며, 육십사 세까지 비교적 장수를 누렸다. 하지만 그의 출생은 매우 불행했다. 고산은 다섯 아들을 두었는데, 둘째 아들이 윤이후의 생부生父인 윤의미尹義美다. 윤의미는 윤이후가 태어나기 열흘 전, 스물네 살의 나이로 요절했다. 남편이 죽자 윤의미의 부인 동래정씨東萊鄭氏는 남편을 따라 죽으려 했다.

당시는 남편이 죽으면 부인이 남편을 따라 죽는 것을 미덕으로 여기는 여필종부의 사회윤리가 자리잡아 가는 시기였다. 사대부가의 위세를 떨치고 있었던 해남윤씨 집안도 여기서 자유로울 수 없었다. 윤의미의 부인은 남편을 따라 죽기 위해 절식絶食을 하려 했으나, 뱃속에 아이를 임신하고 있었기 때문에 고산이 며느리의 절식을 만류하고 아이를 낳도록 했다.

결국 동래정씨는 아이를 낳은 지 닷새 만에 다시 절식으로 남편의 뒤를 따르게 된다. 지금 생각하면 상상이 가지 않는 일이지만, 당시는 사대부가의 며느리가 남편을 따라 지조를 지킨다는 것은 집안의 자랑이었다. 아마 해남윤씨도 고산이 정치적으로 활발하게 활동하던 이때부터 성리학적 종법질서가 견고히 자리잡게 된 것 같다.

초야에 묻혀 산 선비의 노래, 「일민가」

조부의 영향을 받아서인지, 윤이후는 관직에 진출하여 관료 생활을 하는 것보다 초야에 묻혀 글을 쓰면서 살아가는 삶을 살게 된다.

윤이후가 『지암일기支菴日記』에 남긴 「일민가逸民歌」는 그의 대표작으로, 고산의 문학적 성향을 그대로 이어받고 있다. 윤이후는 한때 병조좌랑과 사헌부지평, 함평현감을 지내는 등 관직에 나아갔으나 관직에서 물러난 후에는 주로 향리에서 살았다. 그는 함평현감 직을 그만두고 향리인 해남 옥천면 팔마八馬의 농사農舍에 머문 후, 화산면 죽도竹島에 세

칸 초당을 짓고 이곳을 오가며 살았다.

「일민가」는 관직을 떠난 윤이후가 해남의 죽도에 머물며 강호에 묻혀 사는 초야 일민逸民의 심회를 읊고 있다. 때문에 가사에는 자연과 더불어 유유자적하는 작자의 모습과 정회가 잘 나타나 있다.

저즌옷 버서노코 황관黃冠을 ᄀ라쓰고
채ᄒ나 떨텨쥐고 호연浩然히 도라오니
산천이 의구ᄒ고 송죽이 반기는듯

이는 고산의 「산중신곡山中新曲」에 나오는 내용과 견줄 수 있을 만큼 단조로운 듯하면서도 자신의 심상을 잘 나타내 보이고 있다. 「일민가」는 국문학사에서 크게 조명되지 않은 것이 사실이지만, 윤이후의 삶이 문학적 흔적으로 잘 남아 있는 작품이라고 할 수 있다.

고산은 어린 나이에 부모를 잃고 자란 손자 이후를 안쓰럽게 생각하고 특별히 사랑하였다. 조부와의 끈끈한 관계 때문인지, 윤이후는 고산 사후인 1674년(현종 15년) 고산이 경자년庚子年에 올렸던 상소上疏의 「예설禮說」[18] 두 편을 다시 써서 조정에 올리기도 한다.

『지암일기支菴日記』는 윤이후가 1692년(숙종 18년) 오십칠 세부터 그가 세상을 뜨기 나흘 전인 1699년까지 약 팔 년 동안의 생활을 일기체로 쓴 것이다. 세 권으로 구성되어 있으며, 이십팔만여 자의 행초서로 씌어 있는데, 『미암일기眉巖日記』에 버금갈 만큼 방대하고 귀중한 자료이다.

『지암일기』에는 집안의 크고 작은 일은 물론, 인근 지역의 군수와 아전과 사찰의 승려 등과 교유한 일들이 빠짐없이 기록되어 있어, 당대의 생활상을 이해할 수 있는 매우 소중한 문헌으로 평가받고 있다.

삼백칠십 년 만에 발견된 혼서지婚書紙

지난 2008년 4월 15일 해남군 북일면 갈두마을에서는 귤정橘亭 윤구尹衢 (1495-1542)의 묘역에 안장된 윤의미尹義美 묘를 현산면 금쇄동으로 이장하는 작업이 있었다. 그런데 작업 중 지금으로부터 삼백칠십여 년 전 것으로 보이는 혼서지가 윤의미의 관 위에 명정銘旌과 함께 놓여 있는 것이 발견되었다.

발견된 비단 가운데 한 점은 폭 삼십오 센티미터, 길이 삼백삼십오 센티미터의 크기이며, 관을 덮고 있는 명정 위에 접힌 채 놓여 있었다. 이 비단은 당시 윤의미가 혼인하면서 예단에 함께 넣어 보낸 혼서지일 가능성이 높은 것으로 보고 있다. 그러나 오래되어 먹물 자국이 흐릿하고 글씨를 판독하기가 어려워 단국대학교 석주선박물관石宙善博物館 측에 해독을 의뢰해야 했다.

그런데 윤이후의 삶과 요절한 아버지 윤의미의 생을 놓고 보면, 이 혼서지는 윤이후의 아버지가 죽을 때 함께 묻은 것으로 보여, 아버지와 어머니를 함께 잃었던 윤이후의 슬픈 가족사가 담겨 있다고 할 수 있다.

역사는 기록한 자에 의해 다시 되살아나듯이, 윤이후의 『지암일기』를 통해 당시 녹우당 해남윤씨가 사람들의 생활사뿐만 아니라 이들과 함께 교류하며 살았던 당대 사람들의 모습을 그려 볼 수 있다. 일상적인 생활 속에서는 위대한 작품이 잘 만들어지지 않듯이, 윤이후와 같은 또 하나의 기구한 운명의 삶이 훌륭한 기록 유산을 남겨 놓은 셈이다.

4. 공재 윤두서의 학문과 예술

실학을 추구한 자유로운 예술정신

〈자화상自畵像〉(국보 제240호)이라는 불멸의 작품을 남긴 공재恭齋 윤두서尹斗緖(1668-1715)는 어떤 인간적인 면모를 지니고 있었을까.

녹우당 해남윤씨가의 선대 인물들과 집안의 학문사상적 흐름을 보면, 윤효정尹孝貞은 금남錦南 최보崔溥의 학문을 이어 받았으며, 윤의중尹毅中을 비롯한 여러 인물들이 중국에 동지사冬至使로 오가며 일찍부터 중국의 선진문물을 접하였다. 또한 공재의 증조부인 고산孤山은 정치적인 인물이면서 예술적으로도 뛰어난 문인이었고, 성리학은 물론, 천문·지리·수학·의학·병법·음악 등 다방면에 걸쳐 박학다식博學多識했다.

해남윤씨는 성리학적 명분과 이론에만 머물러 있지 않고, 실천적이고 실학적인 학문 경향을 추구하는 모습을 보여 준다. 공재는『소학小學』을 바탕으로 집안의 실천적 학문풍토를 이어받았으며, 고산처럼 다방면에 걸쳐 박학을 추구했던 인물이다. 공재가 고답적인 기존의 문인화풍을 이어받지 않고 자신만의 회화세계를 개척할 수 있었던 것은 이러한 집안의 학문적 풍토가 뒷받침되었기 때문에 가능한 것이었다.

한편 공재가 살던 시대는 실학이 새로운 학문으로 자리잡아 가던 때로, 그와 교유했던 많은 남인 실학자들과의 관계 속에서 그의 학문정신과 예술의 세계는 더욱 꽃필 수 있었다. 공재의 아들이자 역시 뛰어난 화가였던 윤덕희尹德熙(1685-1766)가 쓴『공재공행장恭齋公行狀』을 보면,

『영기경靈棋經』과
『초씨역림焦氏易林』상·하권.
그리고 점술 도구함.
고산윤선도유물전시관.
두 책은 중국의 점술서로,
이를 통해 박학다식을
추구한 이 집안의 학문
경향을 살펴볼 수 있다.

윤두서는 당시 잡학雜學으로 취급되던 기술학에도 조예가 깊었음을 알 수 있다. 공재는 실제로 조선지도와 일본지도 등을 그렸으며, 천문天文·점술占術·의술醫術·산술算術의 방면에도 깊은 관심을 가지고 연구했다. 녹우당에 전시되어 있는 공재의 많은 서화작품과 〈동국여지지도東國輿地之圖〉〈일본여도日本輿圖〉(이상 보물 제481호)를 비롯한 지도와 천문·산술 관련 서적 등 다양한 학문적 자취는 그의 박학다식했던 면모를 잘 보여 준다.

다양한 분야에 심취했던 윤두서는 탐구 방법에서도 실사구시實事求是의 실험정신으로 여러 가지 공장工匠과 기교技巧를 모두 이해했다. 공재는 또 농민들의 생활과 그들이 처한 현실에 대해서도 개혁안을 제시했다. 이는 당시 중농학파의 실학자인 반계磻溪 유형원柳馨遠(1622-1673)과 성호星湖 이익李瀷(1681-1763) 등이 농민들의 입장에서 토지·군사·교육 등 제도의 폐단을 시정하기 위해 노력했다는 점에서 이들과의 교유 관계를 짐작해 볼 수 있다.

윤두서는 이익 형제와 교분이 두터웠다. 당시 그와 관계를 맺었던 사람들을 보면, 윤두서의 부인인 전주이씨全州李氏는 서구 문화를 소개하고 실학 발전의 선구자로 잘 알려진 지봉芝峯 이수광李睟光(1563-1628)의 증손녀였다. 지리나 지도에 대한 관심이 많았던 윤두서는 중국의 여지도나 우리나라 지리서의 모든 내용을 간파하고 산천이 흐르는 추세와 도리의 멀고 가까움, 성곽의 요충지를 빠짐없이 파악하였으며, 지도를 만들어 지도상의 지점을 실제로 다녀 본 사람들과 이를 경험하였다.

당시 정치에서 소외된 남인계 실학파의 지식인들은 생산력과 관계 깊

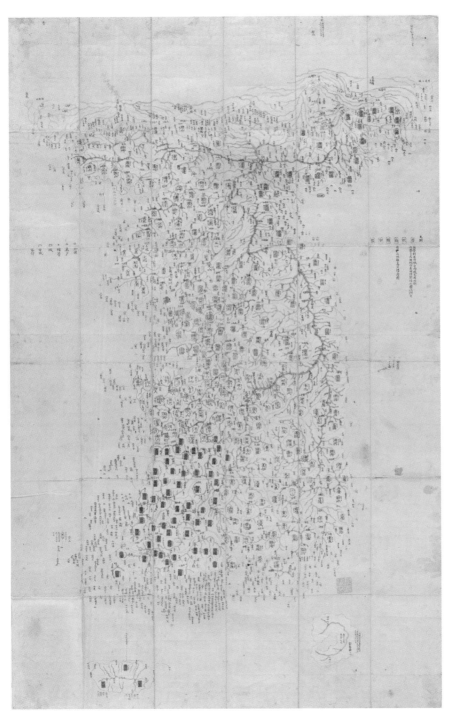

윤두서가 그린
〈동국여지지도東國輿地之圖〉
고산윤선도유물전시관.
조선 말 김정호가 제작한
〈대동여지도〉보다
약 백오십 년 앞선 것으로,
각 도를 명확히 구분하고,
강줄기와 산맥, 섬들까지
섬세하게 표현하는 등
매우 사실적인 지도로
평가받고 있다.

은 경제 지리적인 지도학에도 관심을 두었다. 공재가 1710년(숙종 36년)에 제작한 〈동국여지지도〉는 조선 말의 고산자古山子 김정호金正浩가 제작한 〈대동여지도大東興地圖〉보다 약 백오십 년 앞선 것으로, 각 도道를 여러 색으로 구분하고 있고, 강줄기와 산맥을 섬세하게 표현하고 있으며, 주변 섬들을 자세히 기록하고 있어 매우 사실적이다. 이와 함께 〈일본여도〉는 숙종肅宗이 임진왜란의 치욕을 설욕하고자 공재에게 지도를 제작할 것을 명하자, 공재가 사십팔 인의 첩자諜者를 일본에 보내 삼 년간 지리를 조사케 한 다음 그렸다고 한다.

공재의 박학에 대한 추구는 숙종 연간의 사회적 변화를 짐작해 볼 수 있는 것으로, 무언가를 정확히 알고 유용하게 쓰고자 하는 실학이라는 학문의 시대적 욕구와 맞아떨어지고 있다. 곧, 몸으로 체득하고 일로 증명하는 '실득實得'이 있다는 것은 곧 실학을 추구한 그의 학문정신의 요체라고 할 수 있다. 공재의 학문은 유형원에게서 이어받은 것으로, 이는 다시 이익과 정약용으로 이어져, 실학의 한 흐름 속에 공재가 서 있었다고 할 수 있다.

공재와 남인 실학자들

16세기 사림정치기에 양반 사족으로 성장한 해남윤씨는, 정치적으로 윤선도 대부터 완전히 남인의 길로 들어선다. 후에 정치권에서 소외된 남인을 중심으로 실학이 형성되는 것을 놓고 볼 때 해남윤씨의 가학家學이 미친 영향을 짐작해 볼 수 있다.

윤두서가 교유했던 남인 실학자들은 그의 학문 형성의 배경이 된다. 공재와 가장 가까운 사이이자 많은 영향을 주고받았던 사람은 성호 이익의 형인 옥동玉洞 이서李漵(1662-1723)다. 옥동의 집은 서울의 황화방(정동)이어서 종현(지금의 종로)에 사는 공재 집과 가까웠다. 이들은

집안 형제끼리도 가까웠는데, 옥동 집안에서는 형인 서산西山 이잠李潛과 동생인 성호星湖 이익李瀷, 공재의 집안에서는 윤흥서尹興緖와 고산의 외증손인 정재定齋 심득경沈得經 등이 자주 어울렸다. 이들은 모두 출셋길에서 소외된 남인 학자들이었기 때문에 자연히 과거 시험과는 거리가 멀었지만, 현실적으로 중요하게 부각되고 있는 문제들을 가지고 교류했다.

공재와 옥동과의 절친한 교유 관계는, 현재 녹우당綠雨堂에 옥동 관련 서적들이 고스란히 남아 있는 것을 보면 잘 알 수 있다. 또한 녹우당의 당호를 지어 주고 현판을 써 준 이도 옥동 이서다. 옥동은 이하진李夏鎭(1628-1682)의 셋째 아들로, 이하진은 일찍이 중국 북경北京에 사신으로 다녀오면서 수천 권의 서적을 구입해 왔는데, 이러한 서적이 옥동은 물론 성호의 학문적 밑거름이 되었다.

옥동의 집안은 여주이씨驪州李氏로, 대대로 명필들을 배출하였다. 이런 분위기 속에서 자란 옥동은 옥동체玉洞體를 창안하여 조선 서예계에 새로운 바람을 일으켰다. 일명 '동국진체東國眞體'라고도 불리는 옥동의 필체는 윤두서와 윤순尹淳, 이광사李匡師 등이 추종하고 계승함으로써, 숙종·영조·정조대에 걸쳐 서예계의 주류를 형성하였다.

윤두서와 이서는 학문에서부터 가정의 일에 이르는 대소사를 의논하

『옥동선생유필玉洞先生遺筆』(왼쪽)과 『공재유고恭齋遺稿』(오른쪽). 고산윤선도유물전시관. 현재 녹우당에는 『옥동선생유필』 외에도 옥동 이서 관련 서적들이 많이 남아 있어, 공재 윤두서와 옥동 이서의 교유 사실을 전해 주고 있다. 또한 『공재유고』는 윤두서의 필사본 문집 『기졸記拙』에서 한시만을 정리한 시문집으로, 이를 통해 윤두서의 한시 세계는 물론, 해남윤씨 집안의 문학적 전통을 살펴볼 수 있다.

眞 公 沈 玉 處 齋 定

윤두서가 그린
〈심득경 초상〉.
국립중앙박물관.
심득경은 1693년 윤두서와
함께 진사에 급제했으나,
벼슬에 나아가지 않고
매일같이 윤두서와
어울렸다고 한다.

였고, 예술에서도 타고난 재능을 가지고 있었
다. 이서와 함께 거의 매일 윤두서와 교유한
이잠은 강개하고 올곧아, 1706년(숙종 32년)
불의를 규탄하는 상소를 올렸다가 형벌을 받
고 죽었다. 그의 이러한 행의行義는 크게 칭송
을 받았으나, 형제나 친구들에게는 깊은 상처
를 남겼다. 이 사건 이후 이서와 이익, 윤두서
는 모든 관직을 더욱 기피하게 되었다.

또한 공재와 같은 남인으로 혼인으로 맺어
져 가까워진 청송심씨靑松沈氏 가문이 있다. 특
히 그 집안의 심단沈檀(1645-1730)과 심득천沈
得天 · 심득경沈得經 등이 공재와 가깝게 지냈다.
심단은 공재의 내종숙부內從叔父가 되는데, 그
는 녹우당에서 태어나 세 살 때 아버지를 여의
고 외조부인 고산 밑에서 교육을 받고 자랐으
며 후에 고산이 기초한 해남윤씨 족보인 『임
오보壬午譜』를 완성하였다. 심단의 둘째 아들
심득경은 큰아버지에게 자식이 없자 양자로
가게 되는데, 1693년(숙종 19년) 공재와 함께
진사에 급제하였으나 벼슬에 나아가지 않고 매일같이 공재와 어울렸다.

해남윤씨의 가법家法과 학풍은 고산에 의해서 체계화되고, 후손들에
의해서 가학家學으로 이어진다. 고산의 후손들은 그의 정치적 입지로 인
해 관료로 진출하는 길이 막히게 되었지만, 그의 유업을 따르는 기술정
신이 강하였다. 해남윤씨의 박학博學을 추구하는 학문정신은 후대에 실
학정신을 추구하는 밑바탕을 이루게 된다. 고산윤선도유물전시관에 있
는 『송양휘산법宋揚輝算法』 『방성도方星圖』 등의 다양한 서적들은 해남윤씨

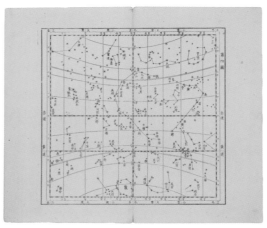

『방성도方星圖』의 표지(위 왼쪽)와 내지(위 오른쪽), 그리고 『송양휘산법宋揚輝算法』의 표지(아래 왼쪽)와 내지(아래 오른쪽). 고산윤선도유물전시관. 천문에 관한 책인『방성도』와 오늘날의 산술책과 비슷한 『송양휘산법』은 모두 해남윤씨가에서 추구한 박학을 이해할 수 있는 문헌이다.

가의 박학을 이해할 수 있는 책들이다.

해남윤씨의 학문 경향인 박학은 공재 윤두서의 예술정신을 만들었다고 할 수 있다. 이는 당시 성리학을 이념으로 했던 일반적인 학문 경향과는 다른 것으로, 해남윤씨만의 독특한 학문정신이 공재를 통해 새로운 학문과 예술의 세계를 창조하는 데 중요한 역할을 했다고 볼 수 있다.

서민들의 생활을 그린 공재의 그림세계

공재 윤두서(1668-1715)는 겸재謙齋 정선鄭敾(1676-1759), 현재玄齋 심

사정沈師正(1707-1769)과 함께 우리나라 회화사에서 조선 후기 삼재三齋로 불릴 만큼 뛰어난 화가였다. 특히 심사정과는 그의 초상화를 그려 줄 만큼 절친한 사이이기도 했다. 조선 후기를 대표하는 이들 중에서 독특한 실학적 화풍을 남긴 이가 윤두서다. 이러한 화풍은 그가 평소 생활 속에서 추구한 철학이 담겨 있는 것으로, 가학家學을 바탕으로 사실주의와 풍속화라는 새로운 세계를 열어 갔다.

윤두서가 살았던 당시는 임진왜란과 병자호란을 겪으면서 백성들은 좌절감을 느꼈고, 지식계급은 분열되고 선비들은 낙향하여 벼슬을 멀리했으며, 양반 사대부들도 지배 체제 내부의 모순에 대하여 비판의식이 싹트고 있었다. 또한, 뜻있는 학자들에 의해 우리나라의 현실에 입각한 새로운 학풍인 실학이 일어나고 있었다. 숙종 시대는 실학사상의 발생과 더불어 신문물이 유입되고 각 방면에서 진취적인 기상이 엿보인 시기라고 할 수 있다. 이 시기는 그동안 주자학朱子學의 관념성에 회의를 느끼고 실사구시實事求是의 학문적 경향을 보인 학자들이 사물과 자연에 대해 사실적인 묘사를 강조하게 된다. 하나의 이상적인 자연을 묘사하기보다

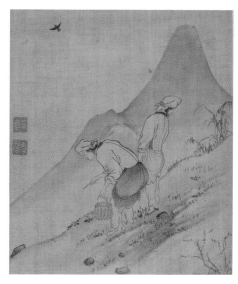
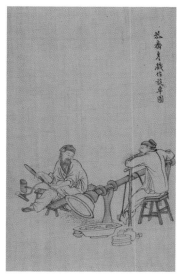

윤두서가 그린 〈채애도採艾圖〉(왼쪽)와 〈선차도旋車圖〉(오른쪽). 고산윤선도유물진시관. 〈채애도〉는 나물 캐는 시골의 아낙네를, 〈선차도〉는 목기를 깎고 있는 공인을 그린 것으로, 조선조 농공農工과 서민생활을 그림의 소재로 삼았다는 데 큰 의미가 있다.

는 개개 자연의 사실적인 묘사를 추구하는 경향이 대두하게 된 것이다.

이러한 시대적 배경 속에서 활동한 윤두서는 하층민들의 삶에 관심을 가지고 이들의 모습을 화폭에 담아 새로운 장르의 풍속화를 창조해냈다. 〈자화상〉으로 대표되는 사실주의적 작품과 함께 풍속화의 선구적인 모습을 보여 주고 있다. 오늘날까지 남아 있는 작품 중에 나물 캐는 시골 아낙네를 그린 〈채애도採艾圖〉, 목기를 깎고 있는 모습을 그린 〈선차도旋車圖〉, 돌을 깨는 모습의 〈석공도石工圖〉, 짚신을 삼고 있는 모습을 그린 〈짚신삼기〉 등은 대표적인 작품이다. 이들 그림은 본격적으로 조선시대의 풍속을 다루었을 뿐만 아니라, 농공農工과 서민생활을 그림의 소재로 삼았다는 점에서 더 큰 평가를 받고 있다.

사대부 출신이었던 윤두서가 일반 백성들의 생활을 소재로 다룰 수 있었던 것은 공산기예工産技藝에 이르기까지 관심을 가졌던 그의 실학성實學性과 박학博學을 추구하는 집안의 학문 경향에서 나온 것이라 할 수 있다. 이때까지 회화에 나오는 인물의 주인공은 대부분 선비와 신선, 아니면 고작해야 미인 정도였기에, 서민의 등장은 조선시대 회화사의 중요한 전환점이 되었다.

공재에 이르러 나물 캐는 아낙네와 짚신 삼는 농부가 선비의 자리, 신선의 자리를 밀어내고 당당히 주인공이 된다. 공재의 〈채애도〉와 〈짚신삼기〉는 조선사회에서 서민의 위치가 전과 다르게 주목되고 있으며, 그러한 시대 조류를 당연한 현실로 받아들이는 진보적인 태도를 유추해 볼 수 있다.

공재는 기존의 전통적인 화법과 필법을 충실하게 계승하여 자신의 그림과 글씨의 밑바탕으로 삼았다. 그리하여 글씨는 '동국진체東國眞體'의 맥을 잇고, 그림에서는 당시 새로이 대두하는 남종문인화南宗文人畵를 수용하여 사실적 묘사를 강조하면서, 진경산수화眞景山水畵와 풍속화風俗畵의 선구자적인 모습을 보여 준다. 이런 점에서 공재는 새로운 변화를 창

조한 변혁기의 선구적 인물로 평가할 수 있다. 그는 시대의 흐름을 명확히 인식하면서도 대담한 자기 결단과 자기 갱신으로 종래의 화가들은 생각지 못한 '속화俗畵'까지 그리면서 18세기 사실주의 회화의 길을 열었다.

중국에서는 남종문인화의 성과를 목판본으로 담은 각종 화보畵譜가 발간되었다. 그 중 대표적인 것이 『고씨화보顧氏畵譜』다. 이 화보는 명나라 때인 1603년에 고병顧炳이 편찬한 그림책으로, 그 원명은 『고씨역대명공화보顧氏歷代名公畵譜』이다. 『고씨화보』는 1614년(광해군 6년) 공재의 처증조부인 이수광李睟光이 지은 『지봉유설芝峰類說』에 소개되어 있다. 미수眉叟 허목許穆(1595-1682)은 이 책에 실린 문징명文徵明의 그림을 보고 신선한 느낌을 받았다고 한다. 그러니까 『고씨화보』가 제작되고 수입된 지 반세기가 지난 시점에 공재가 처음으로 이 화보를 통해 남종문인화라는 새로운 화풍을 받아들이게 된 것이다. 그러나 공재는 화본畵本을 무작정 그대로 베낀 것이 아니라, 어떤 식으로든 자기화하여 대상을 직접 사생하며 회화의 새로운 길을 모색했다.

공재는 『기졸記拙』을 통해 조맹부趙孟頫를 비롯한 다른 여러 사람들의 그림을 직접 평가하는 평론을 쓰기도 했다.

사실주의의 극치, 〈자화상〉

윤두서가 자신의 얼굴을 그린 〈자화상自畵像〉은 우리나라 회화사에서 큰 획을 그은 작품으로 평가받고 있다. 조선시대의 초상화나 자화상은 많은 작품이 전해 오고 있지만, 자신의 얼굴을 그토록 강렬하고 독특하게

『기졸記拙』.
고산윤선도유물전시관.
윤두서는 이 책을 통해
조맹부를 비롯한
여러 사람의 그림을
직접 평가하기도 했다.

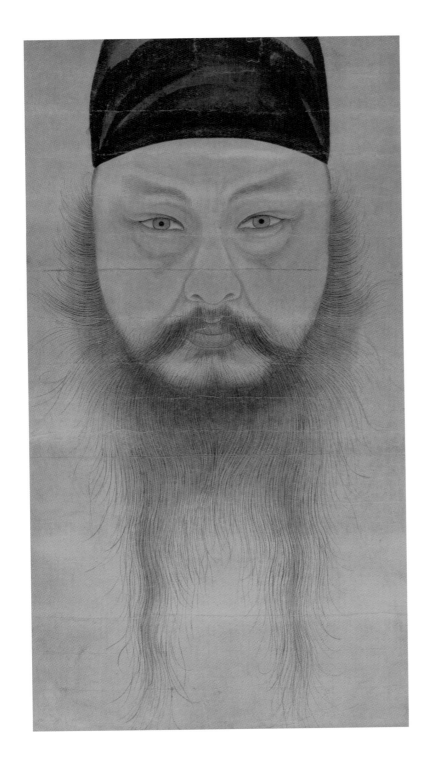

윤두서의 〈자화상〉.
고산윤선도유물전시관.
우리나라 회화사에서 가장
뛰어난 그림 중의 하나로,
사실주의의 극치를
보여 주고 있다.

백동경白銅鏡.
고산윤선도유물전시관.
윤두서가 자화상을
그릴 때 사용했다는
거울이다.

그려낸 작품은 찾아보기 힘들다는 것이 미술사가들의 평가다.

공재가 그린 자화상은 한 인간의 외면적인 모습뿐만 아니라 자신의 내면적인 미묘한 정신세계가 훌륭하게 표출되어 있다. 볼륨 있는 얼굴, 움직이는 듯한 수염, 꿰뚫어 보는 눈동자는 그의 정신세계를 잘 말해 주는 듯하다. 그의 자화상은 사실주의적 화풍을 가장 잘 표현한 것으로, 윤두서가 평생 추구하여 실득實得한 결과였다. 실제 사실을 경험하여 그림을 그리고자 했던 그의 사생정신을 보여 준 작품이자 서양화법을 실험한 작품이기도 하다. 자화상을 보면 얼굴 부위를 정면으로 부각시켜 직접적인 인상을 강화하고 얼굴의 입체감을 강조하기 위하여 윤곽선 부위에 선염渲染 처리를 했다. 이것은 서양화의 음영 표현과 유사하여 서양화법의 영향을 느낄 수 있게 한다. 고산윤선도유물전시관에는 공재가 자화상을 그릴 때 사용하였다는 백동경白銅鏡이 있다.

평양 미술관의 공재 자화상

공재의 또 다른 자화상이 평양의 한 미술관에 보관되어 있다는 것을 아는 사람은 그리 많지 않다. 지난 2003년 남북교류협의회의 일환으로 해남윤씨 후손인 윤주연尹柱連 씨가 평양을 방문한 적이 있었다. 이때 이들 일행은 평양의 한 미술관에서 공재의 산수화 두 점을 관람하게 되었는데, 이곳 수장고에 보관되어 있던 윤두서의 자화상도 볼 수 있었다. 북한에서는 인물사진이나 인물화는 좀처럼 전시하지 않기에 공재의 자화상도 전시되지 못하고 수장고에 방치되어 있었던 것 같다.

평양의 자화상은 녹우당의 자화상에 비해 얼굴에 다소 살이 쪄 보이며 수염이 더 짙은 점으로 보아 삼십대 후반인 서울 생활 때의 모습이 아닌가 추정하고 있다. 이 자화상은 그림의 전체적인 형태는 같지만, 강렬하면서도 사실적인 세밀함은 왠지 떨어져 보인다. 또한 얼굴의 윤곽선

이 부각되어 있는 녹우당의 자화상에 비해 머리의 두건이나 상체의 옷고름 선이 확연히 나타나 있어 비교가 되고 있다.

그렇다면 이 자화상이 어떻게 평양의 미술관에 소장될 수 있었을까. 그리고 과연 진본眞本인가. 여러 가지로 추측해 볼 수 있지만, 이 중 한 가지는 북한에 살고 있는 해남윤씨 일파와 관계 지을 수 있다.

해남윤씨는 어초은漁樵隱 대에 분파하면서 여러 파가 생겼는데, 이 중 평양파平壤派가 있다. 평양파는 윤효정尹孝貞의 어초은파(연동파蓮洞派)와 같은 시기에 분파한 파로, 해남윤씨 족보에 의하면 윤효정의 여러 형제 중 한 명인 윤효지尹孝智의 손들이 평양으로 이거한 것으로 나타나 있다. 이들 평양파 해남윤씨는 일제강점기에도 서로 오가며 교류가 이어졌다고 하며, 지금도 평양을 중심으로 대를 이어 살고 있을 것으로 보고 있다. 추측해 보건대, 평양의 자화상은 해남윤씨 평양파의 후손 중에 누군가가 공재의 그림을 소장하였든지, 아니면 모사한 그림이 아닐까 생각해 본다.

공재의 마벽馬癖

공재의 그림 중에서 가장 많이 다뤄진 소재는 바로 말이다. 말 애호가라도 되는 듯 여러 형태의 말 그림을 그렸다. 『공재공행장恭齋公行狀』을 보면, 그는 일찍부터 마벽馬癖이 있어 항상 준마駿馬를 길렀다고 한다. 그러나 그의 자제들이 교외나 먼 곳에 출입하더라도 말을 타지 못하게 했다고 한다. 어느 날 공재가 멀리 갔다 와야 할 일이 생겼으나 말이 없어 다른 사람에게 말을 빌려 타고 가야 했다. 그가 여행 도중에 말의 주인이 누구인가 물어, 말이 역마驛馬인 줄 알게 되자 그 말을 즉시 돌려주고 걸어서 다녀왔다고 한다. 그만큼 말을 함부로 타지 않고 사사로이 이용하지 않았다는 것이다.

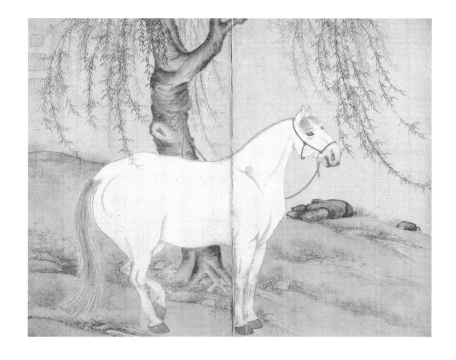

윤두서의
〈유하백마도柳下白馬圖〉.
고산윤선도유물전시관.
말의 자태가 당당하고
기품있게 표현되었다.

공재는 사실주의를 추구했던 만큼 말의 모습을 그릴 때도 한참이나 세심히 관찰한 후에 그 성질을 파악하여 그렸다고 한다. 말은 보통 무武를 상징하기 때문에 조선 사대부가에서 말을 사랑한다는 것은 독특한 취미라고 할 수 있다. 그는 백마를 즐겨 그렸는데, 백마를 자신이 추구한 하나의 이상적 대상으로 본 것 같다.

공재는 말이 지닌 굳셈이나 충직, 희생과 더불어 백마의 상서로움과 당당함, 의연한 풍모를 통해 자신의 모습을 표현하려 했던 것인지도 모르겠다. 그의 대표작 중 〈유하백마도柳下白馬圖〉를 보면, 강변에 버드나무 한 그루가 있고 하얀 말 한 마리가 서 있다. 말의 자태가 당당하고 기품있게 잘 그려져 있어, 투영된 공재를 보는 듯하다. 18세기 최고의 서화 비평가였던 남태응南泰膺(1687-1740)은 공재의 말 그림을 아주 높이 평가했다.

5. 아버지의 화풍을 이은 윤덕희

공재의 화업畫業을 잇다

천재적 예술가의 삶이 간혹 불꽃처럼 피어오르다가 갑자기 사그라드는 것처럼, 공재 윤두서의 삶 또한 파란 많은 생을 살다 사십팔 세라는 이른 나이에 생을 마친다. 조선시대 사람들의 평균연령이 약 사십사 세였던 것을 비춰 보면 그의 삶이 아주 짧다고 할 수는 없다. 하지만 공재의 증조부인 고산孤山이 팔십오 세까지 살았고, 공재의 어머니인 청송심씨靑松沈氏 부인이 팔십 세를 넘겨 살았으며, 공재의 아들인 덕희德熙 또한 팔십이 세까지 살았던 것을 보면, 공재의 짧은 삶은 아쉬운 생이었다고 할 수 있겠다.

〈자화상〉이라는 불멸의 작품을 남긴 공재는 일생 동안 그의 명성에 걸맞은 대우를 받지도 못했고 관직 생활도 하지 못했다. 이는 당시 정치적으로 소외된 남인 집안이었던 것이 주된 이유였던 것 같다. 그는 화가로서의 꿈을 현실적으로 펼쳐 보이지 못했지만, 공재를 대신해 문인화가로 활약했던 인물이 바로 그의 아들 낙서駱西 윤덕희尹德熙다.

해남윤씨는 윤두서와 아들 윤덕희, 손자 윤용尹愹(1708-1740)에 이르기까지 삼대에 걸쳐 화가의 맥을 이어 갔으며, 낙서 윤덕희는 공재에 버금가는 명성을 얻었다. 공재의 그늘에 가려서인지 낙서의 이름은 잘 알려져 있지 않지만, 1748년(영조 24년) 〈숙종어진중모肅宗御眞重模〉에 참여했을 만큼 인정받은 화가였다. 낙서는 아버지 공재의 못다 이룬 꿈을

윤덕희가 그린
〈산수도〉(서울대학교 박물관,
왼쪽)와 〈삼소도三笑圖〉
(선문대학교 박물관,
오른쪽).
아버지 윤두서의 화풍을
충실히 이어받았으며,
후기에는 독자적이고
개성있는 화풍을 형성하여
원숙한 남종산수화를
남겼다. 〈삼소도〉는
두 고사高士와 한 승려가
담소하는 풍경으로,
윤두서의 〈취옹도醉翁圖〉와
닮아 있다.

이루기라도 하듯 그의 회화관繪畵觀을 그대로 이어 간다. 최근 그의 회화
세계에 대한 연구가 새롭게 조명되고 있다. 녹우당에 소장되어 있는 유
고집 『수발집溲勃集』에는 이십일 세에서 팔십이 세까지의 시문이 연대기
로 씌어 있어 그의 생애와 교유 관계, 회화관 등을 살필 수 있다.

윤덕희는 서울 낙봉駱峰의 서쪽에 위치한 회동會洞에 살았으며, 아버지
와 절친한 사이였던 옥동玉洞 이서李漵(1662-1723)에게서 학문을 배웠
고, 공재의 영향으로 서화에 입문하였다. 서울에 살던 낙서는 삼십 세가
되어 고향 종택인 백련동에 내려와 살게 된다. 낙서는 녹우당에 사는 동
안 선대로부터 내려온 가전家傳 유물을 정리하고 서화를 수련하면서 살
았다.

그러다 사십칠 세 무렵에는 향리 생활을 접고 서울로 올라간다. 그가 화가로서뿐만 아니라 인생에서 가장 활발히 활동하게 된 게 이 무렵이라고 할 수 있다. 낙서는 1748년에 〈숙종어진중모肅宗御眞重模〉 감동監董으로 참여하며, 이로 인해 육품직인 사옹원주부司饔院主簿를 제수받고 관직 생활을 하게 되지만, 이 년 후 스스로 물러난다. 그리고 말년인 육십팔 세에 다시 해남 백련동으로 낙향하여 이곳에서 여생을 보내게 된다.

낙서의 회화세계

윤덕희는 초기부터 후기에 이르기까지 아버지 윤두서의 화풍을 충실히 이어받고 있다. 이는 공재의 영향이 그만큼 컸다고 할 수 있으며, 낙서 또한 집안의 가풍인 박학博學과 기술정신을 바탕으로 그의 회화관을 형성했다고 할 수 있다. 낙서는 1709년(숙종 35) 백운대白雲臺를 그린 부채 그림에 대해 차운次韻한 시에서 '진경眞景'에 대해 언급하였는데, 현재까지 알려진 기록 중 '진경'이라는 말을 가장 먼저 쓴 것으로 보고 있다.

윤덕희는 초기에 이상경理想景을 소재로 한 정형 산수화를 선호하고, 안견파安堅派와 절파화풍浙派畫風 등 전통 화풍의 계승과 남종화풍을 익히는 데 몰두하여, 18세기 조선에 남종화풍을 정착시키는 업적을 남겼다. 그는 공재로부터 배운 전통 화풍을 가미해 후기에는 독자적이고 개성있는 화풍을 형성하여 〈수하관수도樹下觀水圖〉〈월야송하관란도月夜松下觀瀾圖〉 등 원숙한 남종산

윤덕희가 엮은 『전가고적傳家古跡』. 고산윤선도유물전시관. 해남윤씨 집안의 가장 오래된 문서인 「지정 14년 노비문서」를 책으로 엮은 것이다. 윤덕희는 선대부터 전해 오는 수많은 고문헌과 서적들을 체계적으로 정리했다.

수화를 그렸다.

 그리고 도석인물화道釋人物畵와 풍속화, 그리고 〈인마도人馬圖〉〈수하마도樹下馬圖〉〈용도龍圖〉같은 동물화도 남겼다. 그는 서양화법과 남종화법, 도석인물화, 풍속화 등 공재로부터 전승된 화법을 잘 계승하여, '진경'을 통해 독자적인 화풍을 발전시킨 화가였다.

 윤덕희는 화가로서 이름이 알려져 있지만, 오늘날 해남 녹우당에 많은 고적들이 전해져 내려오게 된 데에는 윤덕희의 공이 컸다. '구슬도 꿰어야 보배'라는 말처럼, 선대부터 집안에 전해 오는 수많은 고문헌과 서적들을 체계적으로 정리한 인물이 바로 윤덕희다.

 집안의 가장 오래된 고문서로 고려 공민왕 때 만들어진 「지정 14년 노비문서」 또한 윤덕희가 『전가고적傳家古跡』으로 꾸몄다. 발문跋文에 보면, "중종 대에 보관되어 있던 것을 다시 첩으로 꾸며 놓았으니 후손들은 전가지보傳家之寶로 소중히 여겨야 한다"고 기록하고 있다.

6. 녹우당과 대흥사의 인연

유儒 · 불佛의 새로운 만남

조선조 오백 년의 사상사는 유교와 불교의 대립 속에서 유교가 우위를 차지했다고 할 수 있지만, 일반 대중에게는 불교가 신봉의 대상이었다. 유교가 지배 계층인 사대부들의 전유물이었다면, 불교는 주로 서민 계층의 신앙 대상이었기 때문이다. 그러다 보니 유교는 자연히 상류 계층을 형성했고, 불교는 하층민에 파급되었기 때문에, 양반 사대부들에게 불교는 접근하기 어려운 대상이었다.

　이같은 숭유억불崇儒抑佛의 조선사회에서 유교를 숭상하는 사대부들과 불교는 단절되어 있는 듯하지만, 해남 대흥사大興寺는 조선 후기 유학자들과 승려들의 활발한 교유의 장이었던 대표적인 곳이다. 그 중에도 녹우당 해남윤씨와 대흥사 간의 학문적 인적 교류는 문화예술과 사상 등 상당히 광범위한 분야에 걸쳐 전개되어, 그 의미가 사뭇 크다고 할 수 있다. 이는 정치 · 사회적 배경이 있긴 하지만, 불교를 배척해 온 조선사회에서, 특히 유교를 신봉하는 대표적인 가문이었던 해남윤씨와 대흥사와의 교유 관계는 눈여겨볼 만하다.

　18세기를 전후하여 대흥사에는 '다성茶聖'이라 불리는 초의선사草衣禪師 (의순意恂, 1786-1866)가 기거하고 있었고, 그와 절친한 사이였던 추사 秋史 김정희金正喜(1786-1856), 그리고 강진에 유배와 있던 다산茶山 정약용丁若鏞 등 당대 최고의 석학들이 대흥사를 중심으로 활발히 교유했다.

특히 정약용은 혜장선사惠藏禪師를 비롯한 스님들과 종교를 뛰어넘는 유儒·불佛의 사상적 교유 관계를 가졌으며, 초의선사를 통해 추사의 가장 아끼는 제자가 된 남종문인화의 대가 소치小痴 허련許鍊(1809-1892) 또한 대흥사에서 그 인연의 끈을 맺어 예술가로서의 길을 가게 된다.

대흥사는 '다선일미茶禪一味'를 추구하며 차를 중흥시킨 초의선사가 그 중심에 있었기 때문에, 차를 매개로 유학과 불교가 사상적으로 교유할 수 있는 장이 만들어졌다. 한마디로 대흥사는 학문과 예술의 중심 도량이었다고 해도 과언이 아니다. 추사와 다산처럼 유배라는 정치적 이유로 인해 이루어진 교유뿐만 아니라, 이 지역 토착 양반 사대부라고 할 수 있는 해남윤씨도 대흥사와 오랜 인연을 맺고 있었다.

유학자들의 교유처, 대흥사

어초은漁樵隱 윤효정尹孝貞 대부터 시작해 고산孤山 윤선도尹善道 대에 가풍을 확립한 해남윤씨는 박학다식博學多識이라는 기능적 실용적 현실적 학문관과 생활관을 가짐으로써 편향된 학문이나 사상에 안주하지 않았다. 이는 조선 후기 공재恭齋 윤두서尹斗緒가 실학적 학문 경향과 예술 활동 등 다양한 학문을 받아들이고 섭렵하고자 했던 집안의 가풍에서도 엿볼 수 있다. 녹우당은, 대흥사와 인연이 깊었던 정약용의 외가外家이기도 했다.

고산은 조선 시가문학의 대가로, 문학적 업적이 뛰어난 인물이다. 그는 불교적 성격을 띤 시를 여러 편 남기기도 했는데, 불교의 서원사상誓願思想이 드러나 있어, 불교와 공존공생을 꾀하고 있음을 짐작할 수 있다.[19] 『대둔사지大屯寺誌』에는 고산이 대흥사를 왕래하며 이곳을 노래한 시가 있다.

누대樓臺 사이로 산허리가 둘렀는데

청경淸磬은 먼 곳까지 쨍그랑거린다.

소객騷客이 지팡이 놓고 다리에서 쉴 제

진금珍禽은 새끼와 함께 물 위를 스친다.

바위틈에 달이 질 때 빗방울 내리고

상방上方의 스님네는 명연暝烟에 잠긴다

그 누가 방훼芳卉를 공곡空谷에 남겨 두어

뜨락에 규화葵花와 저녁노을을 다투게 하는고.

고산이 대흥사 남록에 있는 도선암導船菴 우물을 늘 음용飮用했다고 하여 이 샘의 이름을 '고산시암' 또는 '고산천' 등으로 불렀다. 『대둔사지』에는 고산이 항상 이 샘물을 길어다 녹차와 한약을 달여서 '고산천孤山泉'이라 부르게 되었다고 기록하고 있다.

고산이 불교에 친화적 자세를 취하게 된 것은 무엇보다도 집안의 가풍이나 성장배경에서 비롯되었다고 할 수 있다. 자동차로 십 분이면 당도할 수 있는 대흥사와 녹우당과의 거리상 가까움도 있겠지만, 『고산유고孤山遺稿』에 대흥사를 소재로 한 한시漢詩 세 수가 실려 있을 정도로 일찍부터 대흥사와 인연을 맺고 있었다.

고산은 특별한 스승없이 독학을 했는데, 열한 살 때는 산사에 묵으며 수학하기도 하여 일찍부터 불교에 대한 친화감을 가질 수 있었다. 그의 불교 관련 시들이 불교에 대해 사상적으로 깊이있게 다루고 있지는 않지만, 당시의 숭유억불 분위기에서도 유학자들과 불교가 친밀감을 형성하고 있었음을 짐작하기에는 충분하다.

윤선도 외에도 해남윤씨가에서 대흥사와 인연을 맺은 흔적들을 찾아볼 수 있다. 그 중 1631년(인조 9년) 고산의 아들 인미仁美가 쓴 청허당대사비명淸盧堂大師碑銘이 대흥사에 있다. 윤인미는 1662년(현종 3년) 문

과에 오르는 등 능력이 뛰어났으나 아버지 고산의 당화薰禍로 인해 높은
벼슬에 오르지 못했다. 그는 천문·지리·의약에 대한 지식이 높았으며,
장유張維(1587-1638)가 찬撰한 청허대사淸虛大師의 비문을 쓸 정도로 필력
이 뛰어났다. 이 비에서 윤인미는 자신을 "당악후학백련유인棠岳後學白蓮幽
人"이라 하였다. '당악'은 해남의 옛 지명 중 하나이며 백련은 자신이 살
고 있는 백련동 녹우당을 일컫는 것으로 보인다.

　또한『대둔사지』권2에는 윤두서의 아들인 윤덕희의 시도 보인다. 이
와 함께 현 종손의 조부인 윤정현尹定鉉(1882-1950)이 쓴 시문이 대흥사
대웅전 앞 침계루枕溪樓 누각에 걸려 있었으나 지금은 찾아볼 수 없다. 이
렇듯 조선시대 유불의 대립 속에서도 유학자들과 불승들이 자유롭게 교
유하고 있었으며, 해남윤씨가와 대흥사는 그 중심에 서 있었음을 알 수
있다.

7. 천수天壽 누린 해남윤씨 사람들

팔십오 세까지 장수한 윤선도

조선시대 사람들의 평균수명은 약 사십사 세였다고 한다. 지금과 비교하면 너무 짧지만, 이를 통해 당시의 생활수준이나 의료 혜택이 어느 정도였는지를 짐작해 볼 수 있다.

그렇다고 해서 모두 장수하지 못했던 것은 아니다. 명이 긴 사람은 어느 시대에 살아도 오래 살다 간 것을 알 수 있다. 세계사나 조선왕조사를 통해서도 그렇고, 문중사門中史의 해남윤씨 인물들을 놓고 볼 때도 마찬가지다.

조선시대 왕의 평균수명은 약 사십팔 세였다고 한다. 어느 나라나 왕들은 대체로 그 권력에 비례해 정쟁이나 독살의 위험 등 온갖 스트레스로 인해 그리 오래 살지 못한다고 알려졌다. 그래도 일반인들에 비해 평균수명이 조금 긴 것은 최고의 의료 혜택을 받기 때문으로 보인다.

조선왕조에서 장수한 왕을 보면 태조가 칠십사 세, 숙종이 육십 세까지 살았으며, 영조는 팔십삼 세로 가장 장수한 왕으로 꼽힌다. 영조는 재위 기간만 해도 오십삼 년으로, 이 때문에 손자인 정조는 성년을 넘긴 이십오 세에 영조의 뒤를 잇는다. 영조는 당쟁의 회오리 속에서 탕평책蕩平策을 쓰며 정치에 골머리깨나 앓았을 텐데도 꽤 장수했다. 이에 비해 예종은 이십 세에, 헌종은 이십삼 세에 일찍 세상을 뜨기도 했다.

해남윤씨 집안사람들 또한 장수한 사람과 단명한 사람이 엇갈린다.

녹우당 사람들 중 장수한 윤선도는 팔십오 세, 그의 오세손인 윤덕희는 팔십이 세까지 살았다. 또한 종가의 며느리인 종부를 놓고 볼 때, 윤두서의 어머니 청송심씨靑松沈氏 부인은 팔십삼 세까지 살았으며, 윤정현尹定鉉의 부인 광주이씨廣州李氏 이상래李祥來(1882-1971)는 구십 세까지 살았다.

이 중 윤선도는 16-17세기 사림정치기에 사화와 당쟁의 연속 속에서 중앙 정계로의 진출, 그리고 좌절, 유배와 은둔 등 파란 많은 생을 보냈기에, 당시의 정치적 상황을 놓고 보면 벌써 몇 번은 죽었을 수도 있었던 인물이었다.

고산의 건강 비결

고산 윤선도는 1587년(선조 20년)에 태어나 1671년(현종 12년)까지 팔십오 세를 살았다. 이처럼 장수했기에 정치적으로도 많은 고난의 세월을 보내야 했다. 서인의 영수領袖인 우암尤庵 송시열宋時烈과의 예송논쟁禮訟論爭에서도 알 수 있듯이 한때는 목숨을 건 한판 승부를 벌여야 했다. 당시 남인은 서인과의 예송논쟁에서 한 번씩 승리를 거두기는 했지만, 유배 길에 언제 사약이 전달될지 모르는 상황을 생각하면 목숨은 한낱 풍전등화 같은 것이었다.

고산과 치열한 예송논쟁을 벌이며 정적의 관계를 유지했던 송시열도 팔십삼 세까지 살았다. 우암은 사약을 먹고 죽었기 때문에 아마 자연사했을 경우 고산보다 더 오래 살았을지도 모르는 일이다. 적당한 스트레스가 오히려 인간의 생존의식과 활동에 도움이 된다는 연구가 있지만, 고산의 삶을 보면 그의 천성적인 성격이나 체질 또는 천명이라는, 인간이 어찌할 수 없는 영역 속에 포함되어 있었던 것 같다.

『고산연보孤山年譜』에 보면, "용모가 단정하고 안색이 엄숙하며 굳세어

대하는 사람이 바로 볼 수가 없고 쏘아보는 눈빛이 섬연하다"라고 표현하고 있어, 고산은 직설적이고 불의를 참지 못하는 꼿꼿한 선비정신의 소유자였던 것으로 보인다.

또한 그는 살아생전에 자식의 죽음을 보아야 하는 슬픔을 겪기도 한다. 다섯 아들 중 오십 세에 차남 의미義美가 죽고, 팔십이 세에는 넷째 아들인 순미循美가 세상을 뜬 것이다. 그는 팔십일 세의 노령에 전라도 광양의 유배길에서 돌아와 보길도甫吉島에서 생을 마칠 때까지 병으로 눕지 않고 자연사한 것으로 보여 당시로서는 천수天壽를 누리고 살다 갔다고 할 수 있다.

그가 여러 학문과 함께 의술醫術에도 밝았다는 것은 잘 알려져 있다. 고산과 정적의 관계에 있었던 원두표元斗杓가 병이 들어 어떤 약을 써도 효력이 없자 고산에게 처방을 받아 병이 나았다는 일화도 있다. 집안에는 대대로 내려오는 자가용 약장藥欌이 있으며, 집안 고문서 중에는 약 쉰다섯 가지의 다양한 처방전을 다룬 약화제藥和劑가 내려오고 있어, 고산의 의술이 상당한 수준에 이르렀음을 증명해 주고 있다. 그 중에는 건강주로 오선주를 만드는 방법이 「오선주방五仙酒方」에 나와 있다.

애주가였던 고산이 몸 보신을 위해 만들어 마셨던 술에 장수 비결이 있다고 연관 짓기도 한다. 고산은 평소에 몇 가지 술을 즐겨 마셨는데, 경옥주瓊玉酒와 국활주國活酒, 오선주五仙酒 등이 그것들이다.

『보길도지甫吉島識』를 보면, 완도 보길도에 은거할 때 매일 새벽이면 닭 울음소리와 함께 일어나 작은 옥배玉杯로 경옥주 한 잔을 들고 하루 일과를 시작했다고 한다. 오늘날 경옥고는 약주나 소주에 타서 마시는 형태였을 것으로 보고 있다. 또한 고산은 국활나무의 목피로 고약을 만들어 상비약으로 쓰고, 국활주를 빚어 마셨다.

고산은 금쇄동金鎖洞에서 은거생활을 할 때도 오선주를 마셨다고 한다. 고산은 「오선주방」에서 창출蒼朮·송절松節·죽엽竹葉·오가피五加皮·

맥문동麥門冬·계실桂實 등의 재료를 넣어 제조한 약용주를 오선주라 이름 짓고 "해〔年〕의 운이 흉凶하여 질병이 성할 때 이 여섯 가지 약제를 취하여 빚어 마시면 아주 좋다"고 했다. 무병하고 오래 산다는 장수주였기에 술로 빚어 즐겨 마셨던 것이다. 고산의 장수 비결은 스스로 진단하고 치료할 줄 아는 능력이 있었기 때문이 아닌가 생각된다. 인조와 효종 때 중궁전과 대비전의 의약을 위하여 고산을 불렀으며, 집 안에 약포藥鋪를 운영하여 병을 치료하기도 했다.

고산의 오세손이자 윤두서의 아들인 낙서駱西 윤덕희尹德熙도 팔십이세까지 살았다. 낙서 또한 병자년(1756)에는 셋째 아들 탁怢이 요절하고, 장손자인 지정持貞마저 스물여섯 살의 나이로 후대를 잇지 못하고 까닭 없이 죽게 되는 것을 지켜보아야 했다. 그리고 이듬해 정축년(1757)에는 장남인 종悰이 세상을 떠나는 등 아들과 손자까지 모두 잃게 되는 슬픔을 겪게 된다. 또한 둘째 아들 용愹은 서른세 살의 젊은 나이에 세상을 뜨는 등 집안에는 고령인 윤덕희만 남아 있을 정도였다.

이로 인해 낙서는 아버지인 공재 대의 재산을 형제들이 나누는 분재기分財記(1760, 건륭 2년)를 직접 작성하는 등 쇠약해져 가는 집안일을 말년에까지 직접 챙겨야 하는 수고로움을 겪는다. 하지만 집안에 대대로 내려오는 문헌들과 공재의 그림과 같은 가보들을 첩으로 묶어 지금까지 전해 오게 하는 데 큰 역할을 하게 된다.

장수한 종부 이상래

집안의 종부들 중에서는 공재의 어머니였던 청송심씨靑松沈氏 부인이 장수한 편에 속한다. 『공재공행장恭齋公行狀』에는 어머니 청송심씨에 대한 이야기가 자주 나온다. 청송심씨와 함께 녹우당 종가에서 가장 장수한 인물은 고산의 십삼세손 종부인 광주이씨 이상래李祥來다.

현 윤형식尹亨植 종손의 조모가 되는 광주이씨 부인은 구십 세를 산 덕에 조선왕조가 막을 내리고 일제하와 해방, 육이오 전란, 그리고 현대국가로의 숨 가쁜 변화가 일어났던 시대를 모두 겪으며 살다 간다. 광주이씨 부인은 남편 윤정현이 육십구 세의 나이에 작고하고 나서도 이십여 년을 더 살다 간다. 이처럼 모진 풍파를 다 겪어서인지, 죽기 육 년 전에는 어서 세상을 하직하고 싶다는 유서를 남길 정도였다.

제5장

사림정치기士林政治期의 해남윤씨

1. 해남에서 성장한 호남 사림들

해남정씨 집안과의 혼맥

윤효정부터 시작된 녹우당 해남윤씨의 가업이 아들 구衢로 이어지는 16세기를 흔히 '사림정치士林政治'시대라고 말한다. 이 시대는 사림파와 훈구파의 정치적 대립 속에서 무오사화戊午史禍 · 갑자사화甲子士禍 · 기묘사화己卯士禍 · 을사사화乙巳士禍와 같은 피비린내 나는 권력투쟁이 연달아 벌어졌던 '사화의 시대'이기도 했다.

16세기 사화기에 호남지방에서는 많은 문인학자들이 배출되었다. 그런데 이들 중 상당수가 앞서 언급했던 해남정씨海南鄭氏 집안과의 혼맥을 기반으로 성장한 인물이었다는 것은 눈여겨볼 만하다. 이 중 금남錦南 최보崔溥, 미암眉巖 유희춘柳希春, 석천石川 임억령林億齡, 귤정橘亭 윤구尹衢 등은 호남 사림의 중요한 인맥을 형성했다.

윤효정이 최보에게서 수학했듯이, 이들은 서로 학문적 혈연 관계를 맺어 후에 호남 사림의 대표적 인물이 되었을 뿐만 아니라 해남의 육현六賢으로 추앙받고 있다. 해남윤씨는 학문적으로 김종직金宗直(1431-1492)의 문인門人인 최보를 그 연원으로 삼았기 때문에 자연히 사림파적 성향을 띠었다. 이로 인해 여러 인물들이 16세기 이후 당파로 연결되면서 사화로 인해 심한 부침浮沈을 겪게 된다.

이러한 격변의 사림정치기 해남윤씨가의 대표적 인물이 귤정 윤구(1495-1549)다. 윤구는 1513년(중종 8년) 생원시에 합격하고, 1516년 식

년 문과에 을과로 급제하여 사
가독서賜暇讀書를 하였으며, 다음
해 주서注書에 이어 홍문관의 수
찬修撰 · 지제교知製教 · 경연검토
관經筵檢討官과 춘추관기사관春秋
館記事官 등을 역임하였다. 이처
럼 사림정치기에 해남윤씨는
중앙 관직에 활발히 진출했다.

해남윤씨는 김종직의 학맥
을 따르는 사림파의 흐름 속에
동서 분당 이후에는 동인東人의

『귤정유고橘亭遺稿』.
고산윤선도유물전시관.
사림정치기 해남윤씨가의
대표적 인물인 귤정 윤구의
유고집이다.

입장에 서게 된다. 윤구의 아들인 의중毅中(1524-1590)과 광주이씨光州李
氏의 이발李潑(1544-1589)이 대표적 인물이다. 이들은 남북 분당 때 이
발의 가문처럼 북인北人으로 진출하는 가문과 윤선도尹善道처럼 남인南人
으로 진출하는 두 당파로 나뉜다. 이후 인조반정仁祖反正과 경신대출척庚
申大黜陟 등을 거치면서 해남윤씨는 남인 계열에 서게 되고, 이로부터 정
계에서 유리되어 주로 재야 사족으로 남게 된다.[20]

호남의 사림들과 사화

고려 말부터 지방의 중소 지주 출신 사대부 가운데에는 중앙 정계에 진
출하지 않고 지방에서 영향력을 행사하고 있는 이들이 있었다. 이들은
조선 건국 과정에서 역성혁명을 반대하고 주로 향촌에서 사림士林의 세
력을 형성하고 있었다.

사림이 중앙 정계에 본격적으로 진출하기 시작한 것은 성종이 훈구
세력을 견제하기 위해 새로운 관료층을 등용하면서부터였다. 이들은 길

이들 집안은 통혼 관계에 있었다. 미암의 딸이 윤항尹衖(윤효정의 둘째 아들)의 아들인 관중寬中과 결혼했기 때문에 윤관중은 미암의 사위가 된다. 또한 윤항의 동생인 윤복尹復은 유희춘과 동기로 문과에 합격한 동년배였다. 이와 함께 제일 맏형 윤구의 둘째 아들인 의중毅中은 홍문관에서 유희춘의 후배였기 때문에 해남윤씨와는 매우 돈독한 사돈 관계에 있었다.

해남에서 태어난 유희춘이 관계에 진출하여 폭넓은 친족 관계를 이룸으로써 해남윤씨 또한 중앙 관직으로 진출하거나 양반 사족으로 성장하는 데 큰 도움을 얻을 수 있었다.

당시 양반 사족들은 이러한 통혼 관계를 통해 자신들의 지위를 확보하고 문중의 결속을 다져 갔다. 『미암일기』는 1567년(명종 22년)부터 1577년(선조 10년)까지 십 년간의 기록을 집대성한 것으로, 『선조실록』을 편찬하는 데 참고할 만큼 자세한 기록을 남기고 있으며, 해남윤씨와의 통혼 관계를 비롯한 당시 생활사를 살펴보는 데에도 매우 흥미롭다.

통혼通婚으로 맺어진 해남윤씨 집안과 미암

『미암일기』에는 서울과 지방에 거주하는 사람들이 주고받은 기록들이 남겨져 있다. 맨 앞부분인 제1책에서는 자신의 누님과 첩, 미암의 사위인 윤관중에 관한 기록을 쉽게 찾아볼 수 있다. 또한 16세기 서울의 조정朝廷 이야기에서부터 집안 일가친척과 첩, 노비에 이르기까지 당시 양반 사족의 생활이 그림처럼 지나간다.

해남에는 오천령吳千齡에게 시집가 살고 있는 누님과 첩이 살고 있었다. 오천령은 을묘왜변乙卯倭變(1555) 때 해남 지역으로 쳐들어온 왜적과 싸우다 전사하여 누님 혼자 지내고 있었다. 미암은 본처에게서 남매를, 첩의 소생으로는 딸을 두고 있었다. 이 때문인지 미암이 이들과 편지를

주고받으며 자주 근황을 묻곤 했다. 조선 땅의 가장 변방 고을인 해남이지만, 육로와 해로를 통해 서울(한양)과 지속적으로 왕래를 했던 것이다.

해남의 경방자(공문을 전달하는 하인)가 윤동래의 편지를 가지고 왔다. 내가 안동대도호부사 윤복(윤효정의 넷째 아들)과 해남 누님과 첩에게 편지를 써서 보내고….[22]

멧돼지의 두 다리와 생전복을 생원 윤항(미암의 사위인 윤관중의 생부)과 안동부사 윤복 댁에 보내고, 또 뒷다리를 해남 누님 댁에 보냈다.[23]

저녁에 해남 누님 댁의 종 개동이가 왔는데 누님 댁과 첩이 모두 무고하다 한다.[24]

참판 윤의중(윤구의 둘째 아들)과 이중호李仲虎, 예조정랑 이증李增, 첨지 윤행, 사예 이원록李元祿이 찾아왔다. 객들이 가 버린 뒤에도 윤의중과 윤행, 이중호가 오래 머물면서 차분하게 이야기를 나누었다.[25]

백련동에서 서책을 가져왔다. 이것은 내 소유로, 경신년(1560)에 윤랑尹郎의 집에서 옮겨 온 것이다.[26]

새참에 백련동의 생원 윤항 댁에 가서 윤항, 안동부사 윤복과 마주 앉아 이야기를 나누었다. 윤복과 장기를 두었다. 그들과 함께 점심을 들었다. 윤항이 인배(관노)에게 벼 한 섬을 주었다. 신시申時경에 집에 돌아왔다.[27]

위의 기록을 보면 미암은 녹우당이 있는 백련동을 직접 찾는 등 해남 윤씨 사람들과 수시로 오가며 일상에서 만나고 있음을 알 수 있다. 따로 만나 오랫동안 이야기를 나눌 만큼 유난히 친밀한 관계임을 보여 주고 있다.

당시 해남지역에서 해남정씨 집안의 후원을 기반으로 성장한 금남 최보와 미암 유희춘, 석천 임억령 등이 중앙의 관계에 진출하여 재지在地 양반 사족으로 정치적 입지를 굳혀 갔고, 해남윤씨는 윤효정의 아들 윤구를 비롯한 세 아들이 과거 급제를 통해 중앙의 관계에 진출했다. 이는 16세기 조선사회 또한 서울로의 관계 진출을 통해서만 출세할 수 있다는 사회적 분위기가 형성된 탓도 있지만, 변방인 해남도 아주 먼 오지라는 생각이 들지 않을 정도로 서울과 교류가 활발했음을 알 수 있다.

3. 중국에 사신으로 간 해남윤씨 사람들

선진 문물을 통한 가학家學의 형성

조선시대의 실록을 비롯한 집안의 문헌 기록에는 중국에 사신으로 다녀온 해남윤씨 인물들이 여러 명 나온다. 중국에 사신으로 간다는 것은, 당시의 선진 문물을 직접 보고 느낄 수 있는 위치에 있다는 것을 의미했다.

해남윤씨 인물들이 중국에 다녀온 시기를 보면, 본격적으로 중앙 관직에 진출하는 16세기부터 시작해 조선 후기까지 지속적으로 나타난다. 이것이 해남윤씨의 가학家學과 학문 경향에도 적지 않은 영향을 미치고 있음을 알 수 있다. 당시 중국으로 가는 사신 중에는 동지사冬至使라는 직책이 있었다. 동지사는 명나라와 청나라에 보내던 사신으로, 대개 동지冬至를 전후하여 갔기 때문에 붙여진 명칭이다.

정사正使는 삼정승三政丞, 육조六曹의 판서判書가 담당하고, 부사副使와 서장관書狀官·종사관從事官·통사通事·의원醫員 등 사십여 명이 수행했으며, 조선의 특산물인 인삼·호피虎皮·수달피·화문석·종이·모시·명주·금 등이 교역의 주 물품이었다고 한다. 이때 중국에서도 특산품을 선물하여 공무역의 형식이 되었으며, 동지사는 1894년(고종 31년) 갑오개혁 때까지 파견되었다.

윤구의 아들 중 둘째 의중毅中은 1548년(명종 3년) 문과에 등제한 후 부수찬·교리·응교·승지와 병조참의를 거쳐 1559년(명종 14년) 삼십

육 세에 동지사로 명나라 북경(연경)을 다녀왔다. 현재 녹우당의 고산 윤선도유물전시관에는 윤의중이 동지사로 가서 받은 선물인 상아홀이 전시되어 있다. 상아홀은 1품에서 4품까지 관리가 임금님을 뵐 때 조복에 갖추는 상아로 만든 홀이다. 이와 함께 윤선도의 양부養父인 윤유기尹唯幾 또한 1595년(선조 28년) 4월 세자(광해군)의 주청사奏請使 서장관書狀官으로 명나라에 갔다 왔으며, 이때『연행일기燕行日記』를 남기기도 했다.

고산의 선대인 윤의중, 윤유기(1554-1619) 등이 중국에 다녀오며 선진 문물을 견학하고 많은 서적을 구입해 왔을 것으로 보인다. 16세기 사림정치기에 활발하게 정치적 입지를 다졌던 해남윤씨였기에 가능했던 중국과의 교류는 집안의 가학家學에도 상당한 영향을 미쳤으리라 짐작할 수 있다.

당시 중국에서 받아들인 서양 문물은 사신들을 통해 고스란히 우리나라에 전해졌다. 봉림대군鳳林大君(뒤의 효종)과 인평대군麟坪大君은 청나라에 볼모로 잡혀 있으면서 서학西學과 서양 문물을 접할 수 있었고 소현세자昭顯世子는 1645년(인조 23년) 귀국할 때 북경에서 활동 중이던 독일인 선교사 샬 폰 벨Schall von Bell(탕약망湯若望)로부터 서양 과학과 천주교 서적, 성모상 등을 선물로 받았다. 이때 소현세자가 들여온 서양 문물로 인해 끼친 실학의 영향 또한 적지 않은 것으로 평가되고 있다.

박학博學의 가풍

해남윤씨 집안의 학문은『소학小學』을 밑바탕으로 하고 있다. 그러나 여기에는 단순한 교과서적 수용이 아니라 실제 현실에서 이를 실천하려는 의지가 들어 있었다. 이러한 학문적 실천성은 후에 고산 윤선도를 비롯한 해남윤씨가 인물들의 일반적인 학문 경향으로 나타나는 박학博學의 바탕

『소학언해小學諺解』의
표지(왼쪽)와 내지(오른쪽).
고산윤선도유물전시관.
해남윤씨가 인물들의
일반적인 학문경향을
'박학博學'이라 할 수 있는데,
이 바탕을 이루는 것이
바로 『소학』이다.

을 이루게 되며, 공재恭齋 대에는 실학實學이라는 학문적 성과를 이룬다.

　고산을 통해서도 알 수 있는 것처럼, 이 집안은 박학다식을 추구하고 있다. 어찌 보면 잡학雜學이라고 느껴질 정도로 다양한 학문을 받아들이고, 이를 실제 생활에도 적용해 나가는 것을 추구했다. 해남윤씨의 가풍은 양반 사대부가의 경직된 생활윤리 구조와는 달리 진취적이고 매우 다양한 것을 받아들일 줄 알았던 개방성이 있었다.

　일찍이 중국과의 교류를 통해 서학西學이라는 학문을 실천적으로 받아들임으로써 이후 실학적 성향의 가학이 형성되었다고 볼 수 있다. 당시 서학은 남인南人을 중심으로 실학을 추구한 학자들에게 많은 영향을 미쳤다. 해남윤씨 역시 윤두서를 비롯한 여러 인물들이 실학이라는 학문을 추구했던 것은 결코 우연이 아니었다.

　이 집안에서 서학과 관련하여 주목받는 인물이 윤지충尹持忠(1759-1791)이다. 윤지충은 우리나라 천주교 최초 순교자라는 점에서 성리학을 바탕으로 살았던 해남윤씨 집안에서 매우 독특한 인물이다. 윤지충

은 윤두서의 증손자로, 공재의 다섯째 아들인 덕렬德烈의 손자이다. 그는 1789년(정조 13년) 중국 북경에 가서 견진성사堅振聖事를 받고 귀국했으며, 후에 진산사건珍山事件으로 최초의 천주교 순교자가 된다. 윤의중부터 시작된 중국과의 직접적인 교류가 윤지충까지 이어지며, 집안의 학문 경향에도 영향을 미친 것으로 보인다.

녹우당에 소장되어 있는 장서 중에는 유독 중국 서적들이 많다. 이 책들이 해남윤씨 관련 문서로 수집되어 있는 것으로 보아, 중국 관련 서적들을 직접 구입하거나 여러 경로를 통해 입수했을 것으로 추정된다.

4. 역사 속의 라이벌, 윤선도와 송시열

예송논쟁을 통한 성리학 담론

해남윤씨가 남인으로 정치적 입지를 굳히게 한 인물은 고산孤山 윤선도尹善道다. 정치적으로 치열한 예송논쟁禮訟論爭의 한가운데에 서 있었던 고산은 출사와 유배, 은둔이 반복되는 삶을 살았다.

　서인西人의 영수였던 우암尤庵 송시열宋時烈(1607-1689)과 벌인 예송논쟁의 한판 승부는 당시의 시대 상황을 극명하게 보여 준다. 고산 윤선도와 우암 송시열의 별난 인연은 완도 보길도甫吉島에 남겨진 '글쓴바위'를 통해 알 수 있다. 이는 송시열의 글이 씌어 있다고 해서 붙여진 이름으로, 우암이 제주도로 유배 가는 길에 잠시 머물다 남긴 글이라고 한다.

　송시열은 오랜 집권을 통해 최고의 권력을 누리지만, 그 역시 당쟁 속에서 말년에는 노구를 이끌고 멀리 제주도로 유배를 떠나야 하는 신세가 된다. 보길도는 고산이 은둔생활을 하며 「어부사시사漁父四時詞」라는 명작을 남긴 곳으로, 남인과 서인이라는 정치적 여정이 전혀 다른 길을 간 두 사람이 보길도라는 고도孤島에 남긴 인연은 역사의 아이러니를 느끼게 한다.

　고산과 우암은 각각 남인과 서인에 속하며 예송논쟁으로 가장 첨예하게 대립했었다. 그런데 두 사람은 봉림대군鳳林大君(효종)의 스승이었으며, 당대 사람으로는 드물게 팔십을 넘게 살면서(우암은 팔십삼 세, 고산은 팔십오 세) 네 임금을 섬겼다.

고산은 1587년(선조 20년)에 태어났고 우암은 1607년(선조 40년)에 태어났으니, 고산이 스무 살 많다. 당시의 예송논쟁은 성리학적 명분론의 싸움이기도 했지만, 정권 획득을 위한 당파적 이해 관계의 사활이 걸린 문제이기도 했다.

조선은 성리학을 이념으로 한 국가였기 때문에 주희朱熹의 성리학이 모든 정치 이념과 사회를 지배하고 있었다. 특히 사림들에게 목숨을 걸 만큼 중요한 명분을 제공했다. 이같은 명분론名分論에 지나치게 집착한 나머지 청나라에 치욕적인 항복을 해야 했던 병자호란丙子胡亂을 겪기도 했다. 예송논쟁 또한 이러한 명분 싸움이었다고 할 수 있다. 서인과 남인은 세 차례에 걸친 예송논쟁을 벌이는데, 이때마다 집권 정파가 바뀔 정도였다.

조선 중기에 들어서면서 임진왜란과 명·청 교체기로 큰 전환기를 맞이하게 된다. 특히 중국과의 밀접한 관계를 유지해 온 조선에게 명·청 교체기는 새로운 정치적 시험대에 오른 시기이기도 했다. 병자호란 때 성리학적 명분론에 집착한 중신들로 인해 인조가 삼전도三田渡에서 치욕적인 항복을 한 후 소현세자昭顯世子와 봉림대군鳳林大君은 청나라에 볼모로 잡혀간다. 그런데 소현세자와 봉림대군의 의식과 행동은 매우 달랐다. 소현세자가 청나라에 있는 동안 서양 문물을 받아들이며 서구 세계를 지향하는 의지를 다졌던 반면, 봉림대군은 다른 세계에 대한 관심보다는 하루빨리 볼모 생활에서 벗어나 오랑캐 나라인 청나라를 물리칠 생각에 빠져 있었던 것이다.

소현세자는 정세의 흐름을 읽고 북경에서 독일인 선교사 샬 폰 벨Schall von Bell을 만나 그로부터 서양 역법曆法과 여러 가지 과학에 관련된 지식을 전수받고 천주교를 소개받는 등, 당시 실용적인 학문과 사상을 받아들이는 데 앞장섰다. 그러나 소현세자는 반청파와 아버지 인조로부터 미움을 사 왕위에 오르지도 못하고 결국 비극적 종말을 고하게 된다. 이

로 인해 동생인 봉림대군이 왕위에 오르게 되지만, 이후 왕위에 대한 종통宗統 시비 속에서 예송논쟁이 발생하게 된다. 예학禮學에 대한 이론적 집착이 소모적인 정치 싸움으로 흘러가고 만 것이다.

삼년복이냐 기년복이냐

일차 예송논쟁은 효종의 계모인 자의대비慈懿大妃(조대비趙大妃)의 복상服喪 문제를 놓고 논쟁이 벌어졌다.

예송논쟁의 과정에서, 윤선도 등 남인들은 삼년복三年服을 주장하는 것에 비해 송시열은 기년복朞年服(일년복)을 주장한다. 기년복을 주장한다는 것은 적통을 부인한다는 해석도 가능한 것이어서 정치적으로 논쟁의 소지가 다분했다. 이로 인해 남인들이 서인에 대한 반격의 정치 공세로 문제를 제기하고 나서자 예송논쟁은 뜨겁게 달아오를 수밖에 없었다.

남인은 서인들이 효종의 적통을 부인한다며 역모逆謀로까지 몰고 갔다. 왕조 국가에서 적통이 부인된다는 것은 매우 심각한 문제였다. 송시열이 효종과 매우 친밀한 군신 관계이면서도 기년복을 주장하는 것을 놓고, 성리(예학)의 원칙에 충실하려 했기 때문이라고 보기도 한다. 하지만 조선의 건국 과정에서 정도전鄭道傳이 신권정치臣權政治를 주장하거나 태종이 강력한 왕권정치王權政治를 펴려 하면서 왕과 신하의 밀고 당기는 줄다리기와 같은 권력 싸움은 계속되었다. 당시는 집권당이 서인西人이었기 때문인지 일년복으로 정리되면서 일차 예송은 서인들이 승리하게 된다.

시간은 흘러 현종 재위 시에 이차 예송논쟁이 일어난다. 이차 예송논쟁은 효종의 비이자 현종의 어머니인 인선왕후仁宣王后 장씨의 별세를 계기로 일어났다. 이때 서인들은 사대부의 예법을 따지며 구 개월 상복을

주장했고, 남인들은 왕비의 죽음을 사대부 예법으로 적용하는 것은 잘못이라고 하여 일 년 상복을 주장했다. 이때 현종은 남인의 의견을 받아들여 일 년으로 정한다. 이로 인해 서인은 정권의 중심에서 물러나고 남인들이 정권을 잡게 된다. 이는 철저하게 탄압받았던 남인들의 서인들에 대한 복수이기도 했으며, 일종의 만년 야당인 남인이 모처럼 정권을 잡은 것이기도 했다.

이후에도 서인들과 남인들은 집권을 놓고 쟁패를 거듭한다. 숙종 때는 장희빈張禧嬪이 낳은 아들의 적통을 놓고 서인과 남인이 치열하게 싸웠다. 숙종은 서인들의 반대를 무릅쓰고 장희빈의 아들을 원자로 정하는데, 이 원자에 대한 정통성을 정면으로 제기하고 나선 인물이 송시열宋時烈이었다. 왕권에 대한 정면 도전인 셈이었다. 이를 놓고 보면, 송시열이 효종 때부터 기년복을 주장한 것도 왕권보다는 신권에 무게를 둔 성리학의 원칙주의에 따른 것이었음을 알 수 있다.

서인의 영수로 최고의 권력을 누렸던 송시열도 이 사건으로 인해 비극적인 결말을 맞게 된다. 공신에 대한 예우로 죽음은 면하고 제주도 유배길에 오르게 되는데, 결국 그는 국문鞫問을 받기 위해 서울로 올라오던 도중 사약을 받고 죽음에 이르게 된다. 그가 천수天壽를 누리지 못하고 생을 마감해야 했던 것은, 왕권에 대한 무모한 도전이었거나 아니면 예학적 명분론에 너무 집착했기 때문이었을 것이다.

그가 제주도로 유배를 떠나면서 평생 정적으로 상대해야 했던 고산의 별서지 보길도에 잠시 들렀던 것이 의도한 것이었는지 우연이었는지는 몰라도, 고산은 우암보다 먼저 별세했기 때문에 이곳 보길도에서의 만남은 이루어질 수 없었다. 만약 이곳에서 둘의 만남이 이루어졌다면 어떤 이야기가 오고 갔을까. 송시열은 보길도의 동쪽 해안 암벽에 다음과 같은 글을 남긴다.

八十三歲翁	여든셋의 늙은 몸이
蒼波萬里中	푸른 바다 한가운데에 떠 있구나.
一言胡大罪	한마디 말이 무슨 큰 죄일까
三黜亦云窮	세 번이나 쫓겨난 이도 또한 힘들었을 것인데[28]
北極空瞻日	대궐에 계신 님을 속절없이 우러르며
南溟但信風	다만 남녘 바다의 순풍만 믿을 수밖에
貂裘舊恩在	담비 갖옷 내리신 옛 은혜 있으니
感激泣孤衷	감격하여 외로운 충정으로 흐느끼네.

고산은 1671년(현종 12년) 자신이 구축한 보길도 원림에 돌아와 팔십오 세를 일기로 숨을 거두었으며, 송시열은 1689년(숙종 15년) 팔십이 세에 서울로 올라오던 길에 사약을 마시고 죽었다. 둘은 서로 다른 당파로, 한 시대를 치열하게 싸우다 갔다.

제6장

바다를 경영하다

1. 바다를 향한 꿈

진취적인 해도海島 경영

세계사를 통해 확인할 수 있듯이, 바다를 지배하는 나라는 항상 대제국을 경영했다. 대항해시대를 연 스페인과 포르투갈을 비롯해, 해가 지지 않는 나라 대영제국의 건설은 바다를 경영함으로써 가능했다. 반대로 해금정책海禁政策을 통해 바다의 길을 막고 쇠락의 길을 걸을 수밖에 없었던 중국의 명나라나 청나라, 그리고 조선은 역사의 뒤안길에 머물러 있어야 했다.

조선조는 초기에 공도정책空島政策을 통해 바다를 멀리했다. 이러한 분위기 속에서도 바다를 향해 끊임없이 새로운 영역을 개척하려 했던 집안이 해남윤씨가이다. 해남윤씨 인물들은 해양 경영에서 박학다식을 추구하며 경세치용적인 사고로 진취적이고 적극적인 개척자의 면모를 보여 준다. 특히 16-17세기 무렵 윤의중尹毅中과 윤선도尹善道 대에는 바다를 경영하기 위해 해양을 중시하며 연해를 적극적으로 개척했다.

해남윤씨는 서남해 연안 지역에 자리잡고 전형적인 지주 경영을 했던 양반 사족 가문이다. 지리적으로 많은 섬들이 펼쳐져 있는 다도해와 접해 있었기 때문에 해남윤씨가는 성립과 성장과정에서 늘 해양으로의 진출을 꿈꾸고 있었다. 윤선도의 조부인 윤의중이 일찍부터 대규모의 해언전海堰田을 간척한 일과, 윤선도를 비롯한 해남윤씨 집안에서 보길도와 진도·청산도·소안도·평일도 등지에 장토莊土를 두고 여러 섬을 경

영했던 것은 한 사례라고 할 수 있다.

　윤구尹衢의 적장자인 윤홍중尹弘中은 무인적 기질을 지닌 인물로, 적극적으로 해양을 개척하여 많은 업적을 남겼다. 그는 일찍이 서남해 바다의 맨 끝에 위치한 맹골도를 매입하여 경영하게 하는 등 해양 개척자적인 모습을 보여 준다. 윤홍중은 1540년(중종 35년)에 사마별시司馬別試를 거쳐 1546년(명종 1년)에 별시병과로 급제하여 예조정랑禮曹正郞과 영광군수靈光郡守를 지냈다. 1555년(명종 10년) 을묘왜변乙卯倭變(일명 달량진사변達梁鎭事變)이 일어나, 왜구들이 인근 강진·장흥·진도 등지에 침입해 약탈과 노략질을 하자 윤홍중은 해남현감을 도와 해남 성을 끝까지 지키는 데 공을 세웠다. 조정에서는 왜구를 물리친 무훈武勳을 가상히 여겨 윤홍중을 기용하려 했으나 그가 세상을 뜨자 '자헌대부예조판서 겸 지경연의금부춘추관사資憲大夫禮曹判書兼知經筵義禁府春秋館事'를 증직하였다.

　해남윤씨가 서남해 연안 지역과 섬 지역까지 광범위하게 진출하던 때는 해남윤씨가에서 활발하게 바닷가의 황무지를 간척하는 해언전을 개발하던 무렵이었다. 해언전의 개발과정에서 도서島嶼 진출은 자연스럽게 예견되던 일로, 서남해 섬 곳곳에서 도장島莊을 운영하였다. 이같은 사실을 살펴볼 수 있는 고문서가 「윤덕희동생화회문기尹德熙同生和會文記」(1760)다.[29] 이 문기에는 청산도·소안도·노화도·평일도·보길도 등지에 광범위하게 장토를 두고 여러 섬을 경영했다는 사실이 기록돼 있다.

고산의 「시폐사조소」

해남윤씨의 적극적인 해양 경영과 섬에 대한 인식을 살펴볼 수 있는 것이 윤선도의 「시폐사조소時弊四條疏」이다. 「시폐사조소」는, 1655년(효종 6년) 당시 조정에서 섬 주민을 몰아내고 어부들을 강화도로 이주시키려

는 일이 부당함을 지적하여 고산이 중지시킨 상소다.

고산은 국가의 해금정책으로 인해 섬에 사는 백성들을 육지로 쫓아내는 것에 대해 반대하고, 생계를 위해 섬을 찾은 백성들을 적극 보호해야 한다고 주장했다.

백성들이 해도에 살게 된 까닭은 무엇입니까. 대개 사람은 많고 땅은 협소하여 육지에서는 생계를 꾸릴 것이 없기 때문입니다. 이런 까닭에 유민流民과 양민良民들이 많이 거주합니다. …그런데 지금 엄격한 법령으로 쫓아낸다면 당장 어디에 의지해야 하며 무엇을 먹어야 합니까. 이는 참으로 이른바 '그 목구멍을 끊는다'는 것입니다. 신이 들은 바를 속으로 계산해 보면, 여러 섬들의 거주민은 무려 만호萬戶나 되어서, 그 인구를 계산하면 마땅히 수만에 이를 것입니다. 필부필부匹夫匹婦가 그 있을 곳을 얻지 못함을 옛 사람은 오히려 수치스럽게 여겼는데, 만민을 하루 아침에 있을 곳을 잃게 할 수가 있겠습니까.[30]

「시폐사조소」는 당시 가장 절실한 민생 현안들을 깊이있게 통찰하고 있다. 이를 보면 윤선도는 현실감각이 뛰어났으며, 성리학적 이론에 집착한 나머지 현실문제에 소홀한 여타 학자들과는 생각을 달리하고 있었음을 알 수 있다. 그가 개방적인 생각을 가지고 바다를 적극 활용하고자 했던 것도 경세치용적인 인식 속에서 정치·경제·사회 등 국가의 현실적인 문제를 다루고자 했던 실천정신이 있었기 때문이다.

윤선도는 성리학을 신봉하는 유학자 집안의 인물이었지만, 관념적인 이론에 치우치지 않고 현실을 직시하면서 대안을 만들어냈다. 이같은 현실론적 사고는 그가 쓴 「충헌공가훈忠憲公家訓」에서도 알 수 있으며, 「을해소乙亥疏」나 「시폐사조소」를 통해 현실적 모순을 지적하는 것을 보면 단순히 그가 이론에만 치우쳐 있지 않음을 알 수 있다.

당시 조선왕조는 인구 증가로 인한 토지의 부족과 임진왜란·병자호란 등 양대 전란으로 인해 양안量案이 갑자기 줄어들어 정부에서 간척을 적극 권장하였으며, 장시場市의 발달도 이러한 간척을 확대시키는 원인이 되었다. 고산의 적극적인 간척사업은 이같은 사회적 요인 때문이기도 하지만, 그의 적극적인 개척정신도 한몫한 것이다.

2. 진도 굴포 간척

마을 신당에 모셔진 고산

진도는 "일 년 농사로 삼 년을 먹고산다"는 말이 있을 정도로 농토가 풍부한 곳이다. 섬 전체에 많은 농토가 분포돼 있으며, 이 중 상당 부분은 간척을 통해 조성되었다. 임회면 굴포리는 윤선도가 직접 간척했다는 곳으로, 진도 간척의 역사가 매우 오래되었음을 말해 준다.

굴포리는 진도의 서남쪽에 위치하는 조그마한 포구마을로 바닷가에 면해 있지만, 마을 앞으로는 꽤 넓은 농지가 펼쳐져 있다. 지금은 흔적을 쉽게 찾아보기 어렵지만, 고산이 간척하기 위해 쌓았다는 제방 삼백여 미터가 남아 있으며, 이곳에 약 이백 정보町步를 간척했다고 한다.

바닷가에 인접해 있는 넓은 들의 한가운데에는 고산의 간척 사실을 말해 주는 사적비가 세워져 있다. 십여 년 전만 해도 늙은 소나무 아래로 '고산 사당'과 '굴포신당유적비屈浦神堂遺蹟碑' '고산윤공선도선생사적비孤山尹公善道先生史蹟碑'가 나란히 세워져 있어 고산의 유지遺址임을 확실히 알 수 있었다. 굴포신당유적비는 1986년 음력 4월 18일 신당을 재건하고 유적비와 장승을 세웠으며, 고산윤공선도선생사적비는 굴포·신동·남선·백동 주민 일동이 1991년 4월 6일 건립한 것이다.

그러나 지금은 대몽 항쟁 장군으로 알려진 배중손裵仲孫의 성역화 사업으로 인해 거대한 배중손 동상과 사당이 자리하고 있어, 고산의 흔적은 역사의 뒤편에 가려진 듯한 느낌이다. 이곳에서는 매년 정월 대보름에

굴포·남선·백동·신동 마을 주민들이 모여 고산의 간척에 대한 은혜를 기리는 동제洞祭를 지내 왔다.

윤선도가 1646년(인조 24년) 진도에 유배되어 와 있던 백강白江 이경여李敬輿(1588-1657)와 시를 주고받은 기록이 있어, 이 시기에 진도에 머물며 간척을 한 것으로 추정된다. 백강은 1646년 소현세자빈 강씨姜氏의 사사賜死를 반대하여 진도에 유배되었고, 1648년 다시 함경도 삼수三手로 이배되었다가 효종 때 풀려났다.

굴포 간척과 윤유기 분재기

진도의 굴포 간척은 보통 윤선도가 시작한 것으로 알려져 있으나, 1596년(선조 29년) 윤의중의 재산을 분재한 「윤유기분재문기尹唯幾分財文記」에 '굴포언답구석락掘浦堰畓九石洛'이라는 기사가 나오는 것으로 보아, 고산의 조부 윤의중 대에 이미 간척이 시작되었음을 알 수 있다. 고산이 진도 굴포에 간척을 했던 것은 선대의 간척지를 관리하고 새로운 무주지無主地를 간척하기 위해서였던 것으로 보인다.

윤의중 대의 진도 간척은 노수신盧守愼(1515-1590)과의 관계도 생각해 볼 수 있다. 노수신은 명종·선조 때의 명신으로, 1547년(명종 2년) 이조좌랑 때 을사사화로 순천에 유배되었다가 이듬해 있었던 '양재역벽서사건良才驛壁書事件'으로 죄가 더해져서 진도로 옮겨졌고, 1565년(명종 20년)에 충청도 괴산으로 다시 옮겨지기까지 십구 년 동안 진도에서 유배생활을 했다. 후에 영의정을 지내게 되는 노수신은 윤의중을 형조판서에 추천하는 등 그와 교분이 두터웠다. 윤의중 대에 진도 간척이 이루어질 수 있었던 것은 이러한 유력한 인물들과의 교류도 중요한 역할을 했으리라 생각된다.

제방에 얽힌 일화가 전해 내려오고 있는데, 둑을 쌓기 위해 온갖 노력

을 기울였으나 그때마다 쌓으면 무너지고, 또다시 쌓으면 무너지는 일이 반복되었다고 한다. 이로 인해 깊은 시름에 빠져 있던 고산은 어느 날 제방을 쌓고 있는 곳으로 큰 구렁이가 기어가고 있는 꿈을 꾸게 되었다. 이를 기이하게 여겨 새벽녘에 사립문을 열고 나가 제방 쌓는 곳을 보니 꿈에 보았던 구렁이가 기어가던 자리에 하얀 서리가 어려 있었다. 바로 구렁이가 지나간 자리에 둑을 쌓기로 하자, 이때부터 둑이 무너지지 않았다고 한다. 하지만, 아마도 이곳의 지형이나 조류의 흐름을 파악하여 쌓은 결과 무너지지 않은 것으로 보인다.

고산은 이곳 굴포리에 머물면서 세번째 부인인 경주설씨慶州薛氏를 만난 것으로 알려져 있다. 경주설씨는 보길도에서 고산의 말년을 함께한 부인이다. 전언에 의하면, 경주설씨는 진도지역에 기반을 두고 상당한 경제력을 유지한 향촌 세력의 딸이었다는 이야기도 있다.

퇴계退溪 계통의 관념론에 빠지지 않고 자연을 관찰함으로써 우주의 원리를 깨닫는 격물치지格物致知의 신봉자였던 고산은, 완도나 진도의 바닷가를 간척하여 토지를 확보하고 부를 축적하였으며, 다른 한편으로는 부용동芙蓉洞이나 금쇄동金鎖洞에 묻혀서 자연을 조영하고 관찰하며 우주의 천리天理를 연찬研鑽했다. 고산의 굴포 간척은 이처럼 현실을 직시하고 이를 이용할 줄 아는 경세치용사상에서 나왔다고 볼 수 있다.

3. 중국의 닭 울음소리까지 들리는 맹골도

섬 경영을 통한 해산물 수취

진도에서도 가장 서쪽의 조도면鳥島面은 멀리 거차군도巨次群島와 맹골군
도孟骨群島로 이어지는 섬들이 연이어 위치하고 있다. 섬들이 새떼처럼
많다는 뜻에서 유래한 조도면은 이 일대에 무수한 섬들이 흩어져 있다.

이 중 가장 서쪽에 위치한 맹골도孟骨島는 이른 새벽이면 중국에서 우
는 닭 울음소리가 들린다는 말이 있을 정도로 먼 오지의 섬이다. 예전에
는 정기항로선이 없어, 이곳에 가려면 목포에서 여객선을 타고 다섯 시
간 이상을 가야 도착하는 먼 섬이다.

해남윤씨 집안에서 펴낸『녹우당의 가보』(1988)를 보면, 윤홍중尹弘中
(1518-1572)이 이곳 조도면의 맹골도를 매입했다는 기록이 나온다. 고
산 윤선도尹善道의 조부인 윤홍중은 이때 맹골도와 죽도竹島와 곽도藿島를
매입하여 경영한 것이다.

맹골도에 대해서는 녹우당 소장 고문헌목록 중 분재기를 비롯한 여러
입안문서 등을 통해 확인할 수 있다. 녹우당 소장 맹골도 관련 문서에는
당시 맹골도 주민들의 생활을 짐작해 볼 수 있는 다양한 기록들이 있다.
또한 정묘년丁卯年(1687) 삼월에 올린 소지所志 문서에는 맹골도가 선대
부터 대대로 관리되어 온 섬임을 주장하고 있다.[31]

맹골도 주변에는 죽도와 곽도가 있어 '맹골삼도孟骨三島'라 부른다. 맹
골도에는 현재도 이십여 가구에 사십여 명의 주민이 살고 있다. 주로 자

연산 미역이나 톳, 김 등을 채취하며 수백 년 전과 별반 다르지 않게 살아가고 있다.

맹골도는 간댓여·아랫여·웃여 등 '여'가 대부분인 바위섬으로 이루어져 있으며, 『신증동국여지승람』에는 '매응골도每應骨島'란 이름으로 표기되고 있다. 1400년 무렵부터 사람이 살기 시작했을 거라고 전하는데, 현 주민들은 임진왜란 이후에 들어간 사람들의 후손으로 보고 있다.

그런데 해남윤씨는 맹골도를 왜 매입했을까. 맹골도는 당시 사람이 살고 있어 섬에 대한 가치가 중요하게 인식되었다고 볼 수 있고, 이는 미역과 같은 해산물을 채취할 수 있는 경제적 이득과 연관이 있다.

맹골도 관련 의송議送 문서를 보면 해남윤씨는 맹골도를 비롯한 죽도와 곽도에서 미역 25접, 보리 20석, 마른 물고기 13속, 어유魚油 5두, 작은 전복 2첩을 섬사람들로부터 상납받고 있는 것을 볼 수 있다. 이처럼 이곳에서는 해산물을 얻을 수 있는 경제적 가치가 컸다.

당시 조정에서는 바다에서 나는 각종 특산물을 세금으로 내게 했다. 해남윤씨 역시 토지를 경영하듯이 맹골도를 경영하며 바다에서 나는 각종 해산물을 상납받았다. 맹골도는 1936년 현 종손의 조부인 윤정현尹定鉉 대에 진도의 십일시十日市 금융조합에 이매移買하게 될 때까지 줄곧 이러한 상납 관계를 유지해 왔다. 종가의 어른들은 지금도 당시 맹골도로부터 미역을 비롯한 해산물이 들어온 것을 기억하고 있다.

먼 바다를 향한 열망

윤홍중이 맹골도를 매입한 것은 단지 토지에 대한 욕심 때문이었을까, 아니면 바다를 향한 개척정신 때문이었을까. 당시 해남윤씨는 간척사업으로 많은 토지를 확보하는 등 도서島嶼 경영을 통해 적극적인 해양 진출을 하고 있어 바다를 향한 개척의식이 강했음을 짐작케 한다.

집안의 고문서를 보면, 윤의중과 윤홍중의 시기에 바다 간척이 매우 활발하게 진행되었음을 알 수 있다. 윤홍중이 맹골도를 매입했던 것도 아마 이처럼 연해와 섬지역의 간척과정에서 이루어지지 않았을까 생각된다. 윤선도의 보길도甫吉島 경영에서도 느낄 수 있듯이, 해남윤씨가의 해양의식은 남달랐다. 이는 물론 당시 양반사대부들의 일반적인 현상인 토지 확보라는 측면도 있지만, 적극적인 해양 진출의식이 없었다면 이루어내기 어려웠을 것이다.

해남은 서남해의 무수한 섬과 바다와 인접하고 있다. 해남윤씨의 해양 진출은 이 지역의 지리적 조건과도 연관이 있다고 볼 수 있으며, 실천적 경세치용經世致用을 지향한 가학家學의 정신이 아닌가도 생각된다. 조선 초 국가에서는 해금정책을 쓰는 등 바다를 멀리하는 상황이었던 것과 비교하면, 서남해의 섬들을 적극 개척하고자 했던 것은 당시 양반사대부들과는 다른 해남윤씨만의 모습이라고 할 수 있다.

해안 간척의 과정에서 윤홍중이 맹골도를 매입한 것이 아닌가 생각되지만, 육지의 연안도 아니고 절해絶海의 고도를 굳이 매입했던 것을 보면, 당시 사람들은 지금의 우리가 생각하는 것과는 달리 바다를 아주 자유롭게 오갔던 것 같다.

4. 해도海島에 조성한 이상향, 보길도

고산의 이상세계

해남 땅끝 포구에서 뱃길로 약 오십 분, 보길도甫吉島가 속해 있는 완도에서도 약 한 시간가량 떨어져 있는 보길도를 찾는 사람들은 가장 먼저 윤선도 유적지를 떠올린다. 그리고 많은 사람들은 보길도를 고산의 유배지로만 생각한다. 조선시대에 서남해의 섬들이 주로 유배지로 이용되었으니 이러한 생각도 틀린 것은 아니지만, 고산에게 보길도는 세상〔俗世〕을 등지고 자연 속에서 자신만의 이상세계를 경영한 은둔의 공간이었다.

「홍길동전」에서 홍길동이 이상향의 세계로 건설하려 했던 '율도국聿島國'처럼, 섬이란 공간은 자신만의 세계를 만들 수 있을 것 같은 꿈과 동경을 갖게 해 준다. 누구나 한 번쯤 막연한 동경심을 가지고 복잡한 현실을 탈피하여 섬으로 떠나고 싶어 하는 것을 보면 사람에겐 자신만의 세계를 찾아가고 싶은 본성이 숨어 있는 것이 아닌가 싶다.

보길도는 서남해의 수많은 섬들 중 하나에 불과하지만, 자연경관이 매우 뛰어나다. 자연의 요처를 잘 찾아내는 고산에게 마치 예정된 공간처럼 느껴질 정도다. 또 거의 완벽한 풍수적 요건까지도 갖추고 있어, 성리학적 세계 속에 살아야 했던 고산이 우연히 발견했다고 보기 어려울 정도로 은둔의 공간으로는 최상의 곳이기도 하다. 어떤 사람들은 고산이 보길도에 자신만의 유희적 생활공간을 만들어 놓았다고도 하지만,

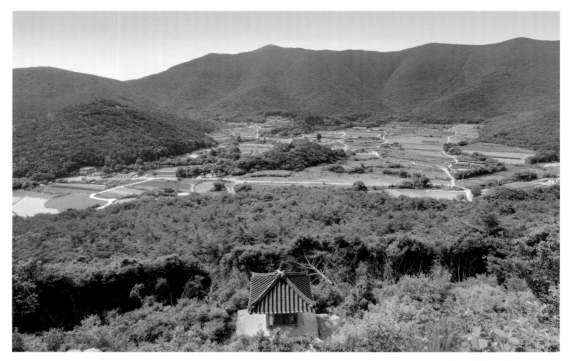

보길도 부용동 전경.
부용동은 고산이 보길도에
조영한 이상세계의 영역으로,
세연정을 비롯하여 낙서재,
동천석실 등이 조영되어
있다.

보길도의 세연정洗然亭을 비롯한 부용동芙蓉洞 공간은 그가 꿈꾸는 이상의
세계, 자연과의 일치를 꿈꾸는 유학자로서의 생활철학이 들어 있다.

조선시대 양반 사대부들은 당쟁의 와중에서 벼슬을 거부하고 산림처
사山林處士를 고집하며 개인의 완성을 통해 사회를 도학으로써 바로 세우
겠다는 목표를 가지고 있었다. 고산이 보길도에 만든 원림園林 역시 이러
한 요산요수樂山樂水의 취미와 일맥상통하고 있으며, 그의 원림관은 자신
과 자연의 성리性理를 통한 도학적 완성의 수단이었다고 할 수 있다. 문
학과 음악을 아우르는 예술적 재능으로 인해 때론 그의 생활이 음풍농
월吟風弄月로 비춰지기도 하지만, 당시 양반 사대부들은 이러한 생활 속
에서도 끊임없이 학문 도야와 인격 수양을 계속했다.

『보길도지』 속의 보길도

보길도 부용동에서는 고산이 살았을 때 명명한 지명과 흔적들을 찾아볼 수 있다. 현재 부용동에는 고산의 유거지가 상당 부분 복원되어 있다. 오늘날 우리가 보길도의 모습을 세세하게 확인할 수 있는 것은 『보길도지甫吉島識』가 남아 있기 때문이다.

『보길도지』는 고산의 육세손인 윤위尹愇(1725-1756)가 보길도의 조경과 풍경을 소상하게 밝힌 기행문이다. 윤위는 지금으로부터 이백오십여 년 전에 보길도를 답사하고 고산 유적의 배치와 구조, 그때까지 전해 내려오던 고산의 생활상을 낱낱이 기록하였으며, 낙서재樂書齋를 비롯해 고산과 얽힌 일화 등을 자세히 서술했다.

고산 사후 윤위가 보길도에 도착했을 때 이곳은 거의 폐허가 되어 있었다. 그는 학관學官의 아들 일가인 청계淸溪 노인과 함께 이곳에서 부용동을 지키며 살고 있는 학관의 사위 이동숙李東淑을 만난다. 그리고 이곳에서 선조가 남긴 자취를 하나하나 알게 되었다고 서술하고 있다.

이곳을 지키고 있는 사람은 이동숙으로, 학관(고산의 아들 직미直美)의 사위이다. 학관의 아들 일가인 청계 노인도 같이 이곳을 찾게 됨으로써 선조의 유적지를 알게 되었다. 그리고 그가 옛날에 들은 말을 나에게 들려주고 또 그의 아버지에게 추모하던 성심과 수호하던 노고에 대해서도 들려주었다.[32]

그런데 보길도 답사 후 친척인 청계도 몇 개월 후에 죽고, 이동숙도 보길도를 떠나 육지로 나오게 되어 이때부터 부용동은 거의 사람이 살지 않는 곳이 되었다. 옛 영화를 간직한 전설 속 고립무원의 섬으로 변해버린 것이다.

윤위가 기록한 『보길도지』는 뛰어난 인문지리적 묘사나 문학적 서술 능력을 느낄 수 있어, 고산의 후손답다는 생각이 든다. 『보길도지』의 첫 장에는 보길도 주변의 섬과 거리, 위치 등 지리지의 개념이 잘 나타나 있다.

주위가 육십 리인 보길도는 영암군(현재 완도군)에 속하는 섬으로 해남에서는 수로로 칠십 리 거리이다.[33]

고산은 보길도의 황원포黃原浦에 처음 발을 디딜 때 자연의 아름다움과 완벽한 풍수적 조건을 갖추고 있는 이곳에 매우 탄복했다. 수려한 봉만을 바라보고는 곧바로 배에서 내려 격자봉格紫峰에 올라간다. 그리고 영숙靈淑한 산기山氣와 절기絶奇한 수석을 보며 탄식하기를 "하늘이 나를 기다려 이곳에 멈추게 했다" 하며 살 곳으로 마련하였다.

고산은 이곳 낙서재에 집터를 잡을 때 수목이 울창하여 산맥을 볼 수 없게 되자, 사람을 시켜 장대에 깃발을 달게 하고 격자봉에 오르내리며 고저와 향배를 헤아려 낙서재 터를 잡았다. 그리하여 주 거처지인 낙서재는 가장 중요한 혈전穴田에 자리잡게 된다.

격자봉에서 세 번 꺾어져 정북향으로 혈전穴田이 떨어졌는데, 이곳이 낙서재樂書齋의 양지 바른 터가 되는 곳이다.[34]

격자봉은 보길도에서 가장 높은 봉우리로 낙서재를 뒤에서 받치고 있으며, 이 격자봉을 중심으로 낭음계朗吟溪·미전薇田·세연정洗然亭·옥소대玉簫臺 등이 자리잡고 있다. 이를 보면 고산이 『금쇄동기金鎖洞記』에서 자연에 의미를 부여하고 해석하여 각각의 바위나 자연에 명명한 것과 유사하다는 느낌을 들게 한다. 또한 부용동에서도 낙서재樂書齋·무민당

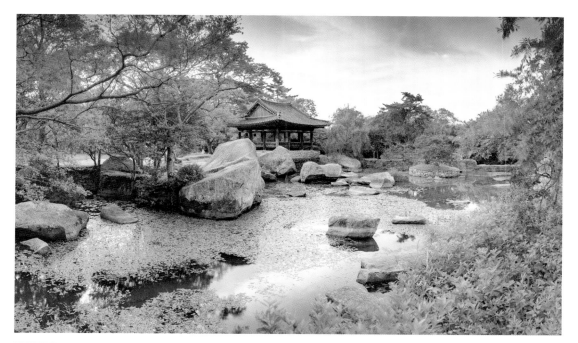

보길도 부용동 세연정洗然亭의 전경(위)과 계담溪潭(아래).
고산 윤선도 원림의 완성처이자 우리나라 전통 정원의 최고로 평가받고 있다.
세연정 계담은 과학적인 축보築堡의 원리로 쌓아 만든 인공 연지蓮池이다.

無悶堂 · 소은병小隱屛 · 승룡대升龍臺 · 곡수당曲水堂 · 낭음계朗吟溪 · 하한대夏寒臺 · 혁희대赫羲臺와 같은 각각의 지명에 의미를 부여하여 이름 지었다.

　이러한 이름을 붙일 수 있었던 것은, 자연과의 일치를 꿈꾸고 그 속에서 얻은 깨달음을 자연에 명명한 것이 아니었나 한다. 그러면 보길도에 들어온 것은 우연이었을까. 일반적으로는 병자호란 중에 남한산성에서 항전을 하고 있는 인조를 돕기 위해 집안의 가솔 수백을 이끌고 나섰다가 인조가 항복했다는 소식을 듣자, 오랑캐 나라인 청에 항복한 굴욕을 참지 못하고 영원히 세상을 등지고 살겠다며 제주도로 향하던 중, 우연히 발견한 이 섬에 정착한 것으로 알려져 있다. 보길도는 고산이라는 임자〔主人〕를 만나, 자연과 사람의 결합〔調和〕이 이루어진 조영공간으로 재탄생한 것이다.

　고산의 문학작품에서도 느낄 수 있지만, 그의 대표적인 자연 경영지인 보길도 부용동이나 해남 금쇄동에서는 '자연과의 일치'를 꿈꾸는 그의 사상을 읽을 수 있다. 보길도 역시 자연의 모습(형국) 속에 사람의 거처지를 정하는, 자연을 거스르지 않는 그의 자연 순응형 사상을 엿볼 수 있다. 보길도 부용동은 고산이 처음 보길도를 둘러보고 '물외物外의 가경佳境이요 선경仙境'이라고 찬탄했던 곳이다. 이같은 천혜의 자연이 자리했기 때문이기도 하지만, 고산의 자연 경영 능력이 없었다면 보길도는 오늘날 평범한 하나의 섬에 불과했을 것이다.

5. 인조를 위해 조성한 행궁, 보길도 낙서재

임금을 위한 입보처入堡處

고산이 은둔처로 삼고 이상적 조영 자연의 세계로 가꾼 보길도는 자신만의 유희적 공간이었을까, 아니면 유학자가 추구한 이상의 실험처였을까. 오늘날 우리들에게는 어떤 의미를 가져다주는지 생각해 보게 한다. 그러나 보길도의 낙서재樂書齋는 어쩌면 전란 시에 임금이 피란할 수 있는 행궁行宮으로 조성한 것은 아닐까 하는 생각을 해 볼 수 있다. 이는 당시의 여러 정황을 살펴보면 충분히 예견해 볼 수 있는 부분이다. 역사적 상상력에 의한 것이긴 하지만, 이러한 상상력 또한 때론 과거의 사실을 밝혀 줄 수 있는 하나의 단서가 될 수 있을 것이다.

보길도의 고산 유적지에 대한 발굴과 복원이 이루어지면서 사백여 년 전 고산이 조영한 세계의 실체가 서서히 드러나고 있다. 보길도 고산 유적지 정비 복원사업은 지난 2002년부터 전남문화재연구원에 의해 발굴이 진행되면서 현재 낙서재와 무민당無悶堂, 곡수당曲水堂 등의 건물이 거의 복원되어 있다.

낙서재 주변은, 발굴 당시 음침하게 가려져 있던 삼나무들이 제거됨에 따라 대규모의 유거지를 한눈에 볼 수 있는 상태가 되었으며, 낙서재 주변을 둘러치고 있던 담장이 복원되어 예전의 영역을 가늠해 볼 수 있게 되었다.

논으로 경작되었던 낙서재 아래 부분에서 대규모의 건물지들이 확인

보길도 부용동의
곡수당曲水堂과 연지蓮池.
2002년부터
전남문화재연구원에 의해
발굴이 진행되면서
복원되었다.

되면서 이곳이 과연 고산 자신만의 호사스런 생활을 위해 만들어졌겠는
가 하는 생각이 든다. 낙서재 아래쪽에서 집터 등 많은 유구遺溝들이 발
견되었는데, 계단식 경작지에서 연속하여 대규모 건물지들이 발견되어
흡사 고려시대에 삼별초三別抄가 진도에 임시 행궁으로 만들었던 용장산
성龍藏山城을 연상케 했다. 당시 병자호란의 후유증 속에서 대규모의 유
거지가 유사시 임금을 피란시키기 위해 행궁으로 조성한 것이 아닌가
하는 생각을 갖게 한다.

　당시 해로를 이용할 경우 한성(서울)에서 서해안을 따라 이곳 보길도
까지 오는 데 빠르면 삼 일 만에도 올 수 있어 입보처入堡處로서 행궁의
가능성을 생각해 보게 하는 것이다.

제7장

해남윤씨가의 재산 경영

1. 국부國富 칭호를 듣다

간척 · 상속 · 입양을 통한 부富 형성

국부國富라는 말을 들었던 녹우당 해남윤씨는 과연 어느 정도의 재산을 보유하고 있었을까. '부자가 삼 대를 못 간다'는 말이 있지만, 오백여 년의 세월이 지나도록 그 많은 재산을 잘 유지, 보존해 온 것을 보면 집안 나름의 재산 경영 시스템과 사회적 배경이 있었음을 알 수 있다.

해남윤씨는 16-17세기 무렵 가장 큰 경제력을 보유하게 되는데, 이 시기에 연해의 황무지를 간척하는 해언전海堰田 개간이 활발하게 진행됐다. 해남은 바다와 인접해 있으며, 서남해에는 수많은 섬들이 있다. 이러한 지리적 이점을 이용하여 대규모 해언전을 간척했으며, 해언전 간척은 해남윤씨의 토지 규모를 확대하는 데 큰 비중을 차지하게 된다.

해남윤씨는 한때 '윤가지부명어일국尹家之富名於一國'이라 할 정도로 많은 재산을 보유하고 있었다.[35] 대종손의 경우 시기마다 얼마간의 차이는 있지만, 고산 윤선도 대에는 오백에서 육백 구口의 노비, 일천에서 이천삼백 두락斗落의 전답田畓을 소유하고 있었다. 노비 오백 구는 당시 가장 많은 정도는 아니었지만, 매우 큰 규모에 들었다. 토지는 한 두락을 보통 한 마지기라 하며, 논의 경우에는 이백 평, 밭은 삼백 평을 한 두락으로 보았는데, 이천여 두락이라고 했을 때, 밭을 기준으로 한다면 약 육십만 평 가량의 규모에 해당한다. 이는 지금의 규모로 보아도 매우 넓은 면적으로, 국부라는 말이 결코 허황되게 들리지 않는다.

조선시대 양반 사대부가의 재산 경영 상황은 분재기分財記를 통해 살펴볼 수 있다. 분재기에는 자손들에게 노비나 토지를 어떻게 나누어 주었는가가 낱낱이 기록되어 있어, 당시의 소유 형태와 상속 방법 등을 알 수 있다. 녹우당에는 윤선도의 분재기를 비롯하여 윤두서의 분재기 등, 많은 분재기들이 전해 오고 있다. 일종의 재산상속 문서라고도 할 수 있는 분재기에는, 죽기 전 자식에게 재산을 나누어 주는 허여문기許與文記, 죽고 나서 재산을 나누는 화회문기和會文記 등이 있다. 재산을 둘러싼 다툼을 막기 위해 대부분은 죽기 전에 이러한 문서를 남겼다.

해남윤씨의 재산 경영 스타일은 어떤 것이었을까. 성리학을 신봉하는 집안에서 오늘날처럼 기업식의 경영을 하기는 어려웠겠지만, 대대로 내려오는 가훈과 문서들을 보면, 근검절약勤儉節約과 적선積善을 강조하는 유교적 이념을 실천하고 있음을 알 수 있다.

그런데 해남윤씨의 재산이 막대하게 늘어나게 된 배경에는 몇 가지 이유가 있다. 첫번째는 남녀 균분 상속제이다. 17세기 무렵까지만 해도 우리나라는 남녀가 똑같이 재산을 나누어 가지는 '남녀 균등 분배'의 원칙이 지켜지는 사회였다. 그러나 장자에 의한 제사 승계와 함께 대대로 내려온 재산을 온전히 지켜 나가기 위해서는 장손에게 더 많은 재산을 물려주어야 한다는 현실론이 대두되면서 장자상속 중심으로 흘러감에 따라, 남녀 균분의 원칙은 깨지고 만다.

이때까지만 해도 보통 결혼은 남자가 여자의 집에 장가 드는 '남귀여가혼男歸女家婚'이 일반적이었다. 따라서 아이들을 낳아 기르는 동안까지도 처가에서 한동안 사는 것이 보통이었다. 남녀 균분의 원칙도 이러한 제도 속에서는 자연스러운 것이었다.

해남윤씨의 재산 형성 과정을 살펴볼 수 있는 문서 중에, 중시조 윤광전尹光琠이 '봉제사奉祭祀'의 목적으로 고려 공민왕 3년(1354) 아들 단학丹鶴에게 남긴 「노비허여문기奴婢許與文記」가 있다. 이 문기에 나오는 노비는

윤광전의 처인 함양박씨가 데려온 신노비로, 당시 남녀 균분의 원칙에 의해 시집간 딸에게 분배된 노비였다.[36]

또한 녹우당의 입향조인 윤효정은 남녀 균분의 덕을 가장 많이 본 사람으로, 당시 해남지역의 가장 큰 세력가이자 부호인 해남정씨 정귀영鄭貴瑛의 딸에 장가 들어 막대한 재산을 분배받음으로써 경제적으로 튼튼한 기틀을 마련할 수 있게 된다. 지금도 처가 덕을 잘 보면 경제적으로 쉽게 자리를 잡지만, 당시는 제도적으로 만들어졌던 셈이다.

입양으로 재산을 증식하다

처가로부터 재산을 분배받는 것과 함께 부를 축적하는 다른 방법은 양자養子의 입양이었다. 양자로 들어오게 되면 재산을 친부親父와 양부養父로부터 물려받게 되는데, 고산 윤선도가 대표적인 경우다. 1619년(광해군 11년)에 만들어진 분재기인 「윤유기처구씨동생화회문기尹唯幾妻具氏同生和會文記」를 비롯한 1624년(인조 2년) 「윤선도노비화회문기尹善道奴婢和會文記」를 보면, 고산은 양부인 윤유기尹唯幾뿐만 아니라 생부인 윤유심尹唯深으로부터도 재산을 분배받아 재산 규모가 크게 불어나게 된다.

이러한 재산 분배로 인해 고산은 육백 구 이상의 노비를 소유하게 된다. 이같은 현상은 여러 대에서 양자로 대를 잇는 해남윤씨의 일반적인 모습이기도 하여, 재산이 배가되는 큰 요인이 되고 있음을 알 수 있다. 해남윤씨는 어떻게 보면 '일거양득'으로 많은 재산을 늘린 셈이다.

봉제사를 통한 가계 계승

우리나라는 17세기 무렵까지 남녀가 똑같이 재산을 나누어 가지는 남녀 균분 상속제에 따라 제사도 남녀가 돌아가면서 하는 윤회봉사輪回奉祀가

일반적이었다. 그러나 이 무렵부터 제사를 보다 철저하게 지키기 위해 적장자嫡長子에게 전담케 하는 장자 중심의 봉제사奉祭祀가 시작된다. 또한 집안에서는 제사에 따르는 비용 부담에 대해 별도로 토지를 마련했는데, 이를 위토답位土畓이라고 한다.

『경국대전經國大典』을 보면, 국가에서도 이를 규정하여 재산의 오분의 일을 제사를 위한 비용으로 사용할 수 있도록 하고 있다. 장자가 제사를 도맡으면서 재산이 장자 중심으로 상속되는데, 이는 조선 유교사회의 조상숭배사상 때문이라고도 할 수 있다. 조상의 음덕을 잘 받아야 자손이 잘되고 번창한다고 하여 제사를 철저히 지키고 집터와 묘터를 좋은 곳에 잡으려고 했던 것은 당시의 이같은 사회윤리 때문이었던 것이다.

조상으로부터 물려받은 재산을 지키기 위해 봉제사로 제사 비용의 명목인 상속 재산을 점점 확대해 나갔다. 해남윤씨는 일찍부터 봉제사에 대한 중요성을 인식하고 있었다.

고려 공민왕 3년(1354)에 작성한 「노비허여문기奴婢許與文記」는 윤광전이 아들 단학에게 봉제사를 위해 노비를 허여한다는 내용으로, 처부妻父 박씨로부터 전래한 노비 오불이吾火伊가 낳은 종 큰아기大阿只의 몸을 봉사조로 증여하니 대대로 이어 가라고 한다. 이를 통해 해남윤씨는 고려말 남녀 균등 분배의 원칙 속에서도 일찍부터 '봉제사'의 인식이 뚜렷했음을 알 수 있다.

장자의 봉제사가 보편화해 가던 17세기는 이른바 남존여비男尊女卑의 기풍이 자리잡아 가는 때라고 할 수 있다. 남자 중심의 사회적 윤리가 정착되어 감에 따라 장자 중심의 제사 봉행으로 변화되어 가는 것을 알 수 있다.

윤회봉사輪回奉祀에서 장자봉사長子奉祀로

남녀 균분의 원칙이 무너지자 재산상속의 방식도 바뀌게 된다. 남녀 균

분에 의한 재산의 흩어짐을 막기 위해 장자에게 봉제사의 목적으로 재산을 더 많이 물려준 것이다. 제사를 받드는 대신 봉사조奉祀條의 목적으로 전 재산의 오분의 일가량은 장자에게 물려주고 나머지를 서로 분재하는 방식으로 경제력을 일정하게 유지시켜 나간 것이다.

그렇다고 물려받은 봉사조를 장손이 모두 임의대로 처리할 수 있는 것은 아니었다. 윤두서의 아들인 윤덕희 대에 만든 「윤덕희동생화회문기尹德熙同生和會文記」(1760)에서 이러한 강력한 규정을 확인할 수 있다.[37]

이 화회문기의 서문에서 봉제사와 관련된 내용을 살펴보면, 첫번째로 "제사를 지키기 위해 재산의 오분의 일을 떼어 두고 자손들에게 분재하지 말라"고 되어 있다. 두번째로는 "백련동과 백야지 두 마을의 산과 집터, 그리고 마을은 자손들에게 나누지 말며, 여기에 살던 자손이 다른 곳으로 이사를 가면 그 집과 터는 종가로 환속한다"고 되어 있다. 또한 다섯번째에서는 "제사를 지내기 위한 위토답位土畓과 노비奴婢를 종손이 팔면 여러 자손들이 소송을 제기하여도 말을 못 한다"는 내용이 있다. 장자를 중심으로 한 봉제사는 재산이 흩어지지 않고 일정하게 유지되도록 하는 중요한 제도적 장치였던 셈이다.

장자 중심의 봉제사는, 종법의식의 강화에 따른 가부장적 가계家系 계승으로 지나친 남아선호사상이나 혈연중심주의로 치우침으로써 분절화된 사회가 되는 원인이 되기도 했다. 하지만 가족을 중심으로 한 공동체적 유대 강화와 같은 측면은 제사를 통해 지킬 수 있었던 모습이기도 했다. 녹우당의 봉제사는 종손이 대를 이어 지내지만, 지속적으로 문중을 결속시키는 중요한 계기가 되고 있다. 지금도 윤효정尹孝貞이나 윤선도尹善道 같은 비중있는 인물에게 제사를 지낼 때는 많은 문중 사람들이 참석하여 같은 문파로서의 소속감을 확인하고 결속을 다진다.

2. 실용을 택한 경세치용사상

실학을 가학家學의 토대로 삼다

녹우당 해남윤씨는 근본적으로 성리학을 신봉하지만, 선대로부터 내려오는 가학家學에서는 실용적이고 현실적인 경세치용經世致用의 일면을 보여 준다. 이같은 경세관은 현실의 문제를 적극 파악하고 실천하여 물적 기반을 다질 수 있는 토대가 되었다고 할 수 있다.

해남윤씨의 학문적 토양은 윤효정尹孝貞이 금남錦南 최보崔溥와 사승師承 관계를 맺으면서 시작된 것으로 볼 수 있다. 최보의 선조는 원래 강진에서 오랫동안 살았으나 부친 대에 나주로 옮겼다가 해남정씨의 사위가 되면서 해남으로 내려와 살게 된다. 최보는 해남에서 윤효정과 임우리林遇利 등을 가르치면서 학문적 구심점 역할을 했다. 최보는 일찍부터 실학적 면모를 보여 주었던 사람의 한 사람으로, 그가 『표해록漂海錄』을 저술하여 중국에서 보았던 여러 문물과 생활상을 소개하자 1488년(성종 19년) 6월 왕은 최보의 지휘 아래 수차水車를 만들어 올리도록 한다. 이에 따라 그해 8월 4일 최보는 성종에게 수차를 만들어 올리게 되는데, 여기서 그의 실사구시적인 면을 보게 된다.

윤효정은 최보의 제자이지만 개인적으로는 사촌동서간이고, 김안국金安國(1478-1543)과는 동년우同年友로서 교분을 쌓았다. 최보는 김종직金宗直의 문인門人이며, 김안국은 김굉필金宏弼의 문인이다. 이같은 교우 관계를 통해서 당시 부상하고 있던 사림파와도 맥을 같이하게 된다.

고산 윤선도는 선대의 전통을 계승하고, 다른 한편으로 스스로 새로운 방향을 개척하여 해남윤씨 가학의 전통을 확립하였다. 고산은 비록 체계적인 저술을 남기지는 않았지만 의약醫藥·복서卜筮·음양陰陽·지리地理 등에 두루 정통했다. 그는 주자朱子의 격물치지설格物致知說을 부정하고 자신의 독특한 격물치지설에 근거하여 박학을 추구했다.

국내적으로 실학의 맹아라고 할 수 있는 16-17세기는 고산 윤선도(1587-1671)뿐만 아니라 잠곡潛谷 김육金堉(1580-1658)과 실학의 비조인 반계磻溪 유형원柳馨遠(1622-1673)이 살았던 시기다. 또한 중국은 명·청을 지나면서 서양 문물이 대량으로 소개되던 때였다. 이러한 시대적 상황과 고산의 실천적 면모를 살피면 이 집안의 경세치용적 사상을 이해할 수 있다.

「을해소」의 현실 인식

고산의 상소문上疏文과 서간書簡을 자세히 살펴보면, 그가 이론에만 머물지 않고 현실에서 목도할 수 있었던 민생 현안들을 살피고 있음을 알 수 있다. 고산은 1635년(인조 13년)에 올린 「을해소乙亥疏」에서 민생 현안을 현실적 측면에서 심도있게 다루고 있다.

「을해소」에서 지적한 것은 조선조의 일반적인 조세제도였다. 고산은 임진왜란을 거치면서 대단히 어려워진 토지 사정의 특수성을 농민의 입장에서 조목조목 설명하며, 전결田結 삼분의 이는 부당하다고 말한다. 칠년간에 걸친 전쟁으로 전결은 황폐해지고 토지대장은 흩어져 버렸으며, 묵정밭(오래 내버려 두어 거칠어진 땅)은 개간되지 않은 채 그대로 버려져 있을 뿐만 아니라, 인력이 부족하여 옥토가 척박해지고, 전에 있었던 전답이 산야가 되어 농사지을 수 있는 면적이 이전의 삼분의 이에도 미치지 못한다고 지적한다.

「을해소」는 인조에 이어 효종에게도 다시 올리고, 중요한 대목들을 역시 효종에게 올린 「시폐사조소時弊四條疏」에서 반복하고 있어, 이 소의 작성에 매우 정성을 기울였음을 짐작할 수 있다. 「시폐사조소」는 1655년(효종 6년) 당시 조정에서 섬 주민을 몰아내고 어부들을 강화도로 이주시키려는 계획의 부당함을 알려 중지시킨 상소로, 당시 가장 절실한 민생 현안들을 깊이있게 통찰한 것이었다.

이를 비롯하여 노비奴婢 · 해도어민海島漁民 · 강도어민江都漁民 · 축성築城 · 호패號牌 · 향소鄕所 · 요역徭役 등에 관한 제도상의 개혁사상은 17-18세기 반계磻溪 유형원柳馨遠과 성호星湖 이익李瀷 등 초기 실학에 해당되는 학자들에 의해 주장되었다.

윤선도는 별서지別墅地 운영뿐만 아니라 개간에 대해서도 적극적이었다. 그는 해언전海堰田 개간을 적극적으로 벌인 인물로 알려져 있다. 그가 진도 굴포리에 약 이백 정보, 완도 노화도에 약 일백삼십 정보 가량을 간척했다는 것은 잘 알려져 있다. 윤선도가 보길도의 세연정에 축보築洑의 원리를 이용한 판석보를 쌓고 세연정을 조성한 것에서도 그의 경세치용사상을 이해할 수 있다. 그는 『고산유고孤山遺稿』에서 상주목尙州牧에 내는 소장疏章을 통해 입안을 내어 해택海澤(갯벌)에 제언堤堰(댐)을 쌓을 것을 강조하고 있다.

육지의 경작할 만한 곳, 해택海澤의 제언을 막을 만한 곳, 산록山麓의 땔감을 취할 만한 곳은 사람이 입안을 내어 먼저 점하면, 다른 사람은 감히 쟁탈하지 못합니다. 하물며 조선祖先을 모신 산이 어찌 밭 갈고 땔나무하는 곳보다 가볍겠으며, 금화禁火하고 나무를 기른 일의 분명함이 어찌 한 장의 입안보다 못한 것이겠습니까.[38]

윤선도 대의 재산 경영을 알 수 있는 것이 1673년(현종 14년) 아들 인

미仁美 대에 남긴 분재기分財記다. 분재 상황을 보면, 경중京中(서울), 해남
과 인근 지역, 진도 굴포, 영암, 소안도 등의 전답이 기재되어 있다. 이
는 선대의 토지 분포가 해언전 간척에 따라 해남 인근 지역에 집중된 것
으로, 이때 분재한 노비의 수가 약 오백삼십팔 구□였던 점을 감안하면
해남윤씨의 경제력이 가장 전성기로 접어들었음을 보여 준다고 하겠다.

고산은 성리학자이지만, 이론에 집착한 나머지 현실 문제에 소홀한
여타 학자들과는 달리, 탈주자학적인 모습을 보여 준다. 이는 현실적이
고 실용적인 경세치용사상을 실천하려 했던 의지로 볼 수 있다. 그가 남
긴 「충헌공가훈忠憲公家訓」을 비롯하여 「을해소」와 「시폐사조소」는 국가
사회의 현실적 문제를 다루는 제도와 방법에 관한 구체적인 지식이나
실천적 구현을 포함하고 있다.

3. 간척으로 토지를 확장하다

서남해 도서 지역으로

녹우당 종택에서 약 이십 킬로미터 떨어져 있는 해남군 현산면의 백포白浦마을에 가면, 고산 윤선도의 증손자인 공재 윤두서 고택(중요민속문화재 제232호)이 있다. 이곳은 현재도 해남윤씨 일가들이 살고 있는 고택들이 여러 채 남아 있어 전통적인 옛 양반촌의 모습을 띠고 있다. 이 마을에 해남윤씨가 많이 모여 살게 된 데에는, 윤선도의 조부인 윤의중 대부터 이루어진 해안의 황무지 간척과 관련이 있다. 간척 개발로 토지가 많아지자, 이곳이 해남윤씨의 주요 전장田莊이 된 것이다. 간척과 함께 하나둘 모여 살게 되면서 나중에는 해남윤씨 일족들이 사는 마을로 형성된 것이다.

백포마을에는 잘생긴 아름드리 소나무 한 그루가 마을 뒤 중턱쯤에서 마을을 내려다보고 있다. 그 바로 아래에 공재의 묘가 있고, 그 앞에는 공재 고택이 여러 채의 고가 속에 자리잡고 있다. 현재 공재 고택 주위로 대여섯 채의 고택만 남아 있지만, 이십여 년 전까지만 해도 십여 채 이상의 고택들이 즐비하게 늘어서 있던 마을이었다.

마을 앞으로는 바다를 막은 제방이 들판 너머로 멀리 보인다. 지금의 제방은 훨씬 후에 다시 쌓은 것으로, 예전에 해남윤씨가에서 간척을 위해 쌓았던 제방은 농지 정리로 인해 그 흔적을 찾아보기 힘들다.

해남윤씨는 윤의중 대부터 서남해 연해 지역에 대규모의 해언전을 간

윤두서 고택.
전장田莊을 경영하기 위해
지은 별서別墅가 나중에
큰 고택의 규모를 갖추게
되었다. 해남윤씨가의
대규모 간척지였던 현산
백포마을에 자리하고 있다.

척하게 되는데, 이 중 백포는 가장 큰 규모의 전장田莊이 된 곳이다. 백포마을은 인근의 서남해 도서 지역으로 연결될 수 있는 중요한 입지 여건을 갖추고 있을 뿐만 아니라, 바닷물이 빠지면 간척하기 좋은 넓은 개펄이 펼쳐진다. 또한 종가宗家가 있는 연동마을과도 얼마 떨어져 있지 않기 때문에 이곳을 집중적으로 간척한 것으로 보인다.

해남윤씨 집안에 내려오는 고문서를 보면, 이곳 백포 일대에 입안立案을 통해 많은 농토를 개간한 사실을 쉽게 찾아볼 수 있다. 입안은 관에 개인이 간척을 하겠다고 신청을 하면 이를 허가해 주는 문서라고 할 수 있다.

백포지역의 간척 사실은 고산의 양부養父인 윤유기尹唯幾(1554-1619) 때에 만들어진 1596년(선조 29년) 분재기分財記에서부터 나타나고 있다. 윤유기가 생부인 윤의중으로부터 물려받은 재산 중에는 간척답으로 일

백오십여 두락이 분재되어 있어, 이때부터 이곳이 간척지로 개발되고 있었음을 알 수 있다.[39]

해남윤씨의 해언전 개발 사례를 맨 먼저 살펴볼 수 있는 것은 만력萬曆 4년, 즉 1576년(선조 9년)에 만들어진 입안 문서다. 시기적으로는 임진 왜란 이전이자 오십삼 세인 윤의중이 한성부좌윤漢城府左尹의 자리에 있을 때의 문서로, 현산 백포의 백야지白也只에 입안한 문서다.[40] 이곳의 입안처는 "동쪽은 우동牛洞 큰길로부터 남쪽은 당산까지, 서쪽은 대해변大海邊 최일손崔白孫의 제언堤堰 변까지, 북쪽은 초피사椒皮寺 북쪽 산줄기까지"라고 표시된 넓은 지역이었다. 윤선도의 아들인 인미仁美(1607- 1674) 대에는 이곳에 집을 짓고 이주한 후 적극적으로 운영하기 시작했다. 이 무렵 이곳이 대규모 전장으로 한창 개발되고 있었음을 알 수 있다.

해남윤씨의 주요 전장은 종가를 중심으로 한 인근 지역과 서남해 연안 지역인 백련동白蓮洞 · 백야지白也只 · 고현내古縣內 · 화산花山 · 죽정竹井, 그리고 진도珍島의 굴포屈浦, 처가 쪽인 장흥長興과 주변 지역이었다. 해남 윤씨는 '백포' 또는 '백야지' '희어기'라고 불리는 현산 백포를 지속적으로 입안하여 전장을 만들어 간 것이다. 또한 간척뿐만 아니라 매입도 활발히 하여 가장 큰 전장으로 만들었다.

대규모 간척지, 현산 백포

윤두서 고택은 전장을 경영하기 위해 지은 별서別墅였다고 할 수 있다. 이 별서가 나중에는 큰 고택의 규모를 갖추게 된다. 윤두서가 그린 〈백포별서도白浦別墅圖〉를 통해 당시 백포의 모습을 엿볼 수 있으며, 이곳에 별서別墅가 운영되고 있었음을 알 수 있다. 〈백포별서도〉는 당시 백포의 모습을 실경으로 그린 것으로, 공재의 그림을 모은 화첩인 『해남윤씨가

윤두서가 그린
〈백포별서도白浦別墅圖〉.
고산윤선도유물전시관.
백포의 실경을 선면扇面에
담았다.

전고화첩海南尹氏家傳古畵帖』(보물 제481호)에 실려 있다. 이를 보면, 이곳
에 큰 규모의 별서가 자리잡아 있었으며, 공재는 이곳에 머물며 전장을
관리하거나 찾아오는 여러 시인 묵객 또는 사대부들과 교류했던 것으로
추측된다.

공재의 행적을 기록한 『공재공행장恭齋公行狀』에는 그가 별서로 전택田
宅을 짓고 살았다는 기록이 있다.

백련동과 백포 두 군데에 장庄이 있었다. 모두 전택田宅과 장호庄戶가 있
었다. 백포는 큰 바다에 닿아 있어 풍기風氣가 매우 좋지 않았으므로, 두
곳의 장을 왕래하기는 했으나 거의 백련동에서 지냈다.[41]

윤두서는 기후와 풍기가 맞지 않아 백포마을에서는 오래 머물러 살지
않았던 것으로 보인다. 백포마을은 윤두서의 셋째 아들인 덕훈德熏
(1694-1757)과 넷째 덕후德煦 형제가 자리를 잡고 살기 시작하면서 그
후손들이 지금까지 이어져 오고 있다.

백포와 관련하여 공재의 인간적 면모를 살펴볼 수 있는 부분이 『공재
공행장』에 나온다. 어느 해 심한 가뭄으로 마을 사람들이 굶주리게 되자
주변 종가 소유의 산에 있는 나무를 베어 소금을 구워 생계를 유지하도
록 배려했다고 한다.

그해 해일海溢이 일어 바닷가 각 고을은 모두 곡식이 떠내려가고 텅 빈
들판은 황토물로 물들었다. 백포는 바다에 닿아 있었기 때문에 재해災害
가 특히 심했다. 인심이 흉흉하게 되어… 공재는 마을 사람들을 시켜 합
동으로 나무를 벌채하고 소금을 구워 살길을 열어 주었다.[42]

서남해 연안 지역의 간척

해남은 서남해의 수많은 섬들이 흩어져 있는 연해 지역과 인접해 있기
때문에 갯벌을 간척하여 대규모의 토지를 확보할 수 있는 유리한 조건
을 갖추고 있었다. 이러한 입지 조건을 갖추고 있어 해남윤씨는 일찍부
터 간척을 통해 자신들의 경제적 기반을 확보해 나갔으며, 이를 바탕으
로 재지사족在地士族으로 성장하게 된다.

여말선초 서남해 연안 지역에서 일어난 왜구의 침입, 이로 인한 중앙
정부의 공도정책空島政策, 그리고 조선 초의 현縣 치소治所 설립 등 행정체
제가 갖추어 가던 시기는 해남윤씨의 정착과 성장 과정과 맞물려 있다.
이때 이루어진 해남윤씨의 해안 간척은 국부國富 또는 호남의 제일부자
라는 칭호를 들을 만큼 경제적 기반을 탄탄히 하여 재지 사족으로 성장
해 가는 물적 토대가 된다.

윤의중 대에 간척 개발이 활발했는데, 이는 많은 노동력과 든든한 정
치적 배경을 통해 가능할 수 있었다. 당시 많은 양반 사대부들이 황무지
를 간척하여 토지를 늘려 갔지만, 해남윤씨의 바다 간척은 민간에서 이

루어진 것으로는 가장 규모가 컸다.

16세기 무렵 윤의중의 해안 간척이 서남 해안을 중심으로 광범위하게 이루어질 수 있었던 데에는 정치적 위상도 작용하고 있었던 것으로 보인다. 윤의중은 과거에 급제한 후 1559년(명종 14년) 동지사冬至使로 명나라에 다녀오고, 평안도관찰사와 공조판서·예조판서·좌참찬 등 많은 관직을 역임했다. 윤의중이 요직을 두루 거칠 수 있었던 데에는 당시 영의정을 지낸 노수신盧守愼(1515-1590)과 교분이 두터웠고, 자기 누이의 아들인 이발李潑(1544-1589)의 영향력도 무시할 수 없었을 것이다.

해언전 개발 과정에서 조헌趙憲(1544-1592)이 윤의중을 탄핵하기 위해 상소를 올렸는데, 그 배경은 당시 서인西人과의 대립 속에서 나온 것으로, 윤의중은 서인의 집중적인 견제를 받을 만큼 정치적 비중을 확보하고 있었음을 알 수 있다.

조헌의 상소를 반박하기 위해 올린 상소문을 통해 윤의중이 얼마나 많은 해언전을 개발하고 있었는가를 짐작해 볼 수 있다.

헌(조헌)이 또 "신臣(윤의중)이 대탐大貪하여 장흥·강진·해남·진도 주위로 신의 언전堰田이 아닌 것이 얼마나 되는가"라고 지목指目하였습니다. 신은 포의시布衣時로부터 원래 지극히 궁한 사람은 아니었습니다. 이미 선세先世의 구업舊業이 있고 또 처가의 자산資産이 있었습니다.[43]

조헌은 윤의중이 대탐하여 장흥·강진·해남·진도 등 거의 모든 언전堰田이 그의 소유라고 주장하고 있다. 이에 대해 윤의중은 이러한 사실을 부정하는 것이 아니라, 원래 처가로부터 자산이 있었고 또 그것이 불의로 취한 것이 아님을 말하고 있다. 서남 해안 일대의 모든 언전이 윤의중의 것으로 여겨질 만큼 많은 언전을 소유하고 있었음을 짐작할 수 있는 대목이다.

서남 해안 지역의 해언전을 개발함에 있어 혼맥을 통해 형성된 중앙 관료의 도움을 받기도 하였다. 당시 호남 사림의 대표 인물인 유희춘柳希春은 해남정씨海南鄭氏를 통해 혼맥이 형성된 인물로, 해남윤씨와도 매우 친밀한 관계를 유지하고 있었다. 해남정씨를 중심으로 형성되었던 학맥과 혼맥은 당시 중앙 정치에서도 일정한 협력 관계를 유지했다고 볼 수 있으며, 이는 해언전 개발에서도 일정한 영향력을 행사하고 있음을 알 수 있다. 『미암일기』에는 유희춘이 사돈 관계인 윤효정尹孝貞의 둘째 아들 항衖에게 해택海澤 개간을 지원하고 있다. 유희춘은 당시 우부승지를 거쳐 부제학의 관직에 있던 때로, 자신의 높은 관직을 이용해 간척을 도왔다.[44]

1569년(선조 2년) 유희춘과 사돈인 윤항은 편지로 진도 벽파정진碧波亭津의 간척지를 개간하기 위해 진도별감珍島別監에게 입안했으니 도내島內 군인을 동원할 수 있게 해 달라고 청한다. 유희춘은 개인의 이득을 위해 군인을 역에 동원함을 편치 않게 생각했지만, 넉 달 후 소분掃墳차 담양에 왔을 때 진도별감에게 군인 징발을 요구하며, 이 사실을 윤항에게 알린다.[45]

이처럼 유희춘은 친인척의 해택 개간을 적극 지원하고 있다. 현직 고위 관료라는 점이 해택 개간에 필요한 노동력을 쉽게 동원할 수 있게 하였기 때문으로 보인다. 연해 지역의 개간은 대규모의 간척사업이었기 때문에 경제력과 노동력, 그리고 정치적인 배경도 뒤따라야 했다. 양반 사족으로서 상당한 경제력을 이미 확보하고 있었던 해남윤씨였기에 간척을 대규모로 할 수 있었던 것으로 보인다. 또한 윤구尹衢와 윤의중尹毅中을 비롯한 여러 인물들이 중앙의 관직에 진출하여 사림의 대열에 있던 때라 이러한 정치적 배경도 해언전을 간척하는 데 힘이 되었을 것이다.

해남윤씨 집안에서 사림정치기에 가장 두각을 나타낸 인물은 윤구와 그의 둘째 아들인 의중이다. 특히 윤의중은 윤효정에 이어 집안의 경제

적 기반을 탄탄히 한 인물로 평가된다. 윤의중은 특별히 이재理財에 밝아, 일생 동안 재산을 증식하여 그 부가 당시 호남 제일로 일컬어질 정도였다. 아마 국부國富라는 말도 이같은 배경에서 나온 게 아닌가 생각된다.

16세기를 기점으로 조선 중앙정부는 토지의 사적 소유를 인정함으로써 지주제地主制가 전개된다. 이에 따라 주인 없는 황무지를 개간하여 자기의 땅으로 만들려는 간척사업이 전국적으로 붐을 이루었다. 이는 임진왜란 등 전란으로 황폐해진 국가의 토지와 세금을 확보하기 위한 국가의 정책이기도 했다.

대규모로 토지를 확보할 수 있는 방법 중 하나는 연해의 갯벌을 간척하는 일이었는데, 이를 위해서는 관에 신고를 해 입안을 받아야 했다. 당시에는 인허가를 받는 데 정치적 배경은 매우 유리하게 작용하였으며, 해남윤씨는 간척을 선점할 수 있는 좋은 조건에 있었다고 할 수 있다.

해남윤씨가의 연해 지역 간척은 지주제라는 변화 속에서 경제력을 확보하기 위한 양반 사족들의 일반적인 모습이라고 할 수 있지만, 유난히 실리적인 현실 감각에 뛰어났던 해남윤씨 집안의 면모도 느낄 수 있다.

제8장

고문헌 속 해남윤씨 이야기

1. 중시조의 역사를 증명해 주는 노비문서

혼인으로 사회적 지위를 획득하다

공민왕은 무신집권기와 원의 간섭하에서 미약해진 왕권을 재확립하고 개혁을 시도했던 왕으로 알려져 있다. 『고려사』에서 공민왕 대는 국외에서는 홍건적紅巾賊과 왜구倭寇의 침입, 국내에서는 많은 정치적 변란, 그리고 개혁을 추구하는 과정에서 발생하는 갈등으로 인해 우여곡절의 역사적 사건들이 많이 벌어진 시기이기도 하다. 이 때문인지 고려시대 사료에서 공민왕 대의 기록들이 많이 발견된다. 그의 재위 기간이 짧지 않은 이유도 있겠지만, 역사적으로 중요 사건들이 많이 벌어졌기 때문이기도 할 것이다.

녹우당 고산윤선도유물전시관에는 많은 고문서들이 보존되어 있다. 이 집안의 오랜 역사와 뿌리의 흔적을 말해 주고 있는 고문서들 중에서 유독 눈에 띄는 건 『전가고적傳家古跡』이다. 이 안에는 「지정 14년 노비문서」가 들어 있다. 집안의 고문서 중 가장 오래된 것이자 우리나라 노비문서 중에서도 가장 오래된 고문헌 자료이다. 이 문서에는 중시조 윤광전이라는 인물이 등장하고 있어, 그가 이 시기에 살았던 실존 인물임을 증명하고 있다.[46]

당시 신돈辛旽이 공민왕을 등에 업고 강력하게 추진한 것이 전민변정도감田民辨正都監을 설치하고 토지와 노비를 정리하는 일이었다. 전민변정도감은 1269년(원종 10년)에 최초로 설치되어 이후 필요에 따라 여러

차례 설치되었는데, 권문세족에게 빼앗긴 토지를 원주인에게 돌려주고 불법적으로 노비가 된 사람을 해방시키는 데 그 목적이 있었다. 기득권 세력인 권신들의 강력한 반발로 결국 실패하지만, 이같은 사회 상황 속에서 해남윤씨의 「지정 14년 노비문서」가 만들어졌다.

이 문서에는 윤광전의 처가에서 데려온 노비 한 구□를 자식인 단학丹鶴에게 상속하는 내용이 기록돼 있다. 이 기록을 통해 해남윤씨는 윤광전 대에 이미 노비를 소유한 향리鄕吏 집안으로 성장하고 있음을 알 수 있다. 또한 해남윤씨가 기반을 잡는 데에 처가 쪽의 힘이 컸다. 처가 쪽의 재산이 사위 윤광전에게 상속됨으로써 향촌사회에서 일정한 사회경제적 지위를 구축할 수 있었던 것이다.

해남윤씨는 윤광전 대에 신흥 무관 세력으로 성장하여, 서남 해안 지역에 자주 출몰하는 왜구로 인해 많은 피해를 입고 있었던 공민왕 대에는 무관직으로 활약했다. 이때까지 윤광전은 지역에서 그다지 두각을 나타내지 못하였으나, 명문 집안이었던 함양박씨咸陽朴氏와 통혼하게 됨으로써 동정직同正職으로나마 관계에 진출할 수 있었다. 혼인을 통해 사회경제적 지위를 어느 정도 확보한 것이다.

윤광전의 처인 함양박씨의 부친은 대호군大護軍을 지낸 박환朴環이고, 조부 박지량朴之亮은 몽골의 일본 정벌 시 연합군 김방경金方慶의 휘하에서 지중군병마사知中軍兵馬使로 출전하였다. 이때 대마도對馬島와 일기도壹岐島를 친 공으로 원나라로부터 무덕장군武德將軍의 벼슬과 금패인金牌印을 하사받고 판삼사사判三司事에 오르기도 했다.[47]

노비문서에 드러난 고려 말 상황

「지정 14년 노비문서」에는 '탐진감무耽津監務'라는 기록이 나온다. 탐진은 강진의 옛 이름으로, 이를 통해 윤광전이 해남의 이웃 고을인 강진에

「지정 14년 노비문서」.
고산윤선도유물전시관.
중시조인 윤광전이
아들 단학에게 노비를
물려주는 내용이 들어 있는
입안문서다.

살았음을 확인할 수 있다. 또한 윤광전의 아들 중 차남인 단학이 봉사조奉祀條의 노비를 물려받은 것으로 보아 그가 봉제사의 의무를 이행한 것으로 보인다.

고려시대에 노비의 매매는 토지나 가옥과 같이 매매 후 백 일 이내에 관에 청원하여 입안立案을 받도록 했다. 해남윤씨의 「지정 14년 노비문서」는 이러한 절차에 따라 만들어진 것이다. 노비 매매의 경우 토지의 경우보다 훨씬 엄격한 입안제도가 준행되었다. 노비는 출산으로 인한 증가가 있고 도망할 가능성이 있었기 때문이다. 양반집의 노비 매매는 양반이 직접 매매에 관여하지 않고, 양반으로부터 위임받은 노奴에게 대행시키는 형식을 취하였다.

고려 후기로 접어들면서 노비의 신분 질서는 문란해진다. 무인정권 몰락 이후 나타난 몽골의 내정 간섭, 권문세가의 등장, 농장의 확대, 빈번한 외침 등의 사회적 변화는 신분질서의 변화를 가속화했다. 공민왕 재위(1351-1374) 때에는 홍건적과 왜구의 침입으로 해마다 군사를 일으켜 국고가 바닥이 나 관직을 상으로 주기도 했다.

「지정 14년 노비문서」는 윤광전이라는 실존 인물에 대한 확인뿐만 아니라 고려 말을 배경으로 다양한 삶의 자취를 느낄 수 있어, 기록의 중요성을 새삼 느끼게 한다.

2. 「고산양자예조입안」 문서

고산의 입양 사실을 기록한 공문서

우리나라의 가족제도는 16세기 후반에서 18세기 전반에 걸쳐 장자長子
를 중심으로 한 장자상속이 진행되면서 급격히 변화하게 되는데, 이러
한 흐름 속에서 입양入養 사례가 대폭 증가하게 된다.

녹우당 해남윤씨도 입양을 통해 대를 이은 경우가 많다. 입양은 종가
의 대를 잇게 하는 안전장치이자 부를 축적하고 이를 지속적으로 지켜
나갈 수 있는 중요한 방안이었다. 종가의 혈통을 중시하는 종통주의 관
념이 일찍부터 싹텄던 녹우당은, 장자상속제를 통해 재산이 흩어지지
않고 종가를 중심으로 이어 갈 수 있다는 것을 알게 되었다.

녹우당에 전해 내려오는 고문서들 중에서 당시 가족제도의 일면을 엿
볼 수 있는 것이 고산의 입양 문서인 「고산양자예조입안孤山養子禮曹立案」
(보물 제482호)이다. 이 예조입안은 만력萬曆 30년, 즉 1602년 6월 2일
에 윤유심尹唯深의 둘째 아들인 선도善道를 종손인 윤유기尹唯幾에게 양자
로 들일 것을 예조禮曹에서 허가한 결재 문서로, 오늘날의 공증서와 같은
것이다.

양자로 입양한 사실을 문서로 결재한 것을 보면, 입양이 임의대로 이
루어진 것이 아니라 일정한 절차에 의해서 이루어졌으며, 이 문서는 장
자의 혈통을 증명하는 역할을 하고 있음을 알 수 있다. 만약에 있을지도
모르는 직계 혈통에 대한 시비와 재산권 상속에서 중요한 증명이 되는

것이다.

양자는 생가生家의 장자나 독자가 아니어야 했다. 이는 생가의 제사가 단절되는 것을 막기 위한 것이었다. 조선 후기에는 종가를 중시하는 분위기 때문에 장자는 물론이고 독자까지 양자로 들임으로써 생가의 가계家系가 단절되는 상황까지 초래하여 법률상 금지되었는데, 그러자 호적을 위조해 양자를 들이기도 했다.

양자로 들이기 위해서는 국가의 예조로부터 입안을 받아야 했는데, 생가와 양가 두 집의 부친이 함께 신청을 해야 했으며, 부친이 죽은 후에는 모친이 신청할 수 있었다. 입안은 철저하게 법에 따라 발급되었으며, 그 과정이 까다로워 입안을 받기 위해 청탁을 하는 경우까지 있었다고 한다.

가계 계승의 보증수표가 된 입양

해남윤씨는 어초은漁樵隱 윤효정尹孝貞 이래 여러 차례 입양을 통해 종통을 잇고 있다. 가장 처음 입양을 간 것은 윤선도의 양부養父인 윤유기로, 윤유기는 윤의중의 둘째 아들이었으나 큰아버지 윤홍중尹弘中에 입양된다. 그리고 윤유기가 다시 아들이 없자 형님인 윤유심의 둘째 아들 선도를 입양한다. 이같은 입양은 19세기 무렵까지도 계속된다.

입양이 항상 순조롭게 이루어지지만은 않았다. 어초은 윤효정의 십삼세손인 윤광호尹光浩(1805-1822) 대에는 종통이 거의 끊어질 뻔했다. 윤효정의 십일세 종손 지정持貞은 부인 남양홍씨南陽洪氏가 후사가 없이 이십이 세에 별세하고 그도 이십육 세에 요사해 버린다. 이에 십이세손인 종경鍾慶이 입양되었으나 그도 장수하지 못하고, 또한 양천허씨陽川許氏에게서 겨우 얻었던 독자 광호光浩도 십팔 세에 병사하고 만다. 신행길에 신부의 얼굴도 제대로 보지 못하고 죽은 광호와 결혼한 광주이씨廣州李氏

는 녹우당 종가에 와서 숙부들의 섭정과 시어머니의 험난한 시집살이를 견디어내며 종통을 잇기 위해 멀리 충청도까지 가서 십촌이 넘는 조카를 입양한다. 광주이씨 부인이 멀리에서 일부러 종손을 입양하려 했던 것은 아마 일가의 간섭을 받지 않고 종가의 기틀을 다잡으려 한 이유도 있었던 것 같다. 당시 상황은 광주이씨 종부가 쓴『규한록閨恨錄』에 자세히 드러나 있다.

조선시대의 입양은 17세기부터 심각하게 야기된 재산 분쟁과도 밀접한 관계를 가진다. 남녀 균분에 의한 재산상속으로 인해 많은 형제들이 재산을 상속받으면서 재산의 분할도 한계에 이르게 되어 분쟁이 빈번하게 발생하게 된 것이다. 그러다 종손 중심으로 재산을 상속하게 되자, 입양은 재산 분쟁을 피해 갈 수 있는 수단이 된다.

15-16세기에는 고려 후기와 마찬가지로 양자제가 확립되어 있지 않았기 때문에, 한때 권문세가로 가세를 자랑하던 명문 가문이 대를 잇지 못하는 경우도 있었다. 양자제도를 통해 명문가의 대를 이어 가게 되는 해남윤씨에 비해, 어초은 윤효정을 비롯하여 금남 최보, 미암 유희춘 등 유력한 인물들을 후원한 해남정씨 집안이 대를 잇지 못하고 끊겨 버린 것을 보면, 입양제도 전후의 극명한 대비를 느낄 수 있다.『신증동국여지승람』의 '성씨'조에는 조선 초까지 나타났던 해남정씨 대신 해남윤씨가 해남의 대표 성씨로 나타나 있어, 이같은 내용을 짐작해 볼 수 있다.

입양은 제사 승계를 위한 봉제사와도 밀접한 연관을 가진다. 남녀 균분에 의한 윤회봉사에서 장자를 중심으로 한 봉제사제도가 정착되어 감에 따라 가계 계승을 위해 입양이 중요한 요건이 된 것이다. 윤덕희尹德熙 대의 분재 문서에서는 제사를 지내기 위해 재산의 오분의 일을 따로 떼어 놓도록 하여 17세기부터는 봉제사를 위한 장손 몫의 재산이 별도로 마련되고 있음을 알 수 있다.

해남윤씨는 이 입양제도를 가장 적절히 활용했던 집안으로, 이는 오

백 년이 넘는 오늘날까지 부와 명문가의 가업을 이어 갈 수 있게 한 장치이기도 했다.

3. 왕실에서 하사한 물품 목록, 『은사첩』

고산에 대한 왕실의 각별한 예우

조선시대 왕실에서는 신하와 백성들에게 여러 가지 예禮를 표하는 방식의 하나로 은사恩賜를 택하는 경우가 있었다. 즉 공을 세운 신하나 백성에게 특별히 상을 내려야 할 때나 감사나 위로의 뜻을 전해야 할 때, 그리고 사적인 관계에서 의례적으로 선물을 줄 때 등 여러 경우에 신하에게 은사가 내려졌다.

이처럼 왕실에서 내린 은사물을 기록한 『은사첩恩賜帖』이 녹우당에 전해져 오고 있다. 이『은사첩』(보물 제482호)은 인조와 봉림대군(뒤에 효종)이 윤선도가에 미米·포布·잡물雜物 등을 사급賜給한 사송장賜送狀을 모아서 첩帖으로 만든 것이다.[48]

이 은사첩을 통해 당시 왕실의 하사 품목을 살펴볼 수 있다. 일상생활에서 주로 어떤 것들이 쓰였으며, 최고의 권력이었던 왕실로부터 어떤 것을 받았는지, 그리고 어떤 일로 선물들이 오고 갔는지를 알 수 있다.

녹우당에 소장된 『은사첩』은 건乾·곤坤 두 책으로, 유지有旨와 전교傳敎를 비롯하여 윤선도가 왕실에서 물품을 하사받으면서 발급된 문서인 은사문恩賜文이 다수 수록되어 있다. 은사문은 고산이 인조 때에 봉림대군鳳林大君과 인평대군麟坪大君의 사부로 있었던 기간에 받은 것이 대부분이다.

윤선도는 봉림대군과 인평대군의 사부를 오 년 동안 겸임하면서 왕실

『은사첩恩賜帖』건乾
내지(왼쪽)와 표지(오른쪽).
고산윤선도유물전시관.
고산이 왕실로부터 하사받은
물품의 목록이 기록되어
있다.

과 각별한 관계를 맺었으며, 이러한 사실은 그가 받은 은사 물품과 은사
문을 통해 알 수 있다. 은사는 고산이 사부를 그만둔 뒤에도 몇 차례 있
었지만, 사부 시절에 대부분 일상적으로 행해지고 있어 대군의 사부에
대한 왕실의 예우가 어떠했는지 엿볼 수 있다.

왕실의 대우가 융숭하여, 대전大殿과 내전內殿, 대군방大君房에서 한 달
도 거른 적이 없을 정도로 하사품이 내려졌으며, 한 달에 두어 번에 이
를 때도 있었다. 대전의 내수사內需司는 조선시대 왕실 재정의 관리를 위
해 설치되었던 관서로, 왕실의 쌀·베·잡화 그리고 노비 등에 관한 사
무를 관장했다. 내수사에서 보낸 물품을 보면 소금이 가장 많고, 이 밖
에 쌀·콩·조기 등이 주를 이루고 있다.

은사물을 보낸 곳 중에서는 대군방에서 보낸 것이 가장 많았다. 이는
고산이 대군들의 사부였기 때문인 것으로 보이며, 대군방에서 보낸 물
품들은 보내는 시기와 상황에 따라 다양했다. 윤선도가 대군들의 사부
로서 강학청講學廳에 있었을 때는 벼루·먹·붓·삭지朔紙 등을 보냈으며,
고산이나 고산의 아들이 병중에 있을 때는 향유가루와 육군자탕 열 첩
의 재료와 같은 의약품, 꿩고기와 생선, 문어 등을 보냈다. 그리고 윤선
도의 생일에는 증편·절육·소육·어만두·정과·오미자·자두·홍소
주·산삼편 등 푸짐한 생일 선물을 보내기도 했다. 또한 계절에 따라, 여

름에는 갈모와 부채를 보내고, 십이월에는 책력冊曆·전약煎藥·황감黃柑 등을 보내기도 하였다.

『은사첩』에 있는 주요 물품은 마른 문어, 마른 대구, 마른 숭어, 마른 붕어, 마른 광어, 전복, 생선, 잣, 당유자, 동정귤 등과 날 대하, 날 꿩고기, 날 사슴 뒷다리, 날 웅어, 날 노루고기, 붉은 소주 등이 있다. 또한 후추·부채·말·마포교초를 비롯하여 조금 희귀한 것으로 표범가죽도 있다. 이들 품목은 주로 우리가 일상적으로 쓰는 식료품과 같은 성격을 띠고 있음을 알 수 있다.

우리나라는 조선 후기로 들어와서야 화폐의 유통이 활발해졌으니, 당시에는 이러한 현물이 훨씬 더 실용적이고 요긴했을 것이다.

『미암일기』 속 물품 거래 내역

미암眉巖 유희춘柳希春의 『미암일기』에도 물물교환을 통해 필요한 물품들을 확보했던 기록이 남아 있다. 『은사첩』에서는 왕실로부터 하사받은 물품들을 살필 수 있다면, 『미암일기』에서는 양반 사대부층이 서로 주고받은 것들이 어떤 것이었나를 알 수 있다. 거의 매일 일상적으로 손님들이 찾아올 때 가지고 온 물품과 이에 대한 답례로 준 품목이 적혀 있다.

다음은 『미암일기』에 기록되어 있는 주고받은 물품의 내역이다.

해남의 성주城主 김응인이 팥 다섯 말, 젓 담근 게 사십 마리, 잡게 일백 마리를 항아리에 담아서 봉하고 마른 민어 세 마리와 함께 보내왔다.49

큰 초 한 쌍, 메밀쌀 두 말, 찹쌀 두 말을 송충순의 집으로 보내 장례 비용에 부의를 했다.50

해남의 성주가 보낸 것은 주로 곡물과 식료품이다. 장례 비용으로 곡물을 보내 왔는데, 이렇듯 당시의 식생활을 짐작해 볼 수 있을 만큼 다양한 물품이 이 책에 기록되어 있다.

임천현감이 보내 준 먹을거리가 백미 한 섬, 깨 서 말, 찹쌀 서 말, 마른 민어 다섯 마리, 조기 열 두름, 마른 숭어 세 마리, 흰 새우젓 한 항아리, 뱅어젓 한 항아리, 누룩 한 동, 청주 한 동이었으니 참으로 푸짐하다.[51]

미암은 처가 고향인 담양으로 주거지를 옮긴 이후에도 고향(출생지)인 해남에 남아 있던 누님, 그리고 그의 첩과 수시로 편지와 선물을 주고받는다.

해남의 경방자京房子가 윤동래의 편지를 가지고 왔다. 내가 안동대도호부사 윤복과 해남의 누님과 첩에게 편지를 써서 보내고, 또 성주 김응인 앞으로 청어를 파는 배에다 작은 묘표석 세 개를 실어 순천의 영춘(유희춘의 사촌동생)에게 보내 달라고 가지고 왔다.[52]

해남 누님의 편지가 오는데 성주 이사영이 부임한 뒤로 정치를 인자하고 공평하게 하며 또 누님 댁에 쌀 두 말과 어물을 주고, 첩의 집에 백미 두 섬과 장 한 독을 줬다고 하니 감사하다.[53]

유희춘의 『미암일기』는 선조 즉위년(1567) 10월부터 선조 10년(1577)까지 십 년간에 걸쳐 기록한 것으로, 미암은 여러 관직을 거쳐 1575년에는 이조참판까지 오르게 된다. 정치적으로 실권을 누리고 있을 때라 많은 물품들이 들어올 수 있었을 것이다.

4. 가풍을 담은 「충헌공가훈」

가법家法을 세우다

가훈家訓은 집안의 가풍과 인물의 사상까지 살펴볼 수 있어 그 집안을 이해하는 데 매우 중요한 척도가 된다. 조선조의 가훈은 '가정의 법'이라는 뜻에서 가헌家憲 또는 가법家法으로 불리기도 했다. 가훈은 집안의 일상생활에 미치는 영향이 매우 커, 집안에 가훈이 정해지면 자손들에 의해 충실히 지켜졌고, 이는 몇 대를 걸쳐 지속되었다.

조선조의 이념이 성리학이었으므로 가훈은 대체로 수신제가修身齊家의 덕목을 규정한 것이 주류를 이루었으며, 자녀 교육, 마음가짐과 몸가짐, 대인 관계, 재산 관리, 관직 등의 내용을 담고 있다. 우리나라 고문서 중 학자들의 문집이나 족보, 재산을 나누는 문서인 분재기 등에서 가훈을 살펴볼 수 있다.

녹우당 해남윤씨가에는, 윤선도가 칠십사 세의 나이로 함경도 삼수로 유배되어 있을 때 장남 인미仁美에게 쓴 서간문인 「충헌공가훈忠憲公家訓」이 전해지고 있다. 『고산유고孤山遺稿』에는 「기대아서寄大兒書」로 실려 있는데, 여기에는 종가 관리, 재산 분배, 노비 관리, 검소한 생활에 대한 예절 등이 세세히 기록돼 있어 이후 해남윤씨가의 가훈으로서 본이 되고 있다.

고산의 인간관과 세계관이 함축되어 있는 「충헌공가훈」은 그가 추구한 이념과 사상을 엿볼 수 있어, 해남윤씨의 가풍을 형성하는 데 중요한

역할을 했음을 알 수 있다.

「충헌공가훈」의 맨 앞부분에서 강조하고 있는 것은 수신修身·근행勤行·근면勤勉·적선積善으로 요약된다. 이 중에서도 고산이 가장 먼저 얘기하고 있는 것은 '적선'이다. 고산의 고조부인 어초은 윤효정이 '삼개옥문三開獄門 적선지가積善之家'의 이름을 얻어 적선이 집안을 일으키는 중요한 일임을 말하고 있어, 고산 또한 선대의 가풍을 잘 이어받고 있음을 알 수 있다.

방榜(과거 합격자 명단)이 붙을 때마다 낙방을 하는 것은 참으로 근면하지 못한 소치이고, 그 근본을 따져 보면 하늘의 도움이 없었기 때문이다. 그러나 하늘의 도움을 받는 것은 적선을 하는 데 있다는 것을 너희는 알아야 한다. 더구나 자손의 거의가 산육産育되지 못하니 대代가 끊길까 염려되어 언제나 두려운 마음을 말로써 다할 수 없구나. 너희는 수신修身과 근행勤行으로 적선하고 인자한 행실을 제일 급선무로 여겨야만 한다.[54]

고산은 사대부가의 덕목인 적선과 근검한 생활로 검소하게 살 것을 강조한다. 적선은 있는 자가 없는 자에게 주는 '베풂'이라고도 할 수 있으며, 성리학에서는 『소학小學』을 통해 실천윤리로 강조하고 있는 부분이기도 하다. 고산은 '적선'과 '근검'이 집안의 융성을 위한 최고의 덕목임을 내세우고, 이를 꼭 지켜 나가기를 당부하고 있다. 이같은 적선의 중요성과 실천윤리는 집안의 가풍에 중요한 밑바탕이 된다.

절약하고 검소하라

고산이 '적선' 다음으로 중요하게 여긴 것은 "항상 절약하고 검소하게

생활하라"는 것이었다. 그러면서 선대의 예를 들며 이를 중요한 교훈으로 삼을 것을 강조하고 있다.

우리 가문 선세先世의 일을 두고 보더라도, 고조부(어초은 윤효정)께서는 농사에 근면하셨는데, 노복奴僕들에게는 적게 거둬들였기 때문에 증조부의 형제가 발흥勃興하여 가문이 안정되어 융성하였다. 영광공靈光公(윤홍중) 조부께서도 불의한 일은 하시지 않았지만, 부자가 되려는 마음을 가지신 듯하였기 때문에 자손이 끊겼다. 행당杏堂(윤복), 졸재拙齋(윤행) 두 족증조族曾祖께서도 모두 고조의 자규字規를 체득하지 못했기 때문에 자손이 모두 융성하지 못했으니, 하늘의 응보가 분명하다는 것을 이것으로 알 수 있다.[55]

고조와 증조는 절검節儉으로 가문을 일으켰고, 후대에는 세속의 화미華美를 따름으로써 점차로 선세의 풍도風度와 달라져서 쇠약해졌다.『주역』의 이치에서도 보름달이 기우는 것을 크게 경계하였고 "자만하면 손해가 있고 겸손하면 이익이 있다"는 등의 말은 매우 훌륭한 교훈이니 마음과 골수에 새기어 두지 않을 수 있겠느냐.[56]

「충헌공가훈」에서는 근면과 절검에 관한 것을 항목별로 아주 구체적으로 하나하나 나열하고 있다. 말[馬]을 이용하는 것과 의복을 입는 것, 소를 이용하는 것 등은 사대부가의 생활 모습이었다.

의복이나 안장이나 말 등 몸을 치장하는 모든 것은 모두 구습을 버리고 폐단을 없애야 한다. 음식이란 배를 채우는 것으로 족하고, 의복이란 몸을 가리는 것으로 만족해야 한다. 말이란 걸음을 대신하는 정도로 만족해야 하고, 안장은 견고한 정도로 만족해야 하며, 모든 기구는 필요한

해남윤씨가에 전해 내려오는
『임오보壬午譜』
(고산윤선도유물전시관,
위)와 이 족보의 목판
(해남윤씨 추원당, 아래).
『임오보』는 1702년 문중
결속과 친족간의 화목을
다지기 위해 고산 윤선도가
만들었으며, 이 족보의
목판은 현재 강진군 도암면
덕정동 추원당에 구십삼 매가
남아 보관되어 있다.

『연려실기술燃藜室記述』 별집에 보면, 우리나라의 족보 간행은 1562년(명종 17년)의 『문화유보文化柳譜』(일명 가정보嘉靖譜)가 최초라 하나, 이는 오늘날 전하지 않고 있다. 다만 안동권씨의 족보인 『성화보成化譜』가 현존하고 있어 이를 우리나라 최초의 족보로 보고 있다.

이 족보에 비해 만들어진 연대는 다소 뒤지지만, 해남윤씨가에는 1702년(숙종 28년)에 간행된 『임오보壬午譜』가 있다. 임오년에 만들어졌기 때문에 『임오보』라고 하며, 여러 문중들이 추원당追遠堂을 건립할 때 문중 결속과 친족 간의 유대 강화를 위해 윤선도가 주축이 되어 만든 것이다. 현재 강진군 도암면 덕정동 추원당追遠堂에 목판木板이 보관되어 있다. 목판 매수는 서문 3매, 1권 51매, 2권 30매, 3권 61매, 4권 50매, 간행 1매 총 98-101매로, 현재는 93매(서 2, 1권 13, 2권 8, 3권 20, 4권 21, 불명 29)가 남아 있다.

『임오보』에 기록된 내용을 보면, 아버지 쪽과 똑같이 어머니 쪽도 모두 기록하고 있다. 또 자녀를 남자, 여자 순서가 아니라, 태어난 순서대로 기록하고 있으며, 본처의 자식과 후처의 자식, 즉 적자와 서자를 차별 없이 그대로 기록하고, 외손의 경우 성씨를 기입하여 이름만 있는 본손과 구분하고 있다.

또한 외손으로 본손의 사위나 며느리가 된 경우, 또는 본손이 외손의

사위나 며느리가 된 경우는 서로 찾아볼 수 있도록 항렬을 첨기하고 있어, 조선 전기의 족보 양식을 따르고 있음을 알 수 있다.

『임오보』 서문을 쓴 심단

『임오보』는 고산 윤선도의 외손자인 심단沈檀(1645-1730)이 서문序文을 쓴 것으로 알려져 있다. 고산이 별세한 지 삼십 년 후이자 심단의 나이 오십칠 세인 1701년에 서문을 쓴 것으로, 고산이 시작한 『임오보』를 심단이 주도적으로 정리한 것으로 보인다.

심단은 어려서 고아가 되어 외조부인 윤선도 아래서 자랐다. 그는 1662년(현종 3년) 진사가 되고, 1673년 정시문과에 급제하여 사관史官이 되었다. 1683년(숙종 9년) 서인이 노론과 소론으로 분당될 때, 소론에 속하여 노론을 공격하다 파직되었으며, 1689년 기사환국己巳換局 때 이조참의로 등용되었다. 그 후 이조판서와 공조판서, 한성부판윤, 의금부판사를 거쳐 1730년(영조 6년) 전직 관원을 대우해 주기 위해 마련한 벼슬인 봉조하奉朝賀가 되었다.

해남윤씨 족보는 그동안 몇 차례 재간행되었다. 각 문파가 늘어남에 따라 문파별로 족보 간행이 이루어졌으며, 녹우당을 중심으로 한 『해남윤씨어초은공파세보海南尹氏漁樵隱公派世譜』는 1998년에 만들어졌다.

6. 대표적인 분재기, 「윤덕희동생화회문기」

종가 중심으로 경제력이 재편되다

녹우당에는 선대부터 전해 내려온 이천육백여 점의 고문서가 남아 있다. 우리나라에서 단일 집안의 고문서류로는 꽤 많은 축에 든다. 특히 사회·경제·인문 분야 등에서 풍부하고 다양한 연구적 가치를 지니고 있는 것으로 평가받고 있다. 이같은 자료적 가치 때문에 많은 연구자들이 고문서 자료를 분석하여 논문을 내놓고 있으며, 한국학중앙연구원을 비롯한 여러 연구 기관에서 연구 작업을 계속해 오고 있다.

이 집안에는 입안立案 문서와 교지류敎旨類, 소지류所志類 등 아주 다양한 영역의 고문서들이 전해져 오고 있는데, 이 중 재산 경영 규모를 알 수 있는 문서가 분재기分財記다. 이는 성격에 따라 화회문기和會文記·깃급문기·별급문기別給文記·허여문기許與文記로 나뉘는데, 부모의 재산을 분배한 내용이 기록되어 있는 것이 화회문기다.

화회문기는 부모가 노비와 토지 등의 재산을 자식들에게 미처 나누어 주지 못하고 죽을 경우, 부모의 유언이나 유서에 의해서 분배하도록 되어 있다. 그러나 그렇지 못한 경우에는 형제자매 간 합의에 의하여 재산을 나누게 되며, 보통 부모가 죽은 후 삼년상을 마친 뒤에 형제와 증인들이 모여 작성하였다. 화회문기에는 화회和會를 하는 시기와 참가 범위, 화회문기를 작성하게 된 사유를 밝히며, 형제자매 재산 분배의 몫을 일일이 기록하고, 화회에 참가한 사람들의 성명을 적고 자기 이름 아래에

각자 수결手決을 하였다. 이 화회문기는 관청의 증명이 필요 없이 그 문서만으로 완전한 효력이 발생하며, 분배받은 사람들은 그 사람 수대로 문기를 작성하여 각각 한 부씩 보관하여 훗날 문제가 발생할 시에 증빙 자료로 삼았다.

녹우당에 남아 있는 분재 문서 중 관심을 끄는 것이 「윤덕희동생화회문기尹德熙同生和會文記」다. 건륭乾隆 25년 경진庚辰, 즉 1760년(영조 36년)에 작성된 이 화회문기는 윤두서의 장남인 덕희를 비롯한 열두 남매가 재산을 분배한 내력이 기록되어 있어, 17-18세기 해남윤씨의 재산 경영 규모를 짐작할 수 있게 한다.

17세기 무렵까지는 대체로 윤회봉사나 남녀 균등 분배와 같은 조선 전기의 종법 질서를 잘 유지해 오다가 18세기에 접어들면서 종가를 중심으로 한 종법 질서가 재확립되어 가는데, 「윤덕희동생화회문기」는 이를 잘 보여 주고 있다.

이 분재 문서의 서문에는 종가宗家를 유지하기 위한 규약이 잘 정리되어 있다. 제3조에는 백야지 두모포斗毛浦에 입안立案한 것도 분파分破하지 못하도록 하였으며, 묘위답墓位畓과 봉사奉祀의 전민田民은 분파하거나 매매할 수 없게 하고 있다. 또, 제12조에서는 백포白浦의 촌기村基도 종가의 것이고, 각 가家에서 기간起墾한 것도 모두 종가에 귀속되도록 하고 있어, 이 시기를 기점으로 종가를 중심으로 한 경제력의 재편이 이루어진 것으로 보인다.

집안에 전해져 오는 많은 고문서뿐만 아니라, 집안의 재산 보유 상태와 토지 분포 양상을 볼 수 있는 분재기류도 이 시기의 것들이 많다. 「윤덕희동생화회문기」는 해남윤씨의 많은 재산이 18세기 무렵까지도 유지되어 오고 있었음을 알 수 있게 한다.

집안의 재산 보유 실태를 기록하다

두루마리 형태의, 길이가 십여 미터나 되는 방대한 내용을 담고 있는 「윤덕희동생화회문기」는 인근 해남을 중심으로 전국 각지에 분포하고 있는 해남윤씨의 토지와 노비의 보유 실태를 낱낱이 기록하고 있다. 일반적인 분재기가 한두 장 정도의 분량인 것과 비교하면 그 분량만큼이나 해남윤씨의 많은 재산을 가늠해 볼 수 있는 문서이기도 하다.

이 화회문기는 1760년(영조 36년)에 성문成文되었지만, 실제 분재 시기는 이보다 사십 년 전으로, 윤두서가 죽고 난 오 년 후인 1720년(숙종 46년)에 분재가 이루어졌다. 18세기 후반 해남윤씨가 경제적 위기 상황에서 어떻게 대처하며 가계를 운영해 나가고 있는가를 알 수 있다.

윤두서에게는 아들이 아홉 있었는데, 녹우당에 터를 잡은 윤효정尹孝貞 이래 종손 중에서 가장 많은 자녀를 둔 것으로 보인다. 이 화회문기의 수결 상태를 보면, 아홉 명의 아들 외에 세 명의 사위가 더 있어 열두 남매의 분재 내용이 기록되어 있음을 알 수 있다. 이처럼 방대한 분량이 된 것도 그만큼 많은 자녀의 재산을 나눈 사항을 기록했기 때문이다.

이 화회문기는 크게 세 부분으로 나뉜다. 서문 형식의 십사 개조에는 구체적인 분재 원칙과 방법을 서술하고, 중간 부분에는 열두 남매의 분재 내용이 기록되어 있으며, 마지막에는 마흔네 건의 노비 매매 사실을 나타내 주는 입안立案 문기 내용을 담고 있다.

장손의 봉사조 우대

해남윤씨는 「윤덕희동생화회문기」 작성을 계기로 봉사조奉祀條와 종손에 대한 우대 조치를 하는 등 종가宗家 재산에 대한 공개념을 확대하고 있다. 여러 형제가 재산을 분재함으로써, 상대적으로 영세화될 우려가

있는 종가를 보호하기 위해 가계의 운영 방식을 바꾸고 이를 명문화하고 있는 것이다.

이 화회문기는 해남윤씨가에서 종가를 중심으로 한 토지 경영의 분기점이 되고 있는 문서다. 그동안의 균등 분배와 윤회봉사에서 벗어나 종가를 중심으로 한 재산 분배를 명시하고 있어, 이때부터 종가 중심의 종법 질서가 이후 지속적으로 이루어진다.

「윤덕희동생화회문기」의 서문은 열네 개 조항에 걸쳐 자세히 그 원칙을 규정해 놓고 있는데, 이 중 제2조, 제12조, 제14조는 종손에 대한 우대 조치와 금지 사항을 규정하고 있다.

백포마을 전체가 종가 소유이니 분재分財치 못하며, 비록 개간을 하였어도 종가의 소유로 한다.[62]

사실상 종가를 중심으로 한 토지 운영을 명시한 것이다. 제8조에서는 진도珍島에 있는 맹골도孟骨島를 종가 상속으로 분재케 하여, 대대로 종가에서 관리해 나가도록 하고 있다.

맹골도는, 부모님이 살아계실 때 부채가 너무 많아 이 섬을 따로 떼어 부채 변제용으로 삼을 계책으로, 금번의 화회분재에 넣지 않는다.[63]

특히 제12조는 해안 간척으로 인해 토지가 가장 많이 산재해 있던 백포白浦에 대한 것으로, 이곳의 촌기村基는 다른 중자녀衆子女(맏아들 외의 자녀) 가문에서 개간했더라도 종가에 환속할 것을 규정함으로써 종가 중심의 강력한 관리 원칙을 정하고 있다. 또한 종가에 전래되어 온 토지의 이매移買 금지 조항으로, 종손이 이를 어겼을 때는 자손이 비록 관에 고하는 일이 있더라도 종손의 위약違約을 막도록 규정하고 있다.

봉사조와 종손에 대한 우대 조치는 전장田庄 관리를 보다 효과적으로 하기 위한 것으로, 백야지와 같은 대규모의 해안 간척이 이루어진 후 전장을 지속적으로 유지시키기 위한 방법이기도 했다.

18세기는 직영지의 확대, 노비의 감소, 신분체제의 해이 등 여러 사회변동 요인으로 인해 원지遠地의 전답을 병작幷作이나 도지賭地 등 정상적인 방법으로는 경식耕食이 어려웠다. 보다 효과적으로 토지를 관리하기 위해서는 먼 곳의 전답을 팔고 거주지 근처의 토지를 사들여야 했다. 가까운 곳의 전답은 작물의 파종과 시비施肥, 수확 등과 같은 농사 관리나 소작인의 감독이 쉬웠다. 동족마을을 형성하고 있던 지역에서는 근처 형제 자손들의 도움도 받을 수 있으므로 보다 안정적인 토지 관리를 할 수 있었다.

해남윤씨는 매득買得·별득別得·묘소墓所·이거移居·유배流配 등으로 전국의 각처에 자신들의 토지가 분포되어 있었다. 그러던 것이 16세기를 기점으로 점점 종가인 해남을 중심으로 집중되었는데, 그러면서 해안 지역의 간척도 활발히 진행되어 17세기 무렵 해남윤씨가의 경제력은 최전성기를 맞이한다.

이같은 토지 분포 현황을 살펴볼 수 있는 것이 1615년(광해군 7년) 윤선도의 삼남매가 화회분집和會分執한 문기文記다. 한편, 1673년(현종 14년) 윤인미尹仁美 형제들이 나눈 화회문기에서는 토지 분포 지역이 서울, 해남과 인근 지역, 진도 굴포屈浦, 영암, 소안도所安島 등지로 범위가 축소되고 있다.

이러한 현상은 1760년(영조 36년)의 「윤덕희동생화회문기」를 보면 더욱 뚜렷하게 나타난다. 이 화회문기에서는 해남 백련동白蓮洞과 백포白浦·대포大浦·죽도竹島 등지로 한층 축소되어 있음을 알 수 있다. 그러나 이 당시의 토지 규모는 1673년 화회문기에 비해 오히려 크게 늘어나 있다.

1760년 당시 전국에 산재되어 있던 토지가 해남과 그 인근 지역으로

집중되어, 노비가 오백칠십 구口, 답畓 일천사백 두락, 전田 구백칠십 두락으로 이천오백여 두락에 달한다. 1673년 「윤인미남매화회문기」 때와 비교하면, 노비에서는 큰 변동이 없으나 토지는 두 배 이상 증가했음을 알 수 있다.

도서 지역의 경영

「윤덕희동생화회문기」에는 청산도青山島・소안도所安島・노아도露兒島・평일도平日島 등 서남해 지역에 분포해 있는 여러 섬들의 이름이 등장한다. 이를 통해 해남윤씨가 서남해 도서島嶼 지역의 곳곳에 장토庄土를 두고 도장島庄을 경영했음을 알 수 있다.

이 중 윤선도가 직접 경영한 것으로 알려진 보길도甫吉島와 노아도에 대해서도 기록하고 있어 당시의 도서 경영 상황을 짐작해 볼 수 있다. 또한 추자도비楸子島婢에 대한 기록도 있는 것으로 보아, 경영이 제주도 부근의 먼 섬에 이르기까지 광범위했음을 알 수 있다.

해남윤씨의 섬 경영은 각종 맹골도 관련 고문서를 통해서도 알려졌지만, 「윤덕희동생화회문기」는 집안의 도서 경영 사실을 그대로 보여 주고 있다.

윤두서의 장남이자 이 문서의 주인공인 윤덕희尹德熙(1685~1766)의 묘는 현재 해남군 화산면 바닷가인 관선불觀仙佛에 있다. 이곳은 집안의 입안 문서에도 나오는 곳으로, 관선불 앞의 죽도竹島를 비롯한 연해 지역은 선대에 간척으로 대규모의 토지를 확보한 곳이다. 해남윤씨의 주요 전장田庄으로 관리되었던 지역인 것이다.

여러 섬들과 바다가 내려다보이는 곳에 자리한 윤덕희 묘 앞에 서면 이 집안사람들의 바다를 향한 의지가 느껴진다. 그것은 죽어서까지도 자신들이 경영한 바다를 지켜내고자 하는 의지처럼 보인다.

제9장

시대의 갈림길, 근대에서 현대로

1. 천주교 최초 순교자 윤지충

천주교에 대한 탄압

해남윤씨는 대대로 성리학을 신봉하며 살아온 집안이었는데, 그런 분위기와 상당히 동떨어진 인물이 바로 윤지충尹持忠(1759-1791)이다. 윤지충은 당시 조선의 완고한 성리학적 질서 속에서 천주교를 받아들이고, 이를 지키기 위해 순교까지 했던 인물이다. 우리나라에 천주교가 처음 소개된 것은 16세기 말에서 17세기 초 무렵으로 보고 있다. 처음에는 주로 중국 명나라에 다녀온 사신이 서양의 자연과학 서적과 더불어 천주교에 관한 한역韓譯 서적을 들여왔으며, 천주교는 종교로서보다는 서양 학문의 하나로 이해되어 서학西學이라 불렸다. 광해군 때 이수광李晬光은 『지봉유설芝峰類說』에서 마테오리치利瑪竇述가 지은 『천주실의天主實義』를 소개하며 천주교와 불교의 차이점을 이야기하기도 했다.

18세기는 실학이라는 학문이 역사의 도도한 흐름 속에서 꽃피어 가고 있을 때였다. 천주교는 18세기 후반 정조 때에 이르러 이익李瀷의 문인門人들을 중심으로 한 남인南人 실학자들이 유교의 고경古經을 연구하는 가운데 천주天主를 옛 경전의 하늘과 접합시켜 받아들이고 있었다. 이때 정약종丁若鍾·정약용丁若鏞 형제, 권철신權哲身, 이벽李檗 등 정치적으로 소외돼 있던 남인 명사들이 천주교에 입교했다. 해남윤씨 인물들이 남인에 속했던 것을 보면, 이들과의 교유는 아주 자연스러운 것이었다.

윤지충은 진산珍山 장고치(현 금산군 벌곡면 도산리)에서 태어나 막현

리로 이주해 살던 해남윤씨 집안의 인물로, 윤두서의 다섯째 아들인 윤덕렬尹德烈의 손자다. 정약종·정약용 형제는 윤지충과 내외종간內外從間으로, 윤지충이 천주교 신앙을 받아들이게 된 것은 바로 정씨 형제들과 가진 학문 교류의 결과였다. 윤지충은 1783년(정조 7년) 서울 명례방 김범우金範禹의 집에서 정약용의 가르침을 받고 천주교에 입교하여 세례를 받았다.

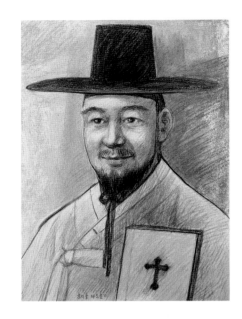

윤지충 바오로 초상. 이 초상화는 한국천주교주교회의 시복시성주교 특별위원회에서 제작한 것이다.

세례를 받은 윤지충은 그동안 배워 오던 학문 대신 천주교 교리를 실천하는 데 열중하였다. 정약용 형제뿐만 아니라 가까이 사는 외사촌 권상연權尙然에게서 『천주실의天主實義』 등의 교리서를 배웠다. 그러던 중 1790년(정조 14년) 중국 북경의 구베아Gouvea 주교가 조상 제사 금지령을 하달했다. 이에 따라 1791년 모친이 선종하자 전통 상례喪禮를 하지 않고 천주교의 가르침에 따라 신주를 불사르고 천주교 의식으로 장사지냈다. 이 사실이 지방의 관장官長과 조정朝廷에까지 알려지게 되어 신해박해辛亥迫害의 원인이 된 '진산사건珍山事件'이 발생한 것이다.

천주교의 교세가 점점 확대되면서 유교식 제사를 무시하는 신도의 행위가 당시 성리학적 사회질서에서는 불효와 패륜으로 비쳐졌기 때문에 국가의 금압을 받게 된다. 1785년(정조 9년) 천주교는 사교邪敎로 규정되고, 북경으로부터의 천주교 서적 수입이 금지된다.

그러나 남인에 우호적이었던 정조는 천주교에 대해 비교적 관대한 정

책을 써서 큰 탄압은 없었다. 정조의 뒤를 이어 순조가 즉위하고 노론老論 벽파僻派가 득세하자 그들과 정치적으로 대립되어 있던 남인 시파時派를 숙청하는 과정에서 대규모의 천주교도 탄압이 가해졌다. 1801년(순조 1년)의 대탄압을 신유박해辛酉迫害라 하며, 이때 이승훈李承薰과 정약종, 권철신 등 삼백여 명의 신도와 청나라의 신부가 처형되고, 정약용·정약전 형제는 유배되었다. 당시 새로운 학문과 선진지식을 추구하고자 했던 지식인들이 어떠했는가를 알 수 있다.

선진 문물을 접하다

당시 중국과의 교류는 선진 문물을 접할 수 있는 창구였기 때문에 새로운 지식을 필요로 하는 학자들은 중국이라는 통로를 이용해야 했다.

　윤지충 또한 당시 서학西學이라는 학문적 접근의 맨 앞에 서 있던 인물로, 1789년(정조 13년) 중국 북경에 가서 견진성사堅振聖事를 받고 귀국하였다. 당시는 중국에서 받아들인 서양 문물이 고스란히 우리나라에 전해져 왔으며, 서학은 실학實學에도 많은 영향을 끼치고 있었다.

　해남윤씨가 사람들은 선대부터 중국과의 교류에 참여하였다. 윤선도의 조부 윤의중尹毅中(1524-1590)은 1559년(명종 14년) 동지사冬至使로 명나라 연경(북경)을 다녀왔다. 녹우당에는 윤의중이 삼십구 세 되던 1562년 연경에 동지사로 갔을 때 받은 선물인 상아홀이 지금까지 전해 내려온다. 또한 윤유기尹唯幾(1554-1619)도 1595년(선조 28년) 광해군의 주청서상관奏請書狀官으로 연경에 다녀와서『연행일기燕行日記』를 썼다. 이를 보면, 윤지충이 천주교를 받아들인 것은 오래전부터 새로운 선진 문물을 수용한 선대의 영향이 아닌가 싶다.

2. 가문 중흥의 영부英婦, 광주이씨 부인

쇠락한 집안을 다시 일으켜 세우다

달도 차면 기운다는 말이 있다. 수백 년 동안 부를 누리며 양반 사대부
가의 권세를 누려 온 해남윤씨도 19세기에 접어들면서 위태로운 상황에
직면하게 된다. 전국에서 일어나는 농민 항쟁 등 사회적으로 혼란한 상
황이 전개되었으며, 신분제의 동요로 인해 그동안 지탱해 온 지주 경영
방식에도 새로운 변화가 요구되고 있었다. 당시를 가장 잘 보여 주는 것
이 19세기 초 윤선도의 구세손 종부宗婦 광주이씨廣州李氏 부인이 쓴 『규한
록閨恨錄』이다.

한문학의 숲에서 한글을 통해 국어미國語美의 새로운 경지를 이룩한 고
산의 가풍을 이어받았기 때문일까. 일필휘지의 한글 서체가 주는 수려
함이 비상하게 느껴진다.

『규한록』은 광주이씨 부인이 1834년(순조 34년) 3월 4일에 탈고한 순
한글 기록으로, 광주이씨 부인이 친정집인 보성군 조성면의 대곡大谷에
잠시 가 있을 때 시어머니에게 자신의 소회를 궁체宮體로 쓴 수필 형식의
글이다. 두루마리처럼 말려 있는 것을 펼치면 약 십삼 미터에 이른다.
조선시대 궁궐이나 사대부집의 부인들이 쓴 규방문학 중 궁중의 이야기
를 기록한 『한중록閑中錄』이나 『계축일기癸丑日記』 등에 비해 잘 알려져 있
진 않지만, 조선 후기 사대부집의 종부가 쓴, 우리 한글문학의 진수를
보여 주는 작품이다.

『규한록』이 씌어질 무렵 해남윤씨는 가운家運이 다해 가고 있었다. 이 즈음에는, 윤덕희尹德熙의 아들 종悰(1705-1757)에서부터 지정持貞(1731-1756), 종경鍾慶(1769-1810)에 이르기까지, 종손들의 행적이 거의 나타나지 않는다. 이는 관직 진출이 이루어지지 않았으며, 집안의 종통이 잘 이어지지 않고 있었음을 말해 준다. 그동안 종가에서는 장손이 없을 경우 가까운 일가 형제 중에서 입양을 통해 비교적 쉽게 대를 잇곤 하였으나, 윤종尹悰 대부터는 계속해서 손이 끊기면서 종통을 잇기 어려운 지경에 이른다.

이때의 상황을 살펴보면, 윤두서의 손자인 종悰은 연안이씨延安李氏 부인으로부터 아들을 하나 겨우 얻었다. 그런데 아들 지정持貞이 자식이 없자 작은아버지 윤탁尹侂의 아들 규상奎常의 첫째인 종경鍾慶을 입양하여 대를 잇게 한다. 하지만 종경 또한 자식을 낳지 못하다가 셋째 부인인 양천허씨陽川許氏로부터 아들을 하나 얻는데, 이가 광호光浩다.

그런데 불행하게도 광호는 결혼하여 신행길의 처가에서 돌아오자마자 병석에 누워 며칠 만에 죽고 만다. 그리하여 홀로 남은 광주이씨 부인이 종가의 살림을 맡아 집안을 꾸려 나가야 했는데, 여자의 몸으로는 어려움이 많았던 것 같다. 요절한 윤광호(1805-1822)의 부인 광주이씨가 쓴『규한록』에는 섬 지역에서 들어오는 수취 상황이 잘 기록돼 있다.

해남윤씨가는 선대부터 유지해 온 맹골도를 비롯한 여러 섬을 경영하고 있었다. 광주이씨 부인은 거친 섬사람들을 직접 상대해야 했다. 이 무렵은 해남윤씨가 후사를 제대로 잇지 못하고 지주 경영에서도 최대의 위기를 맞던 시기로, 섬 지역에서 들어오는 특산물도 가세가 기울어짐과 함께 수취에 어려움을 겪고 있었다.

어머님께서 상납上納이 온들 못 가질 것이 아니오나, 선두船頭에서 가져오시니 팔도를 다 거친 섬놈들이 양반의 물정을 어찌 모르오며, 또철

(하인)은 앉아서 지휘指揮하옵고, 차강(하인)은 섬에 다니며 큰댁(종가) 잔약하온 형세를 허수히 보는 것이 그 정성 없는 데에 나타나오니, 그렇게까지 하기는 필연코 무슨 조화가 있을 것으로, 종정이 백치 뱃짐〔船荷物〕은 다 나온 듯하오나 차강이는 말하기를 구전은 한 입 못이 아니 나왔다 하니 심란심란하옵니다. 어머님 편지도 그러하옵고 아자바님 서중書中에도 도민島民에게서 나왔는지 아니 나왔는지 정녕 모르신다.

광주이씨는 해남윤씨와 유독 혼맥이 많았던 집안이기도 하다. 광주이씨 부인은 세종 대에서 연산군 대에 걸쳐 권신이던 광원군光原君 이극돈李克墩(1435-1503)의 후손으로, 광원군 이래 세거해 오던 전남 보성군 대곡에서 출생해 자라 왔다.

광주이씨 부인은 녹우당 해남윤씨와 혼약이 맺어져 윤광호와 결혼하게 되었는데, 남편의 얼굴조차 제대로 보지 못하고 시댁에 와서 평생을 홀로 살아야 하는 운명을 맞게 된다. 결혼 전의 재행再行길은 처가에 여유있게 머무는 것이 보통이지만, 윤광호는 종손이었던 까닭에 제사를 올리기 위해 참례參禮차 하루 만에 다시 집으로 돌아온다. 그리고 집으로 돌아온 후 병석에 누워 며칠 만에 죽고 만 것이다.

이때 신행 기간은 오십여 일 정도였다고 하는데, 윤광호와 광주이씨 부인이 함께 있었던 기간은 혼례 때의 이틀과 재행길의 하루를 합해 삼일간에 불과했다. 남편의 부음을 받고 달려온 광주이씨 부인은 기구한 자신의 운명 앞에 넋을 잃을 수밖에 없었을 것이다.

『규한록』을 보면 남달리 수줍어하고 용기가 없어 남편을 눈 들어 쳐다본 일이 없고, 죽은 시신으로도 그 모습을 본 일이 없다고 호소하고 있다. 부인은 자신의 얄궂은 운명을 한탄한 나머지 아예 목숨을 끊고자 수일간이나 절곡絕穀을 하였다. 하지만 후손이 끊길 것을 염려한 시어머니와 숙부들의 강한 만류로 죽음을 선택할 수도 없었다. 광주이씨 부인은

남편의 얼굴도 제대로 보지 못한 채 시가에 들어와 종가의 살림을 맡아 사십삼 년간 파란 많은 일생을 살게 된다.

고려사회의 비교적 평등한 남녀 관계에 비해 조선사회의 여성들이 유교윤리 속에서 얼마나 억압받고 살아야 했는가는 새삼 말할 필요가 없다. 종부의 막중한 책임은 부인의 하루하루 삶을 힘들게 했을 것이다. 남편도 자식도 없는 종부의 생활이 오죽했을까. 시어머니, 주변 종친들, 인척들 사이에서 여자의 몸으로 이를 이겨내야 하는 생활의 고단함은 능히 짐작하고도 남는다. 십칠 세에 결혼하여 신행 전에 홀로된 광주이씨 부인의 한스런 날들은 『규한록』에 고스란히 기록된다.

충청도에서 양자를 입양하다

광주이씨 부인은 종가의 대를 잇기 위해 멀리 충남 서천舒川까지 친히 가서 양자를 데려온다. 그런데 데려오려는 양자가 그 집의 외아들이라, 그저 보내 줄 리가 만무했다. 이에 사정하고, 어르고, 부탁하고 온갖 방법을 다하여 겨우 아이를 데려온다. 이 때문에 아이의 생모가 아들을 보낸 후 녹우당綠雨堂 종가로 직접 찾아오기도 하고, 여러 가지 요구를 해 와 빚을 지게 되는데, 그 요구들을 들어줄 수밖에 없는 답답한 심정들이

『규한록』에 드러나 있다.

광주이씨 부인은 명문 사대부가의 규범과 예의범절을 갖추었을 뿐만 아니라, 순종적이고 연약한 여인상과는 달리 대쪽 같은 성격에 남자 못지않은 대담성과 용단, 그리고 비상한 기억력과 슬기가 있는 여인이었다. 따라서 근친들의 간섭과 시숙부들의 섭종攝宗도 정당치 않을 때는 용납지 않았다. 이같은 강단있는 성격 때문에 종손을 세워 쇠락해 가던 집안을 다시 일으킬 수 있었다.

양자로 데려온 윤주흥尹柱興은 삼남 사녀를 낳고 선공감繕工監의 감역監役이 되는 등 해남윤씨가 다시 일어서는 발판을 마련한다. 녹우당에서는 광주이씨 부인을 '한실할머니'라고 부르며, '가문 중흥의 영부英婦'로 추앙하고 있다.

3. 근대에서 현대로 이어지는 가업의 계승

변혁기 종가의 가업

일본에 의한 강제적인 국권 침탈로 조선왕조는 막을 내리게 된다. 국가의 존망이 결정되는 이 시기에 사대부 집안인 녹우당 해남윤씨는 어떤 모습으로 가업을 유지해 나가고 있었을까. 국가의 명운처럼 가문도 극심한 변혁의 시대에 부대낄 수밖에 없었던 것이 당시의 삶이었다. 녹우당 해남윤씨가의 한말韓末, 그리고 일제강점기로 이어지는 시기는 윤관하尹觀夏(1841-1926), 윤재형尹在衡(1862-1893), 윤정현尹定鉉(1882-1950)의 시대로, 지주 경영이 전형적으로 전개된 때이기도 하다.

이 중 윤정현은 근대에서 현대로 이어지는 격동의 변혁기를 잘 넘겨 집안을 다시 중흥시킨 인물로 평가받고 있다. 윤선도의 십삼세손인 윤정현과 광주이씨 부인 이상래李祥來(1882-1971)가 종통을 이어 가던 시기는 조선왕조시대에서 근현대기로의 전환기였다.

이 시기의 집안 경영을 보면, 윤선도를 비롯한 선대 조상들이 펼쳤던 경세치용적 실용주의 사상이 그대로 재현되고 있음을 알 수 있다. 해방 후 정치적 변혁 과정에서 전개된 지주제의 위기 속에서, 기존의 지주들은 농지개혁으로 소유했던 토지를 해체당하여 몰락할 수밖에 없는 상황에 이르게 된다. 이 과정에서 지주들의 자본이 산업자본으로 전환되는데, 윤정현은 이 위기에 적극 대처해 집안을 지켜냈다.

우리나라 근현대사회의 산업 구조와 성격이 한말과 일제강점기에 이

르는 시기에 걸쳐 파악될 수 있다고 볼 때, 당시 윤정현의 지주 경영은 하나의 전형을 보여 준다. '자본주의 맹아론'에 대한 논란이 가시지 않고 있지만, 윤정현의 경영 논리는 지극히 자본주의적 방식이라고 해도 틀리지 않을 것 같다. 이 자본주의적 흐름을 적절히 활용하여 근대와 현대의 변혁기를 헤쳐 나간 것이다.

윤정현은 사형제 중 장남으로 태어났다. 당시 소유하던 토지의 규모는 19결 29부 5속으로 30정보가 넘었으며, 이 토지를 일구기 위해 노奴가 열 명, 비婢가 열두 명가량 있었던 것으로 알려지고 있다. 전성기를 누렸던 16-17세기에 비한다면 아주 작은 규모로, 19세기를 지나 한말에 이르면서 녹우당의 재산이 많이 줄었음을 말해 준다.

윤정현은 어린 시절 글공부를 시작해 독학으로 신학문을 배웠으며, 일본어는 물론 영어 실력도 대단했다고 한다. 선조의 피를 받았음인지 필체가 뛰어나, 해남 대흥사大興寺 대웅전 누각에는 그가 1928년에 쓴 한시漢詩 액자가 한때 걸려 있었다.

그는 아버지 윤재형이 1893년 작고하는 바람에 열아홉 살에 가계를 물려받아 종가를 이어 가다 1900년경부터는 실질적으로 해남윤씨 집안의 대소사를 맡게 된다. 1910년 일본은 식민 통치를 위한 여러 외곽 기구를 만들어 지역의 유지들을 포섭해 나가는데, 그 중 금융조합은 윤정현의 농업 경영과 관련하여 중요한 역할을 하게 된다.

금융조합은 일제가 1908년 일종의 서민 금융기구라는 명목으로 관제조합을 설치한 것으로, 윤정현을 포섭해 1930년 해남금융조합장을 맡기기도 한다. 잘 알려진 사실이지만, 일제의 농업정책은 궁극적으로 한국의 농촌사회를 일본군국주의 체제에 예속시켜 가장 효과적으로 수탈하려는 것이었다.[64]

1910-20년대는 농토 확장의 시대였다. 윤정현은 16-17세기 무렵 선대에 했던 것처럼 1913년부터 십육 년에 걸쳐 간척사업을 전개했다. 그

리하여 해남군 북평면(현 북일면 갈두 금당 일대)을 중심으로 오백여 두락 정도의 농지를 얻었다. 또한 1920년대에는 초생지草生地 개간, 공유수면公有水面 매립 등을 통해 새롭게 농지를 확대해 갔다.

이후 윤정현은 해남교육회 부회장을 비롯하여 해남향교의 초대 전교典校를 지냈고, 현 광주제일고등학교의 전신이라 할 수 있는 광주사립고등보통학교의 설립에도 참여하게 된다. 1919년 7월 광주사립고등보통학교 설립 기성회期成會의 발족부터 1920년 4월 조선총독부의 인가를 얻기까지 그의 협력이 컸던 것으로 알려져 있다.

또한 그는 1936년 사백여 년 동안 종가에서 소유해 온 진도군 맹골도孟骨島·죽도竹島·곽도藿島의 토지를 문중의 채무 상환을 위해 어업조합에 매도하는 등, 문중의 재산 관리뿐만 아니라 간척과 금융, 염전사업 등을 통해 재산 증식에도 힘써, 녹우당이 중흥의 발판을 다져 나가는 데 큰 역할을 하게 된다.

하지만 일본 자본주의에 종속적으로 재편되어 온 윤정현의 지주 경영은 해방 후 위기에 처하게 된다. 먼저 봉착한 것은 농지개혁이었다. 이에, 농지개혁법 공포 이전에는 농지의 방매나 명의 이전과 차용 등으로 대비하였으며, 이후에는 자작 규정, 위토 규정, 간척지 규정 등 법을 잘 활용하여 개혁 대상 농지를 일부에 한정시킬 수 있었다.

1945년 해남윤씨의 보상 신청 농지 규모는 전체의 칠 퍼센트에 불과한 오 정보 가량에 그쳐, 농지개혁 이후에도 오십 정보가량의 농지를 소유할 수 있었으며, 이를 토대로 자작 경영과 지주 경영도 계속할 수 있었던 것이다.

산업자본으로의 전환

이 무렵 아들 윤영선尹泳善이 일본 법정대학에서 경제학을 전공하고 돌

아와 식산은행에 근무하고 있었다. 윤정현은 아들을 정치에 입문하게 하였다. 아들을 정가로 보내 농업 경영보다는 산업자본으로의 진출을 꾀한 것이다.

이때는 식품가공업 분야뿐만 아니라 1948년 농지 처분 자금을 투자하여 귀속재산인 해남군 송지면 가차정미소加次精米所 공장을 인수하고 염업鹽業에도 진출했다. 정미공장은 현상 유지 정도였지만, 염전은 이후 전라남도 유수의 광백염전廣白鹽田으로 성장해 간다. 광백염전은 이백오십여 정보의 규모로, 전라남도 소금 생산량의 이십사 퍼센트를 차지했으며, 염전으로 유명한 영광군 백수면白岫面의 절반 정도에 이를 정도로 컸다.

이러한 해남윤씨의 자본 전환은 농지개혁이 당초 의도한 산업자본으로 환골탈태하는 게 아니라, 농업 연관 산업 분야에 한정된 투자였다고 평가되고 있다. 윤정현의 지주 경영은 동학농민전쟁 단계에서 성장의 발판을 구축하고, 개항 이후 전개된 미곡 유통 구조의 발전 속에서 농지 규모가 증대되었다. 일제강점기에 윤정현의 지주 경영지가 최대로 확보된 1940년대에는 구십 정보가량이었고, 여기에 간척지 삼십여 정보를 합치면 일백이십 정보가 넘었다. 1895년 아버지 윤재형으로부터 삼십 정보가량을 물려받았으니 이후 약 네 배 성장한 셈이다.

그는 집안을 다시 일으켜 중흥의 발판을 마련하게 하였다고 하여 '문중의 울타리'로 불리고 있다. 또한 시대의 흐름을 잘 파악하여 정치력을 통해 경제 기반을 튼튼히 확보하는 등 경영 능력이 뛰어났다. 해방 이후 많은 대지주들과 지역을 기반으로 살아왔던 전통적인 향반들이 농업 위주의 경영 방식에서 벗어나지 못하고 몰락하고 있는 것을 볼 때, 윤정현은 새로운 산업자본의 시대에도 잘 적응해 나갔다고 볼 수 있다.

문중에서는 일제강점기라는 엄혹한 시절에도 오백 년 넘게 내려온 유산을 고스란히 간직한 것을 매우 자랑스러워하고 있다. 일화에 의하면, 1936년 일본 육군 우시지마牛島 중장이 해남윤씨 종가의 공재 윤두서 그

림을 보고는 몇 점 양도해 줄 것을 간청하자 "우리 혼을 팔 수 없다"며 단호히 거절했다고 한다. 지주에서 산업자본가로 변신한 윤정현은 육이오 전란이 일어난 해인 1950년 10월 7일 지병이던 중풍이 악화돼 육십 구세로 세상을 떠난다.

광주이씨 이상래의 유서

윤정현의 부인인 광주이씨廣州李氏 이상래李祥來(1882-1971)는 『규한록閨恨錄』을 쓴 광주이씨 부인과 본本이 같다. 녹우당에는 이상래 종부가 쓴 한 통의 한글 유서遺書가 전해 오고 있다. 이 유서는 죽기 칠 년 전인 1964년 팔십삼 세 때 큰아들 영선泳善에게 편지 형식으로 남긴 것이다. 이 유서에는 격동의 시대를 살아온 종부의 고단한 삶과 함께 자식들에 대한 진한 사랑이 담겨 있다. 남편 윤정현은 육십구 세에 별세하지만, 부인 이상래는 남편이 죽고 나서도 이십여 년을 더 살다가 구십 세에 별세한다.

녹우당 해남윤씨의 문중사門中史를 놓고 볼 때 일제강점기는 근현대사회로의 전환기이자 새로운 생존의 방법을 강구해야 하는 시기였다. 그동안 토지를 기반으로 유지되어 온 양반 지주제가 완전히 해체되면서 새로이 경제 기반을 다져야 했던 때이기도 했다. 이때 해남윤씨의 가업을 유지하는 데 큰 역할을 했던 이가 윤정현과 그의 부인 이상래다.

윤정현과 이상래는 조선조의 마지막 종손이자 종부라고 할 수 있다. 둘은 1882년(고종 19년) 같은 해에 태어났다. 조선왕조가 무너지고 일본에 의한 국권 침탈, 해방, 그리고 육이오 전란으로 이어지는 격랑 속에서 가업을 지켜 나간다는 것은 쉬운 일이 아니었다. 또한 양반 사대부의 절대적 기반이었던 토지가 일제하에 토지조사사업으로 새롭게 편성되고, 육이오 전란 후에는 토지개혁으로 대부분의 지주들이 몰락하는 상황을 볼 때 더더욱 그렇다고 할 수 있다.

종부의 고단한 삶

종부 이상래가 남긴 유서는 옛 분재기分財記의 내용과 많이 닮아 있다. 분재기의 일정한 형식을 갖추지 않고 자신의 심회를 간단히 쓴 것이어서 고문서로 보기는 어렵지만, 부모가 죽기 전에 자식들에게 재산을 나누어 주는 분재기의 성격과 흡사하다.

유서를 보면 『규한록』의 광주이씨 부인이 시집살이의 고단함을 토로하고 있는 것과 비슷한 상황이다. 서두에서는 자신의 고단한 삶의 여정을 빨리 마치고 싶은 심정을 밝히고 있다.

어서어서 저 세상에 가서 우리 부모님 슬하에 있기를 원하나 이렇게 목숨이 질긴지, 어서 싫증나는 이 세상을 하직하여 모든 일을 잊고 지내며 내 마음속에 맺힌 근심이 없어질 때가 있을는지….

종부 이상래는 육이오 전란 중에 집안 대대로 내려오는 유물과 문서들을 벽장이나 큰 독에 넣어 숨긴 후 흙으로 발라 문서를 보존케 하여 현재까지 많은 유물들이 남을 수 있도록 했다고 한다. 또한 팔남매를 낳아 칠남매를 결혼시킬 정도로 한 가문의 종부로서 자손을 많이 번창하게 했다. 하지만 가지 많은 나무 바람 잘 날 없다고 자식들 때문에 속을 태우기도 한다.

특히 아들 영린泳麟에게는 해남 북일 금당리의 간척답干拓畓 중 열 마지기를 떼어 주면서 자식들 가르치고 먹고 살라며 그에 대한 애정을 숨기지 않고 있다.

종부 이상래는 재산을 분배하는 재주財主로서의 역할을 하고 있다. 분재기에서는 보통 남자가 재주의 역할을 하나, 남편인 윤정현이 죽고 없어 유서로써 그 역할을 대신한 것이 아닌가 생각된다.

홍식이는 네 친자식같이 하라고 부탁 않겠다. 김실도 잊지 못하니 열마지기만 주어라. 남매 합해서 한 섬지기 주어도 오륙십 마지기가 남지 않느냐. 또 김실에게 암수소를 ○마리를 주어라. 이왕 네가 마음만 먹으면 ○마리를 주어도 남는 소가 수십 마리가 될 것이다. 기해년(1959) 동짓달 초엿샛날 구입한 소이니 너도 짐작할 것이다.

이 당시만 해도 소는 아주 큰 재산 목록이었다. 농기구가 없어 소에 의존하는 농업을 하고 있었기 때문에 소를 분양하여 재산을 증식하는 것이 지주나 땅(돈) 있는 사람들의 재테크 방법이기도 했다.

한 집안의 가업을 이어 가기 위해서 가장 필요한 것은 무엇일까. 비록 철저한 성리학적 질서가 지배하고 남존여비의 사상이 팽배했지만 어려운 시대를 강철 같은 심장으로 살아가는 것이 사대부가 종부의 삶이었다.

해남윤씨가는 어려운 시기를 견디며 지켜낸 종부들의 역할이 컸다. 일제강점기와 육이오 전란 속에서도 가업을 제대로 이어 간 것을 보면 녹우당이 터 잡은 땅의 기운이거나 대대손손 후손들을 지키고자 하는 조상들의 음덕, 또는 어초은 윤효정 이래 고산 윤선도가 가훈으로 남겨 지키기를 원했던 가업의 정신이 후대에까지 이어져 발복한 때문이 아닐까.

종가 생활의 계승

한 성씨로 구성된 혈연 체계인 문중의 종가宗家는 조선 중기 이후 형성되어 사백여 년 유지되어 온 가족제도로, 지금까지도 종가의 전통이 이어져 오고 있다. 문중의 종손과 종부가 주어진 소명을 다하며 조상을 받들어 종가의 전통이 오늘날까지 이어져 오고 있는 것을 보면 뿌리 깊은 가문의식이 남아 있기 때문이라 할 수 있다.

가문의 명예, 가문의 발전과 유지가 종손에게 달려 있기 때문에, 종손은 문중 사람들의 큰 주목을 받았다. 또한 자신의 진로는 스스로의 의지가 아니라 문중에 의해 결정되기도 했다. 이 때문에 도시에서 학교를 나와 직장을 잡고 살다가도 문중의 요청이나 집안을 지켜야 할 때가 되면 종가로 돌아와야 했다. 혼인의 경우에도 자신의 선택이 아닌 집안끼리의 약속에 따라 정해지기 때문에 타의(운명)적으로 살아가야 하는 삶이기도 했다. 이러한 삶의 방식은 이곳 녹우당 종손들도 마찬가지여서 지금까지 이어져 오고 있다.

　녹우당은 현재 이곳에 터를 잡은 어초은 윤효정의 십구세손이자 고산 윤선도의 십오세손 되는 윤형식尹亨植 종손과 김은수金恩秀 종부가 함께 살고 있다. 현재 녹우당을 지키고 있는 윤형식 종손은 급격한 사회 변화 속에서도 그동안 살아온 선대의 생활을 상당 부분 그대로 이어 가고 있다.

　윤형식 종손은 어릴 적에 상경해 서울에서 공부했다. 서울고등학교와 연세대학교 영문과를 졸업하고 객지 생활을 하다가 부친인 윤영선尹泳善의 권유에 따라 종가의 가업을 잇기 위해 사십 세 무렵에 귀향하여 지금까지 녹우당 종택을 지켜 오고 있다.

　녹우당 종손들은 전통적으로 관직으로 진출했을 경우 서울에 거처를 정하고 살다가 관직을 떠나게 되면 다시 종가에 내려와 사는, 서울과 향촌 생활을 반복하며 살아왔다. 현대에 와서는 서울과 같은 도시의 학교에 유학을 가서 생활하는 형태로 변모해 갔으며, 녹우당의 가업을 이은 윤형식 종손 또한 마찬가지였다.

　녹우당을 지키는 종부는 윤형식 종손이 서울에 있을 때 만났다고 한다. 부산 동래여고와 세종대 가정학과를 졸업하고 교사로 근무하다 서로 인연을 맺어 녹우당 종부의 생활을 하게 된 것이다. 집안의 전통에 따라 대대로 내려오는 종가의 전통 음식을 아직도 이어 오고 있는데, 특

히 비자강정은 집 뒤 덕음산 중턱에 있는 비자나무에서 채취한 열매로 만들어 녹우당을 찾아오는 손님들의 다과상에 오른다.

윤형식 종손은 윤영선의 대를 이어 옛 종가의 생활 방식을 유지하며 지금까지 녹우당의 가업을 이어 오고 있다. 윤영선은 부친인 윤정현의 대를 이어 가업을 이은 이로, 해남지역의 제2대 국회의원과 초대 광주시장을 역임하는 등 사회적으로나 정치적으로 활발히 활동하며 종가의 위상을 지켰다.

윤영선은 당시 일제강점기 지주 집안들이 그랬듯이 일본 동경에서 유학했다. 유학은 신지식을 얻을 수 있는 기회로, 일본으로의 유학 또한 새로운 사상과 학문을 접하고 배우며 사회적으로 가장 엘리트 그룹을 형성할 수 있는 바탕이 되

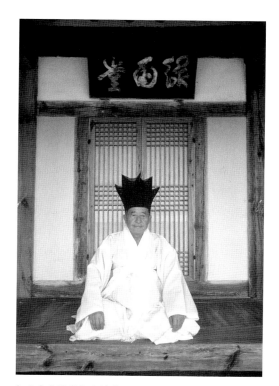

녹우당의 현 종손 윤형식.
지금까지 선대의 가업을
이어 녹우당을 지켜 오고
있다.

었다.

당시 신지식인이라 할 수 있었던 일본 유학파는 사회주의 사상도 접하게 된다. 해남윤씨 인물들 중에는 지주 집안이지만 사회주의 사상을 접하고 활동한 이들도 있어, 해방 후와 육이오 전란의 혼란 속에서 부침浮沈을 겪기도 한다.

후일담 같은 이야기이지만, 육이오 전란 시 인민군들이 해남까지 내려와 여러 관공서를 접수하고 지주들의 재산을 침탈하는 상황에서도 녹우당은 온전히 보존될 수 있었다. 이는 당시 해남지역을 담당한 인민위원장이 해남윤씨이어서 가능했다는 것이다.

윤형식 종손은 아버지 윤영선처럼 정치에 입문하여 활동한 것은 아니지만, 지방 대학의 학원 이사장직을 맡고 있고, 문중 모임과 관련된 일

들을 활발하게 하고 있다. 지역에서는 차문화 단체인 해남다인회의 회
장직을 역임하는 등 지역사회에서의 일정한 역할을 통해 녹우당의 위상
도 유지해 나가고 있다. 이와 함께 아직까지는 집안의 가장 중요한 일인
문중의 토지 관리와 제사를 비롯한 여러 일들을 도맡아 하고 있다.

지금도 일 년에 이십여 차례 있는 기제사忌祭祀와 시제사時祭祀를 비롯
한 여러 제사를 직접 맡아서 지내고 있다. 그러나 연로한 종부와 둘이서
직접 제사용품을 골라 제사를 준비하고 문중 사람들의 도움을 받아 날
짜에 맞추어 이를 지켜 나간다는 것은 결코 쉬운 일이 아니다. 요즘에는
예전처럼 제를 준비하고 지내 주는 제지기도 구하기 어렵기 때문에, 종
손은 조상을 모시고 있는 묘나 재각의 장소, 날짜, 인물별로 이를 공동
으로 지낼 수 있는 방법을 모색하고 있다. 그렇지 않으면 이제 종래의
방식대로 제사를 직접 감당하기가 어렵기 때문이다.

우리나라의 여느 종가처럼 녹우당 또한 옛 전통을 이어받아 가업을
이어 나가는 것이 가장 큰 문제요, 숙제다. 흥망성쇠 녹우당의 가업을
지켜보며 지금까지 버텨 온 고택 앞의 늙은 은행나무는 아직도 기세가
왕성하다. 지금도 오월이 되면 녹색의 짙푸름을 간직한 채 녹색의 장원
莊園임을 알리고, 가을이 되면 가지마다 매달린 은행잎들이 비처럼 떨어
져 내린다. 모든 것이 영원할 수는 없는 노릇이지만, 녹우당의 오랜 전
통의 역사는 오늘도 변함없다 해야 할 것이다.

주註

1. '녹색의 장원'은 그동안 여러 연구자들이 녹우당을 지칭하여 표현한 것으로, 저자 또한 녹우당의 자연과 인문적 공간을 총체적으로 일컬어 '녹색의 장원'이라 한다.
2. 안승준, 「16·18세기 해남윤씨 가문의 토지·노비 소유실태와 경영」『청계사학』 6, 1989, p.162.
3. 『海南尹氏 德井洞 兵曹參議公派 世譜』上卷, 정미문화사, 1998, p.21.
4. 금남錦南은 이름이 일반적으로는 최부崔溥로 불리고 있으나, 『한국민족문화대 백과사전』(한국정신문화연구원, 1991) 22-23권에 수록된 '최보崔溥'와 '표해록 漂海錄' 항목의 해설에 각각 '최보'로 기록되어 있고, 『한한대사전漢韓大辭典』 (단국대학교 동양학연구소, 2005)에도 '溥'의 음을 '보'·'부' 등으로 표기하고 있 다. 이 책에서는 '최보'로 표기하였다.
5. 『海南尹氏族譜 漁樵隱公派 世譜』卷一, "時値大歉民因供糴囚徒盈獄公出米穀輸 官放囚如是者三 稱三開獄門."
6. 전진문, 『경주최부잣집 300년의 비밀』, 황금가지, 2004, p.19.
7. 漁樵隱公 編, 『海南尹氏文獻』(棠岳文獻) 卷一.
8. 이병삼, 「15-16세기 해남지방 재지사족의 형성과 성장에 대한 일고찰」, 목포대 학교 대학원 석사학위논문, 2005, pp.30-36.
9. 尹善道, 『孤山遺稿』; 윤선도 저, 이상원·이성호·이형대·박종우 옮김, 『국역 고 산유고』, 소명출판, 2004.
10. 柳馨遠 編纂, 『東國興地志』, "在縣南二十五里山勢回曲蹟險嶺仍至上有古城 仁 祖時縣人尹善道築山齊於其中仍名金鎖."
11. 尹善道, 『金鎖洞記』, "余欲築小亭于屛瀑之下平岩之上凍雨急雪免致敗興花晨月 夕隨意逍遙則自可得居然娥水石之樂而仍作遊人憩息之地則亦一奇事也自下來 者至此則已覺區中香然而神觀瀟便有謝之意故欲命以揮水也."
12. 尹善道, 『金鎖洞記』, "余之經營揮水會心如飢渴者之思飲食而歲適大侵百口咀飢 工役之粮無計可措欲許贖獲口以辦此事泉石易非方寸間物事而至於斥賣獲而圖 之夫."
13. 尹善道, 『金鎖洞記』, "我山水之癖不已適乎人必以爲笑而余易不免於自笑也然古

人云無令人無竹令人俗獲譬則內也泉石譬則竹也余之取舍固在於此而後之君子
必有能言是者矣.”

14. 尹愇,『甫吉島識』, “曲水南兩壑之中 舊有書齋 而今未見遺基 當時 學諭公鄭維岳
沈進士檀 李處士保晚 安生員瑞翼 與學官等數人 同居講業 每雞鳴俱起 挾册至樂
書寢所 候公冠帶進問安否畢 以次入講背誦口授.”

15. 정재훈,『보길도 부용동 원림』, 열화당, 1990, pp.24-64.

16. 차장섭,『선교장 — 아름다운 사람 아름다운 집 이야기』, 열화당, 2011, p.147.

17.『正祖實錄』卷三十一, ‘十二月 八日 甲寅’條, “近日錄名以試券者觀之 有尹持運
尹持遑 尹持弘 尹持翼 尹持軾 尹持常 尹持敏等姓名 外此率眷之不入於錄名者
亦必有之 然則千里搬運 不遑奠居 可以推知 植木條別錄錢一千兩 特爲劃給 卿其
親執董察 或買給家舍 或購給物力 使卽比屋成村.”

18. 윤선도는 칠십사 세 때인 1660년(현종 1년) 4월 예를 논하고, 산릉과 상복, 왕권
에 관하여 소를 올리지만, 당시 집권파에 의해 관직이 삭탈된다. 그러나 그해 겨
울「예설禮說」두 편을 더 지어 뜻을 굽히지 않는다. 1674년(현종 15년) 8월 윤
이후는 윤선도가 경자년(1660)에 올렸던「예설」두 편을 다시 써서 올렸으나 기
각당한다.

19. 문영오,『고산문학상론』, 태학사, 2001, p.467.

20. 이종범,「고산윤선도의 출처관出處觀과 정론政論」『대구사학』74집, 2003,
p.31.

21. 고영진,『조선시대 사상사를 어떻게 볼 것인가』, 풀빛, 1999, p.170.

22. 柳希春,『眉巖日記』第一册, ‘一五六七年 丁卯年 十月 十九日’.

23. 柳希春,『眉巖日記』第一册, ‘一五六七年 十二月 十八日’.

24. 柳希春,『眉巖日記』第一册, ‘一五六八年 一月 十三日’.

25. 柳希春,『眉巖日記』第一册, ‘一五六七年 十一月 十五日’.

26. 柳希春,『眉巖日記』第一册, ‘一五六七年 十二月 八日’.

27. 柳希春,『眉巖日記』第一册, ‘一五六七年 十二월 十四日’.

28. 노魯나라 학자 유하충柳下忠의 고사이다.

29. 韓國精神文化研究院 編,「和會文記 8」『古文書集成 第3-2卷: 海南尹氏篇』(影印
本, 古典資料叢書), 1986, p.175.

30. 尹善道,「時弊四條疏」, ‘海島居民逐出’.

31. 韓國精神文化研究院 編,「所志 70」『古文書集成 第3-1卷: 海南尹氏篇』(正書本,
古典資料叢書), 1986, p.117, ‘海南 縣山面居 尹尼山宅奴守’.

32. 尹愇,『甫吉島識』, “居守者 李君東淑學官叟之壻也 學官之子淸溪族老 亦與同尋
尙能指點幽躅 頻以其聞於古者 爲余傳誦 又言其先君追慕之誠守護之勤.”

33. 尹愇,『甫吉島識』, “甫吉島 周廻六十里 地屬靈巖郡 自海南 南抵水路七十里.”

34. 尹惇, 『甫吉島識』, "自峰三折 而落爲穴田 午坐向子 是爲樂書陽基."

35. 韓國精神文化研究院 編, 「報狀 3」 『古文書集成 第3-2卷: 海南尹氏篇』(影印本, 古典資料叢書), 1986, p.437.

36. 韓國精神文化研究院 編, 「許與文記 1」 『古文書集成 第3-1卷: 海南尹氏篇』(正書本, 古典資料叢書), 1986, p.206.

37. 韓國精神文化研究院 編, 「和會文記 8」 『古文書集成 第3-2卷: 海南尹氏篇』(影印本, 古典資料叢書), 1986, p.175.

38. 尹善道, 『孤山遺稿』 卷四, '代人呈尙州'.

39. 韓國精神文化研究院 編, 「和會文記 1」 『古文書集成 第3-2卷: 海南尹氏篇』(影印本, 古典資料叢書), 1986, p.142.

40. 韓國精神文化研究院 編, 「土地文記 20」 『古文書集成 第3-2卷: 海南尹氏篇』(影印本, 古典資料叢書), 1986, p.217.

41. 『海南尹氏文獻』 卷十六, 「恭齋公行狀」, "有蓮浦二庄 皆有田宅庄戶 而白浦卽地 臨大海 風氣尤不佳 故雖或往來兩庄 而多在白蓮."

42. 『海南尹氏文獻』 卷十六, 「恭齋公行狀」, "歲適大浸 沿海列邑 皆成赤地 白浦以臨 海之故 被灾特甚 人心皇皇 莫保朝夕 官家雖有調賑之政 而亦無實惠 浦庄四山禁 養歲久 樹木頗茂 公命村人合力斫伐 以爲者鹽資生之道."

43. 『海南尹氏文獻』 禮(卷二), '駱川公 丙戌疏'.

44. 柳希春, 『眉巖日記』 第二册, '一五六九年 己巳 十一月 二十二日', "珍島別監朴 夏來謁 余語以所耕軍輸木事."

45. 이성임, 「조선 중기 어느 양반가문의 농지경영과 노비사환」 『진단학보』 제80집, 1995, p.132.

46. 韓國精神文化研究院 編, 「許與文記 1」 『古文書集成 第3-1卷: 海南尹氏篇』(正書本, 古典資料叢書), 1986, p.206.

47. 안승준, 「16-18세기 해남윤씨가문의 토지·노비 소유실태와 경영」 『청계사학』 6, 1989, p.163.

48. 김봉좌, 「해남 녹우당 소장 은사첩 고찰」 『서지학연구』 33집, 2006, p.219.

49. 柳希春, 『眉巖日記』 第一册, '一五六七年 丁卯 十月 初三日'.

50. 柳希春, 『眉巖日記』 第一册, '一五六七年 十月 初五日'.

51. 柳希春, 『眉巖日記』 第一册, '一五六七年 十月 初八日'.

52. 柳希春, 『眉巖日記』 第一册, '一五六七年 十月 十九日'.

53. 柳希春, 『眉巖日記』 第一册, '一五六八年 三月 二十六日'.

54. 尹善道, 「忠憲公家訓」, "每榜皆落莫 固是不勤之致 而原其本則出於天不佑也 得 天佑惟在積善 汝曹不可不知也 況兒孫幾盡不產育 絶祀可慮 尋常恐懼 可勝言哉 汝曹不可不以修身謹行積善行 仁爲第一急務也."

55. 尹善道,「忠憲公家訓」,“雖以吾家先世言之 高祖勤於稼穡 取於奴僕最薄 故曾祖昆季勃興 一門鼎盛 靈光祖父主雖 不爲不義之事 似留心於爲富 故生育衰絶 杏堂拙齋兩族曾祖 皆不能體高祖家規 故子孫皆陵替 天報之昭昭 此可知也.”

56. 尹善道,「忠憲公家訓」,“高曾祖以節儉而興 後代之事 隨俗華美 漸不如先世之風而衰 易理以月旣望爲大戒 及滿招損謙受益等語無非至敎 可不銘心刻骨.”

57. 尹善道,「忠憲公家訓」,“衣服鞍馬凡百奉身者 皆當改習省弊 食取充飢 衣取蔽體馬取代步 鞍取堅牢 器取適用可也 所騎只求可以涉遠者一二頭 以備行路而已 何必要能步也.”

58. 尹善道,「忠憲公家訓」,“吾於五十後 衲紬衣 苧袷衣始試爲之 而在鄉時曾見汝服衲紬衣 心甚不悅 蓋此兩物 大夫之服 而大夫而不爲者猶多 況笠下之人而可衣大夫之服乎 如此服飾 須斥去不御 以崇儉德可也 大槪此等物 須近於樸 毋近於侈稱此以求 一可知十.”

59. 尹善道,「忠憲公家訓」,“仰役奴婢 不可不厚恤 須用損上益下之道 益減主家自奉而每優奴婢衣食 使仰活於我者無 所艱苦而含怨 至可 且逐日所役 須限不盡其力定式敎之 且奴婢雖有所失 小則敎之 大則略笞 每令有撫我之感 無虐我之怨可也.”

60. 尹善道,「忠憲公家訓」,“或有大運力外其他細小雜役及尋常使喚等事 只任家內奴婢 勿使戶奴 使其優游而自盡於力 本有生之樂 洞人尤不可種種使之 如此等事 須留念察之 忍耐過了可也.”

61. 尹善道,「忠憲公家訓」,“今玆雖爲船卜 而使奴輩爲格 則仰役奴外 皆准時加減給格價 自前遠近奴婢每以貿販爲悶 僧奴處簡在時力言於我 而我不卽令改 悔吝可勝 吾所命南草之販 自前從時時價 俾無所損於受者 後亦當然.”

62. 韓國精神文化研究院 編,「和會文記 8」『古文書集成 第3-2卷: 海南尹氏篇』(影印本, 古典資料叢書), 1986, p.175, “白浦村基 皆是宗家不分之物 則各家雖有坊曲若干起墾處 盡屬於宗家事.”

63. 韓國精神文化研究院 編,「和會文記 8」『古文書集成 第3-2卷: 海南尹氏篇』(影印本, 古典資料叢書), 1986, p.175, “孟骨島則 父母在世時 負債甚多 故別出此島以爲料利償債之計 不入於分衿中事.”

64. 최원규,「19·20세기 해남윤씨가의 농업경영과 그 변동」, 연세대학교 대학원 석사학위논문, 1984, pp.14-40.

참고문헌

고문헌

尹善道, 『孤山遺稿』.

尹爾厚, 『支菴日記』.

柳希春, 『眉巖日記』.

『海南尹氏大同譜』(丙辰譜).

『海南尹氏文獻』.

『海南尹氏兵曹參議公派世譜』.

단행본

강봉룡, 『바다에 새겨진 한국사』, 한얼미디어, 2005.

고석규, 『19세기 조선의 향촌사회사 연구』, 서울대학교출판부, 1998.

국립박물관, 『한국서해도서』, 국립박물관조사보고서, 1957.

김건태, 『조선시대 양반가의 농업경영』, 역사비평사, 2004.

김경옥, 『조선후기 도서 연구』, 혜안, 2004.

김현영, 『고문서를 통해 본 조선시대 사회사』, 신서원, 2003.

_____, 『조선시대의 양반과 향촌사회』, 집문당, 1999.

목포대학교도서문화연구소, 『도서문화 2집—진도군 조도 조사』, 1985.

_____, 『도서문화 5집—완도 노화도 조사보고』, 1988.

_____, 『도서문화 7집—서남해 도서문화의 성격』, 1990.

_____, 『도서문화 8집—완도 보길도 조사보고』, 1991.

문숙자, 『조선시대 재산상속과 가족』, 경인문화사, 2004.

미야지마 히로시, 노영구 역, 『양반』, 강, 1996.

박병술, 『역사 속의 진도와 진도사람』, 학연문화사, 1999.

박영한, 『조선시대 간척지 개발』, 서울대학교출판부, 2004.

박은순, 『공재 윤두서』, 돌베개, 2010.

박준규, 『유배지에서 부르는 노래』, 중앙M&B, 1997.

송일기·노기춘,『해남 녹우당의 고문헌』, 제1·2책, 태학사, 2003.

신순호,『도서지역의 주민과 사회―완도지역을 중심으로』, 경인문화사, 2001.

윤명철,『한국 해양사』, 학연문화사, 2003.

윤승현,『고산 윤선도 연구』, 홍익재, 1999.

윤영표 근편謹編,『녹우당의 가보』, 1988.

이내옥,『공재 윤두서』, 시공사, 2003.

이성무,『조선 양반사회 연구』, 일조각, 1995.

이수건 외 7명,『16세기 한국 고문서 연구』, 아카넷, 2004.

이재수,『조선중기 전답매매 연구』(조선시대사연구총서 12), 집문당, 2003.

이종범,『사림열전』, 아침이슬, 2006.

전라남도,『도서지』, 1995.

_____,『전남의 섬』, 2002.

전형택,『조선후기 노비신분 연구』, 일조각, 1989.

정구복,『호남지방 고문서 기초연구』, 한국정신문화연구원, 1999.

조석곤,『한국근대 토지제도의 형성』, 해남, 2003.

조용헌,『5백년 내력의 명문가 이야기』, 푸른역사, 2002.

조윤선,『조선후기 소송 연구』, 국학자료원, 2002.

지승종 외 4명,『근대 사회변동과 양반』, 아세아문화사, 2000.

최윤오,『조선후기 토지소유권의 발달과 지주제』, 혜안, 2006.

한국고문서학회,『조선시대 생활사』, 역사비평사, 2000.

한국역사연구회,『조선은 지방을 어떻게 지배했는가』, 아카넷, 2000.

한국정신문화연구원 편,『고문서집성古文書集成 3: 해남윤씨편海南尹氏編 정서본正書本』, 한국정신문화연구원, 1986.

해양수산부,『한국의 해양문화』, 2002.

논문

강봉룡,「전남의 역사와 문화―서남해지방의 역사와 문화」『한국 대학박물관협회 추계학술발표회 자료집』, 2003.

고석규,「조선후기의 섬과 신지도 이야기」『도서문화』14집, 목포대도서문화연구소, 1996.

김경옥,「조선후기 서남해 도서의 사회경제적 변화와 도서정책 연구」, 전남대 박사학위논문, 2000.

김선경,「17-18세기 양반층의 산림천택山林川澤 사점과 운영」『역사연구』7호, 2000.

김용섭,「조선후기 양반층의 농업생산」『동방학지』64, 1989.

박진훈,「여말선초 노비정책 연구」, 연세대 대학원 박사학위논문, 2005.

송찬섭,「17·18세기 신전新田 개간의 확대와 경영형태」『한국사론』12, 서울대국사학과, 1985.

안승준,「16-18세기, 해남윤씨 가문의 토지·노비소유실태와 경영—해남윤씨가 고문서를 중심으로」『청계사학』6, 1990.

이경식,「17세기 농지개간과 지주제의 전개」『한국사연구』9, 1973.

이경진,「조선초기 군현체제의 개편과 운영체계의 변화」『한국사론』25, 1991.

이병삼,「15-16세기 해남지방 재지사족의 형성과 성장에 대한 일고찰」, 목포대학교 사학과 석사학위논문, 2005.

이성임,「16세기 미암 유희춘가의 해남 조사造舍와 물력동원」『인하사학』제10집, 2005.

이수건,「조선전기의 사회변동과 상속제도」『역사학보』, 129호, 1995.

이종길,「일제초기 어촌의 소유권 분쟁—해남윤씨 맹골도문서를 중심으로」, 서울대학교 대학원, 1994.

이종범,『고산 윤선도의 출처관과 정론』『대구사학』74집, 2004.

이태진,「16세기 연해지역의 제언堤堰 개발」『김철준 박사 화갑기념사학논총』, 1983.

장필기,「조선후기 재지사족의 노비상속 및 소유형태」『국사관논총』43, 1993.

전경목,「분재기를 통해 본 분재와 봉사관행의 변천」『고문서연구』22, 2003.

정근식,「16세기 재산상속과 제사승계의 실태」『고문서연구』24, 2004.

정윤섭,「조선후기 해남윤씨가의 해언전개발과 도서경영」, 목포대학교 박사학위논문, 2011.

차미애,「공재 윤두서 일가의 회화연구」, 홍익대학교 박사학위논문, 2010.

최원규,「19·20세기 해남윤씨가의 농업경영과 그 변동」, 연세대학교 대학원, 1984.

_____,「한말·일제하의 농업경영에 관한 연구—해남윤씨가의 사례」『한국사연구』 50·51 합집, 한국사연구회, 1985.

글쓴이의 말

우리나라 서남쪽의 가장 끝인 해남에는 해남윤씨海南尹氏 어초은파漁樵隱派 종택인 녹우당綠雨堂이 있다. 녹우당은 국문학의 비조鼻祖 고산孤山 윤선도 尹善道를 대표로 하는 해남윤씨 집안이 이곳 연동마을에 터를 잡고 오백 년 넘게 전통을 지키며 그 가업家業을 이어 오고 있는 곳이다. 녹우당은 풍부한 경제적 부富를 기반으로 학문을 증진시키고 새로운 문화예술의 창조를 주도하여 호남 문화예술의 한 맥을 차지할 만큼 그 문화적 공간 의 의미가 크다 할 수 있다.

이 집에 들어서면, 자연과 인간이 합일合—된 터의 장엄함이 느껴진다. 자연의 한 부분으로 자연과의 일치를 꿈꾸었던 고산의 취향처럼, 이곳 에 터를 잡은 이래 녹우당 사람들은 오백 년이 넘는 세월 동안 온갖 세월 의 풍파와 시련을 다 이기고 지금에 이르고 있다.

'녹우당'이라는 이름은 호방한 자연의 길지吉地에 터를 잡고 학문과 문 화예술을 꽃피운 이 집안에 무척 잘 어울린다. 조선 후기 실학자 성호星 湖 이익李瀷의 형인 옥동玉洞 이서李漵(1662-1723)가 '녹우당'이라는 당호 堂號를 짓고 써 준 것이 이 집의 명칭이 되었다. 이곳은 풍수의 사신사四神 砂인 주산 덕음산德蔭山을 뒤로하고 주변 오십만 평에 달하는 자연의 영역 에 자리하고 있어, '녹색의 장원'이라 할 만큼 인간과 자연이 잘 조화된 이상향을 떠올리게 한다.

이 책에서 얘기하는 녹우당 사람들은 열린 사고 속에서 새로운 학문과 예술을 추구하며 시대에 부딪히면서 살았다. 지금까지 대대로 전해져

내려온 오천여 점의 고문헌과 유물들은 이같은 열린 공간에서 생산해낸 문화유산이라 할 수 있다. 녹우당 사람들은 당시의 고답적인 성리학적 규범 속에 갇혀 살지 않았다. 이들은 항상 새로운 학문과 사상을 수용하고 선도했다. 윤효정尹孝貞으로부터 시작된 『소학小學』의 실천윤리를 바탕으로 고산 윤선도가 추구했던 박학博學, 이후 18세기 무렵 공재恭齋 윤두서尹斗緖가 선도한 실학적 학풍과 예술의 세계, 그리고 정약전丁若銓과 정약용丁若鏞 형제의 영향으로 우리나라 최초의 천주교 순교자가 된 윤지충尹持忠에 이르기까지, 선대로부터 이어져 내려온 집안의 가풍과 문화예술은 한 집안의 문중사를 살펴보는 데 매우 적절한 대상이 되었다.

녹우당 사람들이 이처럼 다양한 문화와 예술을 남길 수 있었던 것은 무엇 때문이었을까. 그것은 단순히 길지에 자리잡은 풍수지리적 이유만은 아닌 듯하다. 여기에는, 조선의 지배 이념인 성리학을 무조건적으로 신봉하지 않고 새로운 학문과 사상을 받아들여 이를 새로운 가치로 만들어낼 수 있었던 창의와, 현실에 안주하지 않는 실천이 있었다고 생각된다.

한 가문을 전체적으로 이해한다는 것은 매우 어려운 일이다. 이 책에 소개한 녹우당 이야기는, 그동안 연구자의 입장에서 오랜 시간 종가 사람들을 대하면서 들은 이야기와 많은 문헌과 자료들을 참고하여, 해남 윤씨 어초은파의 역사와 이를 통해 두각을 나타낸 인물들의 행적, 그들이 남긴 학문과 문화예술의 세계, 그리고 무엇보다 자연과 인간의 합일이 느껴지는 삶터로서의 녹우당을 정리한 글을 토대로 여러 분들이 힘을 합쳐 이렇듯 한 권의 책으로 엮어낸 것이다. 경우에 따라서는 다른 견해나 해석이 나올 수 있으리라 보며, 이 책은 나중의 연구자들이 좀더 올바른 해석과 연구를 통해 보완해 나갈 수 있는 기초가 되기를 바란다.

그동안 이 책이 나오도록 격려해 주고 후원해 주신 녹우당 윤형식尹亨

植 종손어른을 비롯하여, 무엇보다 훌륭한 사진으로 이 책을 가치있게
해 주신 서헌강徐憲康 선생님, 부족한 글을 잘 다듬어 세상에 나올 수 있
도록 해 주신 열화당 이기웅李起雄 대표님과 백태남白泰男 편집위원님, 조
윤형趙尹衡 편집실장님께 깊은 감사의 말씀을 드린다.

2015년 5월
녹우당 덕음산德蔭山 자락에서
정윤섭鄭允燮

녹우당 연표

* '세世'는 시조 존부를 기준으로 함.

연대	주요 내용	국내 주요 사건
고려 중엽	시조 윤존부尹存富 생존 추정. 6세 윤환尹桓까지는 생몰 연대, 거주지 등이 확인되지 않음.	
1145년 (인종 23)		김부식金富軾, 『삼국사기三國史記』 편찬.
1170년 (의종 24)		무신정권武臣政權.
1231년 (고종 18)		몽골의 제1차 침입.
1232년 (고종 19)		고려, 강화江華로 천도함.
1270년 (원종 11)		고려, 개경開京으로 환도. 삼별초三別抄의 대몽 항쟁 시작.
1300년 (충렬왕 26)	7세 윤녹화尹祿和, 진사進士를 하고 성균생원成均生員의 딸과 혼인함.	
1354년 (공민왕 3)	해남윤씨, 강진군 도암면 덕정동에 정착함. 8세(중시조) 윤광전尹光琠이 아들 단학丹鶴에게 처변妻邊의 노비를 물려준 사실이 기록된 「지정 14년 노비문서」가 작성됨. 8세 윤광전, 함양박씨咸陽朴氏와 통혼. 사온직장司醞直長 역임.	
1359년 (공민왕 8)		홍건적의 침입.
1360년 (공민왕 9)	9세 윤단학尹丹鶴, 군기소윤軍器小尹 역임. 해남윤씨, 신흥무관으로 부각하기 시작함.	
1363년 (공민왕 12)		문익점, 원에서 목화 씨를 들여옴.
1365년 (공민왕 14)		공민왕, 전민변정도감田民辨正都監을 설치함.

연대	주요 내용	국내 주요 사건
1376년 (우왕 2)		최영, 왜구 정벌.
1388년 (우왕 14)		이성계李成桂, 위화도威化島에서 회군하여 정권 장악. 창왕 즉위.
1392년 (태조 1)		태조 이성계, 조선 건국.
1394년 (태조 3)		도읍을 한양漢陽으로 옮김. 정도전鄭道傳, 『조선경국전朝鮮徑國典』 편찬.
1402년 (태종 2)		호패법號牌法 실시.
1403년 (태종 3)		주자소鑄字所 설치.
1409년 (태종 9)		해남군과 진도군이 합하여 해진현海珍縣이 됨.
1411년 (태종 11)		해남정씨 재전在田, 진도와 해남을 합친 해진군海珍郡의 관아와 객사 건립에 사재를 출연하여 향역을 면제받음.
1418년 (태종 18)		세종 즉위.
1430년 (세종 12)	11세 윤종尹種, 호군護軍 역임. 11세 윤경尹耕, 진위장군振威將軍 역임.	
1437년 (세종 19)		해남군과 진도군이 다시 나뉘어 해남현海南縣 설치.
1443년 (세종 25)		훈민정음訓民正音 창제.
1446년 (세종 28)		훈민정음 반포.
1469년 (예종 1)		『경국대전經國大典』 완성.
1476년 (성종 7)	12세 윤효정尹孝貞, 강진군 도암면 덕정동에서 출생.	
1485년 (성종 16)	12세 윤효정, 금남錦南 최보崔溥에게서 수학함.	『경국대전經國大典』 간행.

연대	주요 내용	국내 주요 사건
1489년 (성종 20)	12세 윤효정, 해남에 입향. 해남정씨 귀영貴瑛의 딸과 혼인하여 사위가 됨.	
1495년 (연산군 1)	13세 윤구尹衢 출생.	
1498년 (연산군 4)		무오사화戊午士禍.
1501년 (연산군 7)	12세 윤효정, 성균관 생원에 합격함.	
1504년 (연산군 10)		갑자사화甲子士禍 일어남.
1506년 (중종 1)		중종반정中宗反正 일어남.
1510년 (중종 5)	12세 윤효정, 해남 수성동에서 녹우당의 연동마을로 이주함.	삼포왜란三浦倭亂.
1513년 (중종 8)	13세 윤구, 생원시에 합격함.	
1516년 (중종 11)	12세 윤효정, 이 무렵 해남윤씨 득관조得貫祖가 됨. 13세 윤구, 식년문과에 을과로 급제함. 이 무렵 13세 윤구 · 윤행尹行 · 윤복尹復 삼형제가 과거에 합격함. 윤구 · 최산두崔山斗 · 유성춘柳成春이 호남삼걸로 일컬어짐.	
1517년 (중종 12)	13세 윤구, 승정원 주서注書에 오름. 이어 홍문관의 수찬修撰 · 지제교知製教 · 경연검토관經筵檢討官과 춘추관의 기사관記事官 등을 역임함.	
1518년 (중종 13)	14세 윤홍중尹弘中 출생.	
1519년 (중종 14)		기묘사화己卯士禍 일어남.
1521년 (중종 16)	13세 윤구, 기묘사화로 삭직되어 영암靈巖에 유배됨.	
1524년 (중종 19)	14세 윤의중尹毅中 출생.	
1538년 (중종 33)	13세 윤복尹復, 문과 을과에 급제함.	

연대	주요 내용	국내 주요 사건
1540년 (중종 35)	14세 윤홍중, 사마별시에 합격함.	
1543년 (중종 38)	12세 윤효정 별세.	백운동서원 설립.
1545년 (인종 1)		을사사화乙巳士禍 일어남.
1546년 (명종 1)	14세 윤홍중, 별시병과에 급제함. 이후 예조정랑禮曹正郎과 영광군수靈光郡守를 지냄.	
1548년 (명종 3)	14세 윤의중, 문과에 합격함.	
1549년 (명종 4)	13세 윤구 별세.	
1554년 (명종 9)	15세 윤유기尹唯幾 출생.	비변사備邊司 설치.
1555년 (명종 10)	14세 윤홍중, 해남현감을 도와 을묘왜변에서 왜구를 물리치 는 데 공을 세움. 이 무렵 맹골도를 매입함.	을묘왜변乙卯倭變 일어남. 해남읍에 홍교다리 가설됨.
1559년 (명종 14)	14세 윤의중, 동지사冬至使로 명나라 연경燕京(북경)에 다녀 옴.	
1566년 (명종 21)	14세 윤의중, 이조참판吏曹參判에 오름.	
1569년 (선조 2)	13세 윤항尹衕, 사돈인 유희춘柳希春에게 해언전海堰田 개간을 위한 군인 징발을 요청하여 협조받음.	
1572년 (선조 5)	14세 윤홍중 별세.	
1576년 (선조 9)	14세 윤의중, 해언전 개발 사례를 기록한 입안문서를 작성 함.	
1587년 (선조 20)	16세 윤선도尹善道 출생.	
1589년 (선조 22)		기축옥사己丑獄死 일어남.
1590년 (선조 23)	14세 윤의중 별세.	
1592년 (선조 25)		임진왜란壬辰倭亂 일어남. 한산도대첩閑山島大捷.

연대	주요 내용	국내 주요 사건
1595년 (선조 28)	15세 윤유기, 주청사奏請使 서장관書狀官으로 명나라 연경(북경)에 다녀와 『연행일기燕行日記』를 남김. 16세 윤선도, 큰집 윤유기에 입양됨.	
1596년 (선조 29)	14세 윤의중의 재산을 분재한 윤유기 분재문서가 작성됨.	
1602년 (선조 35)	고산양자예조입안孤山養子禮曹立案을 받음.	
1603년 (선조 36)	16세 윤선도, 남원윤씨와 혼인. 진사초시에 입격함.	
1607 (선조 40)	17세 윤인미尹仁美 출생.	
1614년 (광해군 6)		이수광, 『지봉유설芝峰類說』 편찬.
1615년 (광해군 7)	16세 윤선도 삼남매의 화회문기가 작성됨.	
1616년 (광해군 8)	16세 윤선도, 이이첨李爾瞻을 탄핵하는 「병진소丙辰疏」를 올림.	
1617년 (광해군 9)	16세 윤선도, 함경도 경원으로 유배됨. 이곳에서 「견회요遣懷謠」「우후요雨後謠」 등의 작품을 남김.	
1618년 (광해군 10)	16세 윤선도, 경상도 기장(현 부산시)으로 이배移配됨.	
1619년 (광해군 11)	15세 윤유기 별세. 「윤유기처구씨동생화회문기尹唯幾妻具氏同生和會文記」 작성됨.	
1623년 (인조 1)	16세 윤선도, 유배에서 풀려 의금부도사義禁府都事에 제수되어 상경하였으나 곧 사직하고 해남으로 감.	인조반정仁祖反正으로 광해군 폐위됨.
1624년 (인조 2)	「윤선도노비화회문기尹善道奴婢和會文記」 작성됨.	이괄의 난 일어남.
1627년 (인조 5)		정묘호란丁卯胡亂 일어남.
1628년 (인조 6)	16세 윤선도, 장유張維의 천거로 봉림대군鳳林大君과 인평대군麟坪大君의 사부師傅에 임명됨.	
1629년 (인조 7)	16세 윤선도, 형조정랑工曹正郎에 오름.	

연대	주요 내용	국내 주요 사건
1631년 (인조 9)	17세 윤인미, 해남 대흥사의 청허당대사비명淸虛堂大師碑銘을 씀.	정두원鄭斗源, 중국으로부터 천리경·자명종·화포 등을 전래함.
1633년 (인조 11)	16세 윤선도, 증광향해별시增廣鄕解別試에 장원급제. 예조정랑禮曹正郎에 임명됨.	
1634년 (인조 12)	16세 윤선도, 성산현감星山縣監으로 좌천됨.	
1635년 (인조 13)	16세 윤선도, 조세제도에 관한「을해소乙亥疏」를 올림. 성산현감 사직 후 고향 해남으로 돌아옴.	
1636년 (인조 14)	18세 윤이후尹爾厚 출생.	병자호란丙子胡亂 일어남.
1637년 (인조 15)	16세 윤선도, 병자호란으로 국치를 당하자 제주도로 향하던 중 보길도를 발견하고 황원포黃原浦에서 내려 낙서재樂書齋를 짓고 은거함.	
1638년 (인조 16)	16세 윤선도, 병자호란 때 임금을 문안하지 않았다 하여 경상도 영덕으로 유배됨.	
1639년 (인조 17)	16세 윤선도, 귀양지에서 풀려나 해남 연동 종가로 돌아와 현산면 구시리 수정동에 인소정人笑亭을 짓고 소요함.	
1640년 (인조 18)	16세 윤선도, 금쇄동에서「금쇄동기金鎖洞記」를 짓고, 완도와 진도 등지에서 간척사업을 벌임.	
1642년 (인조 20)	16세 윤선도,「산중신곡山中新曲」19수 지음.	
1645년 (인조 23)		소현세자, 중국으로부터 과학·천주교 관련 서양 서적을 전래함.
1649년 (인조 27)	16세 윤선도, 10세 윤사보尹思甫와 11세 윤경尹耕을 향사하기 위해 강진 덕정동에 추원당을 세우는 데 앞장섬.	효종 즉위함.
1651년 (효종 2)	16세 윤선도, 보길도 부용동에서「어부사시사漁父四時詞」40수 지음.	
1652년 (효종 3)	16세 윤선도, 성균관 사예에 임명되었으나 곧 사임하고 양주 별서에 기거함.「몽천요夢天謠」를 지음. 예조참의에 임명됨. 원두표元斗杓를 경계하는 상소 올리고 파직되자 해남으로 귀향함.	
1653년 (효종 4)		시헌력時憲曆 채택.

연대	주요 내용	국내 주요 사건
1655년 (효종 6)	16세 윤선도, 민생 문제에 대한 「시폐사조소時弊四條疏」를 올림.	
1656년 (효종 7)	16세 윤선도, 보길도에 무민당無悶堂을 짓고 침소로 삼음.	유형원柳馨遠의 『동국여지지』에 금쇄동이 소개됨.
1657년 (효종 8)	16세 윤선도, 첨지중추부사에 임명됨.	
1658년 (효종 9)	16세 윤선도, 공조참의工曹參議에 임명됨. 효종이 화성(수원)에 집을 지어 윤선도에게 하사하고 이곳에 머물게 함.	
1659년 (효종 10)		제1차 예송禮訟 논쟁 일어남.
1660년 (현종 1)	16세 윤선도, 함경도 삼수로 유배당함.	
1662년 (현종 3)	17세 윤인미, 문과에 급제함.	제언사堤堰司 설치.
1665년 (현종 6)	16세 윤선도, 전라도 광양 백운산 아래 옥룡동으로 이배移配됨.	
1667년 (현종 8)	16세 윤선도, 유배가 풀려 해남에 머물다 부용동으로 은거함.	
1668년 (현종 9)	효종이 윤선도에게 하사한 화성(수원) 사랑채 건물을 뜯어 연동으로 싣고 와 복원함. 19세 윤두서尹斗緖 출생.	
1671년 (현종 12)	16세 윤선도 별세. 해남군 현산면 문소동에 묻힘.	
1673년 (현종 14)	16세 윤선도의 아들 인미仁美 형제의 분재기分財記가 작성됨.	
1674년 (현종 15)	17세 윤인미 별세. 18세 윤이후, 윤선도의 「논예소論禮疏」 및 「예설禮說」 두 편을 올렸으나 기각됨.	제2차 예송禮訟 논쟁 일어남.
1675년 (현종 16)	현종이 윤선도를 이조판서에 추증함.	
1678년 (숙종 4)	16세 윤선도, 충헌忠憲이라는 시호 받음. 18세 윤이석尹爾錫, 이산현감尼山縣監으로 제수되고, 윤두서는 양부를 따라 이산으로 감.	상평통보常平通寶 주조.

연대	주요 내용	국내 주요 사건
1679년 (숙종 5)	18세 윤이후, 생원시生員試에 급제함.	
1680년 (숙종 6)	19세 윤두서, 옥동玉洞 이서李漵와 마음을 주고받으며 학문을 연마함. 『당시화보唐詩畵譜』『고씨화보顧氏畵譜』 등의 화본첩을 보고 그림공부를 시작함. 18세 윤이후의 요청으로 미수眉叟 허목許穆이 윤선도의 신도비문을 지음.	경신환국庚申換局.
1681년 (숙종 7)	16세 윤선도, 관작과 시호가 송시열宋時烈 측의 상소로 추탈됨.	성호星湖 이익李瀷 출생.
1682년 (숙종 8)	19세 윤두서, 지봉芝峯 이수광李睟光의 증손녀인 전주이씨와 혼인함.	이하진李夏鎭, 유배지에서 별세.
1685년 (숙종 11)	20세 윤덕희尹德熙 출생.	
1687년 (숙종 13)	8세 윤광전尹光琠과 9세 단봉丹鳳 · 단학丹鶴을 제향하기 위해 영모당을 지음. 소지所志 문서를 올려 맹골도가 해남윤씨 선대로부터 관리된 섬이라고 주장함.	
1689년 (숙종 15)	16세 윤선도, 환수된 관작과 시호를 다시 받음. 17세 윤인미, 환수된 증직贈職을 다시 받음. 18세 윤이후, 증광시增廣試 병과丙科에 급제. 성균관 전적典籍에 제수됨. 19세 윤흥서尹興緖, 생원시에 합격함.	기사환국己巳換局으로 남인이 재집권함.
1691년 (숙종 17)	18세 윤이후, 함평현감으로 갔다가 그만둔 후 옥천 팔마정사로 돌아옴. 화산 죽도竹島에 별서를 짓고 머묾.	
1692년 (숙종 18)	19세 윤두서, 성시省試에 합격함. 18세 윤이후, 이해부터 1699년까지 화산 죽도에서 『지암일기支菴日記』를 씀. 윤이후, 죽도에 머물며 둑을 쌓고 제언을 관리하며 간척을 하면서 옥천 팔마정사를 왕래함.	
1693년 (숙종 19)	19세 윤두서, 3월 진사시進士試에 합격함. 18세 윤이후, 사헌부지평司憲府持平을 제수받았으나 곧 직첩이 환급됨.	심득경沈得經, 진사시에 합격함.
1694년 (숙종 20)	19세 윤두서 삼남 덕훈德薰 출생. 18세 윤이석 별세.	갑술환국甲戌換局으로 남인이 실각하고 소론과 노론이 재집권함.
1699년 (숙종 25)	18세 윤이후 별세.	

연대	주요 내용	국내 주요 사건
1701년 (숙종 27)	20세 윤덕희, 청송심씨와 혼인함.	인현왕후仁顯王后 승하.
1702년 (숙종 28)	해남윤씨 족보『임오보壬午譜』완성함.	
1704년 (숙종 30)	19세 윤두서, 〈세마도洗馬圖〉〈유림서조도幽林棲鳥圖〉그림. 이형상李衡祥의『남환박물南宦博物』을 받음.	
1705년 (숙종 31)	21세 윤종尹悰 출생.	
1707년 (숙종 33)	19세 윤두서, 『가전보회家傳寶繪』의 〈송람망양도松攬望洋圖〉 그림.	
1708년 (숙종 34)	21세 윤용尹愹 출생. 19세 윤두서, 〈수하고사도樹下高士圖〉〈모옥관월도茅屋觀月圖〉 그림.	대동법大同法 실시.
1710년 (숙종 36)	19세 윤두서, 〈동국여지지도東國輿地之圖〉작성. 〈심득경상沈 得經像〉그림. 20세 윤덕희, 〈제자사산수도題自寫山水圖〉그림.	
1711년 (숙종 37)	19세 윤두서, 〈일본여도日本輿圖〉그림. 장인 이형징李衡徵의 회갑을 축하하는 〈연유도宴遊圖〉그림.	
1712년 (숙종 38)	19세 윤두서, 〈자화상自畵像〉그림. 남구만南九萬의 반대로 숙 종의 어용御容을 그리지 못하게 됨.	백두산정계비白頭山定界碑 건립.
1713년 (숙종 39)	19세 윤두서, 생활고로 서울에서 가족을 거느리고 해남 연동 으로 내려옴.「상성주서上城主書」등 서간 두 편을 씀. 20세 윤덕희, 〈누각산수도樓閣山水圖〉그림.	
1714년 (숙종 40)	19세 윤두서, 『윤씨가보尹氏家寶』의 〈노승과 동자〉〈노승도〉 〈수하휴식도樹下休息圖〉그림.	
1715년 (숙종 41)	19세 윤두서 별세.	
1718년 (숙종 44)	20세 윤덕희, 윤선도신도비 세움.	
1719년 (숙종 45)	20세 윤덕희, 윤두서의 화첩인『가전보회家傳寶繪』와『윤씨 가보尹氏家寶』를 책으로 꾸밈.	
1720년 (숙종 46)	19세 윤두서의 아들 덕희德熙 등 구형제에게 재산이 분재됨.	
1721년 (경종 1)	13세 윤구尹衢와 16세 윤선도尹善道가 해남읍 해리의 해촌서 원海村書院에 추배됨.	

연대	주요 내용	국내 주요 사건
1722년 (경종 2)	해남 백련동에서 이하곤이 윤두서의 화첩을 감상하고 백포 마을을 방문함.	
1725 (영조 1)	21세 윤위尹愇 출생.	
1727년 (영조 3)	영조의 특명으로 고산 사당이 불천지위不遷之位됨.	
1730년 (영조 6)	윤두서 고택을 건립함.	
1731년 (영조 7)	20세 윤덕희의 장손 지정持貞 출생. 20세 윤덕희, 가족을 거느리고 서울로 올라감. 〈동경서옥도冬景書屋圖〉〈하경산수도夏景山水圖〉〈산수인물도山水人物圖〉 등 그림. 21세 윤용尹愹, 〈초당도〉 그림.	
1732년 (영조 8)	20세 윤덕희, 〈마상인물도馬上人物圖〉〈삼소도三笑圖〉〈송하문동도松下問童圖〉 등 그림.	
1736년 (영조 12)	20세 윤덕희, 〈마상미인도馬上美人圖〉〈마정상도馬丁像圖〉를 아들 용愹에게 그려 줌.	
1740년 (영조 16)	21세 윤용尹愹 별세.	
1741년 (영조 17)	20세 윤덕희, 「공재공가상초恭齋公家狀草」 지음.	
1748년 (영조 24)	20세 윤덕희, 숙종어진모사肅宗御眞模寫 감동監董으로 발탁됨. 19세 윤두서의 제문을 옥동 이서가 지음.	
1750년 (영조 26)		균역법均役法 실시.
1752년 (영조 28)	20세 윤덕희, 서울 집을 장남 종悰에게 맡기고 고향으로 내려옴.	
1755년 (영조 31)	20세 윤덕희, 「지정 14년 노비문서」를 『전가고적傳家古蹟』으로 장첩함.	
1756년 (영조 32)	20세 윤덕희의 아들 탁怢과 장손 지정持貞이 요절함.	
1757년 (영조 33)	19세 윤두서의 삼남 덕훈德薰 별세. 20세 윤덕희의 장남 종悰 별세.	

연대	주요 내용	국내 주요 사건
2005년	종로문화원과 문중의 윤철 씨가 연지공원에 오우가五友歌 조각비를 건립함.	
2006년	고산 윤선도 선생 시비 건립추진위원회에서 부산시 기장에 '고산윤선도선생시비'를 건립함. 경북 영덕에 고산시비를 세움. 영모당을 해체하여 보수함.	
2008년	해남 북일면 갈두 마을 윤구尹衢의 묘역에 안장된 윤의미尹義美 묘를 현산면 금쇄동으로 이장함. 이때 삼백칠십여 년 전 것으로 보이는 혼서지婚書紙가 윤의미의 관 위에서 명정銘旌과 함께 발견됨.	
2009년	국립국악원에서 고산이 직접 만든 거문고(고산유금孤山遺琴)를 복원하여 고산유물전시관에 기증함.	우주발사체 나로호 발사.
2010년	고산유물전시관을 새로 확대 개관함.(건축면적 1,830제곱미터, 지상 1층, 지하 1층) 국보 1점, 보물 10점 등 4,600여 점 소장 전시 중.	
2011년	〈윤두서 자화상自畵像〉이 국립중앙박물관에서 기획 전시됨.	
2012년	윤두서의 〈동국여지지도東國輿地之圖〉가 국립중앙박물관에서 기획 전시됨. 광주이씨 부인이 지은 『규한록閨恨錄』이 국립전주박물관에서 기획 전시됨.	
2014년	국립광주박물관에서 「공재 윤두서」전이 개최됨.	

찾아보기

정윤섭(鄭允燮)은 전남 해남 출생으로, 목포대학교
대학원에서 2003년 석사학위를, 2011년 「조선후기
해남윤씨가의 해언전 개발과 도서·연해 경영」으로
박사학위를 받았다. 현재 고산윤선도유물전시관에서
일하면서, 해남윤씨 녹우당에 관한 자료를 집중적으로 조사
연구해 오고 있다. 저서로『해남윤씨가의 간척과
도서경영』(민속원, 2012)이 있다.

서헌강(徐憲康)은 충남 천안 출생으로, 중앙대학교
사진학과에서 다큐멘터리를 전공했다.『뿌리깊은나무』
『샘이깊은물』사진기자를 역임했으며, 현재 프리랜서
사진가로 활동하고 있다. 「고교생활」(1986),
「보트피플」(1989), 「에이전트 오렌지」(1994), 「인간문화재
얼굴」(2003), 「신들의 정원」(2011) 등 다섯 차례의 개인전을
가진 바 있으며,『국보대관』『문화재대관』『조선왕릉』
『종가의 제례와 음식』등 문화재 관련 사진작업에 참여했다.

녹우당 綠雨堂
해남윤씨 댁의 역사와 문화예술
글 정윤섭 사진 서헌강

초판1쇄 발행 2015년 6월 10일
초판2쇄 발행 2018년 4월 10일
발행인 李起雄
발행처 悅話堂
경기도 파주시 광인사길 25 파주출판도시
전화 031-955-7000 팩스 031-955-7010
www.youlhwadang.co.kr yhdp@youlhwadang.co.kr
등록번호 제10-74호
등록일자 1971년 7월 2일
편집 조윤형 백태남 박미
디자인 공미경
인쇄 제책 (주)상지사피앤비

*값은 뒤표지에 있습니다.

ISBN 978-89-301-0482-1

Nogudang, a Villa in Green, Where Nature and Humans Are in Harmony
ⓒ 2015 by Jung Yun Sup &Youlhwadang Publishers

이 도서의 국립중앙도서관 출판시도서목록(CIP)은
e-CIP 홈페이지(http://www.nl.go.kr/ecip)에서
이용하실 수 있습니다. (CIP제어번호 : CIP2015013502)